U0048531

It's What I Do: A Photographer's Life of Love and War

Lynsey Addario

鏡頭背後的勇者
用生命與勇氣走過的戰地紀實之路

琳賽・艾達里歐 │著 ／ 婁美蓮 │譯

獻給保羅和盧卡斯，我的兩個摯愛

目次

導讀

如此的貼近

香港資深新聞工作者／《中東現場》作者　張翠容

當我翻閱琳賽・艾達里歐（Lynsey Addario）的《鏡頭背後的勇者》這本書，這讓我不期而然想到我在烽火前線上所認識的戰地攝影記者。

琳賽在書中引用了一句老話：「如果你的照片不夠好，那是因為你離得不夠近。」這是美國著名戰地攝影記者羅伯特・卡帕的看法。

不同於文字記者，攝影記者必須站在最前線，以鏡頭捕捉採訪現場的真實。因此，他們所承受的風險，在新聞工作中也是最巨大的。特別在變化莫測的戰場上，過去便有不少戰地攝影記者比文字記者首先倒下。

在後「阿拉伯之春」的亂局中，記者無可避免成為受害者之一，無論是知名或是不知名。

大家可能仍然記得兩名頗具知名度的外國記者，在利比亞戰事中殉職，他們也是必須走到最前

線的攝影記者。分別是英藉的提姆·海瑟林頓（Tim Hetherington）和美籍的克里斯·洪卓斯（Chris Hondro）。由於他們過去曾獲多個國際獎項，海瑟林頓更曾問鼎奧斯卡最佳紀錄片獎，他們的離逝引起國際媒體的廣泛報導。

兩位記者殉職不久，他們的遺作亦陸續曝光。我看過一張由洪卓斯拍攝的照片，不在利比亞而是在伊拉克，一名滿身鮮血的女童，看來只有六至八歲左右，她站在高大的美軍身旁，張大嘴巴哭喊。美軍持着機關槍，機關槍就在女童的頭頂上。而在女童不遠處，有一部還在燃燒着的汽車。

我細看圖片說明：女童與父母及兄弟姊妹等坐車前往探望親友，經過美軍檢查站，美軍喝停，女童父母聽不明白，繼續駕車向前走，美軍向汽車亂槍掃射。

如是者，女童身上的鮮血，便應來自她的家人。而在她頭頂上那枝美軍機關槍，煙火未散，想必剛向女童及家人開過槍不久，女童是唯一倖存者，給驚嚇過度，嚎啕大哭。

我凝望這張照片良久，不能言語。心想，洪卓斯能夠拍下這個場面，就是由於他走得夠近吧！這幾乎是個大特寫，我們被迫直視女童的淚珠，和身上給染紅的白色裙子，家人的血是她一生的印記。

當洪卓斯捕捉這一刻的時侯，他心裡正在想什麼呢？這個問題，也在我看見琳賽所拍攝的戰地照片時，同樣浮現我的腦海裡。不過，從琳賽的字裡行間，可以知道她是個熱情澎湃的記者，她的世界觀尤如她的黑白照一樣黑白分明。可是，真相往往比我們想像中複雜。

此時，我又記起另一位戰地記者的說話：「如果你沒法阻止戰爭，那你就把戰爭的真相告訴世界」。我忘了這位記者的名字，但，當海瑟林頓獲奧斯卡獎提名時，他告訴美聯社記者：「我們希望在客廳、電影院向人們呈現戰爭，讓人們感受……明白我們處於戰爭中和戰爭意味着什麼。」

他的最終目的也是要把戰爭的真相告訴世界。那麼，琳賽跑到戰場又是為了什麼？

此時，同樣國際知名的戰地攝影記者詹姆士・奈其威（James Nachtwey），他曾這樣表示，只要你到過戰爭的前線，那你便無法不厭惡戰爭。但，記者可以做到的，只有把真相告訴世界。

所有奔往戰爭前線的記者，他們甘願承擔生命的風險，都會異口同聲說，就是為了真相。

但，真相是什麼？它會順理成章令我們厭惡戰爭嗎？

站在戰爭前線的記者，特別攝影記者，其角色和身分無論如何都是極具爭議性的。他們是為了採訪戰爭的真相？還是以別人的鮮血作為自己的光環？戰場，它尤如一塊巨大的攝石，撩動着黑暗人性裡的暴力和毀滅誘惑，也同時開啟人性中的慈悲與對和平的追求。戰場，總是如此的複雜與混亂。

有評論家愛以懷疑的眼光來看待戰地攝影記者的工作。他們認為，戰地攝影記者透過影像所呈現的世界，實在讓人困擾，並且質疑他們在照相機背後的動機，以及他們整個攝影新聞學的哲學思維。評論家伍德沃德（Richard B. Woodward）便曾在紐約有名的文化周報《村聲》

（*Village Voice*）上，質疑戰爭的恐怖場面早已成為最激進的攝影美學素材。

另一位已故的美國文化評論家蘇珊・桑塔格（Susan Sontag）也有同樣的質疑。她的名作《旁觀他人的痛苦》，早在這方面帶出了深刻的討論。

我也曾自問，為什麼要跑到戰爭前線去？其實，我害怕戰爭、害怕死亡。但，就是為了「真相是戰爭最大的受害者」？而還原真相，也是對戰爭的最大控訴？那麼，戰地記者同時也是反戰人士嗎？

但琳賽看來對戰爭自有她的立場，從她在書中如何描繪戰事，便可略知一二，這可說與我的認知大相逕庭，例如一開始時，她所說到的利比亞西部班加西，完全是民眾為自由起義，以及她指伊拉克人親吻米字旗和感謝小布希，令她作為美國人感到光榮，這方面我完全不同意，在此我必須說清楚。

不過，她把她多年個人經歷仔細道來，滿足了讀者對戰地記者這項工作的好奇心，更何況她是一位女性，毫無疑問，她是非常勇敢的。只是她代表的是另一類美國戰地記者的面貌和思維，與我前述的記者又不一樣。

事實上，記者面對如此極端複雜的環境，大家之間出現南轅北徹的看法，亦在所難免。琳賽在這本書除了釋述她作為美國記者的主流立場和觀點外，她大部分時間都在說故事，戰地故事永遠都是引人入勝的。

如何按下人生的快門

《報導者》創辦人　何榮幸

推薦序

如果，每個攝影記者的一生只能挑選出五張照片，你該如何按下記者這項志業的快門？

如果，每個人的一生只能集結成十張照片，沒有機會重拍，你又該如何按下人生的快門？

琳賽・艾達里歐的戰地記者生涯，足以為每個記者乃至每個人，帶來很多勇氣、想像與啟發。

‧‧‧‧

很少人的一生會充滿這麼多驚險畫面：被綁架過兩次，出過一次很嚴重的車禍，有兩名司機在一起工作時死掉了……

我們總以為，在充滿危險性的地方工作，努力為全世界揭發不為人知的真相，一定具備很

多偉大的理由。每天都在槍林彈雨中打滾的戰地記者，更是如此。

然而，閱讀《鏡頭背後的勇者：用生命與勇氣走過的戰地紀實之路》之後，我們赫然發現，記者生涯最精彩的一瞬間，在按下快門的那一刻，其實並不需要什麼偉大理由。

艾達里歐平實與坦率地述說，她是如何誤打誤撞走上記者之路，如何受到九一一事件及反恐戰爭影響，成為新一代的戰地記者。

儘管沒有濃烈的使命感，但艾達里歐很清楚知道，她必須跟大多數人內心渴望的舒適感作戰：

「這些年來看過世界的種種苦難後……對我們來說，即使最黑暗的地方都比家裡舒服，因為居家的生活顯得太悠閒也太單純了。我們拒絕聽從內在的聲音，它告訴我們：是時候該休息了，別再去記錄別人的人生，該著手創造自己的了。」

這就是艾達里歐按下快門的動力。我相信，每位基於不同原因走上新聞之路的優秀記者，都是秉持同一種信念按下新聞志業的快門：**因為看過了別人的苦難，因此難以把自己的幸福視為理所當然。**

• • •

很少人的一生會錯過如此多珍貴鏡頭：錯過姐妹們的小孩出生，錯過朋友的婚禮，錯過所愛的人的葬禮。放過無數個男朋友鴿子，也被人放過無數次鴿子……

記者當然也是人，即便受到信念驅使而來到烽火現場，每回見證歷史的激情落幕之後，總也會擺盪於愛情與親情的折磨。看過電影《一千次晚安》（*A Thousand Times Good Night*）的人，應該更能體會女性戰地記者的劇烈掙扎。

除了戰士之外，戰地記者比所有人都更接近死亡，也更能見證人類為戰爭付出的代價。問題是，誰來彌補戰地記者因此付出的人生代價？

面對人生與職涯的兩難抉擇，艾達里歐並不想太快按下快門。在漫長守候的過程中，她設定了按下快門的時機：

「我隱約了解，或者說是希望，真正的愛情應該要成就我的工作，而不是讓我放棄工作。」

人生的精彩照片不會從天而降，必然是無數選擇後的結果，而等待終究是值得的。艾達里歐等到了全力支持、以她為榮的摯愛，這張全家福精彩照片，與其說是幸運，不如說是長期自我追尋與內在探索的回報。

攝影改變了艾達里歐看待世界的方式，卻也教會她珍惜放下相機後的生活。其實，還有很多志業亦復如此。任何持續不懈的自我追尋，都將留下此生無憾的珍貴影像。

• • •

建議看完本書而心有所感的讀者，進一步上網看看艾達里歐的精彩作品（http://www.lynseyaddario.com），這位普立茲新聞獎得主重返伊拉克的心情，會讓你更加動容：「很多人對我

報以微笑，稱呼我 Sahafiya（記者）。是的，我是名記者。如是我為，這就是我的生活，我的工作。」

前言

艾季達比耶、利比亞，二〇一一年三月

在一個陽光璀璨的明亮早晨，我站在塗著油灰的水泥醫院外頭。這間醫院靠近艾季達比耶（Ajidabiya）——利比亞北部沿海的一個小城，遠在首都的黎波里以東五百英里外。我和幾名記者，圍著一台遭遇晨間空襲的汽車看。它的後車窗徹底炸毀，支離破碎的屍塊布滿整個後座。身穿白色制服的醫護人員，小心翼翼地撿拾那些殘骸，放進袋子裡。我舉起相機，拍下我已經拍攝過無數次的畫面，然後把它放下、退到一旁，換其他攝影師去拍。那天我無法拍照。

椅墊上散落著破裂的頭顱，頭骨的碎片嵌進後車廂的層板裡。

那是二〇一一年的三月，阿拉伯之春剛開始。突尼西亞和埃及突然爆發令人振奮的革命，長期執政的獨裁者受到挑戰（數百萬的人民上街頭吶喊、狂歡，慶祝他們失而復得的自由）；利比亞人起兵反抗本國的暴君——格達費（Muammar el-Qaddafi）。他掌權已經超過了四十年，

一面出資培植海外的恐怖組織，一面拷打、殺害、囚禁自己的利比亞人民。格達費是個瘋子。

我沒有報導突尼西亞和埃及，因為當時我正在阿富汗出差，錯過歷史上這麼重要的時刻，我實在覺得很心痛。我不想再錯過利比亞。然而，這次的革命，很快就演變成一場戰爭。格達費以殘忍聞名的步兵鎮壓威抗議的城鎮，而他的空軍則猛烈轟擊貨車裡的的反抗軍。我們這群記者沒穿防彈背心就來了，我們沒想到會用到我們的鋼盔。

我和我的丈夫（名叫保羅）說好，每天固定通一次電話。不過，當我人在利比亞的時候，手機的收訊非常不好，幾天後，我們終於聯絡上。

「嗨，親愛的，妳還好吧？」他從新德里（New Delhi）打來。

「累死了，」我說。「我剛跟大衛・佛斯特（David Furst，我的上司、《紐約時報》的編輯）反應，看可不可以一星期之內把我調走。今天下午，我會回到班加西（Benghazi）的飯店，乖乖地待在那裡，直到可以離開為止。我已經準備好要回家了。」我刻意保持聲音的穩定。「我累壞了。我有不好的預感，就要有大事發生了。」

我不敢告訴他，這幾天早晨我都是掙扎著起床，磨磨蹭蹭地喝著我的即溶咖啡，直到快要來不及了，才和同事把攝影器材整理好，把行李丟進車子的後車廂。身為戰地採訪的記者，有時我會像這幾天在利比亞這樣，從起床的那一刻起，就驚恐不已。

兩天前，我才把存有影像的硬碟交給另一名攝影記者，請他接替我的工作，要是我無法活著回去的話。如果沒有意外，至少我的心血能夠保全。

「妳應該馬上回到班加西。」保羅說：「妳一向相信妳的直覺。」

還記得兩個星期前，當我抵達班加西時，它才剛被解放。熟悉的場景重現眼前，我彷彿看到海珊（Saddam）死後的吉爾庫克（Kirkuk）或塔利班（Taliban）垮台後的坎大哈（Kandahar）。建築物被燒個精光，監獄裡空無一人，正在舉行一場軍事訓練。空氣中的氣氛是歡愉的。某天，我去拜訪一群人，他們聚集在一起，聯合政府剛成立。那感覺比較像是一場鬧劇：村民們列隊立正站好，或學軍人踢著正步，或目瞪口呆地看著眼前的一整排武器。反抗軍全來自於一般的平民百姓，他們是醫生、是工程師、是水電工。把家裡現成的綠色衣服、皮夾克、帆布鞋從衣櫃裡翻出來，匆匆地往身上一套，跳上載有卡秋莎多火箭炮（Katyusha rocket launchers）和火箭推進榴彈的貨車車斗，就這麼參加革命。他們有人身上配了生鏽了的卡拉希尼科夫槍（Kalashnikov），有人手裡握著獵刀，也有人什麼武器都沒有。當隊伍沿著海岸公路開往首都的黎波里（依然在格達費的掌控中）時，記者們紛紛跳上自己的四門箱型車，隨著他們前往即將成為前線的地方。

我們跟在他們後頭，看著他們把軍火裝上車，並等待。然後，某一天的早晨，正當車子行駛在單調乏味的公路上時，一台武裝的直升機突然俯衝而下，在我們頭頂盤桓，朝我們亂噴子彈。反抗軍們嘰哩呱啦地拿起 AK-47 步槍朝空中射擊。一名男孩把石塊丟向直升機，另一名男孩──眼中滿是驚恐，則跑向路旁的沙坡。我蹲在破舊的老爺車車頭旁，拍下他的照片，我知道這將是場不一樣的戰爭。

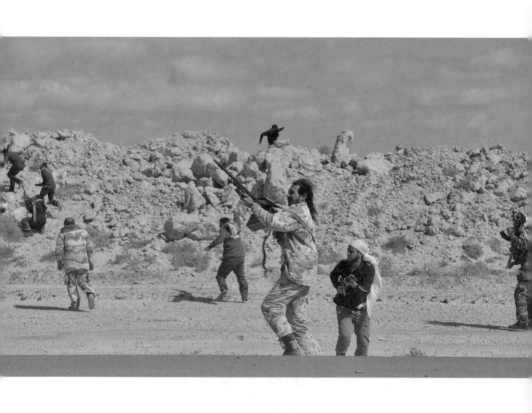

2011年3月6日，反抗軍朝政府的直升機射擊，因為它正對該地進行機關槍掃射。反抗軍退守東邊，離開賈瓦得鎮（Bin Jawad）進入前天他們剛從東利比亞親格達費軍隊手中奪回的拉斯拉努夫（Ras Lanuf）。

火線延著光禿禿的馬路往前推移，路的兩旁全是沙子，一望無際延伸至湛藍的海岸線。不像在伊拉克和阿富汗，這裡沒有地洞可以鑽，沒有建築物可以躲，也沒有悍馬軍車（Humvees）可以提供掩護。在利比亞，當我們聽到戰機的嗡嗡聲時，會立刻採取以下的動作：停下腳步、抬頭仰望、縮起身子、等待大量的炮彈從天而降；然後，試著猜測它們會落在哪個地方。有些人採取平躺仰臥的姿勢；有些人手抱著頭；有些人禱告；也有些人拔腿就跑；即使根本無處可逃。我們完全暴露在廣袤的地中海天空下。

我擔任戰地攝影師已經超過十年，發生在阿富汗、伊拉克、蘇丹、剛果共和國、黎巴嫩的戰爭，我全都報導過，但我從未見過有哪個地方比利比亞更可怕的。戰地記者羅伯特・卡帕（Robert Capa，〔編註：二十世紀最著名的戰地記者之一，其作品善於捕捉決定性的瞬間。〕）曾經說過：「如果你拍的照片不夠好，那是因為你靠的不夠近。」而在利比亞，如果你靠的不夠近的話，你根本什麼都拍不到；而當你夠貼近的時候，代表你人就踩在火線上。那個禮拜，我看到這一行最頂尖的攝影記者，幾位曾經採訪過車臣（Chechnya）、阿富汗、波士尼亞（Bosnia）戰事的老手，幾乎是在第一次轟炸時，就離開了。「不值得，沒那個必要。」他們說。其實，有好幾次，我自己也曾這麼想：**真是蠢斃了。我到底在幹嘛？**然而，有些時候，當我再度感受到熱情，當我想到：**我正在見證一場抗爭的發生。我看到這些人為了自由而戰，不惜犧牲性命。我正在記錄一個社會的轉變，而它已經被壓抑了數十年之久。**除非你受傷、中彈或是被綁架，要不然你會覺得自己是最強的。而我的運氣不錯，一直到幾年後，才叫我遇上。

其他的記者已經把醫院的部分拍完了。我知道是時候該返回前線了。遠方戰聲隆隆——轟炸聲、高射炮的發射聲、救護車的鳴笛聲。我不想保羅聽到這些聲音，「寶貝，我得走了。我們很快就能見面，親愛的。我愛你。」

很早以前我就知道，讓摯愛擔心是很殘忍的一件事。我只把他們應該知道的告訴他們……我現在人在哪裡？要去哪裡？還有，什麼時候回家？

我在那裡替《紐約時報》工作，同行的還有三名優秀的記者：泰勒‧希克斯（Tyler Hicks），攝影師，我從小到大的好朋友，我們在康乃狄克州就認識了，厲害吧？安東尼‧沙迪特（Anthony Shadis），在中東工作的記者中，他算得上是最棒的……史蒂芬‧法瑞爾（Stephen Farrell），英籍愛爾蘭人，已經在戰區從事採訪工作多年。我們幾個加一加，置身險境的工作經歷超過五十年。混在其他記者裡面，幾天前，我們從埃及和非法進入利比亞。

我們一起離開郊區的醫院，朝艾季達比耶的市中心出發，前往所謂的前線。安東尼和史蒂芬坐一台車，我和泰勒則坐另一台。我們的司機名叫穆罕默德（Mohammed）。在利比亞，要找一名好司機非常困難。穆罕默德，一個講話很溫和的大學生，長相清秀，前排的牙齒有個裂縫。在大部分的司機拒絕我們之後，他載著我們到處繞。對他來說，這份工作算是他對革命的一點貢獻。像穆罕默德這樣，能夠打進司機和叛軍圈子裡的司機，對我們判斷該往哪兒走，可

以停留多久，非常有幫助。他的決定可以左右我們的命運。他的幫助是無價的。

我們緩緩駛在市區一條空曠的馬路上，路旁的人行道上，到處都是水泥的碎

片。安東尼和史蒂芬那台車的司機，突然把車停了下來，然後，開始把他們的行李拿出來丟在

人行道上。他不幹了。他的兄弟在前線被打死了。沒有遲疑，穆罕默德停下我們的車，把他們

的裝備放進後車箱裡，接著，安東尼和史蒂芬也擠了進來。我有點擔心。在戰區，記者們通常

會分坐兩台車、互相支援，以防有一台車臨時故障什麼的。分坐兩台車也可確保，如果有一台

車被擊中或受到攻擊的話，死傷的人數會比較少。

四名記者共乘一台車，意味著廚房裡有太多主廚。我們每個人想做的事都不一樣。隨著車

子往前開，安東尼、泰勒、史蒂芬還有我，針對這次任務的危險性爭論了起來。在戰區，這種

事經常發生在記者和攝影師之間，我們每天都在討論：誰需要什麼？誰要走？誰又要留？我們

什麼時候才能收集到足夠的資料和照片完成一篇報導？**我們總是想看到更多駁火的場面，想取**

得最新、最即時的資訊，直到我們哪天不小心受傷了、被捕了、陣亡了才肯罷休。我們天性貪

婪，我們總是吃著碗裡的，看著碗外的。那天，在車裡，我們達成的共識就是繼續走下去。

艾季達比耶曾經是個繁榮的北非城市，低矮的水泥平房塗著粉色、黃色和棕色，有著圍牆

厚實的露臺和鮮豔醒目的阿拉伯文店招。街上所剩無幾的居民正在逃難。他們不顧一切地奔

跑，把家當頂在頭上。一路綿延、看不到盡頭的車龍與我們錯身而過。一家老小全擠進小發財

車或四門轎車裡，毯子、衣服胡亂塞在後座，似乎隨時會從車窗蹦出來。也有人就躲在帆布底

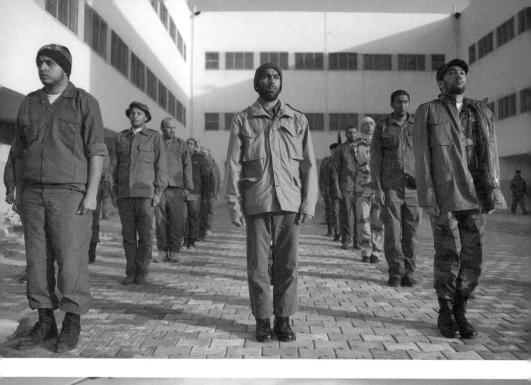

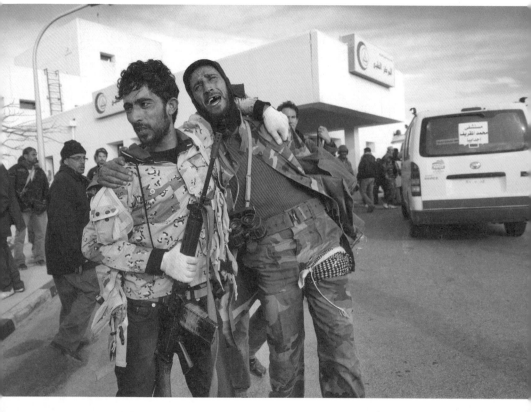

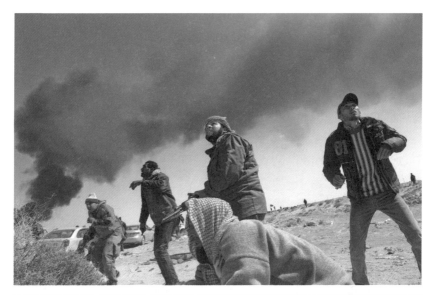

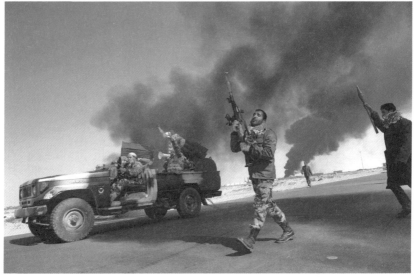

右頁上圖：2011年3月1日，叛軍於班加西徵召志願兵。

右頁下圖：2011年3月9日，在拉斯拉努夫的醫院外，一名叛軍戰士安撫他受傷的同伴。

上圖：2011年3月10日，叛軍戰士和司機抬頭仰望、觀測從天而降的炸彈和逐漸逼近的飛機。

下圖：2011年，叛軍藉由24小時的猛烈攻擊試圖將戰線往前推移。

下。這是我第一次看清楚，艾季達比耶的女人和小孩。在利比亞這麼保守的社會，女人通常都待在家裡。這下，我終於看到她們走出家門了，卻是因為她們正在逃難。戰火就要從西邊延燒到這個城市了。

我很擔心，想說我們是不是也該撤離了。居民大量出逃，意味著當地人認為艾季達比耶就要落入格達費軍隊的手中。不知他們到了沒？可以想見，如果讓格達費的人發現有四名西方記者非法進入反叛區——我們肯定吃不完兜著走。他已經公開宣告：所有在利比亞東部活動的記者全是間諜和恐怖分子，一經發現，一律逮捕或處死。

我們返回醫院和其他記者碰頭，並統計有多少人因為戰爭的逼近而犧牲。安東尼・史蒂芬還有泰勒進到裡面，跟一名利比亞醫生要了電話，以便晚上他們可以從班加西打電話給他，取得最新的傷亡統計數字。對記者而言，有內線在城裡非常重要，因為搞不好改朝換代，我們就再也進不去了。我站在醫院前方的馬路旁邊，拍下從主要幹道奔逃而出的利比亞人的照片。

就在我站在路邊的時候，一名我在伊拉克和阿富汗就認識的法國攝影師，正在跟幾名法國記者討論他們下一步的行動。他們講話的聲音很低、很嚴肅，偶爾夾雜著幾句粗話以緩和緊張的氣氛。一般來說，法國記者一向以大膽而瘋狂而聞名於世。有個笑話說，如果法國佬早你一步離開戰區，你就等著被收屍吧！勞倫・范・德・史托克（Laurent Van der Stockr），一名勇敢出了名的戰地攝影師。過去這二十年來的重大戰爭，他幾乎都採訪過。他曾被子彈打中兩次，在前線被迫擊炮的碎片擊中一次。望著從市區奔湧而出的長長車龍，他轉身對我說：

「我們要走了。」「是時候該返回班加西了。」這意味著他們已經放棄，決定退回距離這裡

一百英里外、需兩小時車程的城市。他們不幹了。勞倫拍板定案，不值得冒這個險。他們認為

情況太危險了。

我害怕地看著他們坐上自己的車，然後，我什麼都沒說。我不想成為貪生怕死的攝影師或

大驚小怪的嬌嬌女，阻礙我的同伴進行他們的工作。泰勒、安東尼還有史蒂芬，他們每個人都

已經在戰地工作了十年以上，他們知道自己在做什麼──也許那天我的判斷是錯誤的。當我們

繼續往艾季達比耶開去時，我看向窗外，試圖讓自己的情緒抽離。附近的清真寺響起提醒禱告

的鐘聲。

車子快速地與我們錯身而過。我們是唯一一台駛往相反方向的車。

「夥伴們，我們該走了。」史蒂芬說。我感覺自己的恐懼正逐漸加深。

「嗯，我也這麼覺得。」我說。

我很感謝史蒂芬的理性發言，然而，我們的建議並沒有得到泰勒和安東尼的回應。

我們來到一處圓環，泰勒和安東尼走下車去採訪附近的叛軍。他們有些人漠不關心地看著

湊近的攝影機，有些人則跑來跑去，拿起武器對著天空射擊。我失魂落魄，什麼都不想幹，連

把相機舉起來都有困難。即使經歷再豐富的攝影師也會有這樣的時候：你就是沒辦法對焦，就

是沒辦法按下快門。我的恐懼令我虛弱，像個殘障人士。泰勒此刻如魚得水，努力且專注。我想像此刻他正在拍下我因為笨手笨腳、驚慌失措而錯過的精彩畫面。

我跑上前去追他，就在這時，熟悉的子彈聲從我耳畔呼嘯而過。我看向民房的屋頂：格達費的狙擊兵已經進到城裡面。我以為大家都知道此刻我的情況有多危急，然而看看車子後面，安東尼正和幾名叛軍聚在一起喝茶，開心地用阿拉伯話聊著天。留著灰色絡腮鬍和挺著大肚腩的他，看上去比他的實際年齡四十幾歲還要老。他的眼睛閃閃發光，溫暖且親切，不管是聽那些利比亞人講話，或是在一旁安靜地抽菸，或是一邊講話一邊比手畫腳，他都好像是在游泳池畔跟朋友打鬧似的。

至於史蒂芬呢？他已經被綁過兩次（一次在伊拉克，一次在阿富汗），一副嚇壞了的模樣。他陪穆罕默德守在我們的車子旁邊，好像這樣做，可以鼓勵其他人去完成他們的任務似的。附近的居民放聲大喊：「Qana! Qana!（狙擊手！狙擊手！）」

穆罕默德頓時緊張了起來。「我們必須趕快回到班加西。」他懇求著。他的哥哥剛打電話過來，說格達費的軍隊已經從西邊攻進這個城市。穆罕默德叫我們全部回到車上，載著我們往東邊的城門跑。

就在前往出口的路上，泰勒要求穆罕默德最後一次把車停下來，好讓他拍攝一組叛軍架設火箭炮的畫面。穆罕默德勉為其難地把車停在路邊，只見泰勒馬上衝出去拍照，他正受到我所熟知的腎上腺素所驅使，那是一種成就感，因為自己正在做別人不敢做的。穆罕默德馬上又打

電話給他的哥哥確認情況。我知道我們應前往邊界，不該在別人警告我們該離開時，還在此逗留，然而，我想要趕快退回安全地點的願望，讓我覺得自己很孬。我的夥伴從來不會指責我膽小如鼠或不夠專業。我是車上唯一的女生，這點大家都很清楚。

一台車停在我們的車子旁邊：「他們進城了！他們進城了！」

「泰勒！」穆罕默德大喊，他的臉因為驚恐而扭曲了。

「快走！」史蒂芬大叫。泰勒鑽進車裡，我們立刻揚長而去。

前一天晚上，我和我的編輯大衛說好，要在紐約早上的九點鐘打電話給他。我看了看手錶，九點到了，我開始打電話。電話打不出去，我又撥了一遍，沒有回應。就這樣，我重複撥打他的分機號碼，一遍又一遍，只差沒動手砸了那台手機。當我抬起頭，瞇眼看向遠方時，我看到這幾個星期不曾看到的東西：車隊。

「我想那是格達費的軍隊。」我說。

泰勒和安東尼搖了搖頭。「不可能。」泰勒說。

突然間，模糊的地平線浮現點點、橄欖綠色的人影。我是對的。

泰勒也知道我是對的。「別停下來！」他大叫。

當你通過敵人的崗哨時，你有兩個選擇，不管哪一種，都是賭注。第一種是停下車，表露你記者的身分，期待能得到專業人士應有的尊重。另一種則是硬闖過去，並希望對方別對著你開槍。

「別停！別停！」泰勒放聲大喊。

但穆罕默德放慢了車速，將頭探出窗外：

「Sahafi！媒體！」他對那些士兵喊道：他打開車門走了出去，格達費的士兵立刻鎖住他。「Sahafi！」

下一秒，車門被用力拉開，泰勒、史蒂芬還有安東尼，被人從車子裡拖了出去。我立刻鎖上自己這邊的門，把頭埋在膝蓋裡。煙硝四起，炮彈從天而降。我試著抬頭，發現只剩我一個人。我知道我必須離開車子，尋找掩護，可我根本動不了。我大聲對自己說話——這是我慣用的技巧，當我內在的聲音不夠有自信時。我說：「離開車子。離開，快跑。」我低著頭，慢慢爬過後座，從已經打開的車門溜了出去。我腳才剛著地，立刻感覺一名士兵拉住我的手臂，正在扯我身上的兩台相機。他愈是硬扯，我就愈是不肯鬆手。子彈從我倆身旁呼嘯而過，腳下的泥土濺得到處都是。叛軍正從我們剛剛逃出來的地方，對著我們後面的政府軍崗哨，展開猛烈的射擊。那名士兵一手抓住我的相機，一手用他的槍指著我。

我們就這樣僵持了大概十秒鐘之久。透過眼角的餘光，我看到泰勒正跑向一棟一層樓的水泥建築。我相信他的直覺。我們必須離開雙方交火的地方，這樣我們才有命跟那些政府軍談判，要如何處置我們。

我交出我的腰包和其中一台相機，並在跑向我的夥伴同時，從另一台相機裡，把記憶卡退出來。說到我的夥伴，他們也跟我一樣，不但暴露在槍林彈雨下，還要想辦法甩開後面的追

兵。當我看到安東尼就在眼前時，我的腿突然軟了下來，我大叫：「安東尼！……安東尼，救我！」

偏偏安東尼在這時跌了個狗吃屎。當他把頭抬起來時，那一向平靜而扭曲的臉，因痛苦而扭曲了，他根本沒有聽到我的呼喚。他的表情看起來很不尋常，這比什麼都叫我害怕。我們必須追上泰勒，他跑在最前面，而且，似乎最有希望脫逃成功。

不知為什麼，最後，我們四個集合在那棟煤渣磚蓋的房子前面。它離馬路有段距離，可以讓我們暫時躲避後面猛烈的炮擊。一名利比亞婦人抱著孩童站在一旁哭泣，一名士兵試圖安撫他們。他沒有理會我們，因為他知道我們逃不掉。

「我在想該怎麼跑。」泰勒說。

極目四望，遼闊的沙漠往各個方向延展而去。

正在猶豫間，五名政府軍已經逼近我們，他們高舉著槍，大聲講著阿拉伯語。他們的聲音充滿憤怒、仇恨，他們的臉因盛怒而扭曲。他們命令我們，臉朝下趴著，用手示意我們，該如何動作。我們全都愣了一下，想說自己就要被處決了。終於，我們緩緩蹲下，希望求得活命。

我把臉埋進土裡，一名士兵抓起我的手反剪在背，並用腳劈開我的雙腿，害我吃了一嘴土。所有士兵全都對著我們，對著彼此大吼大叫，他們用槍指著我們的腦袋，直到我們四個乖乖就範，等著行刑的一刻。

我看向安東尼、史蒂芬還有泰勒，確認我們四個都還在，都還活著。然後我趕緊又把頭埋

我們被擄走的地點，一個月後由《紐約時報》記者布萊恩‧丹頓（Bryan Denton）所拍攝。

了回去。

「噢，上帝，噢，上帝，噢，上帝。求求你，上帝；救救我們。」

我偷偷把頭抬起來，看向指著我的槍管，還有那些士兵的眼睛。我唯一想得到的事就是求饒，不過，我的嘴巴是那麼乾，彷彿裡面的口水全部變成了泥土。我一個字都吐不出來。

「拜託，」我喃喃自語著。「拜託。」

我等著敵人扣下板機，等著生命的喪鐘敲起。我想起保羅，想起我的父母、姊妹、高齡九十歲的祖母、外祖母。每一秒鐘都像一世紀那麼久。那些士兵繼續對著彼此咆哮，同時拿槍指著我們的頭。

「Jawaz！」其中一人突然大聲喊道。他們要看我們的護照，我們乖乖交了出去。一名士兵彎下腰來，開始對我搜身。他把我夾克口袋裡的東西全掏了出來：我的黑莓機、我的記憶卡、幾張破舊的鈔票。他的手移動地很快，幸好我藏在牛仔褲腰袋裡的第二本護照沒被他翻到，最後那雙手來到我的胸部，他停了下來。下一秒，他用力捏擠它們，彷彿小孩在按橡皮喇叭。

「求求你，上帝，我不想被強暴。」我用力扭動身體，縮成一團，像個小嬰兒一樣。他脫下我的螢光黃鞋底的灰色Nikes球鞋，我聽到抽走鞋帶的聲音。我的腳感覺到空氣。他用鞋帶綁起我的腳踝。再用塊布，扯住我的手腕，綁在我背後，他綁得很緊，以致於手都麻了。然後，他把我的臉按進骯髒的泥土裡。

我還能見到自己的父母嗎？我還能見到保羅嗎？我怎麼可以對他們那麼殘忍？我有希望拿

回相機嗎？我怎麼會讓自己落到這個地步？

那些士兵像抓雞一樣，把我整個人拎了起來，帶著我離去。

那天在利比亞，我問自己的問題依然在腦海盤旋不去：妳幹嘛做這種工作？妳幹嘛冒著生命的危險去拍照片？即使成為戰地記者已經十年，我還是很難回答這些問題。可以肯定的是，沒有人是天生幹這一行的。我們只是誤打誤撞上了，然後就情不自禁地愛上了。我們窺見這不平凡職業的精彩和奧妙，想要一輩子做下去，不管它有多累、多辛苦或多危險。它是我們謀生的方式，不過，對我們來說，它比較像是一種責任或使命。它帶給我們快樂，因為它讓我們找到人生的意義。我們有幸見證歷史，發揮對政治的影響力。但相對地，我們也付出了高昂的代價。每當有記者在兩軍交火時被殺，或是誤踩地雷失去了腿，或是被綁架讓家人、朋友擔心受怕時，我就會問自己：為什麼選擇這樣的生活？

我不曾想過自己會成為一名戰地記者。我喜歡旅行，想要探索美國以外的世界。我發現相機是個好夥伴。它打開我的眼界，讓我有機會進入人們的私密時刻。我得到窺見各種生活面向的特權，每天我都因學到新的東西而興奮不已。**當我躲在相機後面時，那是全世界最自在的地方，我哪兒都不想去。**

那是在阿根廷，當時的我二十一歲，我發現自己可以透過這個興趣來賺錢（起初一張照片

我的鞋子，鞋繩被抽走了，它被拿來綑綁我們。

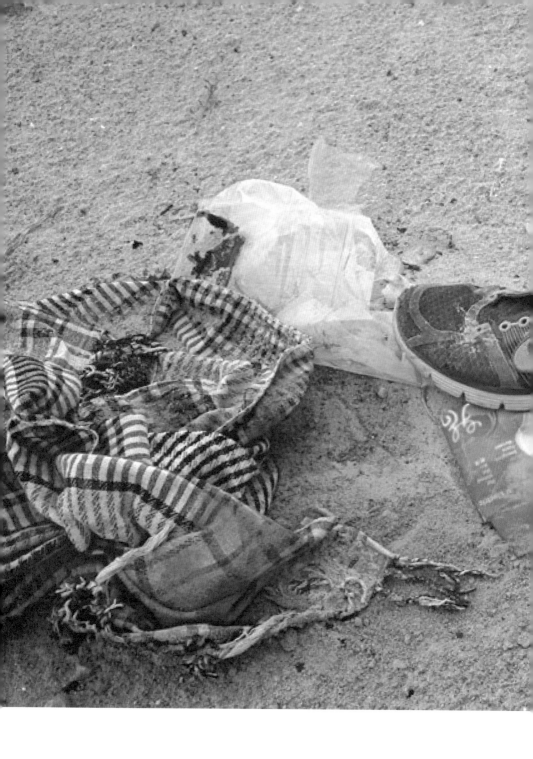

十美金）。打從我開始工作，我就不覺得以攝影為職業是個遙遠的夢。比較困難的反倒是，如何在這麼競爭的行業裡冒出頭。我在紐約的美聯社（Associated Press）找到一份特約記者的工作，先累積工作的經驗，之後，我便開始冒險到各地採訪，先是古巴、然後是印度、阿富汗、墨西哥。大部分人覺得害怕的地方，我倒是待得挺自在的，而隨著我去過的國家愈多，我的膽量和好奇心也就愈大。

九一一攻擊事件改變了世界，並促使我立志成為一名新聞記者。隨同幾百名記者，我親眼看到美國出兵阿富汗。對我們大部分人來說，這是我們第一次報導跟自己國家的軍隊、炸彈有關的新聞。反恐戰爭孕育了一票新生代的戰地記者，而隨著戰爭愈來愈不公不義，我們的工作也就愈來愈沉重。我們有責任把真相告訴全世界，這份使命感耗損了我們的生命。在前線，我們是一家人。我們看到彼此談戀愛、結婚、離婚，甚至死亡。如今伊拉克和阿富汗的戰事已大致平息，我們最常碰面的場合不外是婚禮和葬禮。

記得剛當上記者的時候，我總是一馬當先跑去採訪最大條的新聞，但隨著時間過去，我的選擇就變得比較隨興了。我會瀏覽報紙、雜誌或網路上的照片……位在達弗的難民營，剛果共和國的女人，受傷的老兵……等等，看自己是否會心跳加速。當我被看到的畫面所震懾，忽然感到坐立難安時，我就知道是該出發的時候了。我的工作一向很緊湊。我可能會花兩個禮拜的時間，拍攝烏干達婦女死於乳癌的照片，然後在回程的飛機上就已經開始計畫，接下來要前往印度叢林做跟毛派反叛軍（Maoist rebels）有關的報導。當我回到倫敦的家，回到我老公保羅、我

兒子魯卡斯身邊時，我會整理八千張烏干達的照片，抽空帶魯卡斯去公園散步，或是跟編輯討論，將來要到土耳其南部做的專題。當人們問我，妳為什麼要去這裡而不是那裡時，我想他們問錯了問題。對我而言，重點從來不在於是去埃及或伊拉克或阿富汗，重點在於我不可能同時去兩個地方。

我和我的主角們——幾千名我曾經拍攝過的對象——一起見證、分享了生存下來的喜悅、對抗暴政的勇氣、失去所愛的痛苦、百折不撓的毅力，還有人性最邪惡也最善良的一面。這幾年來，我一直跟司機、調停人、可靠的當地人保持良好的關係，我依賴他們幫我安排會議、居中翻譯，帶我領略異國文化。一名十三年前我曾在阿富汗合作過的口譯員，可能會冷不防地從聯合國辦公室的會議中冒出來。他們是我人際關係裡很重要的一環，對我而言，他們的重要性不亞於任何人，當他們國家遭逢災難時，我感到自己有義務要去看看他們。通常他們會寫信給我：「妳會來吧？琳賽小姐？」

當然，過程中有很多危險，而我一直都很幸運。我被綁架過兩次，出過一次嚴重的車禍。有兩名司機在替我工作的時候死掉了——他們將是我一輩子的遺憾。我錯過姐妹們的小孩出生，錯過朋友的婚禮，錯過我所愛的人的葬禮。我放過無數個男朋友鴿子，也被人放過無數次鴿子。我自作主張地把結婚、生育的時間往後延。幸好我還是很健康，也一直保有溫馨、美好的關係；我甚至還撈到了一個丈夫，願意忍受我的一切。就像大多數女人一樣，一旦我有了家庭，我就得在兩難中做出選擇。我試著在扮演媽媽和攝影師的角色中間，取得一個不是很完

美的平衡。不過，我相信，誠如我一直相信的，不管我過得是哪種生活，只要我夠努力、夠小心、夠有熱情的話，我都可以創造並享有完整的人生。攝影改變我看世界的方式。它教我不要只看到自己，應該放眼世界；它也教會我懂得珍惜回家後，放下相機的生活。我的工作讓我有能力更愛我的家人，更能與朋友同樂。

記者在聊到他們的職業時，或許都很誇張。我們有些是人來瘋；有些是逃避者；有些是毀了自己私底下的人生，傷害了最愛他們的人。這份工作可以摧毀一個人。我看過太多朋友和同事因為精神創傷變得判若兩人：他們易怒、失眠、孤僻，不跟朋友往來。不過，這些年來看過世界的種種苦難後，我們發現要承認幸運、自由、富足如我們，心也有可能是苦的，是有困難的。對我們來說，即使最黑暗的地方都比家裡舒服，因為居家的生活顯得太悠閒也太單純了。我們拒絕聽從內在的聲音，它告訴我們：是時候該休息了，別再去記錄別人的人生，該著手創造自己的了。

然而，毫無疑問地，是這些東西支持我們走下去，使我們聚在一起：一種特權，能看到別人看不到的；一股信念，照片必須撼動人心；一份激情，我們正在創造藝術，幫世界建構知識的資料庫。當我回到家，理性地思索起可能的風險時，我經常陷入兩難。可當我正在從事我的工作時，我是生龍活虎的，是無所畏懼的。如是我為，這就是我的生活、我的工作。我相信幸福的樣子不只一種，而這就是我要的幸福。

首 部 曲

探索世界

康乃迪克州、紐約、阿根廷、古巴、印度、阿富汗

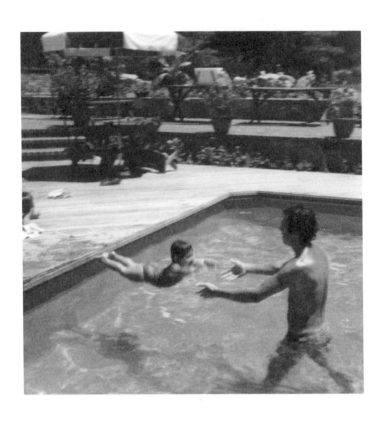

第一章

紐約不會給妳第二次機會

我大姐羅倫（Lauren）老愛提一件我兒時的趣事。當時正值夏天，我們全家都在後院的泳池裡玩水。那時的我才一歲半，還不會游泳，所以站在父親的肩頭上。我的三位姐姐和母親不停朝我們身上潑水。誰知，說時遲那時快，我彎曲膝蓋，撲通一聲跳入水中。我的姐姐們當場嚇呆了。我父親說他知道我不會有事，所以放手讓我跳。當我浮出水面時，我笑了。

我們艾達里歐（Addario）家位在美國康乃迪克州（Connecticut）的西港鎮（Westport），那裡可以看到形形色色的變裝癖和打扮酷似村民樂團（Village People）的人，對不容於世俗眼光的他們來說，那裡是個天堂。我的父母親菲利浦（Philip）和卡麥兒（Camille）都是髮型設計師，他們自己開了一間髮廊，店名就叫做菲利浦髮型（Phillip Coiffures），生意很不錯，他們經常邀員工、顧客以及朋友來家裡玩。有躁鬱症的瘋子羅絲（Rose）以前是店裡的員工，她整天於不

離手，淨說瞎話。維托（Veto）是個率直的墨西哥人（這在上個世紀七〇年代晚期實屬難得），他總是拜託姐姐們點播著名影劇的配樂，然後再用客廳的鋼琴彈奏出來。每當我和姐姐們放學回到家中，經常會碰到法蘭克（Frank），我們叫他達克斯阿姨（Auntie Dax）。他總是一身女性裝扮，還披著一條有羽毛裝飾的圍巾。夏天，我父母親從長島帶回了兩位DJ播放唐娜・桑默（Donna Summer）和比吉斯合唱團（Bee Gees）的唱片。開胃小菜、血腥瑪麗，還有陰鬱的菲爾（Phil）叔叔有時會穿著結婚禮服出現在草地上，假裝舉行婚禮。大家都沒有要走的意思。我也從不覺得有什麼奇怪，因為我們家就是這個樣子。

我們家有四姐妹──羅倫、麗莎（Lisa）、蕾絲麗（Lesley）和我，我們彼此之間都只相差二到三歲。我年紀最小，所以，當麗莎和蕾絲麗揍我，或是用泡棉貼紙黏我鼻子的時候，我只能靠心愛的牙買加保姆黛芬妮（Daphne）保護我。我們家總是零亂不堪、散漫無章。最典型的畫面就是十幾個十多歲的女孩在院子裡跑來跑去；大肆搜括廚房櫃子裡，永遠也吃不完的垃圾食物；在泳池裡裸泳，把溼毛巾和內衣褲丟得棧板和草地上到處都是。我們拉高泳衣，在屁股上塗嬰兒油，然後，從大型的藍色滑水道上滑下來，整條街都聽得到我們的尖叫聲。

我父母是陽光笑臉二人組。我從沒聽他們倆大聲說話過，尤其是彼此交談的時候。身高六呎、昂立在一旁的父親，都叫我母親「娃娃」。我母親對人總是體貼入微、悉心照顧。在西港鎮的大街上，我們走不到五英尺就有一位他們的顧客叫住我們，看著我的眼睛，彷彿我知道他

全家福，約攝於 1976 年。

菲利浦和卡麥兒攝於池畔派對。

們是誰似的。「妳長這麼大啦。我從妳這麼小的時候就認識妳了。」邊說邊用手比了比他們的膝蓋。由於我母親的店，整個西港鎮都見證了我的成長。每天都有人告訴我，我有一位多麼棒的母親。

我父親比較安靜、內向，如果硬要逼他與大家交際，他會只和一個對象講好幾個小時。他把大部分時間耗在他的玫瑰花園裡——他的玫瑰園裡有幾千株的玫瑰，品種多達二十五種；要

不就是他的二層樓溫室，裡面種滿了蕨類植物、天堂鳥、茉莉、山茶花、梔子花以及蘭花。當我要找他時，我就沿著澆花用的塑膠水管，走到溫室紅磚地板排水孔附近的水窪。

我從不曉得照顧這些花兒有多費功夫，因為他做得很開心。即使一天已經要理上十個小時的頭髮了，他還是會在天剛亮時，到溫室裡待上片刻，好像每一株植物都是他的小孩似的。每當看著他，我試著了解這些植物到底是哪裡吸引了他。他會帶我穿過巨壺迷宮，給我看結實纍纍的小桔樹，或是他從亞洲和南非買來花種，從幼苗養到花繁葉茂的蘭花。他用厚樹皮培育它們，讓它們就像生長在家鄉的雨林一樣。

「這是望鶴蘭（Strelizia reginae）就是俗稱的天堂鳥，」他說。「還有這個是金鉤吻（Gelsemium sempervirens），就是卡羅來納州茉莉（Carolina jasmine），還有費蘭里仙履蘭（Paphiopedilum Fairrieanum），就是拖鞋蘭。」

它們每個原文都這麼長，都有數不清的母音和子音，我根本聽不懂。但我真的佩服父親在這方面的博學多聞，並且好奇這些勞心傷神的工作，竟能帶給他如此不可思議的快樂。

一九八二年九月二十七日，當時我八歲，母親把我三個姐姐和我塞進我們的休旅車裡，載著我們來到髮廊的停車場，關掉引擎。她當然選在髮廊的停車場講這件事，因為這裡是她第二個家，也是她和父親的緩衝地帶。「你們父親和布魯斯（Bruce）去紐約了，」她說。「他不會回

來了。」

他離開家了。

布魯斯是布魯明黛百貨公司（Bloomingdale's）的設計部經理，在我成長過程中，他也是我家那票常客中的一個。有天下午，我母親到布魯明黛百貨想找人設計父親溫室的遮陽篷。布魯斯坐上我母親的雙人座賓士，和她一起回家看溫室。當他走進屋內，看到艾達里歐家經典的午後時光：爐子上放著幾鍋菜餚，家人朋友們四下閒晃，大聲地閒聊歡笑。他立即感受到我們家的熱情。「噢！天啊！」他驚呼道：「多美的房子啊！」

布魯斯的家在印第安納州的特雷霍特（Terre Haute, Indiana），他從小生長在冷冰冰的家中，我們這種義大利家族式的親密情誼，令他深深著迷。他充滿魅力、才華洋溢，外表光鮮亮麗，並且很快與我母親成為莫逆之交。他倆一起行動、一起逛街、一起交際，好像我父親不存在似的。我父母送布魯斯去理髮學院學習染髮，並且為他在家裡留了一個房間，這樣當他不想通勤回他紐約的公寓時，就可以住在我家。有四年的時間，布魯斯是我們家的一分子。

這情形一直持續著，直到一九七八年，父親有一次和布魯斯一同外出幫母親辦事時，勾引了布魯斯，並和他發生關係。這段不倫持續幾年後，我父親才終於承認自己愛上了布魯斯。我父親從十多歲起，就一直壓抑他同性戀的傾向。他的母親妮娜（Nina）在一九二一年，孤身一人隨著幾千名義大利移民來到愛麗絲島（Ellis Island）。他們有根深柢固的成見，以及天主教徒的守舊觀念。在五〇年代到六〇年代，同性戀被視為一種精神疾病，而且違法。就算到今天，

我父親認為他母親還是會把他送去精神病院矯正性向。當他終於鼓起勇氣，告訴他母親自己愛上布魯斯的時候，他母親說：「你就不能假裝自己是個正常人嗎？」

我當時還小，並不是很懂父親為何要離開家。我們只能自己推敲，或是從學校聽來一些蛛絲馬跡。「菲利浦髮型……同性戀……他們父親是同性戀……」我們聽到同學在走廊上竊竊私語。在我的印象中，我們家的女性不曾談論過父親是同性戀的話題。我們好像都只講別人的事。

我們週末去拜訪父親和布魯斯，他們的新家位在康乃迪克州海邊、一條半英里長的小路盡頭。我們的大姐羅倫無法忍受這種遭人背叛的感覺。兩年後她結束高中學業離開家鄉到英國讀書去了。麗莎、蕾絲麗和我三人彼此相依。接下來的十五年，父親好像從我們的生活中消失。我人生中前幾個重要的時刻都沒有他的參與。

我母親填補了這個空缺。忙著照顧店裡生意的她，參加我每一場高中壘球比賽，在我成績拿到Ａ時讚美我、給我鼓勵，並為我的初戀提供建議。我的母親堅強無比，這是她從自己一手

布魯斯和菲利浦。

帶大五個小孩的母親諾妮（Nonnie）身上學到的特性，對於父親的事，她試著保持正向、樂觀的態度。她不斷重覆她和父親常常告訴我們的金玉良言：「做你喜歡做的事，你的人生就會成功。」彷彿要用它來阻擋對我父親的負面想法，彷彿一切都沒有改變。也許是我母親對分居一事所表現出的態度，又也許是我在成長的過程中已經目睹被遺棄的痛苦，我接受父親找到他渴望的快樂。我甚至感到欣慰，父親離開母親是為了一個男人，而非一個女人。

週末的聚會終將結束。在父親離家和布魯斯一起生活後的前幾年，他為了道義上的責任和經濟上的扶助，繼續和母親一起經營髮廊，但這種僅存的工作伙伴關係讓每個人痛苦不已。父親離家六年後，他和布魯斯開了新店，母親大部分的設計師和顧客都跟著過去了。她努力地撐著這家店。管理金錢從不是我母親的強項，少了父親在旁，她再也無法維續我們優渥的生活方式。第一個犧牲品就是那輛兩人座的賓士車。她負擔不起我們的房子和車子。幾乎每一個月不是被斷水就是被斷電，不然就是車貸公司半夜來家裡開走我們的車。中學時我常常在天剛亮時隔著窗戶向外望，看看我們的車是否還在車道上。

我們帶著無限的回憶搬離位在北嶺（North Ridge）的家，住進距離幾英里遠的小房子。那裡沒有游泳池和大庭院。我的三個姐姐已經開始她們的人生，母親和我還是獨自一人。

大約是我十三歲的那年，有一個週末我難得到父親家，那次他給了我有生以來的第一台相機。它是一台Nikon FG，是一位客人送給他的。這個禮物來得偶然──我看到了它，問了幾句，父親就毫不在意地將它交到了我手上。我被相機的工藝，還有光線、快門能在瞬間讓時間

靜止的技巧給迷住了。我從一本以安塞爾・亞當斯（Ansel Adams）拍攝的優勝美地國家公園（Yosemite National Park）風景為封面，名為《如何拍攝黑白照片》（how to photograph in black-and-white）的舊教學手冊裡，自學一些基本的攝影技巧。帶著幾捲黑白底片，我坐在屋頂上，在沒有角架的情況下，試著以長時間曝光的手法拍攝月亮。我太過害羞，不敢拿相機對著人，所以只好拍攝花朵、墓地，照一些無人的風景。我母親有一位朋友是專業攝影師，有一天她邀請我到她的暗房，教我如何沖洗照片。我滿心好奇看著栩栩如生的鬱金香和墓碑在紙上閃耀。就好像魔法一樣。

我著魔似地攝影，一直到我從威斯康辛大學麥迪遜分校（Wisconsin-Madison）國際關係系畢業為止。我不曾幻想自己會以攝影為業。當時的我覺得攝影師都怪裡怪氣的，是胸無大志的富二代，我不想成為那種人。

之後我出國一年，在博洛尼亞大學（University of Bologna）唸經濟和政治學。擺脫了在威斯康辛必須配合的學術研究和社交生活，我將自己埋首在街頭攝影裡。課後閒暇時，我用我的Nikon相機拍攝博洛尼亞的牌樓和古老角落。我新交了一群摯友，他們都是大學期間出國一年，在歐洲自助旅行的背包客。我們一起合作拍攝布拉格雙頰紅潤的人們，布達佩斯的溫泉浴場，西班牙的海岸以及西西里島擾攘的人潮。我沈浸在我曾經讀過的建築和藝術裡，參觀了許多博物館和攝影展。我去看了羅伯特・梅普爾索普（Robert Mapplethorpe）的回顧展，內容包括他從開始攝影到死亡的點點滴滴，我坐在那裡幾個小時，鑽研他的構圖和採光。我在攝影方面

得到了更多的啟發。

我愈旅行就愈渴望一生都能四處旅行。我每天早上醒來都隨時準備出發前往任何一個地方。歐洲的每個國家只要搭火車都到得了，會有例外的原因只有一個，就是自己劃地自限或是因為害怕裹足不前。這對生長在美洲這片孤立陸地的我而言，是一種陌生的奢侈。我想像自己在海外生活，當外交官，或是一個翻譯員。

然後有一天，當我帶著一疊照片離開暗房時，一位義大利人來找我，並要求看那些照片。他花了幾分鐘的時間快速地翻閱了一遍，並提議將這些照片印製成明信片。我好興奮，於是就開開心心地把照片交出去了，什麼文件也沒簽。這些照片被賣到鄰近博洛尼亞的義大利度假勝地里米尼（Rimini），但是我一毛錢也沒拿到。我那時才知道，原來照片可以印刷在市面上販售，可以展現在成千上萬的人們面前。

大學畢業那年的夏天我搬到了紐約，晚上在格林威治村（Greenwich Village）的波波里尼餐廳（Poppolini's restaurant）當服務生。白天的時間，我跟著一位拍目錄的時裝攝影師當實習助理。我討厭這份工作。它實在太乏味了。所以當我靠端盤子賺到四千美元後，我搬去了布宜諾斯艾利斯（Buenos Aires）學習西班牙文，在南美洲一帶旅行，就像我在歐洲的時候一樣。拍照成了我旅行的目的。

我向一位傲慢自大的阿根廷男子租房子，他年紀快三十了，整天不是在照鏡子，就是準備趕赴派對，要不就是在宿醉。為了賺錢糊口，我在安達信顧問公司（Anderson Consulting）教英

文，時薪十八美元。這份工作讓我享有自由的午後時光，我可以在城市的小巷弄內閒逛，拍攝窄巷裡的探戈舞者以及坐在煙霧瀰漫的咖啡館裡的老人。我最後通常都會走到五月廣場（Plaza de Mayo），那裡每週四都有五月廣場的母親們在遊行抗議，抗議他們的孩子無端消失在阿根廷那場骯髒的戰爭中。

剛拍攝那些母親的時候，我不知道如何拍出一張撼動人心的照片。沒人教過我如何構圖，或是如何應用光線。我知道那些母親的表情在對我訴說著什麼，但我不知如何捕捉眼前的這一幕。因為不滿意上週拍攝的畫面，每個禮拜四我又來到廣場。我察覺自己在拍攝這些母親時離得太遠了，所以當她們沿著廣場繞行時，我湊上前去。我試著透過相機的觀景窗框住她們的痛苦和無止盡的哀傷。有時因為立在背光的位置，她們的表情被臉上的陰影遮蔽。有時只不過是我猶豫不安才不夠靠近。有些時候，我不相信自己的直覺而錯過了最好的拍攝時機。我不曾受過專業訓練，但我開始自學，我研究書本和報紙上的攝影照片，試圖了解一張有震憾力的照片如何讓老掉牙的故事重新被詮釋。我不斷回廣場嘗試。

到阿根廷一個月後，比我大十歲的作家男友馬吉爾（Miguel）來布宜諾斯艾利斯找我。我們租了一間月租五百美元的房子，因為租金不高，我們的要求也不多。房子的浴室在水泥天井的另一頭。每當冬天驟雨來襲，我們必須離開臥室，頂著夜晚的寒風，跑下濕答答的階梯，繞過角落去狹窄的浴室裡如廁。所以白天裡都盡量不喝水。

每隔幾週，我就在拉丁美洲一帶旅行攝影。我從烏拉圭（Uruguay）海邊的村莊去到智利海

邊巴勃羅・聶魯達（Pablo Neruda）的家，再到祕魯的馬丘比丘（Machu Picchu）；我拍攝火山、山脈、湖泊、廣闊無垠的綠地、半山腰的小鎮、手工藝品市集、魚市；我搭巴士長途旅行，走過發生事故有人掉落死亡、立有X警示牌的髮夾彎，在黎明和黃昏找尋美麗的光源。我的追求很簡單，就是用我僅有的一切旅行、拍攝所有事物。

馬吉爾剛拿到新聞系的碩士學位。我們對世界上正在發生的一切充滿好奇，關切不已，這就是我倆之間的連結。不過馬吉爾是個非常內斂的人。倒是他認為我個性外向，喜歡與人接觸，喜歡問問題。所以他建議我去當地的英文報社《布宜諾斯艾利斯先驅報》（Buenos Aires Herald）試試，看能否成為報社的特約攝影記者。我在新聞攝影這方面沒有經驗，不過我有決心和毅力，相信他們應該會錄用我才是。第一次接觸那兩位攝影部門的編輯（兩個整日於不離手，忙著從美聯社通訊網〔AP Wire〕截圖的中年大叔），他們就告訴我，先學會說他們的語言再來。我自認為已經講得很流利了，所以離開那裡後，我回去溫習了一下西班牙語，隔了幾週後又再跑去。

他們對我的固執很不高興，於是給了我一個任務，我認為這任務根本是他們信口胡謅的，目的只是想要擺脫我罷了。他們寫了一些不在布宜諾斯艾利斯境內的地址給我，要我自己想辦法去那裡拍攝照片，帶回來給他們看。那些照片從來不曾被採用過。

有一天，他們對我說，瑪丹娜當天晚上在市區廣場的總統府──玫瑰宮（Casa Rosada）拍攝《阿根廷別為我哭泣》（Evita）。這消息我早知道了，因為報紙上寫說她住在一晚要價兩千五

百美元的飯店套房，而且房裡還有她專屬的健身房。當早上我穿著破鞋一邊慢跑一邊閃避狗屎的時候，滿腦子想的都是她的私人健身房。

攝影編輯給了我一個任務：如果我可以溜進《阿根廷別為我哭泣》的拍攝現場，拍到一張瑪丹娜正在錄影的照片，他們就給我工作。

當天傍晚，我苦苦哀求玫瑰宮外圍的保全人員放我進去，向他解釋我的攝影記者生涯和未來都決定在他的同意與否。「將來我一定會成名的，」我說：「只要你放我進去。」

我看起來一定有夠可憐，因為那名保全笑著將門打開一條縫，讓我剛好可以鑽進去。我走向距離瑪丹娜現身的陽台大約三百碼遠的攝影高台，爬上階梯，舉起父親給我的、配置50mm鏡頭的迷你Nikon FG，透過相機的觀景窗聚精會神地盯著。那陽台透過鏡頭看起來就和顯微鏡下的小黑點差不多。

我放下我的相機愣在原地。看著遠處的陽台，我告訴自己：我的攝影生涯還沒開始就要結束了。這時有人拍了下我的肩膀。

「喂，小朋友。把妳相機的機身給我。」

我不知道這個陌生人在講什麼。我一臉茫然地看著他。

「把妳的鏡頭拔下來，」他說：「然後把相機給我。」

我照著他的指示做。他將一個沈甸甸的500mm鏡頭安裝在我的迷你相機上——我從來不知道所有Nikon的機身都可以裝配任何Nikon的鏡頭，然後對我說：「好了，妳現在再對焦看看。」

我尖叫起來。瑪丹娜就在那裡，大大的一個在我的畫面裡。每個在攝影高台上的人都停下動作望向這邊，朝我翻白眼。

我拍攝的玫瑰宮裡的瑪丹娜被放在隔天早上的報紙頭版，而我得到了報社的工作，一張照片十美元。

為先驅報工作期間，我參觀了塞巴斯蒂昂‧薩爾加多（Sebastião Salgado）的作品展，展場裡的照片全是世界各地在艱辛環境下勞動的窮困工人。這些照片令我不解：他是如何運用鏡頭來捕捉人物的生命力的？

在參觀薩爾加多的展覽之前，我不確定自己想做街拍或是新聞攝影，又或者自己是否能以攝影為業。但走進展場之後，我完全被他的作品折服──它的熱情、它的細膩、它的構圖，我決定投身於新聞攝影和紀實攝影。直到那一刻我才意識到，**攝影的意義不是捕捉美麗畫面那麼簡單，那是兩碼子事。攝影是陳訴故事的一種手段，它結合了旅行、異國文化、好奇心以及攝影技術**。它就是新聞攝影。

看展之前我不是很了解那是什麼，或是可以進行到什麼程度。我沒學過攝影，也沒有藝術或新聞領域的專業訓練。我不知道自己的興趣可以成為賴以維生的職業。但現在我終於知道，我想要透過照片訴說人類的故事，賦予他們應有的尊嚴，就像薩爾加多所做的；激起人們對相中人物的悲憫之心，就像我那一刻感受到的那樣。我懷疑自己能否用一張小小的照片掌握住這些痛苦和美麗，我激動不已。在展場中我邊走邊哭。

我不曾有過一般人在二十多歲時，都會經歷的那種令人折磨的不確定感。很幸運地，我在不知道害怕或失敗，沒什麼可以失去的年紀發現了令自己快樂、充滿抱負的事。在開始為先驅報工作時，馬吉爾給了我一個生涯中最好的建議。

「留在拉丁美洲學習攝影，把妳生涯中所有的專業錯誤都在阿根廷犯完，」他說：「因為妳如果在紐約犯一個錯，沒有人會給妳第二次機會。」

...

一九九六年我們終於回到美國，那時我已準備就緒。我帶著自己在布宜諾斯艾利斯的尋常剪報作品穿梭在《紐約郵報》（New York Post）、《紐約每日新聞》（New York Daily News）以及美聯社幾大報社之間，抱著自己一定錄取的莫名自信走進攝影編輯的辦公室。當時我是個一頭熱的二十二歲丫頭，穿著一身時髦的牛仔褲配上俐落的扣領襯衫，腳踩著黑色的膠底厚跟鞋（身高五呎的我討厭平底鞋）。這些報社將我歸到他們的「特約記者名單」，當需要找攝影師支援時，他們會考慮清單上的人選。名單上的攝影師沒有人會拒絕任何一項任務，就算要放棄一頓浪漫的晚餐。我們會在清晨五點起床，忍受著紐約的冰寒地凍，守在法院外拍攝嫌犯銬著手銬被帶走的畫面；或是在酷夏時節頂著炎日，拍攝小孩在漏水的消防栓旁玩耍的無聊照片。剛開始接的任務糟糕透了，但我甘之如飴。

很快地，美聯社給了我一份穩定的工作。在美聯社工作期間，我採訪過抗議示威活動、記

者招待會、市政府和意外。我拍攝莫妮卡‧陸文斯基在《今日秀》（Today Show）第一次公開亮相的畫面。我捕捉人們在時代廣場看著大螢幕上的道瓊指數衝過萬點的鏡頭。我採訪洋基隊幾乎每年舉辦一次的盛大慶典，因為洋基隊是美國職棒大聯盟世界大賽（World Series）的常勝軍。我不曾空手而回，我帶回的照片無不令人讚嘆。像美聯社或路透社這類的通訊社都要提供文章和照片給報紙、雜誌和電視使用。他們在世界各國都有特約攝影記者，而且絕不接受這些記者任何失敗的藉口。

我的良師益友是一位在美聯社工作的攝影師──貝貝托（Bebeto），他在週末負責編輯。三年來幾乎每個週六的早晨，他都會打電話給我，帶著他牙買加式的輕快節奏說：「妳準備好了沒？」貝貝托大約四十多歲，個頭高我很多。他非常嚴肅，不過放鬆的時候，他的笑聲開朗宜人，就像輕快的鼓聲。他一早就決定要照顧我，教我攝影。每當我帶著膠片盒回到美聯社五樓的辦公室，他會用名為頭戴式放大鏡的放大鏡片檢查這些底片。一捲膠捲有三十六張照片，他會和我一張張地逐一審視，一次看完好幾捲膠捲。他明確點出我一直試著去體會的技巧。他教我如何採光；他教我在日出日落時分以仰角拍攝天空中的太陽，長長的、舞動的光影會像施展魔法般將萬物渲染成一片金黃。他告訴我一道光線如何照射在兩棟大樓的街角之間；他講解如何進入一個空間，從窗戶或半掩的房門取得光源。他向我示範如何運用主題和重要的背景訊息（用以增加畫面的空間感），來填滿我觀景窗的框框。

最重要的是，他教我耐心的藝術。相機讓人緊張。人們清楚一台相機的影響力，而這會讓

大部分的拍攝對象本能地感覺不自在或變得生硬。但是，貝托托教我要放下相機在一個地方消磨一段夠久的時間，這樣人們才會慢慢對我卸下心防，屆時才輪到相機出場。一張照片要拍得完美幾乎不可能，要拍得好就已經很難了。有時光源充足，但拍攝對象的位置不對，而且整體的構圖不佳。有時候光線完美，但拍攝的對象狀態不好，彆扭尷尬。我了解到讓一切元素到位有多麼困難。

當我工作時，我的所有感官全都融入我眼前的景象裡。其他世俗、生活、思緒中的一切都離我而去。他教我在街角或在一個房間裡站上一個小時──或兩到三個小時，等待自己頓悟的那一瞬間，等待主角、光線、構圖都恰到好處的奇蹟時刻。還有，等待讓畫面深植人心的莫名魔力。

貝托托檢視我拍攝的照片，那同時也是我學習的好機會。他仔細檢查這些底片，一張一張地看，用臘筆在他認為未達標準的片子上打上大紅叉叉。我努力達到他要求的標準。

一週七天，我在紐約市裡帶著呼叫器和手機到處走，等著攝影編輯部來電交待任務。沒工作的時候，我為奎格泰勒（Craig Taylor）高級襯衫公司工作，負責跑跑腿和裝信封。任務多的那週，我銀行裡也只有七十五美元，勉強夠付房租，我還得七拼八湊地找錢來支付手機和呼叫器（除了相機之外，它們是我最重要的兩個財產。）的帳單。攝影剛開始就必須投入幾千美元來添置應有的裝備：兩台專業的相機，每台大約要價一千五百美元以上（那是前數碼時代）；專業的二‧八孔徑快速鏡頭，大概是三百美元到二千五百美元；一支長鏡頭，大約二千美元；一

個閃光燈，二百美元；一個唐奇（Domke）相機包，一百美元。我總共需要一萬美元。我每天行經 B&H 和阿杜拉馬（Adorama）攝影器材店，幻想自己有天能買得起這些配備。

在我二十五歲生日前後，我最小的姐姐結婚了。當時我突然想到：每次姐姐結婚，父親和布魯斯都會給她們一人一萬五千美元籌辦婚禮。馬吉爾和我在我們搬回紐約的時候就分手了，而我很清楚自己應該不會太早結婚，其實我不確定還有什麼能像攝影一樣令我迷戀。所以我向父親和布魯斯提議：「如果你們可以先把婚禮的錢給我，我就可以用它來投資我的事業，這樣以後我將會有足夠的錢自己辦婚禮。」他們同意了。我用這些錢買了相機和鏡頭，並把剩餘的錢存入銀行。

回紐約還不滿一年，我就極度渴望旅行，期待能再次回到拉丁美洲。其中有一個國家最令我動心，那就是古巴──也許因為它是個禁地。在一九九七年，實行共產主義的古巴還禁止貿易通商，而且少有美國人到訪。一個外國新聞記者在古巴也是很危險的，他們政府會監控任何可疑的外國人，防止他們將共產制度下國家積弱不振的負面消息公諸於世。我不知道有誰去過那裡，在當時我不認識任何國外特派員，連新聞記者也沒認識幾個。但我有的是滿腔的好奇心和年輕人的冒險精神。資本主義竟能在如此守舊的共產國家中穩定崛起，我深受吸引。

五月時我降落於哈瓦那（Havana）。從機場搭乘休旅車前往市區的路上，我低頭看著自己

1997年，古巴夫婦在家收看電視上的菲德爾．卡斯楚（Fidel Castro）。

緊張不安的手，它緊抓著一張印有淡藍色格線，寫著目的地地址的紙條。我覺得自己好孤單。我用生硬的阿根廷腔西班牙語讀出紙條上的地址給巴士司機聽，感覺與他之間一下子有了連結。真想在巴士上度過剩下的旅程。透過車窗，我看見了哈瓦那的破落。一些建築物的外觀油漆斑駁，其他不過是一堆曝晒在外的腐朽木頭。建物的屋頂缺瓦少片，衣物就晾掛在傾盆大雨中，孩童毫不在意地騎著腳踏車涉過直徑十二吋寬的水坑。當我到站下車時，有兩女一男盯著我瞧，彷彿我打著「美國資本主義」的旗幟。我是個陌生人；我的鞋子太新太好，讓我不像是古巴人。就連我頭上的髮夾都抵得上當地一個月的工資。

我從旅遊書上找到一家旅行社幫我安排住宿，他們問到一位名叫里歐（Leo）的女人供我一間小房間，我每晚付她二十二美元。她像招呼老朋友似地招呼我。我的梳妝台上放了兩塊從一家美國飯店偷來的小肥皂，上面的日期是七〇年代中期。她還在肥皂旁放了塊巧克力。那也是從同一家飯店偷來的。

三張搖椅放置在鑲著玻璃、坐擁九樓視野的大露台，里歐和她母親格拉謝拉（Graciela）入座後也示意我坐下。我們開始交換一些常見的問題，聊了幾句，互相有了簡單的結論，也漸漸熟悉彼此的聲調。我們搖著搖椅，在短短的幾個小時內，里歐和格拉謝拉確認了我所知道的古巴──共產制度的失敗，國家的貧窮，民生的艱困，食物的匱乏，基礎建設的停滯不前，還有付美元和付披索的差別。我們從傍晚聊到夜深，古巴的微風在天井的窗戶間穿梭，我們舒舒服服地耗著。我曾以為古巴是個不祥又令人害怕的土牢，想不到古巴人這麼友善，這麼坦率──

就和其他國家的人一樣。

抵達古巴幾天後，我終於前往宣傳部（Publicitur），它代表古巴國際通訊中心，並且為國外記者安排隨行人員。這種隨行人員是官方指派的，目的在陪同記者四處走訪。我向櫃台的祕書自我介紹。他們認出我是「那位美國記者」，他們一直在等我。那位祕書帶我到一個房間，有兩名自負懂得教科書英語以及外界二手資訊的年輕女子被安排坐在那裡。負責監督隨行人員的宣傳部主管熱絡地回答我事先準備的、一長串與古巴有關的問題，還有它的運作機制，並且依照我的要求安排我去幾個指定的地方照相。我的直覺告訴我，從他們嘴裡打聽不到我要的訊息。他們聲稱可以安排我進入政府機關和醫院裡拍攝，但我清楚在古巴這種國家是不可能的。國家安排隨行人員跟隨新聞記者並且公然限制其行動，這種經驗我還是頭一次遇上。

當宣傳部和國際通訊中心的所有成員迫不急待地向我展示古巴的旅遊勝地——巴拉德羅（Varadero）海灘，以及在位哈瓦那舊城區，最近才剛整修的國家級夜總會——熱帶風情歌舞秀（Tropicana）時，他們也同樣地想讓我遠離附近的老舊街區。

當時正值雨季，所以很難拍攝街景。我為了尋找適合的攝影標的，從城市的這頭走到那頭，每天都走上好幾個鐘頭。我的身體因為潮氣濕透了，體力被暑熱搾乾了，而且還要忍受男子意外發現外國女子時，嘴巴「嘶嘶嘶」的輕挑噪音。我走了好一段路，花了好長的時間，就為了尋找最佳的光線和角度，拍攝傾頹頹建物前一輛閃閃發亮的老舊美國汽車，連我的隨行人員

都受不了我，決定我不是個值得跟蹤的對象。有幾天，屋裡沒有足夠的水可以洗澡，我一整天走下來，身上都聞得到異味。我想我的身體可能會因為耐不住暑熱而虛脫。不過當我握著相機獨自漫遊在古巴的村莊時，我的心靈也獲得了滿足和平靜。我覺得很自在。

結束古巴一個月的旅程後，我回到紐約，一下飛機我滿腦子想的就是再搭機返回古巴。我不想失去旅行和探索的動力，也不想讓自己耽溺在安逸的陷阱裡。但是，我有紐約的欠款要付，我奮鬥了兩年多的時間，一九九八年和一九九九年，我再次造訪古巴，一圓我的流浪夢。

一九九九年，貝貝托給了我一個想法。過去一年，在紐約第三性公關的社區裡發生了一連串的謀殺案。當時有風聲傳出市長朱利安尼（Giuliani）不但不下令緝凶，其至還決定不要為這一群人浪費紐約市的資源。一位美聯社的記者想要揭發第三性公關被社會遺棄的事實。這是我的第一個長期任務，第一次有機會完成一部紀實攝影小品。

一開始，我和那位記者一起冒險出入紐約肉品加工區（Meatpacking District），企圖混入看似封閉的第三性公關世界。我們和當地的組織一起行動，在鄰近地區最繁忙的週末夜晚發放保險套和防治性病的文宣。我從未拿出我的相機。當我們一起進行了幾次初步的接觸後，我決定自己單獨冒險。一連好幾個禮拜，我幾乎每個週四、週五和週六的夜晚都像個粉絲一樣，在肉品加工區打轉——通常不帶相機，試著博取那些女孩的信任。在一群拉丁人、黑人、亞洲人裡，我是唯一的白人女孩，她們不禁懷疑我的動機。後來，一位名叫奇瑪（Kima）的女人終於邀請我到她位在布朗克斯國宅（Bronx projects）的公寓做客，當時奇瑪阻街拉客的落沒街道，

1999年，紐約肉品加工區的第三性公關。

就在現今時尚餐廳派迪斯（Pastis）的正前方。「午夜時分過來。你可以和我們一起打發時間，

然後去鬧區和我們一起工作。」我問她是否可以帶著相機，她同意了。

我帶著巧克力脆片蛋糕和牛奶到一間整日和毒品、酒精、速食為伍的第三性公關公寓——可我不想兩手空空地

去，又覺得帶酒去好像不太對（我後來才知道帶酒去真的不好）。幾個女人在那裡，有的正在

替自己注射從黑市買來的荷爾蒙，有的喝酒，有的跳舞，有的化妝。她們讓我隨意拍攝。整整

五個月的時間，我幾乎每個週末都和奇瑪、拉拉（Lala）安琪兒（Angel）和喬西（Josie）一

起。因為有了她們的信任，我拍的照片愈來愈生動自然；這段時間的相處讓我大開眼界，比如

說，一個彷彿從史努比狗狗（Snoop Dogg）音樂帶中大搖大擺走出來的壯漢，趁著他的變性女

友等待客人上門之際，就著昏黃的街燈，溫柔地替她梳頭。

有天晚上，我和一位在古巴樂團演奏薩克斯風的音樂家約會，那是我幾個月來的第一次約

會。大約凌晨一點的時候，他陪我沿著克里斯多福大街轉西十街走路回家。我們低頭看腳，一

邊聊著沒意義的話題，一邊踮起腳跟畫圓。終於，他吻了我。

時間經過了幾分鐘，我感覺一群人向我們靠近。張開雙眼，我看見好幾個影子繞著我們的

腳跳舞。

「是那個攝影女孩！」

奇瑪、拉拉、查瑞絲（Charisse）和安琪兒——整個人妖團隊都到齊了。她們尖叫大笑，愈

來愈貼近我和那位可憐的音樂家。「哇靠，有妳的，丫頭！」

那音樂家整個傻眼：「妳再說一次妳是做什麼工作的？」

「我是攝影師。」

「那這些人是妳朋友？」

「對，我想是的。」

那個吻就此結束。

二○○○年年初，有位家族的友人邀我去印度，他是一位商業教授，要帶他的學生出國實地研習。實際上，這件事和我喜歡攝影毫不相干。我把它當成一個可以永遠離開紐約的機會。我詢問美聯社是否可能在南亞接工作，他們的回答促成了我起程的決定。當時我不確定自己是否真要留在印度。不過，在那年紀我也沒想得太遠。做這麼重大的決定並沒有經歷幾番掙扎。我只是看到了那扇門，然後走了進去。我搬去印度就是這麼一回事。如今想來，那是我最後一次住在美國的日子。

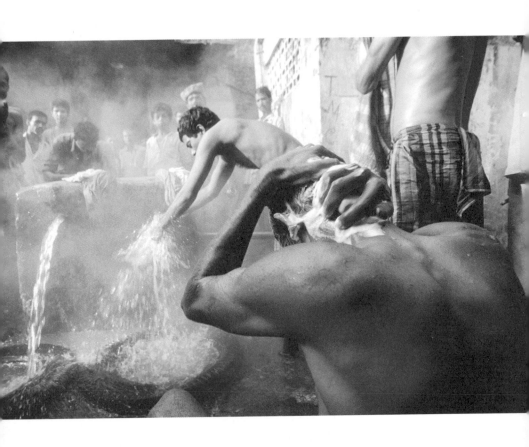

2000年，黎明時分，印度男子在加爾各答的街上洗澡。

第二章

你有幾個小孩？

抵達新德里的第一個夜晚，我和兩名國外特派員一起住：《波士頓環球報社》（Boston Globe）的記者瑪莉詠（Marion）和她的男友——美聯社專職攝影師約翰。深夜到訪的我，可以看出他倆已經習慣不斷地送往迎來。約翰一臉疲憊地前來應門，平靜地帶我到我的房間，然後就回房睡了。我躺在床上，在黑暗中睜著眼，剎那間被寂寞吞噬。

不過，隔天早上當我在瑪莉詠的廚房裡，喝著她粗手粗腳擱在櫃台上的那杯為我做的咖啡時，我看到了自己渴望的人生。「我們已經連續好幾年沒有休息了。」瑪莉詠向我強調。她的外型苗條迷人，講話乾淨俐落。「從印度和巴基斯坦的核子試爆，到印度航空班機被劫往喀什米爾（Kashmir）……我們都要被搾乾了。」看著她一臉的嚴肅和專注，我的胃因為羨慕和渴望不停翻攪。瑪莉詠與約翰和我年紀相彷也同樣來自美國，他們採訪國際的重大新聞事件，努

力工作，在海外成就他們的事業並擁有一個舒適的家。我不再猶疑搬來印度是否錯誤，我覺得待在紐約才是浪費生命。

　　一切的種種，讓印度成為這世上最天然的所在，最美麗的圖畫。街道上熙來攘往，帶點混亂，幾乎所有人生百態都攤在你的眼前。印度懸殊的貧富差距讓窮人和富人間沒有藩籬，奇妙地相互並存。在印度，幾乎沒有什麼對象或景色是不能拍攝的。這個國家是攝影師最好的研究室。早晨和黃昏的光線讓彩虹絢麗耀眼，色彩飽合。我尾隨著身穿紫紅、明黃、湛藍等鮮艷顏色的婦女，看著她們消失在灰濛濛的人群中。我花十天的時間，在瓦拉納西（Varanasi）沿著恆河從黎明時分到日落之後，拍攝印度的祈禱儀式；花八天的時間，在加爾各答拍攝男子在街上洗澡還有孩童們成群結隊在汙泥中乞討食物的畫面。每當令我熱血沸騰的畫面出現，我的靈魂就出了竅，躲進我相機的觀景窗裡。觸目所及皆是風景，我的眼睛疲累不已。不過為了拍攝美麗的照片，這些我都可以忍。我把我所有的錢都花在攝影上。

　　我在艾迪‧藍恩（Ed Lane）那間陰暗又帶點抑鬱的公寓裡租了個房間。艾迪是個三十多歲的男子，個性隨和，是商業新聞公司道瓊斯（Dow Jones）印度事務處的員工，愛喝威士忌。美聯社幫我申請了採訪證以及印度的居留簽證。艾迪帶我去沒落的外國記者俱樂部，各國的新聞記者每週都會聚在那裡閒聊他們客居異鄉的生活，就好像海明威（Hemingway）小說寫的那樣。他們是一群世故但很友善的人，他們習慣認識新的成員並且歡迎新朋友到家中做客。聽著他們的故事會讓人覺得世界很小很好掌控──彷彿前往任何危險或很難到達的地方都只是資訊

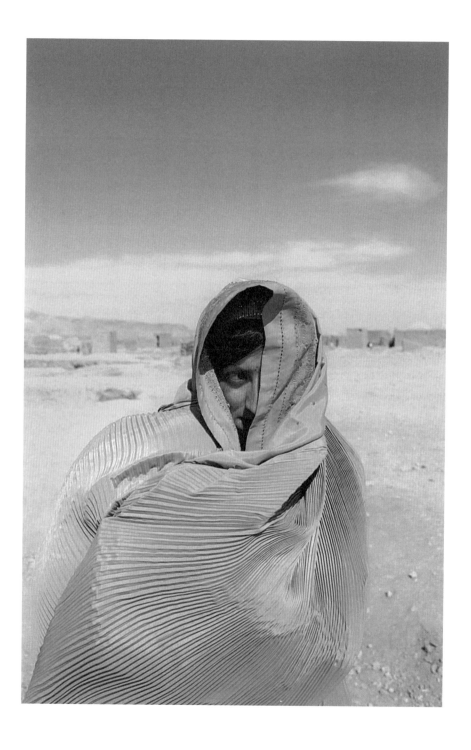

和運作方面的小事，都只是工作和生活的一部分。

攝影的空檔我就看看北印度語發音的寶萊塢電影，或是和瑪莉詠去美國大使館經營的菁英會所——美國俱樂部。在印度生活刻苦，但很便宜。沒有什麼私人空間，但一點錢就可以享受奢華。我用一趟任務的錢付掉了房租，用另一趟任務的錢僱了一個女傭。

在家鄉時，我的高中、大學同學陸陸續續在一年內舉行了訂婚和結婚派對。我通常獲邀擔任婚禮的攝影。當我在印度追逐理想光線和鄉村婦女的同時，他們每個人的人生都在往前邁進。我憧憬冒險流浪的生活，但有時也擔心自己是否就此被宣判要一生孤獨：一輩子單身，隨便和男子發生關係，只有我的相機陪我。

情況可能更糟。

我花了幾個月的時間讓自己的工作漸漸穩定下來。我和瑪莉詠搭檔一起為《波士頓環球報》（Christian Science Monitor）和美聯社拍攝一些偶發事件。我寫了好幾次信去給《紐約時報》的攝影部門，自薦成為他們的特約記者，但每次都沒有下文。我直接寫信給《紐約時報》在印度的特派員，詢問是否能為他們拍攝。他們告訴我，出任務時他們都自己拍攝照片。我繼續嘗試。我認為，如果我拍的照片能夠專供《紐約時報》使用——它對我而言，是最能影響美國外交政策的報紙，而且僱用的都是全世界最頂尖的記者，我的事業將能攀上巔峰。

二○○○年的四月中旬左右，艾迪從阿富汗採訪回來。他帶了十五張阿富汗地毯回家，還有一些建議。「妳應該去阿富汗拍攝那些在塔利班政權下生活的婦女。」

「你說什麼？」說實話，除了在紐約的建身房做橢圓訓練機時讀過《紐約時報》上有關阿富汗的報導之外，我對阿富汗並不是很了解。

「妳是一個女人，而且對拍攝女性的議題很有興趣。」艾迪說：「很少有女性記者報導這些事。妳應該要去才對。」

我不曾去過敵對的國家。阿富汗一直飽受戰火蹂躪，從一九八○年被蘇聯占領過後，阿富汗就一直派系鬥爭、內戰不斷。二○○○年時，其中一支派系塔利班奪下了阿富汗境內近九成的土地，承諾要終結一切的暴力、偷竊和強暴。主政者採用回教教義和伊斯蘭律法，要求人民絕對遵行《可蘭經》（Koran）；他們強迫所有婦女同胞穿著布卡（burqa）；並且禁止電視、音樂和放風箏──任何形式的娛樂。男人只要搶劫就要斬去雙手，女人只要通姦就要被亂石砸死。不過我讀過的這些都是用外界的觀點寫的，這些文章通常都是出自西方人士或非穆斯林之手。西方人是否將他們自己的價值觀加諸在穆斯林國家身上呢？阿富汗婦女在布卡和塔利班下的生活是否真的悲慘不堪？或者這只是我們樂和我們的自以為是？就因為她們和我們的生活如此不同？

我不知道該如何完成這樣的旅程。他們唯一的政權是塔利班，而且大部分的外國大使館人員和外交官都撤離了。我是一個想要拍攝平民百姓的美國單身女子。在阿富汗，婦女沒有男人護衛是不能在外面隨意走動的。拍攝任何有生命的人像是違法的。根據先知穆罕默德一句有名

的聖訓所言：「凡是畫像者都在火獄裡，他為他所畫的每個像都造一個靈魂，並且在火獄裡受懲罰。」

不過，撇開自己是否能夠完成任務的疑慮不談，我其實並不害怕。我相信只要動機是好的，就不會遇到壞事。而且，艾迪不是個不怕死的新聞記者。他不會提議一個可能丟掉性命的旅程。

聽了艾迪的建議後，我立刻發了一堆電子郵件給聯合國難民署（United Nations High Commissioner for Refugees）辦事處，以及幾個當地的非政府組織（NGO）。我自我介紹說是個自由攝影師，想要拍攝阿富汗婦女在塔利班政權下的生活。信一發出便有了回應，這令我訝異不已。身為一個無名小卒，我早已習慣大出版商的冷落。但這次他們竟然願意理我，提供我後勤的支援。很少有新聞記者採訪塔利班政權下的阿富汗，他們很高興我對這方面有興趣。我預計在兩週內前往。

預計出發的前一週，我查了一下戶頭。婚禮經費的餘款已經所剩無幾，而我從事獨立特派員所掙的收入大多沒存下來。無論如何，我都不能因為沒錢而取消計畫。在大部分的戰亂地區都不接受信用卡：唯一認可的貨幣就是美金現鈔。我沒有美金，或是當地通行的盧比。我母親無法借我錢；我也不想再向父親和布魯斯開口要更多的錢，因為他們再三表示相信我會自己賺錢。我打電話給姐姐麗莎和她丈夫喬伊（Joe），他倆毫不猶豫、二話不說──沒問我為何要去阿富汗或是潑我冷水，當天立刻匯了幾千美元到我帳戶裡。

二〇〇〇年的五月，我第一次抵達巴基斯坦（Pakistan），預計從那裡轉往阿富汗，我帶著我的 Nikon 全景相機，一個手提行李箱，還有四項疑慮：我來自美國（這個國家現在正因為阿富汗庇護伊斯蘭基本教義派〔Islamic fundamentalist〕首腦奧薩馬・賓拉登〔Osama bin Laden〕而對阿富汗實施制裁手段）；我是一個攝影師（在塔利班政權下，拍攝任何有生命的對象都是嚴格禁止的）；我是一個單身女子（根據塔利班政府的規定，單身女子必須留在父親家裡，如果外出一定要有不存在的兩性關係的馬蘭〔mahram〕──也就是丈夫或男性親戚全程作陪，用意是監督保護）；而且我去的這段期間，恰好是塔利班管得最嚴的時候。

巴基斯坦鄰近印度，當地有運作中的阿富汗大使館，我可以去那裡申請簽證。幾位在新德里的美聯社同事，建議我聯絡美聯社在巴基斯坦的特派員凱西・加儂（Kathy Ganoon）幫我加速簽證的申請流程，並且幫我了解女性在塔利班政權下的阿富汗該是怎麼樣的。這世界幾乎沒有任何一位新聞記者像凱西一樣在當地工作了十年以上。在伊斯蘭馬巴德（Islamabad）的聯合國俱樂部小酌的同時，她隨性地向我解說在塔利班的工作程序，並提到美聯社有一間位在喀布爾（Kabul）的房子可以供我居住，還幫我連繫了美聯社當地的特約記者阿密爾・沙哈（Amir Shah）。她的熱心緩和了我些許的恐懼。

隔天早上，我猶豫不知該穿什麼去阿富汗伊斯蘭首長國（Islamic Emirate of Afghanishtan）的大使館。我忘了問凱西最基本的問題。不過，我知道莊重是最高準則。阿富汗婦女都穿布卡，但在巴基斯坦的西方婦女則不然。我穿了一套莎爾瓦卡米茲（Salwar Kameez，傳統的寬褲配上

長罩衫的當地服飾）和一條寬幅的垂墜感頭巾，它很像其他地區的穆斯林婦女所使用的巧杜（chador）或希扎布（hijab）。我選擇大頭巾而非那種將整個頭部和身體包裹嚴實的全包覆式罩袍。我備妥了文件和護照照片（我有拍一張自己身披厚重黑色頭巾的大頭照），出發前往大使館。對任何一位新聞記者而言，很少有事情會比惱人、官僚、專制卻又必要的簽證申請流程更令人害怕。

艾迪的叮嚀在耳邊響起：「不要直視任何阿富汗男子。不要露出妳的頭部、臉龐和身體。在任何情況下，都不要笑或是開玩笑。最重要的，每天去申請簽證的辦公室裡守著，和辦事人員穆罕默德喝茶，確定妳的申請真的有送去喀布爾而且正在進行。」

阿富汗大使館位在這個城市的外交事務特區，是一棟陽春又單調的大樓，而簽證辦公室就設在一個平凡無奇的小邊間裡，有自己獨立的門可以對外出入。大使館內的其他員工可以透過一個小窗戶看到簽證辦公室裡的情況。裡面空氣瀰漫著濃烈的體臭。一個還算年輕，兩頰肥厚，頭頂著一坨白色纏頭巾，蓄著一臉深色落腮鬍，樣貌有點超齡的男子——穆罕默德，就坐在辦公桌的後面，他的對面是一座破爛的長沙發和幾張椅子。一群聯合國的工作人員和他們的阿富汗司機拖著腳步在房間裡進進出出。他們全都是男性。當穆罕默德看到我一個女子走進辦公室時，臉上閃過一絲訝異，他用眼神示意我去破爛的沙發上等，然後招呼每一位到辦公室裡的男子，不管他們是不是比我早到。

終於，他把我叫到辦公桌前。他會講一些簡單的英語。我把護照交給他，擔心他會不會因

為我是個美國人而趕我出去。

「妳結婚了嗎？」他問道。

「是的，我結婚了。」我回答他：「我有兩個兒子在紐約。」

他收下我的文件，要我三個禮拜後再來。然後，隔天我又去了。

他看起來並不介意我的緊迫盯人。我小心翼翼地不和他說話，除非他先發問。前兩個早上真是度日如年，我們一直保持沈默。到了第三天的早上，我決定打破艾迪的規矩。

「穆罕默德，你結婚了嗎？」

他毫不遲疑地回答：「不，我沒結婚。我母親死了，我沒有老婆。我找不到。我兄弟們有在找，可是很花時間。」

談到自己的時候，他的肢體語言言有了變化：他抬起下巴直視著我。很明顯女人的問題讓他又擔心又難過。一個阿富汗男子的地位有部分是取決於，他是否擁有子嗣。

「你一定會找到適合你的女子的。」我說。

「太難了……」他解釋著，那一瞬間他看起來好脆弱。「沒有母親和姐妹的幫忙，在阿富汗是不可能找到老婆的。男人和女人不會在外面相遇，我需要我的家人幫我找老婆。」

這時一位大使館的人員走了進來，穆罕默德閉上嘴巴。我把視線轉向地上，然後離開。

隔天，當我走進辦公室時，穆罕默德朝我咧著嘴笑。

「妳的簽證申請書已經送去喀布爾了。」他第一次當著塔利班同事的面和我說話。「在這

裡，妳可以拿掉頭巾──不用圍著這個──妳不是穆斯林。」

我慶幸自己為了向穆罕默德和他同事表示我的慎重，特地穿著希扎布（通常是指有遮蔽效果的，端莊不暴露的穿著）來到大使館。要我在兩個陌生男子面前露出這麼多頭髮和臉感覺怪怪的。而且，我也害怕穆罕默德的提議可能是他塔利班同事想出的餿主意，目的是想利用美國女子的天真占便宜。

「不，謝謝你。我要圍著。」

那個週末，我到巴基斯坦的白沙瓦（Peshawar）拍攝阿富汗難民營，那裡收容了幾千名逃離戰爭的阿富汗人民。當我隔週一回到大使館時，穆罕默德一派詭異的輕鬆，他笑著做事，神情愉悅，似乎一直在等待我的到來。我們一起喝早茶。

「有關妳的簽證，喀布爾那邊還沒有消息傳來。」他正在忙，而且周遭有很多工作人員，所以我留在那裡，直到只剩下我們兩個人。「妳週末過得如何？」他問。

「我去了趟白沙瓦的阿富汗難民營。」我只告訴他這些，其他的不再多說。我不知道自己哪句話會冒犯他。

「妳住哪？飯店嗎？妳在伊斯蘭馬巴德都住哪兒？」

關於住處的問題我避而不答，只給了他一個正經八百的微笑。我不想向一個年輕的塔利班

成員透露這些訊息。

穆罕默德突然探出身子，透過窗戶，瞥一眼大使館內的狀況，看是否有人在聽我們說話。

沒有人。

「我可以問妳一個問題嗎？」他小聲說。

「當然，你可以問我任何問題。」我說：「只要我的回答不會影響我拿到簽證。」

他緊張不安地笑了。「是……是真的嗎？」他開始提問：「我是說……，我聽說在美國，男人和女人沒有結婚也可以一起出席公開場合。」他又停頓了下來，傾身望向窗戶，直到他確定沒人在聽。「沒有結婚的男女可以住在一起？」

我知道他是冒險問這些問題。塔利班政府嚴禁它的成員對性感到好奇。他的焦慮瀰漫了整個房間。

「你確定我的回答不會影響我拿到簽證？」我問。

「我保證絕對不會。」

「在美國，沒有結婚的男女會花很多時間相處。」我說：「他們會一起從事所謂的『約會』：去看電影，去戲院，去餐廳吃飯。男人和女人有時甚至在結婚前就住在一起，而且，」——不像阿富汗人結婚是靠親戚安排——「美國人因為愛而結婚。」

為什麼我要在阿富汗大使館對一個塔利班分子說這些？以我倆之間的文化差異和語言隔閡，我敢肯定他只聽懂十分之一不到。不過，他還是被我的話給吸引了。

「男人和女人……，男人和女人真的可以互相碰觸嗎？而且在沒結婚前就生孩子？」

「沒錯。」我輕輕地答道：「男人和女人在沒結婚前就有肌膚之親了。」

「妳結婚了，對吧？」他問。

我笑了，終於可以放心地對他說實話了。我不知道自己為何覺得可以對他坦白。是因為他卸下心防對我問了這些辛辣的問題嗎？還是因為我認為反了塔利班對可蘭經的嚴格闡釋，進入了未婚男子的禁區？「不，穆罕默德。我未婚。我和一個男子一起住了一段很長的時間──就好像我們結婚了一樣。」

他打斷我。「發生了什麼事？妳為什麼離開他？你們為什麼不結婚？」

對我而言，穆罕默德不再是一個塔利班分子。我們只是兩個正在互相了解的二十多歲青年。

「在美國，女人是要工作的。」我說：「現在我在旅行，也在工作。」

他笑了。「美國真是個好地方。」他說。

「沒錯。」

五天後，我拿到了簽證。

車子沿著一條宛如岩層的碎石子路走，通過開伯爾山口（Khyber Pass）。我望著高低起伏的斯平加爾山脈（Spin Ghar mountains）聳入蔚藍的天空。幾位聯合國難民署的男性職員同意載我

從巴基斯坦邊境到賈拉拉巴德（Jalalabad）再到喀布爾。我們經過夢幻絕美的景色，沿途不發一語。每行經幾哩路就看到立在路邊的俄國老舊坦克殘骸，車身滿是彈孔——如此突兀的遺跡，連阿富汗的美景也掩蓋不住它淒涼、悲壯的歷史。阿富汗是世界最貧窮的國家之一。被炮火摧殘的建物殘骸連綿在荒涼的道路兩側。像鬼一樣的婦女，從頭到腳包覆在傳統的藍色布卡底下，在泥地上來來去去。男童們用鏟子填補道路上的坑洞，司機向他們丟擲硬幣。

我住在賈拉拉巴德這個破舊城市裡的聯合國招待所，一晚五十美元——這個金額可能大部分的阿富汗人一整年都掙不到。一張薄薄的告示上列出聯合國的守則和規定：「晚間七點實施宵禁。禁止和當地人打交道。任何時間一定要有聯合國司機的護衛。這是戰事活躍的地區。萬一遇到炮火轟擊，避難處就設在房屋後方，裡面備有瓶裝水、食物以及生活用品。」

我在浴室脫掉棕色的巧杜和莎爾瓦卡米茲。這身打扮並沒有讓我擺脫阿富汗人的注目；很少有外國女人，沒有穿布卡的女人在這個國家旅行。只有在洗澡的時候，我才能真正放鬆。身為一個美國女子，我生命的核心——自由、獨立、性慾，完全否定這種塔利班政權下的阿富汗生活方式。我知道自己必須擺脫這些主觀意識，才能在此地順利工作。

聯合國團隊將我交給兩個阿富汗殘疾人綜合計畫（Comprehensive Disabled Afghans Program，簡稱CDAP）的男士。CDAP是一個救援組織，主要的工作是協助那些被地雷炸傷的阿富汗人。戰爭期間，蘇聯在阿富汗鄉間埋設成千上萬顆地雷，而回教遊擊隊——起兵抵抗蘇聯入侵的阿富汗民兵，也採用同樣的戰術。這個結果造成幾百萬顆地雷不斷被引爆，炸傷在鄉間行

走或遊玩的無辜民眾，炸掉了他們的手或腳。身為一名新聞記者，我應該要向喀布爾的外交部登記，但我決定先到鄉下去探險個幾天。如果外交部得知我的到來，他們可能會禁止我去拜訪特定地區，或是安排一個塔利班隨行人員緊跟在後。我那兩位CDAP的護衛，司機穆罕默德和嚮導兼翻釋華得（Wahdat）都不是塔利班分子，他們認為我們的行蹤可以不被發現。華得（堅持要我也喊他穆罕默德）在我沒有異性親屬的情況下，可以充當我的馬蘭。為了帶相機進入這個國家，我聲稱自己要拍攝戰後大自然遭受的破壞，不過這兩位穆罕默德已經計畫了一趟野心勃勃的旅程，我們預計行經洛迦（Logar）、華達克（Wardak）和加茲尼（Ghazni）三個省分，他們可以帶我認識阿富汗的人民：地雷的受害者、寡婦、醫生，還有他們的家人。

阿富汗實行種族文化。婦女隱居在大院子裡與世隔絕，只有其他婦女或是馬蘭才進得去。我知道有穆罕默德在場，我不可能直接訪問一個女人。我的嚮導年紀四十多歲，有著一頭夾雜灰色的深棕色頭髮和一把長長的黑鬍子，像是一般典型的普什（Pashtun）人。他們是阿富汗最大的民族，也是一般認為最傳統的民族。塔利班主要由普什人組成，其中也有一些塔吉克人（Tajiks）和哈扎拉人（Hazaras）。穆罕默德臉上的皺紋反映出，他這輩子都在戰爭、壓抑、貧困中度過，昔日的年輕已不復見。身為我的馬蘭，不論我去哪裡，他都必須陪在我這個單身女子的身邊。

從旅程的一開始，我就不斷地掙扎、糾結，不知該如何迴避塔利班的攝影禁忌：眼前的畫面讓我熱血沸騰，但因為害怕觸犯禁忌的後果，我不敢隔著車窗偷拍，眼睜睜地看著難得的鏡

2000年的5月和7月，塔利班政權下的阿富汗。

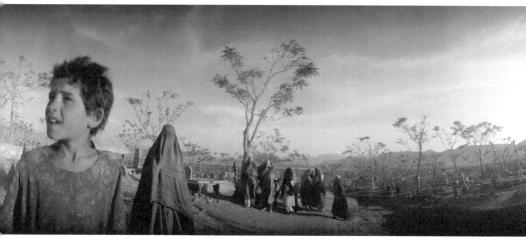

頭消失在移動的窗景中。在這個國家，機關槍比 Nikon 還要普及，我知道自己要拍攝的每個畫面都需要經過一場複雜的交涉程序——不論是對我隨行的馬蘭或是我的拍攝對象。在不通波斯語（Persian）或達利語（Dari）的情況下，碰到棘手狀況，我只能依賴我的護衛幫我發聲。我失去了一個攝影師所憑恃的，在現場與拍攝對象交涉，讓對方同意自己介入他們生活的行動力。過去的這幾年，我學到了如何透過目光交流來建立關係，進而加以觀察。在阿富汗，我幾乎不能看人。我一直不斷地提醒自己不要看男人的眼睛。這裡有太多的規矩和限制，對一個拍照的女子而言，尤為甚之。

不過，也因為塔利班政權禁止電視、外國媒體以及報紙——任何與宗教文物無關的出版品，大部分的阿富汗人都知道我拍攝的照片，絕對不會流至他們的國家。他們毋須擔心阿富汗人會在《休斯敦紀事報》（Houston Chronicle）裡看到自己妻子的照片，或是訪問。最令我訝異的是很多阿富汗人，不論是男人還是女人，都不介意成為拍攝的對象。

我們在一條混雜著石頭、沙礫和泥土，輪廓模糊難辨的道路上行駛了幾個鐘頭，行經路旁一群群放牧的駱駝，一路往鄉間駛去。當穆罕默德撥弄著泰斯庇（tespih，穆斯林祈禱用的珠串，類似佛教的念珠）時，他的祈禱聲絲毫不受引擎的低鳴聲干擾。我還是沒有拿出相機。有一次我因為眼前的峽谷、河流和綠色山麓而忘情，不小心讓頭巾從前額滑落到後頸，袖子也從手腕滑落至手肘。待察覺時，我意識到我曝露在外的手腕肌膚讓穆罕默德很不自在。

我們的第一站是位在洛迦省的一間屋子。穆罕默德想讓我看看阿富汗一般的家庭生活。一

個孩子站在野草間，身後是一間用土磚砌成，供一家四十餘口居住的屋子。穆罕默德派人去叫當家的男人過來。那裡沒有電話，我們也沒預先通知要來拜訪。穆罕默德介紹我是一個外國記者，想要了解阿富汗這塊土地，還有土地上經歷二十多年戰爭歲月的人們。很快地，爐上燒起了一壺沖茶用的開水。

屋主同意我和他以及其他男子一起用餐，我很高興有機會可以加入他們。這對阿富汗婦女而言，是不被允許的。身為一個外國記者，我可以免除當地婦女應守的一切規矩和規定。我是非男非女、無性別之分的化外人士。前二十分鐘的午餐時間在彆扭中度過。顯然這個屋子的男人不曾和一名外國女子吃過飯，他們只有偶爾和四歲女童或年長的大娘們一起用餐。

我提到一個所有阿富汗人都能自由談論的話題：家人。

「你有幾個小孩？」我說。

大多數阿富汗人都會為自己擁有許多小孩而自豪，他們神采飛揚地談論著自己的十一個孩子。

「妳有幾個小孩？」他們反問我，可能以為二十六歲的我，已經順順利利生了兩位數字了。

「我沒有孩子。」

他們不發一語。我安靜地吃飯。有幾個孩子的問題在這趟旅途中——甚至是往後的幾年，都一直困擾著我。我還是不好意思要求拍照。

吃完午餐，穆罕默德帶我去女孩的祕密學校。塔利班政府嚴禁女子學校，不過，一些阿富

汗人卻不顧一切地讓家裡的女孩受教育，他們在私人地下室裡成立了臨時教室。這間屋子的父親在門口迎接我們。因為有年輕女子在裡面，穆罕默德被擋在門外，那位父親帶著我走過三個房間，房間裡年輕的女老師們在洞穴般的空間裡授課，學生是來自鄰近周邊村莊、全身包在布料裡的女孩，布料的顏色多彩繽紛——有綠色、紫色、橘色。有一位年紀不到二十五歲的老師一邊抱著小嬰兒，一邊用黑板和手寫海報教課。女孩們坐在泥地上。只有少數幾個人有課本。

孩子們看到外國人都很驚訝，我猜是老師的那個女子整個人都傻了：竟有一個外國人會冒這樣的險。我也很害怕。拿出隱藏在包包裡的相機，我怎麼也拍不出滿意的照片。有一半的照片都是失焦的。

我們再度啟程，行經鄉間，開進沿途落石不斷的狹窄山路，最後來到兩座山峰間的一處小高原。那裡有座池塘，裡面竟然有水，寧靜的氣氛讓人不禁想要禱告。穆罕默德和我們的司機一整個早上都無暇禱告，一路駛來他們坐立難安，焦慮不已。

在穆罕默德祈禱之前，我鼓起勇氣問他可不可以拍照。他同意了。我很高興在遼闊的大地裡看他們進行優美的祈禱儀式。以崢嶸的山峰和爽朗的天空為背景，穆罕默德站在那裡看起來如此安詳。他將拇指舉至耳邊開始祈禱。在這裡，我們脫離了塔利班的鉗制。從那時起，我知道要挑選類似這樣的時機——比較隱密、私人的時間。當阿富汗人陷入沈思時，他們會忘了塔利班分子是否在自己附近出沒。我們繼續起程，黃褐色的山脈好像皺巴巴的床單，上面布滿層層的植被。土造的屋子隱沒在田野間。

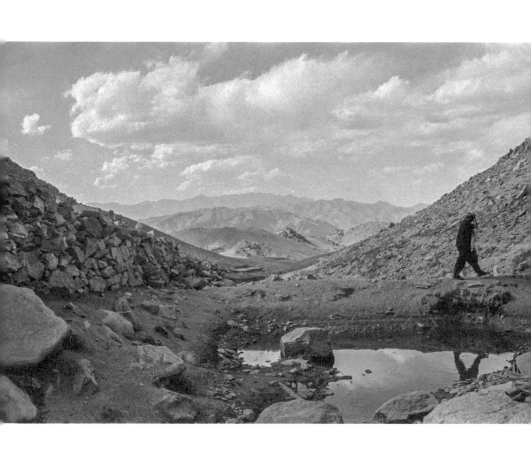

2000年，祈禱前的穆罕默德。

第四天傍晚，我們抵達穆罕默德的家，大地灑上一片金黃色的光暈，陽光沿著蜿蜒的道路投射出長長的光影。我對他的家人感到很好奇。走進他家徒四壁的屋裡，沒人上前迎接我的到來。女人們低著頭，男人們除了將右手放在胸前，微微彎腰致意之外，幾乎無視我的存在。穆罕默德帶我走過外面的庭院，爬上三個階梯來到我的房間，然後就消失不見了。我知道，如果自己走出房間，到他屋子裡和他家人攀談是很不禮貌的。稍早前他已明確表示，他不喜歡我拍「他家裡」的女人。他似乎不敢帶我逛他家一圈，好像我一定會偷拍似的。

他的姪女、外甥、兒子、女兒，到最後連他的妻子都在庭院望著我的房間，盯著我看。我示意他們進來，但心知自己在白費力氣。多年的卑微和與世隔絕，已經在他們心裡築起一道籓籬，那是沒有任何東西可以打破的。終於，一位十歲出頭，兩手髒兮兮的胖女孩闖了進來，向我打招呼，並伸出她的手。因為沒有共同的語言，這段對話就在握手中結束。我感覺自己就像被隔離的末期病患，人們只能隔著玻璃來看我、同情我。

來到這裡才不過四天的時間，我已經對外面的世界在這段時間發生的一切感到好奇。阿富汗被藏在戰爭的時空膠囊裡，很多阿富汗人，都不知道外面世界的科技已經發展到什麼地步。這裡沒有外國報紙，沒有電視新聞，而且幾乎沒有電力——這也是與世隔絕的原因之一。我覺得自己快得幽閉恐懼症了。我感到焦慮。來這裡那麼久，我沒有泡過一次澡，身上的汗臭——已經積成汗垢，從我的衣服滲了出來。在新德里時，我每次晨跑經過洛迪公園（Lodhi Gardens），都會看到印度人擺出誇張的瑜珈姿勢，不動如山。我會去美國俱樂部游泳，在夜晚到外國記者

俱樂部喝杯泡沫綿密的冰啤酒，做為一天的收場。我好懷念那些日子。我想念那些在不知不覺中已經深深愛上的一切；那些以前甚至不曾意識到的東西——比如說我的自由。

不過，當我在薄墊上躺平時，也想到了在阿富汗自己身為女性訪客的好處：我會有自己的房間（這個鋪有地毯的房間又大又寬敞，還有大片外推的窗戶），與男士們的房間隔離；我不用擔心自己的穿著打扮，或是看起來是否性感，有無女性魅力——在美國，我花費大把精力在這些上頭，但在阿富汗，這些都顯得無謂且沒有意義；我可以用不一樣的觀點和思維去面對事物，去解讀心靈和衣物，這是一種全新的感受。

事實上，在接下來的幾天，當我走過街道，走進每戶人家時，我已經開始喜歡圍住頭部和肩膀的厚布，它們是我最好的掩護。我知道在任何時候我都必須要偽裝好自己。隔天早上，當我一覺醒來準備好要出發時，我甚至發現自己對馬蘭的忠誠相伴感激不已，我異常平靜地聽任穆罕默德的安排，或是我們的司機——一個男子的安排。

· · ·

二〇〇〇年六月的喀布爾陰鬱又孤獨。街上龐大又醜陋的建築物就和喀布爾的偏執一樣，再再顯示著阿富汗受蘇聯的影響甚巨。城市的部分區域彷彿被埋在沙塵暴下：堆積如山的黃沙滲入破舊的泥造建物裡。這裡的氣氛和生氣勃勃、陽光燦爛、相對之下比較不受塔利班監控的鄉下形成強烈對比。這裡的氣氛和生氣勃勃、陽光燦爛、相對之下比較不受塔利班監控的鄉下形成強烈對比。

在喀布爾，每個人到哪裡去，和誰談話都小心翼翼。聯合國的司機（通常是阿富汗人，巴基斯坦人，或來自其他穆斯林國家的人）在聯合國大樓內都很受歡迎，但我很少看他們出現在喀布爾的街頭。當地人絕對拒絕和外國人交談。

我最終還是必須面對外交部的塔利班成員，外國記者只要一入境就必須到那裡報到。這裡是我曾被警告的那個阿富汗。我要做什麼事都必須得到用達利文手寫的核准函，由負責的所屬部門蓋章，並由一位名叫費茲（Faiz）先生的人簽名。

政府大樓裡，頭上頂著一坨纏頭巾的男孩們在挑高的大廳裡來來去去。我等了兩個小時，喝了讓我更有機會罹患糖尿病的甜茶。我曾經為了要面對塔利班而緊張不安，現在我知道規矩了。

當費茲先生叫我進去時，我的焦躁全消失了。

他是一位身材魁梧的新聞部長，年紀不超過二十八歲，包著傳統的纏頭巾，留著一臉落腮鬍。他歡迎我來到他的國家。我們的聲音掠過二十英尺高的天花板。錯綜複雜的圖樣在我們腳下的破爛地毯上飛舞。我想起那些因為通姦被射殺或亂石砸死的男女，以及在週五的阿富汗足球場發生的謀殺案。

「謝謝你。」我視線朝下地說。「有機會來到這裡是我的榮幸。我想親眼看看阿富汗。我想寫一篇文章，講述二十年爭戰對阿富汗造成的影響。」

我沒有提到自己已經花了近一個禮拜的時間走訪加茲尼、洛迦、華達克幾個省分；也沒有告訴他，我在溫情敦厚的阿富汗人家裡住了幾個晚上，這些體驗讓我更加深信阿富汗並不像媒

體描述的那樣——是被無法無天、討厭女人的塔利班分子統治的恐怖主義國家。

「你的國家很美，費茲先生。我很感謝你核准了我的簽證。」

透過口譯員的翻譯，費茲先生和我一起討論我想在喀布爾看些什麼。他針對我的背景和動機問了一連串問題，我對每個問題的回答都充滿了決心。我想我說服他了。

「搬出妳現在住的聯合記者會所。」他說：「我要妳搬去洲際飯店住。」

大部分的外國特派員都在臭名遠播的洲際飯店遇到他們擔心的情況：被聚集在飯店門口無所事事、虎視眈眈的塔利班分子盤查、監視。洲際飯店位在山上的制高點俯瞰整座城市，是城裡唯一一家還在營運的飯店。這家飯店讓外交部從少數的外國人身上賺進大把鈔票，他們大多是行經喀布爾，被送過來的記者。

燈光閃爍不明，大廳大部分時間是暗的。電梯白天不運作，有缺口的琺瑯牌匾指示泳池和浴場的方向——這對那些記得以前房客可以真的穿著泳衣的人來說，真是個諷刺的笑話。大廳裡的店舖永遠都是上鎖的，店裡滿是灰塵。飯店半毀於回教武裝派系激戰期間無情炮火的猛烈攻擊，一邊已經部分崩塌了，不過沒有人會注意那些瓦礫堆。只有書店和餐廳為了服務少數客人還在營業。住在那裡的期間，只有我是單獨一人。

我逛了一下書店，找到一本破舊的一九七〇年版的海明威的《島在灣流中》（*Islands in the*

Stram），喬治・歐威爾的企鵝經典叢書（Penguin Classics），偏頗的阿富汗歷史書籍，以及精彩的塔利班發展編年史。此外，還有一些之前的房客留下來的，有德文的、法文的、義大利文的、俄文的，以及幾本英文和烏都語對照的書；更有一本《一天學會達利語》（*Learn Dari in a Day*）的小手冊，專門提供給那些滿懷壯志，以為可以在沒有嚮導的情況下，真正深入阿富汗當地的新聞記者。後來，那家店的店員在確定我沒有問題後，提供了一整套精選的塔利班禁書

（他的私藏）給我。

我爬進被窩，閱讀我少得可憐的書籍。

見或擔心黎明的到來。

我沮喪地回到房間，看來睡前打發時間的唯一選擇就只剩閱讀了。萬籟俱寂。我脫去衣物，裸身走到這間位處偏僻的房間陽台外面，站在星空下。一個女人，全身赤裸，站在屋外。在塔利班政權的統治下，這已經構成週五在足球場被公開行刑的充分理由了。但我無法抗拒。這裡的空氣冷颼颼的。整個城市持續施行長達幾小時的宵禁，大家都待在家裡，進入夢鄉，夢

隔個禮拜，我被安排參觀一間婦女醫院，以及摧毀於蘇聯炮火下，寡婦上街行乞的地區。

我拍攝全身包裹嚴實、正在分娩的婦女被栓在生鏽過時的婦科產椅上，還有阿富汗人在戰後的斷垣殘壁裡遊蕩。當車子停在寡婦整日行乞蜷伏的街道上時，她們以為我是有錢人，一下子蜂

擁而上，全都擠在車窗邊。黃沙和貧困將她們色彩鮮明的布卡褪成了滿是塵土的哀傷灰色。

在那裡的最後一天，我拜訪了一位蘇丹女子，名叫阿妮莎（Anisa），她是聯合國難民署喀布爾辦事處的負責人，已經在阿富汗住了好幾年。我見她坐在空蕩蕩的辦公室內，一張大辦公桌的後方，心裡感到寬慰。我一直渴望有一位女性在身旁，這樣我們至少可以一同分享一些文化上的看法。

阿妮莎帶我去喀布爾郊區一處中型的村莊。四名婦女在門口迎接我們。她們已將藍色布卡的前幅掀至頭頂，露出消瘦的輪廓，白皙的皮膚，以及引人注目的藍眼睛。她們都穿著花裙。白色漆皮跟鞋整齊地排列在門邊。我很訝異在死氣沈沈的布卡下，竟然還能看到活靈活現的人。她們親切地笑著，興奮地引領我們進入簡樸的泥屋裡。牆上掛著柳條編織的籃子，以及粉紅配翠綠的繡花床單，蠟紙糊的窗戶透著風，吹得蕾絲窗簾翩翩起舞。

聯合國暗中僱用這些婦女，教授專業技能（編織、縫紉、紡布）給村里間的寡婦和貧困的母親。她們席地而坐，就著不可少的茶和小麵包開始閒聊。和鄉下的婦女不一樣，她們受過教育，在塔利班執政之前曾在政府部門裡工作。她們對於自由受限的現況感到沮喪，其中包括禁止外出工作。

「之前我們的首都被摧毀了。」一位女士解釋道：「塔利班重建了我們的首都。在每一戶阿富汗的人家裡，最窮的就是女人。她們成天想的就是如何餵飽她們的孩子。現在男人也面臨到跟女人同樣的問題。他們因為鬍子不夠長被當街毆打，因為沒有祈禱被送進監獄。現在受苦的

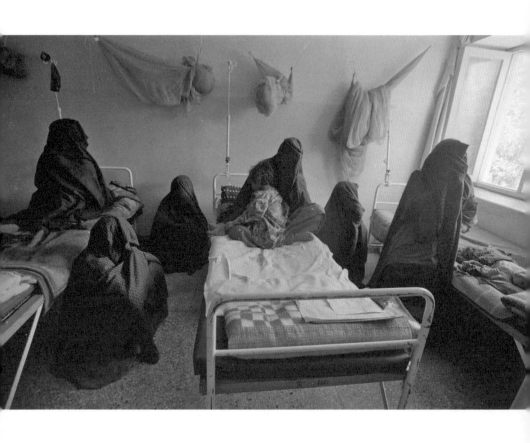

2000年5月，在喀布爾婦女醫院完全看不到臉的阿富汗婦女。

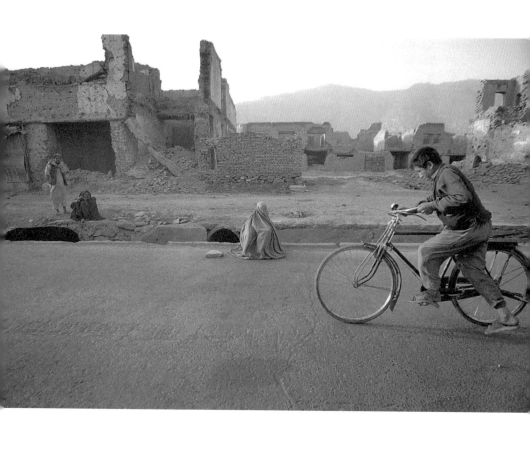

不只有女人。」她說。

「穿布卡不是問題。」另一個女人說。「不能工作才是問題。」

她們說的一切都令我驚訝不已。我一直幼稚地以為女人在阿富汗承受的種種壓制（不准工作和受教育）之中，穿布卡會是她們抱怨的第一名。然而對她們來說，布卡只不過是表面的屏障、身體的遮蔽，並不是心靈上的。

她們也讓我重新看清自己擁有的人權、機會、獨立與自由的人生。身為美國女性，我被寵壞了：我工作，自己作主，生活獨立，和男性交往，感受性愛，談戀愛，分手，旅行。我才二十六歲，卻一生都在體驗新的事物。

離開喀布爾的前一天，我回到外交部向費茲先生領取我的出境許可。

「歡迎。」費茲先生邊說邊示意我坐下。「妳的旅行如何？我們國家有什麼是令妳印象深刻的？」

我想起在簽證辦公室裡的穆罕默德，被禁足在家中的都市職業婦女，在鄉間的寡婦，還有環境糟透了的婦女醫院。在喀布爾外交部的雄偉辦公室裡，費茲先生向我展示全世界數百萬婦女都在抗議的事。在阿富汗，塔利班政府同意我去看、去做一些自他們接管以來就不許阿富汗婦女去做的事：和家人以外的男人共餐和聊天；不穿著布卡外出、以及工作。不過，也許有很

多阿富汗婦女對她們的生活方式是滿意的；她們整天在鄉間烘焙麵包，在清新的阿富汗空氣下，照顧她們的家人。我對自己人生所做的選擇，一定也讓像費茲先生這樣的人百思不解。

「費茲先生。」我說：「我很喜歡你們的國家。我只希望塔利班政府的法令，可以讓我這樣的外國人放開心胸地和當地人交談。它對我這個造訪阿富汗，想真實報導一切，但與當地人互動卻遭遇諸多限制的新聞記者而言，是很大的阻礙。」費茲先生當然不曉得我已經壞了他們的規矩，私自去見了一些阿富汗人。「畢竟這裡的文化向來是以好客和熱情而聞名。」

「我了解。」他說。

我看著瓷杯裡最後一口涼掉的綠茶，反常地感到輕鬆自在。我不想這一刻結束。

「還不是時候。當我們準備好讓妳去見我們的婦女和人民時，我一定會邀請妳來的。」

我笑了，當我們四目交接時，費茲先生並沒有避開。我喝完最後一口茶，下意識地拉緊圍在頭部與頸部的巧杜，確定它不會被風吹開，滑落我的髮際。隔年我又造訪了阿富汗兩次，這中間，我找到一家攝影社願意出版我的作品。不過一直沒有報社或雜誌社購買它們。在二○○○年那時，紐約人對阿富汗一點都不感興趣。

第三章

我們開戰了

我回到新德里繼續攝影，在印度、阿富汗、巴基斯坦和尼泊爾等地旅行，專注於人權和婦女的議題。當瑪莉詠和我疲憊，沮喪，陷入瓶頸時，我們互相提供新的點子，為彼此加油打氣。對我們來說，一起行動更容易得到任務，所以當二○○一年，瑪莉詠決定搬去墨西哥住時──因為她一直很想去拉丁美洲居住，而且她和約翰已經分手了，我也一起搬了過去。開始了下一個階段的探險。

我從沒考慮要回紐約，甚至沒有經過家裡去看看家人。打從我大學畢業起，我的家人就已經分散在美國各地。我還在讀高中時，我的大姐羅倫搬去新墨西哥州作畫。我大學時，三姐蕾絲麗搬去洛衫磯在華特迪士尼（Walt Disney）上班，二姐麗莎幾年後也跟著去了洛衫磯，和她的伙伴一起寫電影劇本。聖誕節成了我們全家聚在一起的難得機會，我們期待的團圓時刻。

不管彼此的距離有多遙遠，我們的關係還是非常親密，不過，旅居國外有它要付出的代價。我在印度的時候，大姐羅倫的第一任丈夫被診斷出罹患巨大腫瘤，三十天後就過世了。我沒機會和姐夫道別，也沒機會安慰她。同一年我母親出了車禍，昏迷三天，我的家人選擇不告訴我，因為我遠在國外什麼也不能做。生活中，我常常感到有種心痛的空虛。我很早就體認到，在國外生活意味著我必須更努力工作，才能離我愛的人更近。

墨西哥城在節日的週末幾近空城。墨西哥聯邦特區（El Distrito Federal，又稱 el D.F.）是墨西哥人口中的首府，是一個張牙舞爪的都市叢林怪物，其中充斥著水泥大樓、設計雜亂的青銅雕像、殖民地時代建築，沒有特色的農場，和可愛的拉丁美洲莊園。厚重的空汙霧霾形成乳白色的防護罩，永遠籠罩著整座城市；車輛──尤其是萊姆綠的福斯金龜計程車，堵塞在寬闊的大道上。特區的混亂和張揚讓人害怕、討厭。

瑪莉詠已經有了新男友，他是一位專業的登山自行車手，負責帶領半職業車手在鄉間騎遊。復活節的週末，他們要去附近的維拉克魯茲州（Veracruz），瑪莉詠和我也跟著一起去。從小我就是個男人婆，而且我也不認為騎單車有什麼難的。我們一行十二人從帕潘特拉市（Papantla de Olarte）出發，一路行經遍是黃花和香草植物的田野。我第一次在高速行駛的情況下按下前煞車，就翻過把手、往前摔了個倒栽蔥。

剩下的週末騎遊，我決定在補給車裡度過。有著濃密棕髮、名叫尤克斯佛（Uxval）的墨西哥青年也是嚮導之一。他會說西班牙語、英語、義大利語，還有一些基本的，足以讓他吸引世界各國女性的各種語言。他已經訂婚了，但我倆之間很快就產生了奇妙的情愫。像許多被寵壞的大男孩一樣，他很懂得適時地撒嬌、裝委屈。他的個性敏感纖細。當我們道別時，我祝他婚姻幸福。

兩天後，他打電話問我可不可以來找我。當時我和兩個室友合租一間公寓。我給了他地址，幾個小時後，他來到我的公寓。他走進屋後把我拉近，吻了我。我們站著相擁了一段時間，好像幾小時那麼久，然後我們停了下來，他轉身離開。

「我必須抱抱妳，才能再去做其他的事。」他一邊說一邊走向門口。

尤克斯佛當晚就和他的未婚妻分手了。他竟然這麼輕易地就被一位剛認識的女子吸引，進而解除了婚約，我實在害怕和這種人糾纏不清，但又被他的果決吸引。幾年前在康乃迪克州的哈姆登（Hamden），祖母妮娜和我坐在廚房的餐桌前聊愛情。我當時剛和含蓄被動的馬吉爾分手，心智尚未成熟，對愛情和生涯的抉擇糾結不清，認為愛誰和選什麼職業，就本質而言是同樣的問題：你想要怎樣的生活？「告訴妳一個祕密。」她一副神神祕祕的樣子，好像要對我說，

「我曾和一個名叫賽歐（Sal）的男子交往。」她說：「那時賽歐會接我下班，把我送到家門口。我們曾在謝爾曼大街（Sherman Avenue）的水泥階梯上坐上好幾個小時。我們從謝爾曼大街

她和祖父在結婚前，就已經來過一段法式長吻了。她對我說的事，我一輩子都不會忘記。

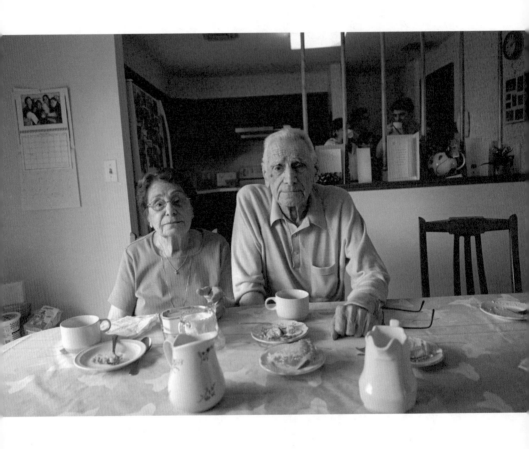

2005 年 5 月，妮娜和波比（Poppy）在家裡喝咖啡。

閒逛到教堂街（Chapel Street）看戲，派拉蒙（Paramount）電影，妳知道的。他幽默不造作，而且那時除了散步和花二十五美分看戲之外，也沒事可做。他會逗我開心，隨時都會抱抱我、親我。但是，他是個窮光蛋，身無分文。他是個勤奮認真的工人；他要工作很長很長的時間，還要幫他母親照顧弟妹。但他還是一窮二白，沒有未來。」

「之後我們各奔前程。很快地，我的朋友埃莉諾（Eleanor）愛上了他。她為他瘋狂，而他也喜歡她。他對她真的很好，而她為他著迷。她每天為他下廚，照顧得他無微不至。他是一個需要拿雜貨店的收據給他看的人，總是把她的需求擺在第一位。而我已經和爾尼（Ernie）在一起了。」

「別誤會我，妳的祖父是個負責任的好男人。他撐起這個家，並對我徹底信任。我從不需要拿雜貨店的收據給他看。我的姐妹們到現在還要給丈夫看收據。妳的祖父給我自由。他讓我去昆尼皮亞克大街（Quinnipiac Avenue）玩牌，從不規定我要幾點回家。當他兄弟來訪時，他就坐在桌邊看著我們玩牌。他不喜歡玩，但他會坐在旁邊看，一邊和我們說話。」

「埃莉諾和賽歐的感情很好，他們一直白頭到老。我沒有遺憾。妳祖父對我而言，有點距離，但他是個好人。我聽說埃莉諾得了老年癡呆症，而且狀況愈來愈糟。我說：『爾尼，我想我要打電話給賽歐，告訴他，我為他妻子的事感到難過，邀他喝杯咖啡。』『沒問題。』爾尼心不在焉地回答。於是有天當妳祖父去上班時，門鈴響了，是賽歐。埃莉諾當時住在安養院，他來到家裡。我們聊天，回憶起十六歲那年，走在哈姆登林蔭大道上的情景。我告訴他，為他妻子的事難過，並一起喝了咖啡。之後他要到醫院去，我送他出門，當走到玄關時他抱住了我。

他抱我、吻我，感覺好像自從他接我下班，走在林蔭大道上陪我回家的黃金歲月後，我就不曾被吻過。『這個吻我已經等了四十多年了，安東尼德（Antoinette）。』他說。『我懂。』我邊說邊送他出去。」

「他的妻子三天後去世了，我沒再聯絡他。真有趣。在那個吻之前，我可以毫不緊張地聯絡他。那個吻結束了一切，現在連一通電話都叫我難以負荷。」

妮娜對我說：「但妳知道嗎？我已經忘了像那樣激情的吻了。有個男人像他那樣認真地抱著妳，吻著妳。那種感覺真好。別誤會，妳的祖父是個認真工作的好人，很顧家，但那種被認真對待的感覺真不錯。該怎麼形容呢？往日激情？我下廚。我說：『爾尼，我們喝杯咖啡吧。』然後他就喝了，但他永遠不會開口要求。我們看完醫生開車回家，我說：『爾尼，我們可以在家裡喝。』他說，我們可以在家裡喝。」

我不會忘記這個故事。我絕對不要為自己錯過的吻後悔。

我和尤克斯佛的愛情愉快、自在又浪漫，那是我以前不曾感受過的。當我沒去墨西哥城出任務時，我們就睡到日上三竿，直到再也賴不下去為止。或是去散步，或是用他的汽車載著我們的登山自行車，騎車爬上陡峭危險的山麓到聖母像（La Virgen）——一座瓜達魯佩（Guadalupe）聖母的巨型雕像。我好愛他，我做任何事取悅他，甚至一週練習兩次騎登山自行

車爬十五英里的坡道。

我唯一不能為他做的事就是放棄攝影。

做……我埋首在長程的任務裡，我為雜誌社工作，我拍的照片被刊登在報紙頭版，但我還有好多事要

人們認出我拍的照片，被我的作品感動——就像我在阿根廷看到薩爾加多作品當時感受到的那

樣。這只是開始。我都還沒去過非洲呢！我愈工作，就愈想得到更多。我想要

攝影把我從尤克斯佛女友的身分拉開，讓我倆的關係愈來愈緊張。每次電話響起，他就扯

掉電話線，這樣他就不用忍受我不可避免的遠行。他知道無法叫我忘記工作。但我沒有旅行，

沒有離開家就無法工作。我不曾拒絕任何一個任務——我永遠不會這麼做。

九月的某個早晨，當尤克斯佛和我賴在床上時，我的室友蜜雪兒來敲我的房門。我知道有

事發生了——我們從來不會在早上刻意吵醒對方，何況在墨西哥也很少會有什麼急事。因為沒

裝有線電視，所以，我們衝到樓上瑪莉詠的屋裡。我坐在她的電視機前，看著雙子星大樓起火

燃燒。在半夢半醒間，我還沒意識到飛機是故意衝撞大樓的。

人們往下跳。我的腦中閃過，我在世貿中心屋頂一年一度情人節馬拉松婚禮中，拍攝的穿

著婚紗的新娘們。婚禮上，年輕夫妻們洋溢著幸福甜蜜，在世界之頂的風口許下承諾，新娘緊

扶著頭紗……。我的淚水奪眶而出。

蜜雪兒打破沈默，「妳知道這代表什麼嗎？」

我不知道。

「我們要開戰了。」

我們整天死守著電視不放。「阿富汗」、「訓練基地」、「恐怖分子」、「塔利班」等字眼不斷在新聞主播、分析師和政治人物的口中出現。我的胃感覺到熟悉的激動和恐懼：我要再去南亞一趟，我要離開尤克斯佛。這事件發生在阿富汗靠近巴基斯坦，它們都是我熟悉的國家。

蜜雪兒也是一個新聞記者，她知道九一一事件對我的意義。「那妳什麼時候要飛巴基斯坦？」她問。

我必須打電話給我的攝影社薩巴（SABA），告訴他們我要去巴基斯坦。我在墨西哥城的電視機前，觀看我此生最具歷史意義的事件，我不想錯過它的後半段。

「我要走了。」尤克斯佛冷漠地說著，不尋常地輕吻了一下我的臉頰，他離開了瑪莉詠的公寓，離開了坐在電視機前的我——從一早就呆若木雞的我。

我討厭自己如此被動。我想懇求他留下，但我必須心無旁騖。我有通電話要打。所有進入紐約的班機都取消了，我必須設法飛去紐約，再飛去巴基斯坦。雖然，我年輕又缺乏歷練，但很少有攝影師像我一樣，曾經在塔利班政權下的阿富汗工作過。我沒有想到自己可能會到戰場上去，反而擔心那些我拍過的阿富汗人民，以及那些在喀布爾、加茲尼和洛迦等地被禁在家中的婦女。

這是我第一次在人生和職涯中做抉擇。我隱約了解，或者說是希望，真正的愛情應該要成就我的工作，而不是讓我放棄工作。

二　部　曲

九一一後的日子

巴基斯坦

阿富汗

伊拉克

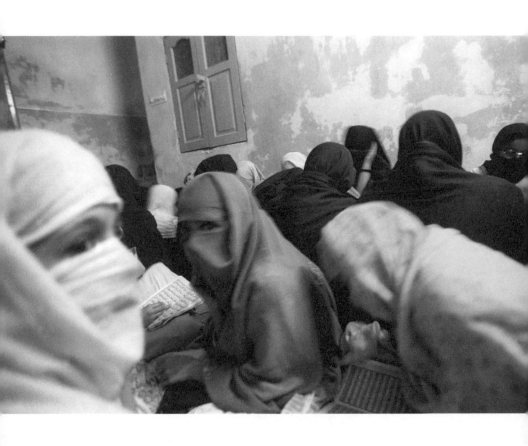

2001年，巴基斯坦，白沙瓦城的婦女與少女正在學習、誦讀可蘭經。

第四章

妳，美國人，這裡再也不歡迎妳了

我在九月十四日抵達紐約，隨即直接奔赴世貿災變現場。雙子星大樓，除了鋼筋和瓦礫，什麼都沒留下；現場只見排著隊伍一臉蕭穆的群眾，因驚駭得倒吸一口涼氣而紛紛用手緊摀著嘴，此外還有數不清的尋人海報。我整個人都崩潰了，因為紐約是我的家。我深深自責，當時我竟然沒有在這裡採訪報導我生命中最關鍵的時刻。我這個世代的地緣政治學因九一一而起了變化，媒體報導竟遺忘了拉丁裔美國人。

我飛奔向聯合廣場，跑向我的攝影經紀公司薩巴。我的經紀人馬歇爾（Marcel）分攤了和我一起搭機飛往巴基斯坦的費用，然後又幫我訂了到伊斯蘭馬巴德的機票。接著他把一架超大台的佳能數位相機（也是我生平第一次見到的數位相機），連同使用手冊一起遞給了我。

「妳都是用尼康相機，對吧？」馬歇爾問。

「對，用了一輩子。」我說。

「很好！是這樣的，佳能擁有市面上最好的數位相機，而且妳會需要從巴基斯坦把數位電子檔傳給報社和雜誌社。這是使用手冊，還有這架佳能的廣角鏡頭。趁著搭飛機時，學一下該怎麼用這架相機吧！」

我的腎上腺素開始激增。尤克斯佛、墨西哥、登山自行車、吻、這一週以來冗長的午餐時間——這些全都在我腦子裡的巨大檔案櫃中被淹沒了。

當我抵達敵方的巴基斯坦白沙瓦城時，已有數十位媒體記者進駐當地少數的幾家旅館了。

那天是九月二十一日。白沙瓦是個塵土飛揚，不祥的邊境城市——城裡到處是形跡可疑的大鬍子男人、美國中情局探員，和巴基斯坦的情治單位——距離阿富汗國界三十五英里處。城裡所有的公開場所，顯然都看不到女人，只有狹窄的巷道裡偶見白色、黑色、或者天藍色的布卡，鬼魅似地一閃而逝。當地可說是人人長期處於戒慎恐懼之中的典型城市。我們都知道，美國即將針對世貿中心和五角大廈的恐怖攻擊展開報復行動，所以得讓自己距離阿富汗夠近，那麼一旦邊境瓦解了（這一點在攻擊行動的混亂中在所難免），到時我們即可馬上趕到現場作實況報導。在阿富汗集結了這麼多備戰的軍隊，這一切對我而言，陌生不已，但對那些經驗豐富的同行們，卻熟得像家常便飯。我們是不是要開打另一場越戰了，也就是美軍會挖很多壕溝的那種

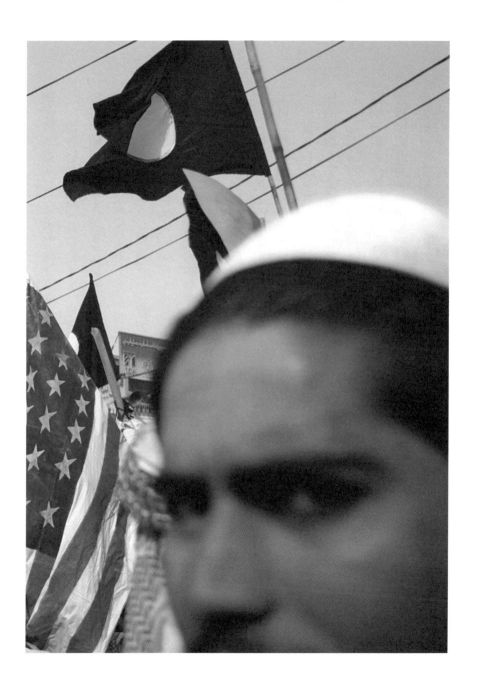

2001 年 10 月，發生在白沙瓦的反美活動。

地面戰？抑或是只有戰鬥機從高空投彈？我完全一無所知。不過，我喜歡貼近事件的核心。

我在格林飯店（Green Hotel）投宿的那間大小適中卻很破舊的房間，是和年約三十五、來自德州福和市（Fort Worth, Texas）的艾莉莎‧班塔（Alyssa Banta）合住的，她是個擁有菲律賓和墨西哥血統的美籍攝影師。差旅費更多的資深記者則是住在豪華的五洲明珠飯店（Pearl Continentel Hotel）。一張張我只在電視上見過的面孔，風馳電掣地穿越中庭花園，他們目標明確地大步疾行，身後跟著陣容龐大的新聞製作團隊。知名的作家都窩在一間臨時的新聞發布室裡，終日埋首於電腦前。毫無疑問，艾莉莎與我，絕對是這裡面經驗最少的其中兩個「戰地」攝影記者，不過，若說到拍照的運氣那就另當別論了。一夕之間，美國的眼裡只有伊斯蘭。這個盛傳引發了恐怖攻擊事件的宗教，只要能進一步解讀它，任何報導都會登上頭版。從塔利班、巴基斯坦女性的婚約習俗、住在巴基斯坦的阿富汗難民，報刊編輯突然發現了可以報導的新聞價值，這些全是我在印度休養生息的期間，報導過的類似故事。

就在白沙瓦城，我終於得到了休養生息的機會：負責自由撰稿，或者該說是進入了一個規律的循環，為《紐約時報》寫一個連載的專題新聞系列報導。

正因為我近距離地親臨這次軍事行動的現場，才贏得了這份工作。每當一系列的連載專題開始刊載，《紐約時報》就會把他們的頂尖特派員和攝影記者，空降到當地進行採訪報導，不過攝影記者通常是不專屬哪一家媒體的自由工作者。如果當地並沒有自家派遣的攝影記者，影像編輯就得去搶人了，因此一系列的新聞報導開始見報的最初階段，就成了自由攝影工作者的

關鍵時刻。你必須身處正確的地點，而且在這種時刻，可以用手機和電子郵件聯絡得上。你必須說我願意。

我曉得有個機會可以向《紐約時報》證明，自己是報導開戰前夕，巴基斯坦當地氛圍的最絕人選。我不僅要拍出令人信服的影像，還要讓這些影像能夠配合《紐約時報》記者的報導。

《紐約時報》的新聞記者永遠都在趕截稿，永遠處於崩潰邊緣，永遠壓力指數過高。無論他們怎樣假裝自己不在乎新聞報導登上頭版這件事，所有《紐約時報》的特派員，無不為了搶占頭版而賣力奮戰。他們和別家報社記者爭搶新聞之餘，和自家記者搶得更兇。於是幾乎沒人有空去煩惱攝影記者的問題，我反而得靠自己挖掘出當天可以報導的內容。我天還沒亮就起床，午夜時分才睡覺。清醒著的時時刻刻，我都在移動中工作著，以便自己能在正確的時刻出現在正確的地點。

我也得確保，自己善用了所有可以利用的優勢。我在阿富汗待過的那段日子，讓我了解自己擁有一項獨一無二的特權。我善用自己的性別，進入伊斯蘭女子學校（宗教教學校）採訪、拍攝到了對信仰最虔誠的巴基斯坦婦女。我每拍一張照片，都會先花一大段時間和她們談論她們的政治與宗教信仰。這是我頭一遭見識到人們如此公然昭示的憎恨──針對美國，針對我的政府及其干涉國際事務的政策。這些婦女對九一一恐怖攻擊深感自豪，並表示對於斷送無辜人命毫不內疚。她們對於塔利班政權及其信仰深感同情。她們也對以巴衝突有著根深柢固的深惡痛絕；對她們而言，美國這麼多年來力挺以色列，針對巴勒斯坦卻是厚此薄彼的差別待遇，九

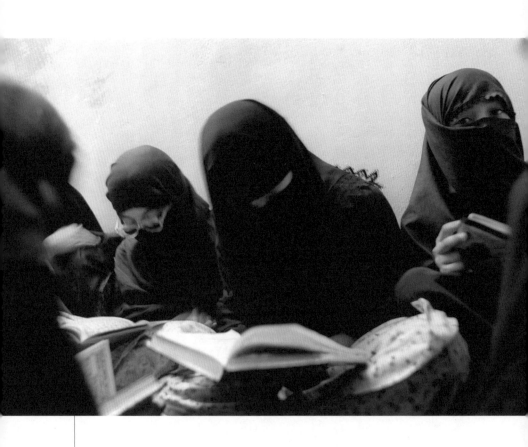

2001年11月，我為《紐約時報雜誌》拍攝的聖戰婦女寫真系列。

一一恐怖攻擊可說是師出有名。透過這些婦女，我才開始了解這遍布了整個穆斯林世界的偏見，其所滋生出的仇恨有多深，我想把這一切解釋給仍在努力理解九一一始末的讀者聽。

我也想讓讀者對巴基斯坦婦女在宗教信仰之外的真實生活有個概念。我知道假如人們在美國的出版物上，只看到一張身著頭巾與黑色長袍的婦女在讀可蘭經的照片，會比較容易忽視她們的信仰，甚至把它當成某種「伊斯蘭化」的異國古怪玩意兒。然而，如果讀者們可以對這些婦女真實的面貌有個清楚概念——如果可以看到她們在家裡帶著孩子烹煮三餐，那麼這也許會是張能提供更完整說明的照片。

我開始著迷於藉由照片呈現出人們預料之外的畫面，來消除刻版印象或偏見。我在巴基斯坦很快就學會了，在工作時隱瞞自己的政治信仰，並且為我所拍攝的人們，扮演起傳達訊息的使者以及疏通意見的管道。這一點後來證明了頗具教育意義：儘管，這些婦女是第一批對我的國家公開表達恨意的人，但她們絕對不是最後一批人。

我正在拍攝的影像資訊以及取得資訊的門路，都是我在其他出版物上看不到的，而這也決定了我向《紐約時報雜誌》（New York Times Magazine）推銷自己第一篇新聞報導的命運；這份雜誌是完全和報紙分家的，擁有另一群編輯人員。他們接受了，這是我的另一個生涯里程碑：我第一次獲得雜誌刊登作品，而且還是以深富影響力的紀實報導聞名的一大報刊。

九一一後的這段時期，給了那些肯賣命工作也肯親赴巴基斯坦、阿富汗，甚至伊拉克這類地區的年輕攝影師，一個成名的空前良機。九月的那幾個星期，驅動了一整個世代的新聞工作

者，而他們即將在反恐戰爭中蛻變成長。

我們慢慢逼近攻擊行動了。那些對國界彼端的穆斯林兄弟忠誠不貳的巴基斯坦平民，開始譏笑我們這群異教徒記者，發動起街頭抗議行動。男人們把小布希總統的肖像浸泡煤油，再用打火機點燃，嘴裡尖叫著：「打敗！打敗美國！」我被困在抗議人潮之中，披著我那件活像帳篷似的巧杜，成了男人群中極少數的女性之一。

有一天，我和幾個男性同業來到一個抗議活動的現場。雖然我穿得就像個穆斯林，為尊重——我連一絲頭髮都沒露出來，但巴基斯坦人卻知道我是個外國女人，只因為我帶著相機，進行著工作，還擅闖男人的世界。對他們而言，單憑這一點，就可以對我身上的任何部位上下其手了。他們對外國女性的認知，全來自於電影裡看過的，而且通常是色情電影：得手簡單又方便好用的床伴。我努力避免在同業面前引起騷動丟人現眼。無論我能不能報導最新的新聞動態，我都不想讓人察覺我的性別，所以我繼續拍照，無視那些毛手掃過我的臀部，以及不時被人摸上一把。

小布希總統的肖像一著火，我那些同行就不見人影了。我努力試著專注於攝影，但這一次，放在我臀部上的可不只是幾隻手了，而是幾十隻手。而且這一回可不是若有似無的觸感了，而是帶有侵犯意圖地整隻手抓上來，從臀部到胯下，來來回回的摸。我繼續拍照。一個不

甘心吃虧的西方女性，足以激起這些男人恐怖的怒火。我努力一手握著相機，用另一手拍打驅趕他們。根本沒用！我試著轉過身，直視這些男人的眼睛，開口說：「Haram。」意思是「禁止的、有罪的、可恥的」，讓他們知道，我很清楚他們的舉止是伊斯蘭教所不容的。

根本沒用！腎上腺素在我四周狂飆，幾百個慾求不滿的未婚男人身上的腎上腺素，而且他們既無工作也沒受過多少教育。美國對中東地區的政策，使得他們痛恨西方人，而眼下因為即將開打的戰爭，這股恨意更強烈了。一幅幅的肖像在我周遭燃燒著。群眾尖叫著：「跟美國人拼了！」有十五隻手擺在我的屁股上。我停下動作，放低我的相機──它身上的巨獸鏡頭大概有五磅重、十二吋長，等待著下一隻手。

就在我感覺到碰觸的那一秒，我使出了一招在中學裡學到的空手道迴旋踢。

我轉過身，「Haram！你們沒有姊妹？沒有母親？你們巴基斯坦男人不是穆斯林嗎？你們會讓其他男人這樣子對待你們的姊妹和母親嗎？」

然後，我用相機鏡頭猛力一擊那個就站在我身後的男人頭頂。只見他的眼球縮回眼窩裡，整個人開始站立不穩。

包圍著我的男人一個個瞬間僵住，目瞪口呆。

我可沒等在原地察看他的下場，而是拔腿狂奔回汽車，然後我在車上找到了那些男同業，他們一個個懶洋洋地靠坐著，各自忙著下午的工作，從數位相機的背面檢視著自己即將得獎的照片，沒有人關心我，為了取得一個鏡頭受到了怎樣的遭遇。

巴基斯坦政府開始密切監視我們的行動。在格林飯店，一群記者圍坐在一起，討論著半夜裡，被基本教義派分子或塔利班支持者攻擊的可能性。真是可怕得令人毛骨悚然。我們有幾個人在飯店裡四下勘查逃生路線：後門、屋頂、臥室窗戶。我納悶著大使館那位年輕又充滿好奇心的穆罕默德，他回到阿富汗了嗎？他是否參戰了呢？

艾莉莎始終不敢闔眼，焦躁不安，她深信塔利班隨時都會打過來。她選擇我們窗外的窗台作為逃生路線，她說我們可以沿著狹窄的窗台往前爬，然後跳到對面相隔僅幾呎的建築物。

我們認為這樣還不夠，我們還需要偽裝才行。於是請我們聘雇的巴基斯坦女翻譯員幫忙，到市場去買藍色的布卡，以及難民營裡阿富汗難民穿的那種金黃色橡膠鞋。我們的翻譯員說穿著布卡走路是有技巧的，我們不能完全只靠這一襲寬大的藍色保護裝來偽裝自己。她還為我們上了一課布卡行走術。我們在窄小的飯店房間裡，穿上布卡，眼前覆蓋著一面緊密的網布，來回地走著，從這一頭的牆壁走到另一頭。

「別走得這麼有自信，」她指導著我們說：「肩膀聳起來，眼睛盯著地上，妳們美國女人太有自信了，卑微點，表現得卑微一點。」

她試著剝光我們身上花了好多年建立起的自信。我們在床上爬上爬下，假裝是在爬卡車的車廂；我們被布卡纏住腳踝，腳下一絆，便在一陣神經質的爆笑聲中慘跌到地板上。

十月六日，就在美國轟炸阿富汗的前夕，我收到一封尤克斯佛寄來的電子郵件，「我要的是一個血有肉的女友，」信中寫著：「而不是網交女友。」

工作帶給我的快感墜入了谷底。我立刻撥電話給他。

「拜託，尤克斯佛，」我哀求著他，用一口差強人意的西班牙語──每當我心煩意亂時，就講得更爛。「我愛你，我只需要在這裡再待幾個星期而已。戰爭就要開打了，我很快就會回家了。」

「不行。No quiero esperar más.」（我不想再等了。）他已經等我等了三個星期。此刻他的聲音透著冰冷。

電話線路發出了爆裂聲。艾莉莎正在睡覺，所以我鑽進連馬桶都髒汙變色的小浴室裡，懇求他務必要等我。

「拜託嘛，我的愛。我正在為《紐約時報》工作！待在這裡，對我的事業真的很重要。幾個星期根本沒什麼嘛，只要再多給我一點時間就好了。」

他的態度很堅決，「我要的是一個每天都在我身邊的女友，而不是一封電子郵件或者一通電話。」他掛掉了電話。

我大哭了起來，啜泣聲吵醒了艾莉莎，「發生什麼事了？」她問：「沒事吧，寶貝？」

「尤克斯佛剛剛跟我分手了。」就連說出這句話我都覺得很蠢，我們就要面臨戰爭了啊。

「噢，寶貝，我真為妳難過。不過別擔心他……」她半夢半醒的，尾音拖得很長，「還會

有其他男人的。如果現在他沒辦法理解妳的生活，交往下去只會變得更糟。」

美國展開了對阿富汗的空投轟炸行動。在這個節骨眼上，白沙瓦沒有半個記者想進入阿富汗的國界；就我們所知，塔利班仍舊控制著這個國家。除非塔利班垮台，否則去阿富汗簡直是自殺。但我們知道塔利班垮台的日子不遠了。

戰爭開打後的翌日清晨，我回到了清真寺，這二日子我固定來此造訪拍攝過的巴基斯坦基本教義派女信徒。從我踏入寺內那一刻起，就有種很不自在的感覺。身為新聞工作者，我以為自己會被人當成一個態度中立的觀察者，而不是美國海外軍事行動的宣傳人員。然而，就在清真寺的門口，有一名讓我拍過照的婦女卻對我說：「拜託，轟炸已經開始了。美國人正在殺害我們的穆斯林兄弟。妳，美國人，這裡再也不歡迎妳了。」

不久我就告別了《紐約時報》這份備受歡迎的長期任務，只聲明說我需要休息，然後就飛越了將近九千英里，回到墨西哥城。我的室友蜜兒一臉疑惑地在公寓門口迎我進門。

「妳回來這裡做什麼？塔利班不是要垮台了嗎？」

「尤克斯佛上禮拜把我甩了。」

「然後呢？妳就為了這個跑回家？」

「我要搭下一班飛機回巴基斯坦。我覺得自己像個白癡。」「對，我需要當面見到他。」

我把相機和行李放在房間裡，穿上我的運動服，蹣跚地走向我那間臭烘烘又陰暗的健身房，踏上廉價的二十四小時內，我對自己的所作所為深感困惑。我已經不再心痛，也不再哭泣了。初抵達墨西哥的二十四小時內，我甚至沒有打電話給尤克斯佛。

他從朋友口中聽說我回來了，然後人就出現在我家門口，彷彿什麼事都沒發生過似地載我回家，直接把我帶進臥室。

尤克斯佛一點也不了解我為了搭機返家贏回他，在工作上的犧牲有多大。他的生活就跟我離開前一模一樣：白天工作，下午騎自行車，晚上喝冰啤酒。我很想恨他，可偏偏我深愛著他。不到一個月後，就在我二十八歲生日當天早上，我們在墨西哥城從電視上看到喀布爾被攻陷了，我在腦海裡想像著在白沙瓦見到的那些記者全都匆匆忙忙越過邊境去搶新聞了。而我此刻和這場戰爭之間的距離，簡直是遠到不能再遠了。飛回墨西哥這個我居住以及享受人生的地方，這個決定我不確定到底是對還是錯──我到底要讓私生活還是事業來支配我的抉擇？但是，從那台我們在九一一恐怖攻擊後買的小電視機上，看著喀布爾被攻陷，我知道自己的心動搖了。我正待在一個錯誤的地點。

塔利班在阿富汗僅存的唯一據點，位於該國南部，就在坎大哈。就如同在白沙瓦時那樣，記者們此刻都跑到奎達（Quetta）城外的野地裡搭帳篷去了，巴基斯坦的這個城市與坎大哈的距離最近，如此一來，美軍進攻一結束，他們就能直奔現場。我打電話給人在紐約的馬歇爾，讓他知道我想回去。《紐約時報》指派了任務給我。我答應尤克斯佛不會去太久。

在奎達，將近上百名記者組成的全新組合，藏身在豪華得很不合時宜的五星級塞雷納飯店（Serena Hotel），它是南亞少數幾家由伊斯蘭一位擁有億萬身家的教派領袖阿迦汗（Aga Khan）所興建的飯店。我們享受著漫長的早餐時光，造訪可怕的阿富汗難民營，等待邊境開放。

比起白沙瓦，奎達更令人不安；當地沒有商店，也沒有可以走逛逛的地方，兩家播映美國片的電影院在轟炸開始後，就都被攻擊了。因為禁酒，所以我們喝了很多的茶，偶爾用水瓶痛飲走私來的威士忌。國際知名的攝影記者──從吉列斯‧皮里斯（Gilles Peress）到亞歷珊卓‧布拉特（Alexandra Boulat），還有傑羅姆‧狄雷（Jerome Delay），每個都來了，他們全都待在房間裡，只要從我的房間順著走廊往前走就到了。我就這樣四處打探，像個追星族一樣幼稚。

有一天早上，我正在吃早餐，手機突然響了，是尤克斯佛打來的。我的眼睛亮了起來，接著我離開餐桌，準備趁出門工作之前，去吐出每日必說的「Te quieros」（我愛你）。等我坐回餐桌前時，吉列斯‧皮里斯（他曾經採訪報導過很多其他的衝突戰事，其中包括伊朗和波士尼亞）面無表情地看著我，開口說：「那是妳男友嗎？」

對。

「妳很愛他嗎？」

對。

「有一天他會背著妳劈腿的。」然後他就走開了。

我不相信他的話，當時我還很天真。但終有一天我會懂得吉列斯的意思：在這一行，戀愛

關係若非終結於背叛劈腿，就是結束於冷淡疏離。魚與熊掌兼得的生活，是不可能持久的。

住在塞雷納的每個記者，都想第一個搶到在坎大哈的塔利班終於被打垮的新聞，這場爭奪賽帶來了非比尋常的壓力，逼著我們鋌而走險，最重要的是得步步為營，避免遇上塔利班的武裝分子，無論他們是逃亡落跑、還是敗給了美國的空襲，而後者，還很可能把我們也當成塔利班分子給一起炸了。

我們的翻譯員和司機，在坎大哈城裡有眼線，不斷提供我們最新戰況；有些記者還能從華府打聽到祕密情報。塞雷納飯店裡原有的同業情誼已煙消雲散。原本不吝與大家分享隔日行程的攝影記者，都變得心機十足，自己單獨行動了。每一個人都認為自己掌握了獨家情報，到時能第一個搶進坎大哈。

有一天晚上，巴基斯坦政府封鎖住飯店的出入口，以防記者出城跑到阿富汗去。為了確保自己不至於被鎖在飯店裡，我們這一票《紐約時報》的人馬偷偷摸摸翻過圍牆，坐上停在外面等候我們的汽車，開往一棟房子，那是我們其中一位關係人士的宅邸，雖在巴基斯坦境內，卻離阿富汗邊境更近。和《紐約時報》位於紐約及華府的分社通了大概十五次電話之後，我們決定開車前往阿富汗。

我們的迷你護航車隊通過了同一片褐色的平坦沙地，因為先前的行程走過，所以這裡我很

熟悉。和我共乘一輛車的，還有另一位女攝影師露絲·佛瑞姆森（Ruth Fremson），以及兩位男性特派員，但是伴隨著一股未知的焦慮，行車途中，大多時候我們都沒說話。我們沒見到半個阿富汗人，也沒看到美軍。沒人知道塔利班究竟是逃走了，抑或是還留守在這個城市裡。我們希望自己抵達的是一座重獲自由的城市，但實在很難判斷這裡到底發生了什麼事：阿富汗一直就像是個被炸彈摧毀過的國度，它還沒被轟炸前，就是這樣子了。

坎大哈城裡，已陷入無政府狀態。十幾歲的男孩們把火箭筒和卡拉希尼科夫槍掛在脖子上，行走穿梭在土石街道上，活像是根巨型冰糖棒。男人（反塔利班分子或者是已經換邊站的前塔利班分子）頭上纏著一大坨頭巾，眼睛四周畫著深色的眼線，把卡拉希尼科夫槍和成串的彈藥掛在脖子上或背在身後。每個人漫無目標地昂首闊步走來走去，或者在一間間門前掛著在風中鼓動的骯髒遮陽棚的店鋪附近亂轉，每家外觀都四四方方的，看起來很容易下手。我對阿富汗瞭如指掌，包括它既符合《聖經》描述卻又毫無生氣的雙重特質，但這場戰爭的破壞以及滿街荷槍實彈的男人，不知怎的，讓此地變得益發不詳了。

《紐約時報》的工作人員在一家陰暗的旅館裡，問到了幾間只值最低等房價的房間，樓下有一間麵包店，每天都在固定的幾個時段出爐新鮮麵包。戰區的記者大多數都活得像是大學校園裡的遊民：我們共享任何東西，甚至是所有的東西，包括房間、食物、衛星電話、網路線，而且常搬來搬去的，這是說如果在更好的地點發現了更好的房間的話。我和露絲合住一個房間，她也跟我一樣是在為《紐約時報》工作，能有她作為看齊的榜樣，實在令人感激：她很聰

2001年12月，盤據於坎大哈的塔利班跨臺了。

下圖：阿富汗男人圍坐在自行任命為首長的古爾・阿加・謝爾扎伊的官邸外。

左頁、上圖：吃完iftar（齋月晚餐）後的古爾・阿加與支持者。

左頁、下圖：塔利班垮臺後，阿富汗年輕人頭一次在公共場合聽音樂。

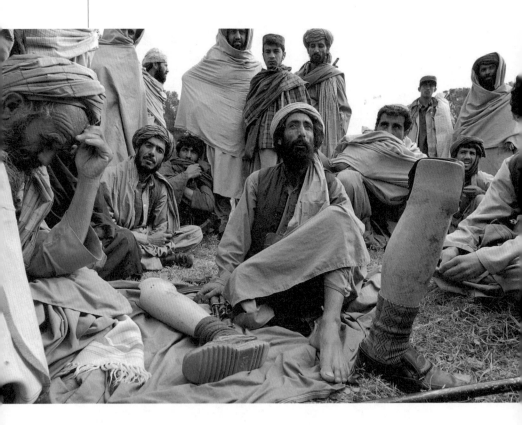

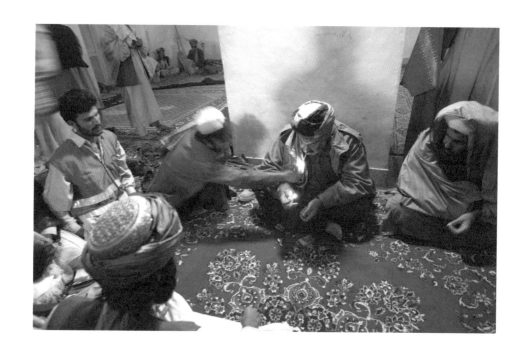

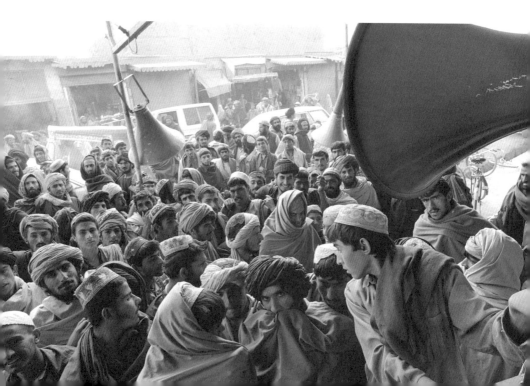

明但卻不會表現出優越感，天還沒亮就開始工作，直到天色黑了，才收工。她每晚都協助我，用她在房裡架設的衛星電話，把我拍的照片傳送給《紐約時報》。除了也住在這家小旅館的幾名記者外，我不記得曾在坎大哈見過其他的女性。

我曾經搭檔過的《紐約時報雜誌》特派員，決定專訪側寫古爾‧阿加‧謝爾扎伊（Gul Agha Sherzai），他是個助美反塔利班的軍閥，並已自行任命為坎大哈的新首長。不過，他也一樣，生平殺過很多人。我以為那位記者既然和我是工作夥伴，自會幫我取得安全的採訪許可，因為記者通常都希望他們寫的稿能搭配上好照片。

「我認為，妳的女性身分會把我們的採訪許可搞砸。」他說，「所以，我們最好分頭進行這次的新聞報導。」然後他就走了。我整個人愣在當場。

就在我們預定一起出門的第一天早上，我雀躍地迎向他，臉上帶著大大的笑容。「嗨！」我的求生本能開始啟動。我請求《紐約時報》團隊的一位翻譯員，幫我設法進入古爾‧阿加的官邸。他微微一笑，他和這位新首長可熟了。

沒多久，我就坐在魁梧的古爾‧阿加身旁，與他共進iftar——齋月期間，每天日落後進食的第一餐，在場的還有一群男性村民，他們肯定從未與家人以外的女性共同進餐過。整個官邸裡都鋪著地毯，卻沒有擺設家具，住在附近地區的男人成群結隊地來到這裡，和他們的新領袖共進當天的第一餐。他們看起來就像是從西元十世紀走出來的人物，身上披戴著纏頭巾和斗篷，他們吃東西時，描著黑眼線的眼睛就那麼直盯著我。我坐得離古爾‧阿加很近，反正我也

不確定要保持多遠的距離。他鼓勵我可以拍照。我先是嘗試性的舉起相機，趁著男人們用餐時，拍攝隨意擺放在舊地毯上的餐桌。

當那位特派員走進來時，我依然坐在首長的身邊。他的出現，也讓我比較有膽量在室內四處走動，以便拍下圍繞著古爾·阿加的村民，在餐後休憩時的各種睡姿。這些照片是很私人的，有如一扇窗，讓人窺見這些打了勝仗的軍閥的生活，他們自行宣示掌權而且最終美國還是會力挺。我的編輯很喜歡這些影像的真實無偽，從中也更能了解，我是在何等艱難的情況下進行工作的。

過了幾天之後，整個城市沉浸在歡慶中，許多男人和少年紛紛齊聚在刺耳地播放著寶萊塢電影歌曲的擴音喇叭前。聖誕節到了，我告訴我的編輯說，我不能繼續待下去了。是時候返家回到尤克斯佛身邊了，回歸我另一種型態的生活。

‧‧‧

我們的聖誕假期，尤克斯佛已計畫好到瓦哈卡州（Oaxacan）的一個濱海村莊去度假。遠離阿富汗這個我得緊包著頭巾還不能直視男人眼睛的地方，還不到七十二個小時，我已經穿上比基尼和尤克斯佛在海灘上熱吻了。歷經三個星期，身處生活環境髒亂的成千上萬巴基斯坦、阿富汗難民之中，我努力想讓自己適應這個充斥著開趴的墨西哥人和美國人的乏味世界；他們夜以繼日地抽著大麻、喝著啤酒。尤克斯佛已經幫我倆報名了衝浪課程。我原本已被梨形鞭毛蟲

症搞得整個人虛弱乏力了，那是一種因不潔飲食（最可能是遭到排泄物汙染）引發的嚴重腸胃疾病，會讓人持續腹瀉、打嗝帶著硫磺氣味、體重減輕、日夜都嗜睡。不過，我必須加緊努力扮演好稱職的女朋友，一個能激勵人心又會噓寒問暖的正常女友，把過去這幾個星期的份，一次補足。

我辦不到。我沒辦法關閉自己的大腦。我真是羨慕那些身手靈活、面帶笑容的女人，可以毫不費力地衝浪。她們看起來是如此的樂在其中。晚上我喝了幾杯酒，到了十一點就回家去睡覺了。尤克斯佛則在派對裡流連到天亮。我真的沒辦法凝聚更多的體力或者欲望，和那些與我一沒什麼交集的人一起參加社交活動。那時，我大多數的朋友都是攝影師和記者，他們都和我一樣對國際政局、世界大事、新聞最新動態有著狂熱。

我們開始吵架。我嫉妒著那些在他身邊來來去去的女人，他則嫉妒著我的工作。我們建立起一種，由無比浪漫的高峰期與痛苦折磨的低潮期交織的相處模式，我在其中看到了自我內在缺乏安全感的那一面，我甚至從不知道有這一面的存在。我知道自己永遠不可能變成他需要的那種女人，而我害怕這個事實適用在每一個男人身上。我的工作永遠得擺在其他人事物之前，因為這種工作的性質就是如此：發生新聞事件時，我就得趕去，而且我就是想去。我曉得假如有新聞報導需要，而我卻沒趕到那裡，就會有另一位攝影師趕到那裡。

我的朋友和家人有時候會問我，為什麼攝影師就不能少接點工作，來保住自己的婚姻和人際關係呢？為什麼就不能乾脆改做另一種類型的攝影師，只要在離家不遠又日光充足的攝影工

作室裡工作就好？而事實真相是這樣的：工作室攝影師和攝影記者之間的差異，就如同政治諷刺漫畫家和抽象畫畫家之間的差異；兩者之間唯一的共同點，就是作品畫面上留白的部分吧！這兩種工作需要的是不一樣的天賦，還有不一樣的渴望。不到最後一分鐘絕不離開，毫不猶豫地跳上飛機，對於戰爭、饑荒、人權危機的披露報導深富使命感，這就是我的工作。如果不做這些事情，就好比外科醫生逃避施行急救手術，或者服務生拒絕把顧客的餐點送到餐桌上。而且，我可沒有老闆會緊盯著我的表現是否失職，在病患死亡或者顧客抱怨時，開除我。輕忽工作中的任何一部分，就等於是開除我自己。

儘管如此，我卻一次又一次地從「後九一一時期的」阿富汗差旅行程落跑、狂奔回家，只為了讓尤克斯佛開心。我來回奔波，一下子在喀布爾的精神病醫院，目睹全身赤裸的女人們在庭院裡遊蕩，其餘的女人則全被牆上的鎖鍊綁著；一下子在墨西哥參加二十英里的山地自行車之旅，並在波光粼粼的小溪裡消暑降溫。我努力讓自己堅持下去，去喜歡他喜歡的一切事物，去做一個完美的女人。

有一天，流星雨將在夜裡降臨，尤克斯佛建議到墨西哥城外的伊斯塔西瓦特爾山（Iztaccihuatl）去登山，觀賞星子從天際殞落的景象。在阿富汗，我會為了工作需要去登山，而我若人不在阿富汗，那麼在這個世界上，我最不想做的一件事，就是為了玩樂去登山，但我當然還是同意了。他興奮地打包帳篷、登山裝備、爐子，並在一個小時內完成。我們大約中午的時候出發，登上一萬兩千呎的高度。我的腳都幾乎抬不起來了，太陽穴也疼痛不已。我得了高

山症。

我們停下來紮營。在白沙瓦、奎達、坎大哈等地拍攝過的影像，逐一閃過我的腦海。我多麼想回到南亞去為《紐約時報》出任務。差不多凌晨一點時，尤克斯佛把我從深沉的睡夢中叫醒，將我拉出帳篷，走入寒風刺骨的夜色裡。他把我摟在臂彎裡，星子從我哭泣的夜空傾洩而出。就在當下這美好的一刻，我一點也不想到任何其他的地方去。可是還不到幾分鐘，我就全身發冷了。當我們入睡時，我的心已偷偷溜回阿富汗的崇山峻嶺間。

二〇〇二年秋天，在我滿二十九歲生日的前兩個月，在墨西哥城，一個星期六早晨，我坐在我的筆電前。雅虎的郵件出現在螢幕上，裡面有許許多多來自一個名叫塞西莉亞（Cecilia）的女子的來信，每一封的主要內容都大同小異，整個頁面從頁首到頁尾寫滿了：te quiero, te quiero, te quiero，偶爾穿插著 te extraño（我很想你）。我不敢置信地瞪著螢幕。這些愛的告白並不是寫給我的。尤克斯佛用我的筆電收信卻忘了登出。這些電子郵件是另一個女人寫給他的。他背著我劈腿了。

在一個小時內，我的震驚失措轉變為悲傷，然後又轉為憤怒。我把尤克斯佛所有的物品丟進垃圾袋，然後把他的東西擺在門邊，加上一張紙條：「我知道塞西莉亞了。你用我的筆電收信卻沒登出。我星期一回家的時候，帶著你所有的東西滾出公寓。不要打電話給我。」

我有好幾個星期都吃不下東西。我逼著自己喝水、喝果汁。我的生活像退潮似的，退到只剩下意識清醒的無眠夜晚。憂鬱症並不是我的家人會討論的話題，除非我們講的是朋友或者遠親。現在，我連床都下不了。

在一個失眠的夜裡，我回想起去年是我職涯中多麼精彩的一年：為了《紐約時報》，在南亞來來回回地旅行（這一度是我最大的夢想），長期與報社墨西哥分社的主管一起工作；與瑪莉詠一起為《波士頓全球報》和《休士頓紀事報》拍攝新聞照片。我曾經是那麼的快樂。

第二天早上，我打了通電話給《紐約時報》的國外照片編輯，詢問有沒有哪個地區還需要自由攝影工作者。我向她解釋，我必須遠離墨西哥城。

「妳有妳的工作，」我告訴自己。為了讓自己振作起來，我故意把這句話說得很大聲。

「好，讓我想一想。」她說，「給我幾天時間。」

同時，我還找了尤克斯佛最好的朋友共進晚餐。他告訴我，尤克斯佛背著我劈腿這個雅虎的塞西莉亞，已經好幾個月了。

「她是誰？」我問他。

「她是國營電信公司 Telmex 的祕書。」

我抬起頭看向他，「她的手提包有搭配鞋子嗎？」（譯註：本句意指「對方是否是個注重流行時尚穿搭的人？」）

她是個生活作息可預測又隨時能在眼前的人。我永遠沒辦法和一個祕書競爭，她可以週一

到週五，朝九晚五打卡上下班，而且，每個週末都有空檔。

幾天後，我的《紐約時報》編輯打電話給我，「我有個主意，」她說，「報社派了德克斯特‧菲爾金斯（Dexter Filkins）到伊斯坦堡去，可以更接近伊拉克，等到戰爭開打時，他就可以在附近待命。他是報社最頂尖的特派員之一，我很確定我們在當地需要一位攝影師。」

「妳是說，你們在伊斯坦堡需要人。」

「對，伊斯坦堡。」

我對土耳其根本一無所知。不過德克斯特和我在印度時，交情不錯，於是就在幾個月內，我把自己在墨西哥的人生全部打包起來，搬去這個與我毫無瓜葛，也不會說他們語言的國家。這些都無所謂。為了下一場戰爭，我會趕到那裡的。

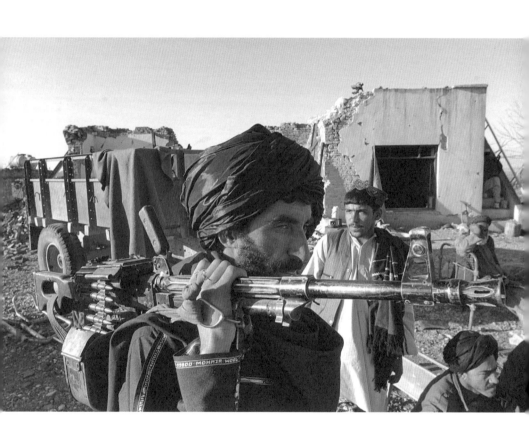

2001年12月，坎大哈的塔利班政權垮臺。

第五章

我沒那麼擔心子彈

二〇〇三年一月，我拎著兩個行李袋，裡面裝著衣物、相機、筆電，搬到了伊斯坦堡，就在抵達當地的那一刻，我便感覺到寂寞了。伊斯坦堡的一月很冷，室外一直下著陰鬱的毛毛雨。我一度在腦海中想像著這個曾被載入《聖經》的中東城市，有著狹窄的巷弄以及錯綜複雜的石牆，比起西方更加充滿異國情調。然而，伊斯坦堡的建築物卻很現代化，也很工業化，幾乎都是冷冰冰的。

我不知道要怎麼說你好或謝謝，請或再見。我早餐和午餐都吃 simit──一種表面布滿芝麻的麵包圈，因為每條街道轉角都有在賣，而且我臉皮太薄了，實在不好意思向當地人詢問還有什麼可吃的。我房間裡的電視只能看土耳其的電視頻道，我就讓電視一直開著，巴望著有一天，我可以突然聽得懂那些連續劇和新聞播報內容。

我在賭戰爭開打的時間。二月初，科林‧鮑威爾（Colin Powell）在美國發表演說，宣稱美國已經證實薩達姆‧海珊（Saddam Hussein）擁有大規模毀滅性武器，接著我們這些記者就只等著攻擊行動的明確日期。儘管，美國發動的阿富汗戰爭，看似是針對九一一恐怖攻擊的合理反擊，許多記者卻都相信，小布希政府這回出兵伊拉克的理由是捏造出來的。這場戰爭為二十一世紀最初的這十年下了註腳，而我們卻從中受益，並且滿懷著同樣的使命感，那種在我想像中，當年戰地特派員報導越戰時的感受：那是一種與我們的同胞並肩作戰的渴望，因為他們被捲入了美國發動的一場動機可疑的侵略戰。

《紐約時報雜誌》派我到伊拉克北部，和伊莉莎白‧魯賓（Elizabeth Rubin）一起工作，那是庫德族的分布地區，他們與海珊對立，並支持美國的軍事干涉。我要和伊莉莎白在伊朗碰頭，這個國家當時對美國人並不特別友善，不過，他們還是允許記者由此越過邊境進入伊拉克。我們將在攻擊行動展開的幾週前抵達，然後停留在當地採訪報導後續發展。二〇〇三年那時的採編預算相當充裕，編輯每次都不必考慮太多，就可以讓我出去出差個一、兩個月，差旅費額度一天四百元美金，如此只是為了確保在新聞發生時，我能任憑差遣而且在當地待命。那樣的日子已不再。

伊拉克戰爭是我入行以來頭一遭，美軍開放機會讓媒體記者隨軍來到前線戰場，也就是說，和部隊一起「行軍」。因此我有三種選擇：當美軍橫越沙漠前進巴格達（Baghdad）時，跟著部隊一同行軍，然後拍攝戰爭實況；租輛汽車，在沒有軍隊保護的情況下，橫越伊拉克的大

沙漠，這似乎有點瘋狂；抑或是就待在伊拉克北部（人稱當地為庫德自治區〔Kurdistan〕，是上百萬名飽受海珊迫害的庫德人的故鄉）進行報導，然後等海珊被打倒後，再前往巴格達。我選擇了最後一個選項，因為我就跟別人一樣，感覺這個選擇可以讓我盡量避免接觸到戰爭。而且這似乎也是報導攻擊行動後可能接踵而來的人道災難——亦即報導由南往北逃難的伊拉克難民潮危機的最佳選擇。我不確定自己的體力能不能跟得上那些大兵，至今我依舊從未真正參與過作戰，所以，我決定還是待在戰場外圍工作為妙。

…

就在伊拉克戰爭開打前數週，我出差到南韓，為《紐約時報雜誌》拍攝逃到南韓的北韓難民。出差途中，我收到史考特・布魯特（Scott Braut）寄來的一封電子郵件，他是我的新攝影經紀公司寇比斯（Corbis）的編輯之一。在美軍攻擊行動的前置作業階段，他的其中一項工作就是，確保所有打算到伊拉克去的寇比斯攝影師都裝備充足，帶齊了報導戰爭（包括會戰以及可能發生的化武攻擊）所必需的工具。我滿心恐慌又混亂地回信給他。

收件者：史考特・布魯特

日　　期：二〇〇三年二月十一日，星期二，上午十一點二十五分

寄件者：琳賽・艾達里歐

主　旨：回覆：防彈衣

史考特：

我正試著為即將出發的伊拉克之行購買防彈衣，而且開始長蕁麻疹了。如你所建議，我打了電話給ＡＫＥ戰爭用品店，他們一知道我是從韓國打去的，就讓我在線上等了三分鐘。我就掛電話了。

然後，我又去看你推薦的網站，卻不確定我在看的是不是韓文。基本上，我根本不知道我在看的是什麼東西──彈道的、六段式調整、戰術防彈衣等等。拜託請你諒解，這種語言我真的很不熟──我是在康乃迪克州長大的，而且是美髮師養大的。

請問你有沒有可能從國內再打一次電話？向他們解釋我是攝影師，我如果不是跟著美軍部隊到巴格達去，就是到伊拉克北部，跟那些天知道的恐怖分子和部落首領周旋，我沒那麼擔心子彈，炮彈碎片還比較令人擔心呢！我不要太重的裝備（我猜意思就是要陶瓷鋼板的材質吧），我不要花到一百萬美金（儘管有一天我的人生也許會值上那麼一點價值），我的估計如下：

（如果對你來說要求太多，我很抱歉，但我今天連續拍照十三個鐘頭，現在是凌晨一點半，我只想把行前準備搞定……）

我身高五呎一吋，我不曉得合適頭盔的頭圍尺寸，當然也從沒量過兩乳之間的距離。我會下樓去找飯店裡的人要量尺，但我不認為在凌晨一點半，櫃台人員能夠給我任何東西來測量頭

圍，因為他們還要花上三個小時去查韓英字典，才能搞清楚我要的是什麼鬼東西，而此刻如果還得經歷這些過程，我乾脆先跳窗算了。因此，乾脆點說，我的頭圍就是中等尺寸的吧。至於背心呢，我的腰圍大約二十九吋，我的胸圍三十四，而且我的胸部很大。

還有，《紐時雜誌》說，《紐時》的土耳其分社或許有我能用的防毒面罩和化學防護衣。很有可能是給高頭大馬的男人穿的（正如多數戰地特派員的可能體型）不過，就這一點來說，我不認為自己有辦法在化武氣體籠罩前的黃金十三秒內，把身體塞進這套衣服裡，反正無所謂啦。至於攝影裝備，要是能多給我一組尼康D1x電池，我會永遠記得你的大恩大德，還有，我的腳需要一雙你提到的那種保暖襪。

非常感謝你。如果你還有任何問題就打電話給我，不過，在你下訂購買背心前，請先告訴我價格。

琳賽

不知怎的，在計畫購置防彈衣以及焦慮收看電視新聞之餘，我的個人感情生活又重新拼湊了起來。在尤克斯佛不斷地示愛與懺悔之下，我後來回心轉意了，並邀他和我一起住在伊斯坦堡。雖說我已經一隻腳踏出門外了，但我很寂寞又很愛他，而且他很堅持，這一次，他還為我倆的共同生活描畫出了美好的未來願景。尤克斯佛的父母都是成功的墨西哥畫家，相較於他

們，尤克斯佛離開了之前的工作後，開始顯得失去方向，總帶著一種永遠無法滿足的藝術創作欲望。我們重逢後，為了能夠讓我倆一起在伊斯坦堡並肩工作，他開始投入攝影，還自己學會錄影。我和他約在機場見面，帶他回到我們的新家，交給他一串鑰匙。第二天早上，我就動身前往伊朗，然後再到伊拉克，並且在當地度過了接下來的三個月。

我在德黑蘭（Tehran）和伊莉莎白初次見面，立刻就被她的魅力給撼動了──她用中性打扮包裝著女性化的一面，努力保留住自己的女人味。初入行時，我總是打扮得像個男人──牛仔褲或工作褲、結實的登山鞋、端莊的上衣。我很少穿著黑色、褐色、灰色以外的顏色，只想盡可能讓自己穿得看不出性別又乏味。但當我回到家，就會換上迷你裙搭配高跟鞋的造型，連穿上幾個月。伊莉莎白在這一行工作的時間比我久，顯然很清楚保留一點女人味，對於自我存在感或者是身為正常人的自覺，有多麼的重要。那時我還不明白，假裝自己和正常人一樣，到底有多重要。

那個星期，我們從陸路進入伊拉克北部，許多外國記者早在我們之前就趕到那裡了，所以，我們輕易就通過了國界上的檢查哨。伊莉莎白在每個人面前（伊朗官員、邊境守衛）都一副自在大方的模樣，反映出她在戰火衝突區已有十年經歷的事實，包括波士尼亞、科索沃（Kosovo）、獅子山（Sierra Leone）、烏干達、車臣。她從不會眼裡只看到自己，還常跟她採訪的

對象一起輕鬆大笑。伊莉莎白和我，就像是個友善的長髮男性團隊，我們所到之處，人們都為我們敞開大門。我真納悶，他們該不會是因為我們是身處於男性主宰世界裡的女人，所以認為我們無害吧。但不論原因是什麼，我倒是從中得到了大大的好處：伊莉莎白是我所認識的記者裡面最精明的一個。

大約有上百名的記者，不斷在庫德族的城市艾比爾（Erbii）以及蘇萊曼尼亞（Sulaymaniyah）之間穿梭，而我們最後的落腳地是後者。蘇萊曼尼亞是個先進的城市，有條寬闊的大道直切入市中心，沿路矗立著低矮的水泥建築，間雜著一些現代化的鏡面外牆辦公大樓。我們住進艾希堤飯店（Ashti Hotel）的房間，飯店裝潢很簡單，有個陰暗的大廳，以及全被記者給霸占住的七〇年代桌椅。唯一一件比找到不錯飯店更棒的事，就是你找到了不錯的飯店，而其他記者卻全都露宿街頭：這是掌握最新動態發展，以及為我們自己打發無聊夜晚的好方法。

戰區裡的友誼建立得很迅速。晚上，我們會聚在某人的房間裡。就在那家更豪華的皇宮飯店（Palace Hotel）裡，我認識了NPR（美國國家公共廣播電台）的特派員伊凡·華森（Ivan Watson），以及BBC（英國國家廣播公司）的記者奎爾·勞倫斯（Quil Lawrence），他倆分別來自伊斯坦堡和阿富汗。我們在艾希堤買瓶裝酒，瓶身上的標籤印著在歐洲裝瓶的模糊字樣。攻擊行動就像海市蜃樓一樣可望而不可及，於是，我們當中有些人就失去控制了。出差到伊拉克北部的人，全都肩負著發布大新聞的重任，生產出新聞報導的壓力每天都巨大的不得了。

奎爾有時會播放起騷莎舞曲，然後，我們就在房間裡轉圈跳上個把鐘頭。

我很快就發現，伊莉莎白從大清早就開始工作，一直忙到凌晨——直到我們的翻譯員和司機都哀求她大發慈悲為止。對伊莉莎白來說，我們剛到庫德自治區的第一個月，大概面談審核過了幾十個司機和翻譯員。有個翻譯員很不錯，但是他工作常遲到。有個司機很不錯，但是他的車常出毛病。有個翻譯員很不錯，但是他和司機處不來。有天傍晚，我們到一個遙遠的村落進行採訪報導，結果返回城裡的半路上，有個輪胎的氣漏光了，而我們的司機卻不會換輪胎。在濃重的暮色中，我們坐在路邊，等著司機搞懂要怎麼換輪胎，就在美國初次出兵伊拉克的數週之前。所以，我們不得不解雇他。

最後，我們總算找到了達希提（Dashti）和薩利姆（Salim）。達希提是我們的翻譯員，他會說阿拉伯語、庫德語、波斯語、英語。他甚至在幾個星期內還學會了一點西班牙語，因為他聽到我和尤克斯佛講電話，卻完全聽不懂這個語言而備感挫敗。薩利姆是個很有趣的庫德族男孩，臉上常掛著淘氣的笑容，嘴裡則不斷談論著如何尋覓真愛的話題。當我提供薩利姆戀愛忠告的時候，伊莉莎白會交代達希提當天的新聞採訪工作內容，是他們提高了我們完成工作的可能性。我與他們培養出互信的合作關係，而這種關係預計將會持續數年。

這天，我們出發去尋覓美軍駐紮伊拉克北部的蛛絲馬跡。我們睜大眼睛搜尋著特種部隊，他們很可能留著大鬍子，穿著當地人服裝，以便跟環境融為一體。我拍攝到庫德族正規軍（peshmerga）的訓練實況，這些庫德族戰士已經準備好和美國結盟共同作戰了。我們接著搜索

起遜尼派（Sunni）基本教義分子組織「伊斯蘭輔助者組織」（Ansar al-Islam），他們都藏匿在山谷間的村莊裡。小布希政府聲稱這個組織同時與海珊以及蓋達組織（al-Qaeda）有往來，由此更強化了宣戰的正當性。

攻擊行動在三月十九日展開。就在寂靜的深夜裡，美國陸軍特種部隊空降在伊拉克北部。美軍來到這裡，不是為了搜尋大規模毀滅性武器或者海珊，而是為了尋找恐怖分子，尤其是伊斯蘭輔助者組織。美國人發射了大量的巡弋飛彈，雨點似地落在這片區域的許多村莊和軍事基地，造成數以千計的庫德族家庭被迫逃離。我們幾乎每天都大老遠地跑到哈拉卜賈附近的地區，因為伊斯蘭輔助者組織就藏匿在當地。

我不了解戰爭的術語。我不了解巡弋飛彈（可以從位於射程內的海軍船艦上發射，準確擊中目標），或者迫擊炮（用架設在地上的炮筒發射炮彈），或者火箭推進榴彈（一種可以扛在肩上發射的小型火箭彈）。如果聽到火箭推進榴彈的聲音，那就表示我們記者同胞被人當炮灰了；如果有巡弋飛彈掉下來，那很可能是美國人發射的。我必須了解這些事情。我必須了解哪一方擁有哪些武器，還有這些武器是如何操作發射的，又會被射向何方。

有一天清早，我們大約有八個記者一起聯合行動，早起去調查前一晚美軍攻擊行動造成的平民傷亡及相關損失。我們這支陣容龐大的白色越野車隊，代表媒體包括《紐約時報》、《紐約

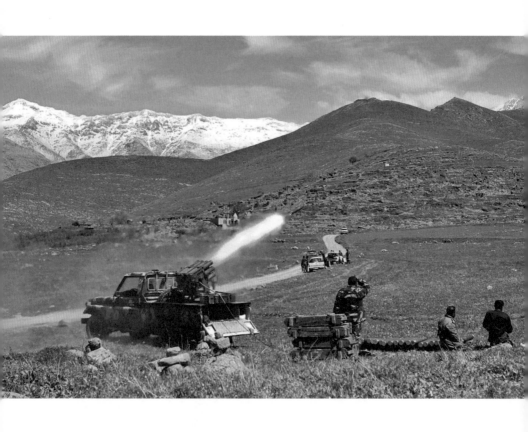

2003年3月30日，伊拉克北部，庫德族正規軍朝著哈拉卜賈附近的伊斯蘭輔助者組織發射火箭彈。

《時報雜誌》、《華盛頓郵報》、《洛杉磯時報》，還有好幾家電視台以及廣播電台，車隊悄悄沿著道路穿越峰頂覆雪的群山間，一座座綠意盎然的山麓丘陵，朝著敵區前進。我們的車身清楚標示著 T. V. 字母，亦即「電視台」的縮寫。這並不是個親美地區。一路開進了科默爾（Khurmal），這是個保守的伊斯蘭小鎮，早已被伊斯蘭輔助者組織滲透，如今西方人要穿越此地，確實是太危險了；恐怖分子可以輕易地從山上或路上的駐紮點瞄準記者們射擊。許多平民紛紛逃離此地，他們乘著平板拖車、超載的汽車、任何有輪子的交通工具，他們綑在車頂上的家當看起來岌岌可危，當他們從路旁邊超越我們的車子呼嘯而過時，可以看到車窗後緊貼著一張張的臉。我想起了盧西恩‧柏金斯（Lucian Perkins）在一九九五年獲得普立茲獎的那張拍下的照片，它一直深深烙印在我心底：一名跟著家人逃離戰區的年輕難民，雙手緊緊貼在貨車的後車窗上。

我們把車停在接近檢查哨的路邊，試圖從平民口中獲悉科默爾城中的情勢，同時拍攝下他們的恐懼。當地的村民大喊著叫我們離開這個地區，還叫我們要一直穿著防彈衣。不過，在這片混亂中卻出現了一陣子的安靜：與西方人同盟的庫德族正規軍和伊斯蘭輔助者組織之間的槍炮攻擊停火了。我們決定聽從當地人的勸告，動身離開。就在我朝著汽車走去時，突然停下了腳步。我已經拍到所有我需要的畫面了嗎？我又跑回去，補拍最後幾個畫面。

一輛載滿了庫德族正規軍的小卡車，車上人人舉著槍，槍口對著我。我對著他們拍照，身邊站著一名又瘦又高的電視台攝影記者，肩上架著他那台大型攝影機。我突然感覺肚子傳來某

種灼熱感，一種拔腿就逃的衝動急湧而上。我跑回我們的車子，伊莉莎白正坐在車上等我，為

我一把拉開車門。車門砰的一聲關上，下一秒炮聲大作。

就在我們後方，發生了一場大規模的爆炸，我們的車都被推動著往前移位了。煙霧和瓦礫

覆蓋住了車窗。又一輪的迫擊炮嗎？我們的司機立馬發動車子往前衝，火速把我們帶離現場。

在我們後方，我只看到黑色濃煙，深灰色的沙塵暴正朝我們撲來。

「走！走！走！離開這裡！快走、快走！」伊莉莎白大叫著。

對，對，對，走，走，走！我壓根也沒想到要留在現場繼續拍照。若是戰區經驗豐富的攝

影師，就會知道此時要留下來，拍攝現場的殘骸和傷亡者，可是我還年輕。這是我生平頭一次

遇到炸彈。

往前開了幾英里路之後，我們把車開到路邊，任憑其他車子由遠而近地超越我們。一輛僅

剩骨架的小卡車只靠著三個熔化了的車輪搖晃晃地經過，車後載著一具四肢殘破的軀體。我

們跟著這輛卡車，一路跟到了市場，而那具殘破的軀體奇蹟似地竟然還活著，於是，就這麼被

人從卡車上搬到另一輛車上，只見腦漿從頭顱上的裂口流淌了出來。這個人是庫德族正規軍

的其中一員，就在我逃跑前，才為他們拍過照。這是我在伊拉克，頭一次遇到人員傷亡。

在醫院裡，旁觀者、護士和家屬把一具具的軀體抬下車，移入一個地板鋪著健身墊的房

間。血水漫過地板，還濺到了牆壁上。這裡的物資少得可憐。傷患不斷地從門口湧入。我們聽人

說，這場爆炸是汽車炸彈引起的；我猜錯了，原來不是迫擊炮。我還是搞不清楚它們之間的差

異。汽車炸彈，是一輛裝滿了炸藥的汽車，在送到特殊目標附近時即被引爆，它很有可能是鎖定了我們的越野車隊——我們的車身上全都謹慎地標示著T.V.的字樣。

我覺得噁心想吐。我握著相機，把它當成擋箭牌似地緊貼在臉前，繼續拍照。有個原本和我的朋友伊凡一起工作的翻譯員也到了醫院，他的皮夾克已經融化黏在他的手臂和背上了，他的臉上和胸前都濺上了血。我恐慌極了，心想伊凡可能出事了。

「伊凡在哪裡？」我問。

「我沒有跟伊凡在一起。」他很勉強地開口說話。

我走出房間，來到醫院門外，找到伊莉莎白。她站在艾瑞克（Eric）身旁，他是澳洲的電視台記者，他的臉和眼鏡都沾上了血。他也一樣，被嚇到無法回神。

「誰有衛星電話？」他聲調毫無起伏地對著空氣問，彷彿並不期待任何回應似的。

「發生什麼事了？和你在一起的人都還好嗎？」我們開口問道，想從他口中打聽到消息。

他驚魂未定地恍惚著，努力讓自己打起精神來。他把雙手高舉在胸前，像是個指揮家似比著手勢——緩緩地來回搖晃著手，我們頓時啞口無言。

「一分鐘，」他說：「一分鐘……」他的手在我們眼前晃著，「我的攝影師死了，保羅死了。」

我知道保羅就是我逃跑前站在我身邊的那名攝影記者。他繼續留在原地拍攝，然後就死了。

艾瑞克拿起伊莉莎白的電話，然後看著我們，「你們可以幫我撥幾個號碼嗎？」

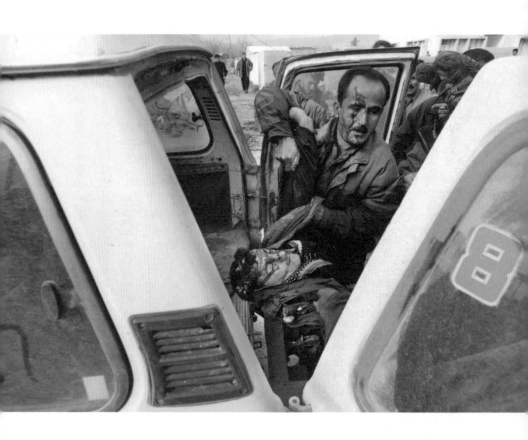

2003年3月22日，伊拉克北部，一群平民和庫德族正規軍的兄弟抬著一名重傷的士兵，就在幾分鐘前，恐怖組織伊斯蘭輔助者在哈拉卜賈附近的檢查哨引爆了汽車炸彈。

我退後了一點，生怕艾瑞克感覺到我的軟弱。他的驚嚇狀態就像避震器似的還沒停下來；我不希望自己臉上的表情又粉碎了他的冷靜，刺激他回想起失去的痛苦。

一名庫德族的計程車司機把車停在醫院門口，跳下車來。

「這裡有沒有人是記者？」

我需要一個藉口，好讓我能逃離艾瑞克以及他要打的那通電話。

「這裡有沒有人是記者？」那個司機再問了一遍，「我的汽車後車箱裡有一名記者的屍體，我不知道要怎麼處理。」

我當然沒辦法處理這個。我又走回艾瑞克和伊莉莎白身邊。艾瑞克一口氣念出一個電話號碼，伊莉莎白撥完號又把電話遞給他。那是他罹難同事的老婆的電話號碼，電話答錄機在那頭響起。他掛上了電話。艾瑞克又報了另一個號碼，這次有人接起了電話。那是他在澳洲辦公室的電話。

「是，我是艾瑞克。保羅死了。」

就像那樣。

我繞一大圈跑到醫院後面去，把臉埋進手心。那通電話原本很可能是為我打的，或者是為伊凡，為伊莉莎白。我甚至不知道伊莉莎白家人的任何電話號碼。就在汽車炸彈引爆的幾分鐘前，我們都還在那個地方。現在冒出個計程車司機，把我們一位同業殘破扭曲的屍體放在後車箱，跑來問我們該怎麼處理。該怎麼把朋友的屍體運出這個我們非法潛入的國家？這裡並沒有

戰爭已經開始了。

有沒有能耐勝任這份工作，然後無濟於事地哭了起來。

可能被戰爭殺死。我躲在醫院後面，為自己的軟弱、眼淚、害怕感到羞愧不已，懷疑自己到底

的只是伊朗。事實非常明顯，真相就擺在眼前，但我卻從不知道戰爭意味著死亡──記者也有

能發揮作用的大使館，沒有警察，沒有外交官，偏偏在伊拉克北部，唯一有開放邊境讓人通行

去。

達被攻陷了，海珊逃亡了。我匆匆穿上工作的服裝，一把抓起相機和裝鏡頭的小背袋就跑下樓

我們打開電視，轉到CNN（美國有線電視新聞網）頻道，看到螢幕下方的跑馬燈：巴格

人都齊聚到主要的街道上，這條街剛好經過我們的飯店正下方。蘇萊曼尼亞整座城的

騷動持續進行著。我穿過走廊，來到我同事的房間，從他的陽台往外看。

和大嚷聲，穿透了飯店的窗戶傳進來。我猜想是有人結婚，於是把自己從單下挖出來。喧鬧

四月初的某一天，我躺在床上，閉著眼睛，享受著難得的悠閒時光。突然一陣汽車喇叭聲

許多多彩繪著美國國旗顏色的紙模型B-52轟炸機底下，跳著舞。

走出室外，只見美國國旗在風中飄揚著，伊拉克庫德人親吻著小布希的照片，孩子們在許

「我們愛米國！我們愛喬治・布希！」

我曾經一度很反對此次的攻擊行動，但在那一刻，我卻以身為美國人為榮。這場戰爭能夠這麼快就接近尾聲，簡直不可思議！我原本以為我還要在伊拉克待得很久。

後來，我們爭相奔赴摩蘇爾、吉爾庫克、提克里特（Tikrit），它們是分布在伊拉克北部和巴格達之間的三大主要城市。陸地景觀從綠意盎然、山脈綿延的風景，切換成了被陽光曬到褪色的白色和黃沙顏色。當一個政權垮台，整個國家赤裸裸地攤開在媒體面前時，正是最佳的新聞報導時機。我們趕著在被媒體管制令擋在門外之前，爭先恐後地進行採訪工作。我們辛苦地從監獄到情治單位辦公室，從廢棄工廠到海珊的行宮——尋找機密檔案、軍備證據、化武跡象，以及有關政權祕辛的任何情報。我們都想挖掘出神奇的證據。我們都想找到大規模毀滅性武器，雖說我們打一開始就不認為它們存在過。

在吉爾庫克，庫德人都在臉上彩繪著紅白藍三色。美軍部隊開進了城市，士兵們從軍用悍馬車的車頂探出身子來，接受著玫瑰花瓣與飛吻的洗禮。吉爾庫克的地方政府辦公室，變成了美國陸軍的臨時駐紮點。士兵們坐在主要接待區，上方掛著一幅已遭破壞的巨幅海珊肖像。當我到達現場時，肖像只有眼睛被刮掉；當天傍晚，庫德人又挖掉他的臉頰和牙齒；隔天早上，整張臉都不見了。

伊拉克人宛如螞蟻似地跑進每一棟房子裡突擊檢查，掠奪其中所有能拆走的東西。男人們在大街上騎著腳踏車，載著一組又一組的空調設備——在海珊統治期間，只有最富有的伊拉克人才能擁有。家具被高高堆在人們的頭頂上帶著走。椅子、躺椅、床、桌子全都出現在大街上

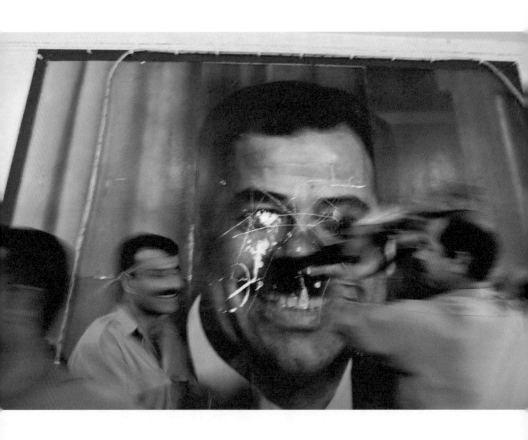

2003年4月10日，伊拉克中央政府垮台後，庫德族正規軍的士兵大肆破壞政府
辦公大樓裡的前伊拉克領導人海珊的海報。

走來走去的。年輕男人在海珊眾多的大理石行宮周遭的人工湖裡游泳，他們的家人則在蒼翠繁茂的庭園中野餐，在宏偉的宮殿中庭裡，四處參觀遊覽。

我們前往摩蘇爾，去拜訪裴卓斯將軍（General David Perraeus），他是美軍第一○一空降師的指揮官，他們的主要基地設在海珊的一座行宮內，安全管制非常地鬆懈。當時，很多伊拉克人都愛美國人，而美國人當時也很愛伊拉克人。我好想念無須再經翻譯員過濾一遍的對話方式，為此，我甚至不惜花一整個下午的時間，跟一群身材魁梧卻渾身髒汙的十八歲大兵打情罵俏，用詞和行為都退回高中時代，然後，還跟著一頁頁翻閱著那些已經被翻到破舊的《Maxim》雜誌。玫瑰花園裡設了個提供熱食的咖啡吧，數十名高階軍官端坐在一台台的電腦螢幕和衛星訊號發射器後面。在一個因被武力入侵而供水有限且供電不穩的國家裡，這些景象還真是不可思議的科技誇示啊。而它也是勝利的象徵：數以百計的美國軍人進駐到海珊他家裡。

我被安排坐在一個超大房間裡的一張行軍床上，旁邊大約有三十名士兵。房間有個很大的露天陽台，可以俯瞰整個城市。我走到陽台，在星空下拍照，同時享受著陣陣涼風。能夠一整天工作順心如意，這種經驗以前有過一次，還有一次就是眼前的這一回。我一個人待在陽台上，兀自微笑著，心底很清楚這種感覺永遠都能讓我熱血沸騰。

我沒有像其他媒體記者一樣，立刻跑去巴格達。除了跟伊莉莎白一起進行的工作，我還接

受了《時代雜誌》的邀約，趁著海珊剛垮台的這幾週，待在伊拉克北部拍照。薩利姆跟在我身邊擔任翻譯員，被迫只能透過他最好的麻吉達希提，傳來的那些充滿感官誘惑的訊息過乾癮。

達希提已經到了巴格達，繼續當伊莉莎白的翻譯員。對許多年輕的庫德人來說，到巴格達是體驗大城市生活的好機會，且不論城裡大多商店目前還在歇業中，電力也還沒通，而阿拉伯人和庫德人也總是彼此相看兩厭。對於性經驗僅限於，衛星電視上色情片裡短暫片段的達希提和薩利姆而言，巴格達的妓女，簡直是無法抗拒的誘惑。

「拜託可不可以到巴格達去了？」薩利姆日復一日地哀求著我，「達希提在那裡，他說那裡有好多漂亮女人呀！」

「薩利姆，我是在工作，而且雇主就是要我待在摩蘇爾。只要這項工作一結束，我們就可以去了。」我可不打算對自己的工作妥協，好讓我的翻譯員能去終結他的童貞。不過，這一回聘用翻譯員的經驗，其實是很常見的典型例子，而我也還在學習摸索中：我們和他們日以繼夜地相處，於是，他們成了我們的好朋友，往往就像家人一樣。除了他們，我很少和其他人共處這麼長的時間，從白天到晚上。因此，我會為了他們的欲望、難處、需求而操心，一如他們為我操的心。

達希提每天都會打好幾通電話。「有個朋友已經在妓院裡安排好了四個姐妹……我已經全都見過了……我會確保她們有沒有為你做好準備的。」

沒多久，我就啟程前往巴格達，準備和伊莉莎白一起合作拍攝另一個系列的新聞報導。薩

利姆已經準備好了，他坐在副駕駛座上興奮得扭來扭去。正當我們沿著一望無際的荒蕪沙漠裡的公路一直往前開，我的衛星電話惱人地響起，電話那頭是達希提：「姐妹們已經為薩利姆做好準備啦！」

達希提堪稱是絕頂仲介人，他已經為最佳麻吉的開苞，做好最必要的基礎工作了，彷彿他只不過是在安排一場採訪似的。

我覺得自己也得負點責任。前兩個月，我可說是分秒必爭，行程滿檔，就只缺正常生活：安排司機；備妥汽車備胎以及備用的汽油；找到有面南窗戶的旅館住房，以便接收衛星訊號；努力只睡三個小時就早早起床，以便善加利用輕柔的晨光及其映照出的長影。當我們接近巴格達時，我的想法、我的責任感，開始轉移到薩利姆身上，以及他即將失去的童貞。

到底要怎麼開始對一個連女人都沒吻過的二十三歲伊拉克庫德族男孩，解釋小鳥和蜜蜂之類的基本性教育知識呢？我從保險套和愛滋病開始解說。

「伊拉克沒有愛滋病。」他說。

「那麼好吧，不過你知道要怎麼做吧？」我的聲音愈來愈小。我迄今未婚又號稱是個處女，實在開不了口，對一個穆斯林男人解說前戲該怎麼做啊。我決定作罷。我只希望薩利姆隔天能及時早起，趕得及捕捉一大早的晨曦。

上圖：2003年4月29日，孩子們在前伊拉克領導人海珊的摩蘇爾
行宮外的人工湖游泳。

下圖：2003年4月14日，就在這一天伊拉克的提克里特被攻陷，
脫離了伊拉克共和國的管轄。美國海軍陸戰隊隊員在海珊的其中一
座總統行宮前，利用休息時間刮鬍子。

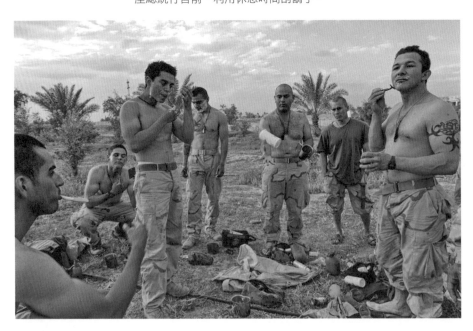

早在到達巴格達前，我已經花了好多個月的時間做好一切準備，不過，當我進到有許多外國記者入住的哈姆拉飯店（Harma）時，卻已拿不出幹勁去重新熟悉一座陌生的城市。相形之下，巴格達在二○○三年，算是很繁榮富足的。在海珊統治期間，它擁有了還不錯的基礎建設，有道路、電力、自來水；也有綠地和私人俱樂部；還有底格里斯河沿岸的鮮魚餐廳。相較於阿富汗，伊拉克人都受過良好教育。阿拉伯人還會遠從中東來此就讀巴格達的大學呢。戰後頭幾個星期，還維持著令人意外的原有正常生活。這座城市並未特別感受到危險不安。居民照樣外出，商店照樣開門做生意，街道上照樣行車。在一些特定地區，電力和自來水還能正常供應。

伊莉莎白和我住在哈姆拉飯店對面的出租公寓裡，當地是一個名為傑德里亞（Al-Jadriya）的住宅區。起初，大多數媒體記者的社交生活都繞著哈姆拉的游泳池，暢飲啤酒和紅酒，看著《基督科學箴言報》的肌肉男特派員史考特・彼特森（Scott Peterson）穿著小到不行的黑色速比濤（Speedo）泳褲，就著逃生門做引體向上。有個名叫瑪拉・魯茲卡（Marla Ruzicka）的活潑金髮妹，發起成立了一個組織，專門在統計阿富汗和伊拉克的平民死傷人數。當時，每個月她總會替所有記者和不受安全管制的相關工作人員，安排好幾次的騷莎舞曲派對。BBC的特派員奎爾和我，總會連續狂舞上幾個鐘頭，直到時間已晚，各自回房為止。

就在夏初的其中一場派對上，有個特派員問起：「自從戰爭開打以來，有誰和另一半分手了？」幾乎在場的每一個人都舉起了手。塔利班垮台後，好多好多人離婚了⋯；而海珊垮台後，

又有更多人離婚了。我們的另一半已經厭倦了等待，這是很正常的事。很多人指責我們劈腿，但我們劈腿的對象多半是我們的工作。在我們工作生涯中，沒有任何一段時期的重要性，比得上九一一事件後的這幾年。不過，也有人善加利用我們記者這種兩面生活的特性，巴格達（尤其是這裡）於是成了一時衝動的偷情實驗室。家庭是另一個與此平行而無交集的空間：一邊是永遠現在式的真實人生，一邊是令人亢奮快活的短暫人生。

每當我回到自己房間後，一定會打電話給尤克斯佛。我一面重新整理當天拍的畫面，一面努力試著讓他能與我維繫著遠距的生活交集。但是當我的心靈思念著他時，我的熱情卻轉向了巴格達。我太忙了，太專注於瞬息萬變的新聞裡了，以致於沒法把太多時間留給不在我眼前的人事物。

事實上，戰後初期這段日子裡最困難的工作，是做決定要先報導什麼。獨裁政府的祕辛盡在巴格達的大街小巷裡流傳，我們必須挖出真實的證據。

在巴格達南方六十英里處，一個名為馬赫維爾（Al-Mahawil）的集體墓坑，只見男男女女漫無目標地在露天的溝渠旁穿梭打轉著，已有許多屍體從溝渠裡挖了出來。一排一排整齊排列著的塑膠袋，裡面裝著每具屍首的殘骸，像是腐爛的衣物、頭髮。有的屍體還有可供辨識的名牌，有的則無。穿著阿拉伯黑袍（abaya，袍身長度及地，外加中東傳統女性都會戴的窗簾似的頭巾）的女人，拖著腳步，從一座墳走到另一座墳，她們流著淚，大聲哭喊，雙手舉向天空。

她們是一九九一年什葉派（Shiite）教徒起義期間，被海珊手下處死的失蹤男人的遺孀和母親。

我沒辦法拍照，我不知道該從哪裡開始拍起。我努力試著去想像她們此刻的心情。這些嚎啕慟哭的女人確實很有戲劇畫面效果，但是我早在以前採訪集體墓坑時，就見過這樣千篇一律的畫面了；當這一切化為靜止畫面時，它們根本無法傳達出我在現場親眼目睹的深層感受。眼見摯愛的人在暌別逾十年後，變成裝在塑膠袋裡的一堆枯骨，只剩下衣物殘留的纖維可供辨識身分，那種極致的痛苦有可能用一個畫面表達得出來嗎？我的精神導師貝貝托說過的一句話，在我耳際響起：「觀察，有耐心點。」掛在胸前的相機一下又一下地撞擊著我的肚子，我笨拙地在黃沙間行走著，等待捕捉女人們悲傷表情的精準剎那。我已經連續拍照拍了九十天都沒休息，而這一天證明了一切都是值得的。我對這場戰爭曾有過的質疑，暫時消失了。我一直懷疑美國政府欺騙我們，但就在這一天，我不在乎了。

海珊被廢黜後的幾個月，伊拉克也四分五裂了。一個已經沉默了數十年的族群，突然能夠開口說出他們真正想要的是什麼。大批的人群在銀行外面排隊排上好幾個鐘頭，只為了領出他們的存款；他們爭先恐後地想擠進門，嘴裡同時發出受挫不滿的叫喊聲。美國軍人在群眾頭頂鳴槍，有時還會對特地來此「解放」的同一群人揮拳相向。隨著盜匪在街道上鬼祟徘徊竊取電線，火災也四處肆虐。檢查哨突然一個一個從城裡各地冒了出來。一切變得荒腔走板。美軍放任國家博物館遭人洗劫，卻派兵保護著海珊的兒子烏代（Uday）

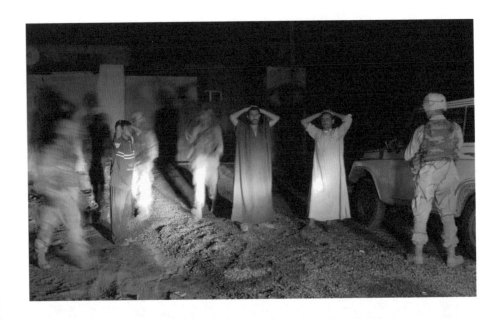

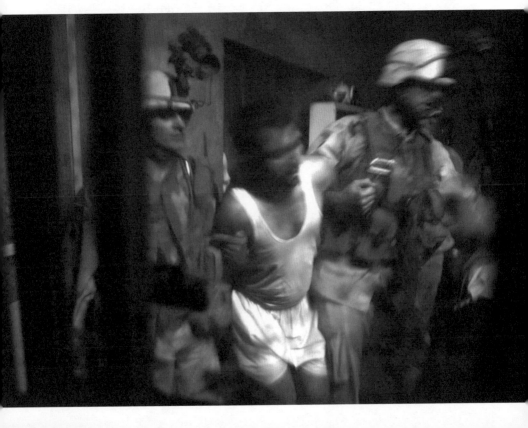

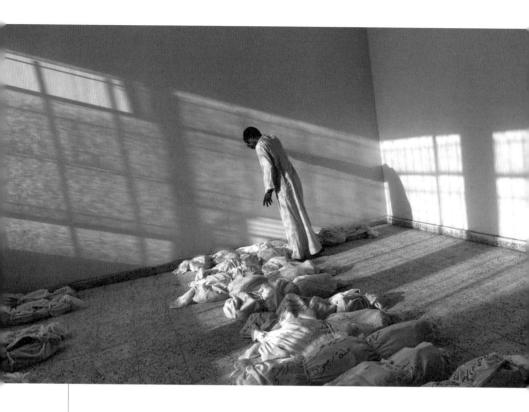

右頁、上圖：2003年6月27日，美軍士兵和第六十八裝甲軍團第一營第三旅的第四步兵師，在接近伊拉克巴拉德空軍基地的巴格達北部巡邏時，拘留逮捕了幾名伊拉克人。就在拍完這張照片的幾分鐘後，一名伊拉克平民剛好途經被設在路上意圖對付美軍的疑似遙控爆炸裝置，該名男子隨即遭到重創。

右頁、下圖：2003年6月29日清晨時分，美軍士兵拘留了一名在巴拉德附近的大宅院出沒的伊拉克人。美國情報單位指出該男子是敘利亞社會黨的黨員，該黨成員均為前伊拉克領導人海珊的支持者。美軍踏平第四步兵師營地，這是一連串大規模夜襲與巡邏行動的一部分，是展現他們武力的方式，同時也是針對伊拉克人的武裝突擊所進行的報復。這次突襲鎖定的區域，位於巴格達以北，與提克里特的距離相當，就在底格里斯河沿岸。據推測，此處乃是敘利亞社會黨的根據地，也是海珊根深柢固的後援。

上圖：2003年5月29日，在巴格達以南的一處集體墓坑，一名伊拉克男子用手扶著牆，他剛走過一排排從墓坑發掘出的屍骨殘骸旁邊。海珊垮台後，共計有數千具屍體，從伊拉克各地的集體墓坑中被挖掘出來，指證歷歷著這位前任獨裁者的殘酷、血腥統治。

養在家裡的獅子。就在水、油、電這些基本民生需求都無法供應的同時，軍人卻對著媒體驕傲地展示著海珊兄弟的性愛密室——室內裝潢著心型的愛情座椅，四處散落著色情書刊。這個超級大國竟然連最基本的生活品質都保障不了。這時，盟軍臨時政府主席Ｌ・保羅・布雷默（L. Paul Bremer），解散了伊拉克的所有軍隊，任由幾千名訓練有素的官兵在憤怒中失業，無法養家活口。

有一天早上，我在路上偶遇一大群伊拉克民眾，他們在炎熱的大太陽底下，焦躁地等待著把瓦斯罐裝滿，好用來烹煮食物。他們已經排隊排了幾個鐘頭，排到快失去耐心了。美軍用一種奇怪的淺綠色氣體給他們加瓦斯。（參見P.168）我拍下了這樣的騷動場面：穿著阿拉伯黑袍的女士相互擠著，鏗鏘敲擊著美軍的瓦斯槽；鐵絲網後的男人惱怒地站在隊伍中；美國士兵對著民眾大吼大叫，吼到脖子都爆青筋了。

忽然間，有一名伊拉克男子跳出了隊伍。一大票美國軍人逮住了他，把他抓起來摔在地上。一個軍人用膝蓋壓在那傢伙胸口上；另一個軍人開始朝他臉上猛揮拳。伊拉克人紛紛大喊著抗議。

我單腳跪在距離現場大約八呎遠的地方拍照，被剛剛親眼目睹的這一幕給嚇到了。不是來「解放伊拉克人民」的嗎？我等著看有沒有任何一個軍人走出來制止如此瘋狂的舉動，就在這時，我注意到在鏡頭畫面右側角落有一名穿著黑袍的老婦人。她大概六十歲左右。她把一個瓦斯罐高舉在頭頂上，然後，把它砸碎在一個蹲在地上的軍人脖子上。我繼續拍照，現場甚至沒

人注意到我。

美國人不了解在阿拉伯文化中，榮譽與尊重的價值。年輕的美國士兵裡，有很多人以前從未出國過，更不用說是到穆斯林的國家了。他們根本不懂，對阿拉伯文化有基本程度的認知，對他們執行起任務來，將有很大的助益。在夜間巡邏時，一臉稚氣未脫，年約十八、九歲到二十歲出頭的美國大兵，會攔下坐滿了伊拉克人民一家老小（有男人、女人、孩子）的汽車，把他們的手電筒照進車裡，一邊大喊：「給我他媽的滾下車！」然後，他們又在深夜裡，全副武裝地撞破民宅大門，把男人推倒在地上，用英文直接對著他們的手腕問話，此時通常沒有半個翻譯員在場，而且，往往孩子們就那麼一臉驚恐地站在玄關，用尼龍束帶綁住他們的地毯和尊嚴。對一個阿拉伯男人來說，讓外國人看到自己的妻子沒有遮面，等於是讓家族蒙羞，名譽掃地，光是這一點，就足以讓他付諸行動報仇雪恥了。

他們還會拿手電筒照在穿著睡袍、沒有遮面的女人身上，踩著骯髒的軍靴踏進人家的家裡，玷汙他們的地毯和尊嚴。

時序進入五月，我已習慣了前線的生活，反倒是外面的世界讓我覺得有點陌生。我收到了大學室友維妮塔（Vineta）寄來的電子郵件。她就如同我很多的老朋友一樣，還住在紐約。她的電子郵件是這樣開頭的：「今天，我坐在中央公園的模型船池旁看著報紙……」

我愣住了。大家還真的都把休閒時光消磨在公園裡，讀著真實的紙本報紙。我完全想不起

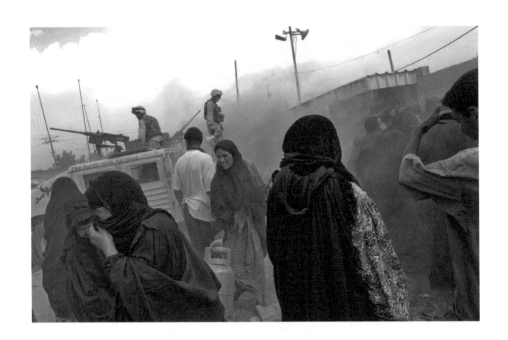

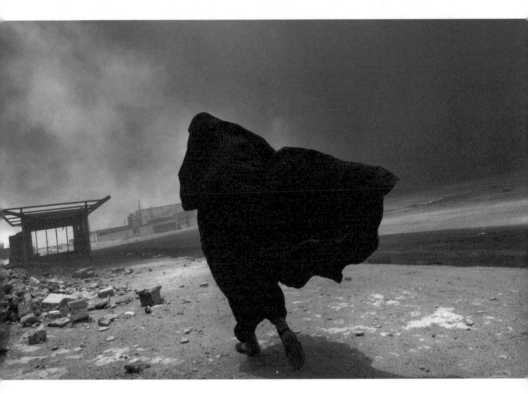

來，自己是在多久之前擁有過一個像那樣的早晨了，那時的我，不必一從睡夢中醒來，就跑到屋頂去尋找晨間炸彈的濃煙；不必跟著某位悲慟已極的婦女，在一個個用繩子綁著的塑膠袋裡尋找她兒子的屍骨。說到這個，我也完全想不起來，自己是在多久之前拿到過或者看到過一份真正的報紙了。

幾天後，我離開了伊拉克。我需要休息一下，我需要見到尤克斯佛，他一直無所事事地待在土耳其，等著我回去。我開著車，穿越了伊拉克，穿越了蘇萊曼尼亞，進入土耳其東部。回家的感覺，現在竟也變得像是離家遠行了。

我在伊斯坦堡，每個早晨都無精打采的。我盡可能讓自己睡得愈久愈好。我不再因為晨光、陰影、鬧鐘、汽車炸彈，或者擔心司機會不會準時上工而備感壓力。我可以為自己一杯泡咖啡；可以聽聽比莉・哈樂黛（Billie Holiday）和妮娜・西蒙（Nina Simone），而不必操心與我合住一室或一屋的人會不會嫌音樂吵。

尤克斯佛和我在午後做愛，但我倆已不再契合。尤克斯佛還是和以前一樣，只是我的心境變得更複雜了。他在伊斯坦堡的陽光下歡樂嬉著，而我卻是籠中困獸，懷疑著伊拉克之外的世界怎可照常轉動。我對周遭的土耳其和外籍女性感到驚奇不已，她們穿得五顏六色、花枝招展，還袒露出光裸的手臂、小腿和乳溝。

才不過幾天的時間，我就在抽屜裡發現一張金髮女人的照片。她戴著金邊太陽眼鏡，沐浴在柔和的陽光下，對著鏡頭搔首弄姿。她坐在紅色的電車上，那班車就在我們公寓窗外的街道

上來來去去。那是一種很親密的神情，我對這一切已經太了解了。

「這是誰？」我問。

「哦，那是克勞蒂亞（Claudia），」他不當一回事地說道，「她是我土耳其語課的同學……」

（我原以為她是土耳其人，但她卻是墨西哥人。只有尤克斯佛才有辦法三個月內，在土耳其找到一個墨西哥女人，並且征服了她。）

我付錢的土耳其語課，我心裡想著。而且還在我的公寓、我的床、我的床單裡打滾。

全都是我付錢的。尤克斯佛為了我倆能廝守在一起，而搬到伊斯坦堡來，但我們都很清楚，在這他他能賺錢打工的機會，恐怕是少之又少。為了確保在我離家期間一切都能打點好，我付了房租、帳單，更在每次前往伊拉克前，留下足夠的錢供他花用。而我得到的回報就是，我回來時他就在家裡。這是我們之間的協定，不過，顯然它也帶來了後遺症。

我放下照片，看著他。我已經沒有精力再重新經歷一遍這種事情了。「她很有魅力。」我說。他曉得我已經知道了，而且，他和我同時都明白，我已經不在乎了。如此心照不宣的安排，對我倆都好。當我開始了解自己若非在巴格達就是在前往某地的途中，這樣的生活節奏勢必成為一種常態時，我也就接受了自己和尤克斯佛維持著這樣的關係。我愛他，而且，我可不要在外面累得半死回到家中時，面對的是一間空蕩蕩的公寓。儘管，我知道每回我離家數月期間，他就和其他女人約會來往，但我默許他玩女人，且視之為我選擇這種工作與生活型態的附加條件。第二天早上，我們前往土耳其的海灘共度浪漫周末，三個星期後，我又回到伊拉克，

在抽屜裡發現陌生女子的照片，或者納悶著為什麼沒人關心戰爭正如火如荼。

和伊莉莎白一起工作，而且是滿心歡喜地回到這個我所熟知的世界。在伊拉克，我不必擔心會

· · ·

我回去後，發現戰爭情勢已經起了變化。美軍變得更好戰了，而伊拉克人的反擊報復出現了更多的土製炸彈（或稱之為IED）。我第一次目擊針對美軍的土製炸彈攻擊，當時我跟伊拉克籍司機正開著車「巡航」——這個詞是我的同業攝影師若奧·席爾瓦（João Silva）自創的。巡航的意思是，沒什麼緊急的重要新聞時，漫無目的地開著車四處閒晃，搜尋街上值得拍照的目標。那一天，我看到一輛悍馬軍用車在一座橋底下燃燒，就叫司機把車停在路邊。

我跑到對街，跟那些軍人說：「對於你們的損失，我很遺憾。我能不能和負責的長官講幾句話？你們的長官是哪位？」我看著縫在他制服上的布片，認出這些軍人隸屬於第八十二空降師。我知道除了最高長官，沒人可以授權任何事，但我可不想浪費時間。我秀出自己的記者證——我終於向適當的美國陸軍單位申請到了正式核發的媒體記者通行證，任何涉及陸軍的場合都需要它才能通行。它就是一張附照片的簡單記者證，是由盟軍媒體資訊中心核發的，以確

《紐約時報》……攝影師……我是美國的……媒體記者……」隔著一條街，我對著那些美國軍人大喊。在他們了解我的身分以前，我可不打算拍任何照片。打從路透社的攝影記者在巴勒斯坦飯店陽台用長鏡頭拍照，卻被誤認為是火箭推進榴彈而被殺後，我們已學到了教訓。

保媒體記者可受到美國在伊拉克的臨時政府庇護。

年輕人帶著冷笑重複念了一遍我的單位名稱：「哦，《紐約時報》。」他們認為我們全都是反戰的左派分子。最高長官來了，授權我可以拍照。我跑回公路另一頭，以便距離遠一點拍照，此時，有三名軍人一直緊跟在我身邊。

我舉起相機對著悶燒中的軍用車取景拍攝，旁邊還有站哨的士兵，包括原來那三個很清楚我已經獲得指揮官授權，還陪同我越過街道的士兵。他們突然像是從沒見過我似地瞪著我。然後舉起槍，低下眼對著瞄準器。他們拿槍瞄準了我。我把眼睛緊貼著取景視窗，全身都在發抖。他們真的會殺我嗎？我自己的同胞要殺我？只因為我所拍攝的地點有一個他們的兄弟遭到土製炸彈攻擊而受傷。為了一個我們的同胞，他們要殺我？我把眼睛對準鏡頭，一動也不敢動。這是一場測試膽小鬼的遊戲嗎？我按了三次快門。

「你他媽的賤人！」

其中一名士兵開始一邊對我咆哮，一邊瘋狂地揮舞著手；他的槍還掛在手臂上晃蕩。

「給我他媽的滾蛋，你他媽的賤人。」他又說了一遍。他拿著一把M16自動步槍，朝著空中亂揮。其他士兵依舊把槍對著我。在那一刻，他們很有可能射殺我，然後，隨便編個藉口說，他們不知道我是記者。我很清楚這一點，於是我回到汽車上。**美國人想要把民主帶給伊拉克，然而，便宜行事的民主卻給了他們審查媒體的權力。伊拉克的暴民開始攻擊美國人了。而美國記者也得開始面對審查制度。我們只被允許報導這些拿著槍的人願意讓我們看到的事。**

二〇〇三年，我幾乎整個夏季都待在伊拉克，當時海珊垮台後，勉強維持住的和平尚未瓦解。轟炸變得愈來愈司空見慣了，而我也已經習慣了這種暴力行為。那年十一月，就在我歡度三十歲生日的隔天早上，宿醉中的我，還躺在尤克斯佛的臂彎裡淺眠著。熟悉的炸彈爆炸聲把我震醒了。那是我在伊拉克已經聽習慣的聲音，但我不相信這聲音是真的。

尤克斯佛搖了搖我，「有炸彈！」

「你瘋了嗎？」我有點不高興。**說得好像他真曉得炸彈爆炸是怎麼回事**。「我們是在伊斯坦堡。」就在幾小時前，我才喝完了最後一杯酒。

他跳下床，跑到前面的房間，伸長了脖子搜尋著煙塵。

「空中有碎片，是炸彈，快去拿妳的相機。」

幾分鐘內，我們就來到門外。這是我最快到達爆炸現場的一次，因為和我住的地方只隔了幾條街。狹小的街道被籠罩在宏偉的十九世紀建築陰影裡，平日裡都很陰暗，但是今天卻沐浴在一道又一道飄著塵埃的陽光下。那些建築物的外皮整個被剝掉了。鮮血淋淋、一動也不動的屍體，扭曲而半裸地躺在碎石瓦礫裡。破裂的水管朝著四面八方噴水；烏黑的煤灰和灰燼，把路面和其他建築物都燻得焦黑。金屬管線和木頭碎片橫倒在街道上。一大群的土耳其男人開始圍聚在一起。我一一拍下照片。

有一具屍體橫臥在人行道上。我一開始沒察覺到那是屍體，因為缺了頭顱。還有一具屍體，是個男人，看起來似乎是從商店的門前被炸飛的。襯衫還完整無缺地穿在他身上，鞋子

也還穿在他腳上，可是他的長褲不見了，下半身只穿著蘇格蘭格紋拳擊短褲。

趁著土耳其警察來把我們驅離現場之前，我拍照的動作十分迅速。男人們用臨時代用的擔架抬著一個男人，從我身旁急奔而過。他幾乎失去意識了，臉色慘白還發青，鮮血從他腿上的一個洞裡，泉湧而出。警察抵達現場，他們立刻走向我，走向我這個女人。在中東，身處在一大群男性同業之間的我，永遠都是第一個被驅離現場的人。我飛奔回家整理影像檔案。

蓋達組織宣稱，這場爆炸案是他們所為。目標是位於我們家附近的一座猶太教堂。

幾天之後，就在我們鄰近地區，距離大約二十分鐘路程的匯豐銀行（英國的銀行）總部，被炸掉了。尤克斯佛和我再一次抓起我們的相機，這回已經有了萬全的準備，我們朝著停在街上的一輛計程車跑去。正當我們奔跑的時候，就在我們右邊才幾百碼遠的地方發生了大規模爆炸，我們隨即拿出相機拍照。一縷剛冒出的煙塵和碎片騰空而起，遮蔽了原本清澈的藍天。

剛才險險與死亡擦身而過的路人莫不飽受驚嚇，紛紛逃離現場，朝著我們的方向奔來，很多人臉上還淌著血。尤克斯佛說，這場爆炸來自英國領事館。

有些人還維持著爆炸那一刻他們原本的姿勢。一個穿著西裝的男人，站在一棟如今外皮已剝落的商店大樓的二樓窗台上。到處都是支離破碎的軀體，就躺在一堆堆的磚瓦下、破碎的人行道磚下、土石下、灰燼下。倖存者檢查著他們的脈搏。英國領事館的外牆整個倒塌壓住一輛汽車，幾十個男人瘋狂地努力挖著，一心想從瓦礫堆中把車子挖出來。

我得一邊繼續拍照記錄現場實況，一邊努力避開警察。他們又把我趕離現場。我試著換個

角度拍，我知道自己必須盡可能多拍一些——這已經是國際級的恐怖行動了。他們再一次把注意力全放在我身上，放在我這個女人的身上。我眼睜睜看著一大票土耳其男性攝影師在裡面自由地拍照，尤克斯佛也在裡面。

就在這時，突然間，我無助到好想打電話給我媽。我伸手探入相機袋裡搜尋著手機，但它不見了。有人偷走了我的手機，在這種充斥著死亡與恐怖的時刻，在血淋淋的屍體倒臥在水泥地上的時刻。這個念頭讓我崩潰了，我覺得肚子很不舒服，我走進電話亭，把自己關在裡面。我哭到停不下來。伊斯坦堡，再也不是我的天堂了。我漫不經心地在工作和家庭之間建立起的那堵圍牆，終於倒塌了。

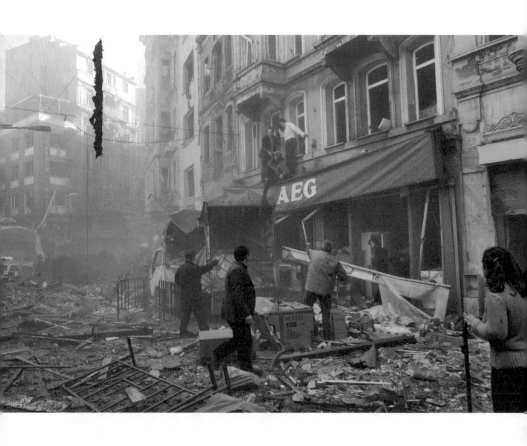

2003 年 11 月 20 日，英國領事館正面一景。
就在幾分鐘前，此地發生汽車炸彈事件，至少有 30 人喪生，包括英國領事
羅傑 · 蕭爾特將軍（General Roger Short）。

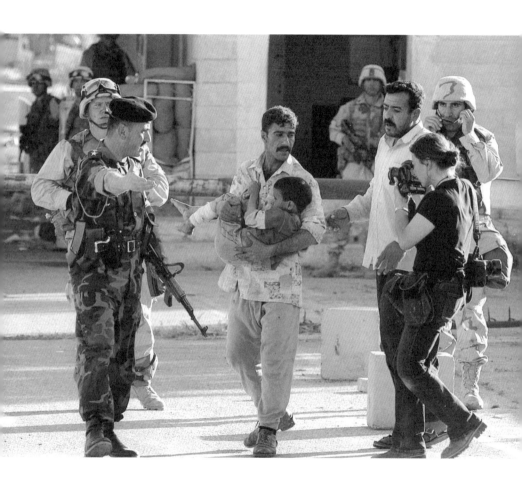

2003年4月，就在伊拉克領導人海珊垮台後沒幾天，《紐約時報》的張·李（Chang Lee）捕捉到我正對著一名父親和他受傷的兒子拍照的畫面，當時他們正要離開吉爾庫克的盟軍基地返家。

第六章

請告訴這個女人，我們不會傷害她

　　到了二○○四年，巴格達的街道我已經比伊斯坦堡更熟了。我開始把巴格達當成自己的家了。《紐約時報》在當地的分社是棟兩層樓的房子，樓上有四間臥房，樓下兩間，地下室還有兩間。樓上的臥房採光絕佳，其中兩間有相通的室外陽台。這棟房子的空間很大，足夠容納五名外籍特派員，其中包含一名部門主管，負責決定由誰報導哪一則新聞；外加三或四名的攝影記者，以及翻譯和司機等工作人員。媒體記者可不像美國政府公務員住在檢查哨和防爆牆後面──丟臉的綠色安全區裡，而是住在城市裡，亦即紅色警戒區，和平民老百姓住在一起，生活起居的一切都得仰賴伊拉克人。我們樓下有一間飯廳，還有一間辦公室，伊拉克工作人員和外籍特派員都是在這裡打電話以及與電腦辛苦奮戰。負責管理廚房的是一位圓圓胖胖的男性戀伊拉克廚師，以及負責清潔工作的另一名身材同樣豐腴的女士，最後我才知道，她和其中一

名司機在談戀愛。我就只有在早晨出門前，才會到廚房去泡個咖啡、拿條香蕉。而我們的午晚餐則都是在飯廳吃的，通常我們每晚都會一起共進晚餐。

屋頂天台被賦予新的功能。當轟炸愈來愈頻繁之後，我們就都會爬上三段式的階梯來到屋頂天台，察看附近哪裡在冒煙；如果爆炸看來夠嚴重，我們就直接抓個司機跳上任何一輛能用的車。報社記者和攝影師必須盡快趕到事件現場，要趕在有關當局封鎖現場、隔離屍體前，也要趕在任何一家競爭對手報社搶到一丁點關鍵資訊之前。這就是報社新聞工作的正常生態。不正常的是，突如其來的爆炸逼著我們不得不立即採取行動的這種情況變頻繁了。生活感覺就是彈珠檯，有的爆炸會把我們這些彈珠永遠彈出去，再也回不來。當我們了解這場戰爭並不會很快就結束——就算小布希總統宣布說：「伊拉克的主要戰事已經結束。」也不會結束時，我們用便宜的橢圓訓練機、一張長板凳，還有一些重物，在屋頂天台上打造出一個臨時健身房。反正巴格達幾乎很少下雨。

到最後，《紐約時報》的房子變成了一座堡壘，四周環繞著高達十五呎以上的水泥防爆牆，還聘雇了十五名武裝伊拉克警衛，一天二十四小時站崗。我們從約旦又買進了兩台昂貴的跑步機。我們的生活變得愈來愈像在避難，和這座我們漸漸愛上的城市完全隔絕了。和早期在哈姆拉飯店游泳、開趴的那些日子不同的是，這陣子不需要去跑新聞時，我們幾乎足不出戶。對我們而言，巴格達已經危險到連採訪工作都沒法進行而跑新聞的頻率，也變得愈來愈少了。每一次，我們要採訪新聞時，都得額外再安排一輛車外加一名司機和兩名武裝警衛跟著我了。

們，以防我們的汽車拋錨或者在途中遇上麻煩。這一切意味著，我們大部分的閒暇時間，都得和《紐約時報》的其他特派員共度。

有一位同業曾經說過，記者在戰地可以取得一張很浪漫的許可證，一張出軌的免死金牌，讓你所犯的錯誤、懊悔、羞愧可以一筆勾銷。在巴格達搞出的性事很多⋯劈腿多的是，戀愛多的是，因寂寞而錯愛也多的是。對於這樣的失誤，對於把戰爭的激烈程度與私人感情混為一談，我有很深的罪惡感。現實情況是這樣的，大多數男性戰地特派記者，都有老婆或者可以在家連續等待好幾個月的忠實女友，然而，大多數女性戰地特派記者與攝影師，卻保持著毫無希望的單身狀態，同時應付著戰地和家裡的感情，永遠在尋找著某個不會受到我們對工作犧牲奉獻的精神所威脅，不會因為我們嚴苛的工作行程而卻步的人。

我從沒和美國男性交往過。事實上，我不記得在到伊拉克以前，自己有和以英文為母語的人交往過。但是，就在一次次的爆炸、轟炸，以及分社裡每天清晨的咖啡香蕉早餐，還有在跑新聞時，坐在汽車後座繞著巴格達打轉的漫漫長日裡（除了採訪婚禮、喪禮，我們偶爾也會偷偷停在曼蘇爾區（Al-Mansour）的遊樂園，搭乘摩天輪俯瞰巴格達），不知從何時起，我竟為了一位同事而讓芳心淪陷了。

馬修（Matthew）是從亞特蘭大（Atlanta）到伊拉克來工作的。他看起來就像是個典型的美國人，有著完美的無害笑容、淺褐色的頭髮、稜角分明的下巴，還有外籍特派員最常見的鬍渣。他戴著一副鏡片常被指紋弄髒的無框眼鏡，總是一臉笑容，彷彿是要用友善來掩飾他的事

業企圖心。

我們成了很好的工作夥伴。我們一起進行的每條新聞幾乎都會登上頭版。有好幾個月，我們兩個整天黏在一起，為新聞稿協力合作，討論著種種的想法，激盪著彼此的靈感。一週又一週，我們一起熬夜到三更半夜，趕在截稿前檢查著他的新聞稿前言，從室外陽台偷溜到彼此的房間去。我們擁有一樣的文化背景，一樣的幽默感，一樣的工作熱忱。不同於我和尤克斯佛之間瀕臨瓦解的關係，這段關係毫不費力。馬修和我都不太可能跟人長相廝守，而我的另一半通常都無法忍受，所以，我們之間也很難發展出什麼刻骨銘心的戀情。

當尤克斯佛到巴格達來看我時，我的態度就是虛應故事。一切原本應該非常的浪漫，畢竟他專程在我冗長又密集的攝影工作期間，如英雄般地大駕光臨了巴格達。但是，我卻一點感覺也沒有。我叫尤克斯佛回伊斯坦堡去，搬出我們家，搬回墨西哥城。我把身上所有的錢全給了他，大約兩千五百元美金，幫他支付回家的旅費。於是，他就帶著這筆微不足道的分手費消失了。這是這些年來，我頭一次覺得自己自由了。

每天都會有兩、三次的轟炸。我們已經習以為常。我對危險的認知變得愈來愈扭曲了。我失去了恐懼感。遇到爆炸我不再逃離，反而是直接奔向爆炸。我就是要戰爭中這些永難抹滅的影像畫面，深深烙印在報紙的頭版上，好讓我們國家決策者都能看到他們入侵伊拉克的決定，

如今帶來了什麼樣的結果。我就是要這個，不計任何代價。

攻擊美軍的汽車炸彈和道路伏擊，已經頻繁到把軍人都嚇壞了，以至於他們幾乎都是先發制人的盲目開槍。美軍沿路設置臨時檢查哨，並豎立起停車檢查的告示牌，用英文寫的——這並不是所有伊拉克人都能理解的語言和文字。沒有在檢查哨前停下來的汽車，就被開槍掃射。

我便親眼目睹在同一個檢查哨，有兩家人在前後不到二十分鐘的時間內，全家被殺光。

伊拉克的暴民變得愈來愈有組織了，開始對入侵者宣洩出一種全新的狂暴怒火。就在三月底，美國黑水保全公司（the American Blackwater security）的雇員被謀殺了，他們被人縱火焚身，還被用電纜吊在費盧傑（Fallujah）城西的一座橋上。這似乎成了這場戰爭的轉捩點。炸死軍人，然後逃走，是一回事，但褻瀆平民屍首，還展示給全世界的人看，又是另一回事了。

有一天早上，我穿上我的黑色長袍，把頭髮包在黑色頭巾裡，和馬修一起爬進汽車後座。

我通常會根據危險的程度，決定自己該穿得多保守，或者說，該把自己全身上下遮住多少。我們要走的是一條眾所周知的走私路線，因此，我選擇了能包得最多的希扎布當頭巾，只差沒把我整張臉都包起來了。我們決定追蹤一條謠傳的新聞，據說，一架美國直升機墜毀在拉馬迪（Ramadi）附近。我們和司機以及保鑣一起研究地圖，也聽取了其他記者和司機的意見。我們要走小路，因為美國海軍陸戰隊已經封鎖了所有的主要幹道，以備圍攻費盧傑，而費盧傑就在通往拉馬迪的路上。

就在二○○四年四月，一個陽光燦爛的春日，氣溫不熱也不冷，當天清晨，我才去拍完了

一名什葉派男子的喪禮，據說，他是在薩德爾城（Sadr City）被美軍殺害的。我才回到分社，我們便又立刻啟程。我們的司機瓦里德（Waleed），身高六呎四吋，這是指在他無精打采地垂著大頭的時候。他的家族都是遜尼派教徒，住在拉馬迪附近，這一點，倒是挺有助於我們的採訪工作；在伊拉克，部落和家族的關係勝過一切。卡利德是我們這一天的翻譯員，也是遜尼派教徒，出身於巴勒斯坦。他才二十幾歲，但體重過重了，總是很自豪地用不帶口音的英語向人自我介紹，說他叫「胖仔卡利德」或者「壯漢卡利德」。只要我們沒打斷他用筆電看美國電影，或者是跟天曉得哪來的女人在網路上打屁，他可以一直開玩笑開個不停。

我們在上午十一點出發，朝西前進，途中繞過了巴格達城外的阿布格萊布監獄（Abu Ghraib prison），繞過了有汽水攤和其他小攤子點綴的小鎮，只見低於地平面的綠色田野裡農作物和雜草叢生，田邊環繞著一棵棵的棕櫚樹。雖然路面還沒鋪好，開起來很顛簸，我還是很開心能順著這麼一條安靜的小路，離開巴格達，穿越鬱鬱蔥蔥的農田。馬修和我在後座緊緊依偎在一起。他品頭論足地說，這些村莊看起來是多麼地平靜祥和；我開玩笑說在我們到達目的地之前，實在不該討論有關安全與否的話題。接近正午時分，天空泛著冷光，一點也不刺眼。我們正處於鄉間小鎮，這些城鎮基本上是由農田組成的。這裡沒有城市的鬧區。瓦里德和卡利德用他們熟悉的方式交談著，每當他們不想讓我們察覺到他們的不安時，就會這樣講話。

然後，他們安靜了下來。我注意到沿路站了好幾個拿著AK-47步槍的伊拉克人。時至今日，美軍檢查哨已經掌控了伊拉克的許多道路和地區，而這些身穿黑衣、手拿AK-47步槍的

男人現身在此，只說明了一件事：這裡是三不管地帶。在這個地區並沒有美軍。

「我們走的是走私路線。」卡利德說。

他努力想讓聲音不帶恐懼地告訴我們——應該要回頭。我們把脫身的說詞重新溫習了一遍：無論發生什麼事，我是義大利人，馬修是希臘人。不管在何等情況下，我們都不是美國人。愈來愈多帶著槍的男人出現了，想回頭已經太遲了。

我們繞過一個轉角後，有一名穿著邋遢的高瘦男子走近我們的車窗，他手裡拿著槍，活像是在追蹤獵物的獵人。他瞪著我們的汽車：兩個闖入遜尼派地盤的外國人。西方來的敵人竟然跑到暴民大本營來了。我望著馬修那一臉標準美國人的長相，把我原本放在大腿上的一條頭巾披到他頭上。一輛天藍色的小卡車搖搖晃晃地開到我們面前，擋住了去路。幾十個武裝男子繞著我們的車打轉，對於他們的新發現充滿了狂熱和焦躁。

「這下我們死定了。」我說。

我想到了在九一一事件後有四名媒體記者，就是在喀布爾（Kabul）和賈拉拉巴德之間的路上遇到伏擊的。他們都被殺了。現在輪到我們了，在一個距離巴格達四十分鐘車程，叫做伽爾馬（Garma）的村莊，被一群槍手包圍著。

我再也看不到綠色田野了。男人們打開了卡利德和瓦里德的車門，把他們拉出車外，離開了我們的視野。我們這邊的車門是鎖住的，但車窗外塞滿了臉上包著紅白、黑白圖案頭巾的男人，他們大聲叫嚷著，把整排子彈匣在半空中甩來甩去。我們的汽車是裝甲車，可以防彈，車

窗跟百科全書一樣厚，但是卻防不了這村子裡一整個兵工廠的槍炮。有個不到二十歲的男孩，背上背著火箭筒，全身不受控制地抖動，好像他自己隨時都會爆炸似的。有幾個男人用他們AK-47步槍的槍尖，輕敲著馬修的車門。

「我們死定了。」我說，「我們死定了。」我想不到別的話好說。我們根本毫無自保能力。

「拜託不要打開你的門。」我說，「拜託不要打開你的門。」

卡利德來到車窗旁，三百磅重的他全身冒汗，氣喘吁吁，說道：「馬修，下車。」

他們要的是男人。馬修打開他的車門，他們讓他下車，並且舉起槍對著他的胸膛，把我單獨留在汽車後座裡。有兩個男人守在我的門邊，拿槍指著我，但顯然完全不知道接下來該怎麼辦。我是個有著地中海人種長相，卻又全身穿著伊拉克當地阿拉伯式服裝的美國女人：我是伊拉克人嗎？是穆斯林？我說阿拉伯語嗎？我的橄欖色皮膚以及杏眼，為我提供了無數國家子民的可能身分，而綁匪無法辨識我是不是他們的自己人。

我看著馬修被帶離我們的車，走向藍色的小卡車。一名美國男性，獨自在遜尼派三角地帶遭到綁架。他會被虐待，也許還會被殺。我知道唯一行得通的辦法就是大家一起行動。我們身處穆斯林的世界，在此只有婦女和兒童能得到最大的尊重。我跳出汽車，走了十呎，來到正站在路中央的馬修身邊。那些槍手看到我時，似乎嚇了一跳。我伸出雙手的食指相互觸碰著（在我自己杜撰的肢體語言裡，它代表著這一男一女是一家人），同時試圖不顧一切地表達他是我的同伴，我用英語說：「他是我的丈夫，我不會離開他的。」他們聽不懂英語，但卻明白了我

是不會被嚇退的。他們一半人領著我，一半人跟著我，伴隨著我的「丈夫」坐上小卡車。

車外一陣混亂，而瓦里德和卡利德還被他們抓著。我坐在馬修身旁，我倆此刻都坐在卡車裡；卡車依舊斜斜地停在路中央，副駕駛座這一頭的車門敞開著。前座有兩名蒙面男子面對著我們，拿槍指著我們。我用兩隻指頭搓揉著前額的額際，一遍又一遍地重複對自己說：「哦，天啊。」努力催眠著自己別陷入歇斯底里。馬修很冷靜。我意識到自己把所有的家當都丟下了：我的相機、腰包、筆電；我的兩本美國護照、記者證、衛星電話；我所有的一切。我抬頭觀望，希望能看到至少讓我取回護照的機會，以便在他們發現前把護照藏起來。我看到一名臉上包著紅白圖案頭巾的暴民，把我們的汽車開走，沿著村子的主要道路往前開。

我還用得到我的相機嗎？我最後拍的是什麼照片？它們拍得好嗎？會有人看到它們嗎？我還能活著知道這個問題的答案嗎？

我的護照。哦，天啊，我的美國護照。我怎麼會這麼蠢啊？

「哦天啊哦天啊哦天啊。」我輕聲呢喃著，搓揉著我的額頭，盡量讓視線朝下，「我們的護照。哦天啊哦天啊哦天啊。」

小卡車開始沿著村子主要道路往前開，然後轉個彎，來到一棟房子的後面。幾十個蒙面男人圍了上來，武器全都扳起了扳機。我們的車門滑開來，暴民的首領坐了進來，他有一張冷靜的面孔，還戴著一副廉價的AmberVision墨鏡。他看起來似乎並不想殺我們。

他用不太流利的英語慢慢自我介紹，說他是這個村子的首領，要求卡利德翻譯。馬修回答

了他的所有問題，語調沉穩而真誠。而我腦海裡所能想到的只有我們的護照。

「你們從哪裡來的？」

「希臘和義大利。」

「你們是美國人嗎？你們和盟軍是一夥的嗎？」

「我們是希臘人和義大利人，和盟軍不是一夥的。」

「把你們的護照給我。」

「我們把護照留在巴格達了。」馬修撒著謊，「我們身上沒有護照。」

我很確定他們會找到護照，然後我們就會被殺了。

「你們為什麼到這裡來？」

「我們是媒體記者，到這裡來，是為了報導你們這一方的新聞。美國人封鎖了進出費盧傑和它周邊的道路，但我們想報導你們這一方的新聞。我們是為了你們才來這裡的。我們想要寫有關平民死亡的新聞，寫美國人到底對伊拉克人做了什麼。」

真話聽起來就是有說服力。我繼續低著頭，繼續揉著太陽穴。這麼做可以讓我保持冷靜，專注於保住性命。

「你們的記者證在哪裡？你們是為誰工作的？」

「我們的證件放在車上我們的袋子裡。我們是為《時報》工作的。」他沒提到「紐約」兩個字。

我問：「你可以把那輛車送回來嗎？」

「你們住在哪裡？」

「我們住在分社，一棟位於巴格達的房子。」

「在哪裡，還有那兒的電話幾號？」

他拿著馬修的舒拉亞（Thuraya）衛星電話，全世界的叛亂組織和媒體記者都隨身帶著舒拉亞，這款輕薄短小的衛星電話在倫敦以東，以及漂浮在馬達加斯加上空的衛星以北都能通話。首領開始撥打那棟房子的電話，這時他們突然決定不再信任我們那位巴勒斯坦裔伊拉克籍的翻譯員卡利德。可憐的卡利德已經害怕到不行，全身都在發抖、冒冷汗。首領一直問他有沒有說謊，因為他嘴裡幾乎吐不出半個字。他們帶來了自己的翻譯員蓋瑞柏（Gareib），他是巴勒斯坦裔的英國人，自稱是記者，卻顯然是這群暴民的一分子。他的頭髮活像是拖把，眼珠子不停地上下轉動。他們叫卡利德下車，然後，首領和蓋瑞柏繼續問話。

「《時報》的房子電話幾號？還有它的確切地址是在哪裡？」

我們猜想他們正試圖確認，有關於和美國主導的盟軍不是一夥的那件事，我們有沒有說謊？我們是不是真的住在綠色安全區之外？馬修描述了房子的所在位置——在底格里斯河畔，巴勒斯坦飯店附近，也給了他們分社的電話號碼。他們撥了號，但沒有打出去。

蓋瑞柏又問：「你們是從哪裡來的？」

我們堅守著原本的說詞。

「如果你們有謊報國籍，儘管直說。儘管告訴我們真話。」

我開始流汗。我很確定他會出賣我們，最後我抬起下巴，讓自己與首領以及這位有點危險的翻譯員目光接觸。

「我們沒有說謊。」我說得很堅決。

蓋瑞柏的態度軟化了下來，他告訴我們，他也是個記者，目前正和另一位英國記者一起工作，想採訪報導暴民組織。我很確定他唯一不可能的身分就是記者。

首領問起我到達伽爾馬之後，有沒有拍任何照片。

我說沒有。

馬修有一台傻瓜相機，裡面有前幾個月在伊拉克拍的照片，足可證明我們的確把時間花在伊拉克、花在伊拉克人的公司裡，而不是美國人的公司。他快速瀏覽著記憶卡裡的照片：席艾瑪（Shaima）和阿里（Ali），這對伊拉克夫妻是我們的專題報導對象，從婚禮前置作業到婚禮當天，我們都進行了跟拍採訪；馬修在巴格達的路邊露出笑容；所有照片都是從保全公司雇員在費盧傑遇害的那天起所拍的。全成了回憶。

就在這時，我們的汽車又出現了，首領示意我下車去取我們的物品。我兩腿發軟了。我用兩隻手臂捧著我們所有的裝備：我的腰包，裡面有我的身分證和一本護照；我的相機，還有背包，裡面裝著電腦、衛星電話，以及一本核發滿兩年的美國護照，需要在戰地申請簽證時，我

偶爾會把它帶在身上。護照先前就已經被順手塞進我背包的內袋裡了，和馬修的東西混在一起。蒙面的男人們緊盯著我，看著我把所有東西從這輛車搬到另一輛車上，卻還是對我出現在此地這件事，露出一臉困惑的表情。

首領吼了他們幾句，叫他們來幫我的忙。

我把我們的袋子放在小卡車上靠近我們的位置，然後坐回馬修身旁。首領走開了一秒鐘，那些男人的槍依舊對著我們。馬修把他的護照偷偷遞給我，我把我倆的護照塞進內衣裡，就在我的阿拉伯黑長袍底下。回想當初能帶著七千塊錢美金穿梭在伊拉克境內，就是靠我藏在內衣裡的這一招，那時伊莉莎白和我，還遇到搶匪持槍搶劫呢。內衣是他們絕不會去碰的地方。

首領帶了些哨兵回來了，他仔細檢查了我的相機袋，很滿意我確實是一名專業攝影師。他要求看看我兩台相機數位記憶卡裡的內容。我早上六點就起床，整個上午都在薩德爾城度過，拍攝的對象是救世主軍（Mahdi Army），就在穆克塔達・薩德爾（Muqtada al-Sadr）的辦公室外面，旁邊還有其他暴民在手舞足蹈著，他們的臉上包著頭巾，武器在空中揮舞。

「這是哪裡？什麼時候拍的？」首領被勾起了一點興趣。

我解釋說，前一天美軍在薩德爾城殺了幾個人，所以那天早上，我去拍攝黎明時分舉行的喪禮以及示威抗議活動，就在巴格達的薩德爾城。

「妳的記者證在哪裡？」

此刻對我們而言，證明自己是記者，遠比擔心被認出是哪家公司的人更為重要。我伸手進

袋子裡，掏出土耳其和墨西哥核發給我的記者證。馬修早在他們一開始把他帶上小卡車時，就把他的記者證藏在襪子裡了，這時，他也從襪子裡抽出他的《紐約時報》記者證，交給首領。

首領研究著我們的記者證。即使看到了上面所寫，他們倒再也沒質問過我們的國籍了。

情況似乎緩和了下來，我終於敢抬起頭了。我看了看汽車四周，那些槍手還坐在前座，從他們的武器後面盯著我們，我注意到右邊的那個槍手整個人放鬆了。我趁隙多瞧了幾秒鐘，然後，露出一抹薄弱的笑容，又把手指放回太陽穴開始揉著額際兩側。

馬修輕聲嘀咕著說：「不要再揉妳的額頭了，放輕鬆。」

「閉嘴。」我說，「我很緊張，而且，如果能讓他們知道，他們害一個女人很緊張，那樣更好。」

卡利德回到汽車裡了，身邊有他熟悉的肥胖身軀，我覺得心情輕鬆許多。其中一名槍手口齒不清地大聲說了些什麼，卡利德翻譯說：「請告訴這個女人，我們不會傷害她。」

看到沒？我心想著。揉額頭這招有效。

從屋裡走出一個男人，他拿來了一個比拳頭還大一點、帶著凹痕的銀碗，然後，遞給了首領。

首領把正在滴水的銀碗拿給我和馬修。「喝。」

在伊拉克，招待飲水是一種好客的表示──這是化敵為友的關鍵時刻。我啜飲了一小口，轉向馬修，「盡可能喝愈多愈好。」

我知道我們可以活下來了。

首領很滿意他的新朋友，接著說：「我們要請你們喝百事可樂，以表示我們伊拉克人的好客。」

我們笑了。

屋裡的百事可樂還沒出場，原本圍在汽車外的男人全都開始快步繞過總部外的空地跑開。

「我們準備要炮轟附近的軍事基地，」首領自豪地說道，「瞧，我們要發射火箭了。」

他的話還沒講完，飛彈已發出尖銳刺耳的聲響，劃破我們頭頂的空氣而去。頓時，四下更顯寂靜。首領指示我們立刻離開這個村子。

蓋瑞柏陪同我們離開。小卡車載著我們回到主要道路上，駛入一片瘋狂氛圍中。暴民圍著一具火箭筒，連續發射著火箭。其他人則把卡拉希尼科夫槍裡的彈匣卸下來，在空中揮舞著。他們對我們已經不感興趣了。

瓦里德回到了我們汽車的駕駛座上，等著我們換車，從小卡車回到我們這輛停在路邊的裝甲車上。

我們拎著自己的東西，準備過街往瓦里德走去。我突然回過頭來。

「首領！」我呼喚那個臉上戴著AmberVision墨鏡，剛剛才授權釋放我們的男人，「我可以

拍張照嗎？」

他瞪著我，「不行！快走。馬上！」

「可我是個記者……」我說，「而你們正在攻擊美軍呢。」

我也有點被自己的要求嚇到，但早在我來得及細想前，話就已經說出口了。現在的情況是，我們真的很想站在他們的立場報導，再加上我們人就在暴民的巢穴內，而且還置身於一場超值得拍照記錄的戰役之中。我沒抱太高期望能獲得批准，但如果我連問都沒問，事後肯定會對自己失望不已。

他笑了，然後拒絕了。

我跑回汽車上。

在首領的指示下，蓋瑞柏坐上另一輛車，領著我們離開村子。他的車開得很慢，慢到有點可疑。大概開了兩百碼左右吧？蓋瑞柏的司機在路邊停車，並且走下車，指揮著瓦里德和卡利德停車。馬修和我坐在後座，害怕到說不出話來。

「你們不能在今天傍晚離開。」蓋瑞柏說，「你們得在村子裡過夜，早上才能離開。」

「不可能。」馬修說道。他開始神經質起來，帶著焦躁不安，甚至有點憤怒。「我們要走了。首領告訴我們可以離開了。我們已經被釋放了。讓我們走！」

蓋瑞柏解釋說，剛剛暴民才對美軍發射炮火，如果美軍碰巧反擊了，而且還炮轟了這個地區，那麼村裡的人肯定會認為是我們告訴了美軍該轟炸的地點。

馬修發火了，「這太荒謬了。我們要走了。我們不會在這裡過夜的。不，可，能。」

我輕聲說道：「我不認為我們還有選擇的餘地。我們被綁架了，記得嗎？」

蓋瑞柏把我叫出車外，傾身靠近我，「妳最好叫妳的朋友放輕鬆點，還有閉上他的嘴巴。」

我向他道歉說，我們實在是被嚇壞了。

「反正叫他保持安靜。他快惹毛我了。」

我轉向卡利德和瓦里德，「這是你們的國家，你們的文化。你們比我們更了解狀況。你們認為我們應該怎麼辦？」

「我們**要走了**。」馬修又說了一遍。

「馬修，先安靜一分鐘。卡利德和瓦里德會告訴我們該怎麼辦——他們會說阿拉伯語，他們懂得這些傢伙，他們會告訴我們該怎麼辦。我們真的沒有什麼選擇的餘地了。」

「如果我們過夜了，他們就會在早上殺掉我們。」他說，他已經失去理性了。「他們會有時間慢慢想、慢慢計畫。他們會殺了我們。」

也許他說得對。

「我認為我們應該照他們說的去做。」卡利德說，「他們知道我們住在巴格達的哪裡，而且蓋瑞柏說如果美軍真的反擊了，村子裡的這些傢伙很可能會把《紐約時報》的分社給炸掉。」

我們關上車門，然後，我們繼續沿著狹窄的街道往前開，愈開愈遠，開進了伽爾馬的住宅區。我們停在一棟房子旁邊，大門幾乎是立刻就打開了，我們馬上被

拉到客廳門口。沒半個鄰居有機會看見我們來到此地。

屋主是個身材粗壯矮小的男人，蓄著一臉修剪整齊的大鬍子，深棕色的瞳眸流露出歷經戰爭的疲憊，他站在玄關迎接我們。蓋瑞柏把我們交給了新的看守人，隨即消失了。

這個房間是很典型的伊拉克人客廳，地板全鋪著地毯，牆邊放著填充飽滿的長型靠枕。我在伊拉克待得夠久，所以我知道他們會試圖把我和男人們分開，帶我到一個都是女人的房間去，而且那些女人都不會說英語，她們的問題只會繞著我有沒有結婚、有沒有孩子打轉。想到我們眼前生死未卜，還要跟人閒話家常，我就受不了。當這個預料中的邀約被提出時，我客氣地婉拒了，解釋說我只想待在丈夫身邊，於是，我便和男人們坐在一起。屋主的兒子，看來不超過八歲大，還為我們送上茶和餅乾——在這個被困於伊拉克難以脫身的當下，如此的友好招待真是諷刺。

馬修和我角色互換了。我很冷靜；馬修則陷入了精神恍惚的恐慌中。他深信我們就要被殺了。現在時間大約是下午五點，我們只剩下幾個鐘頭的天光了，要是等到天黑，就不可能從伽爾馬開夜路回到巴格達了。我們的命運全取決於蓋瑞柏。我向我們的看守人（屋主）問起他的家人。我們枯坐著，喝著茶。天色愈來愈暗了。在這間會讓人得幽閉恐懼症的房間裡，整個人看起來龐大到不可思議的瓦里德，和我們的新看守人閒聊了起來。我真想把那個AmberVision墨鏡首領找回來。

一個小時後，蓋瑞柏帶著一名我不認識的英國記者回來了。就我們僅有的了解是，這名記

者原本是蓋瑞柏安排來貼身採訪暴民的，而我們則是誤闖進來的（非但不請自來，而且還沒經過審核），於是我們被綁架了，而他卻獲准進行採訪工作。不過，英國人並不知道我們是被軟禁的。瞧他和我們說話的態度，就好像我們是在酒吧裡共享啤酒似的。我們可以聽到隔著老遠有迫擊炮、火箭、小型武器的爆炸聲，而眼前這兩人正打算從暴民的觀點來報導這場戰役。馬修和我問蓋瑞柏，我們可不可以跟著一起做採訪報導。他拒絕了。

那個英國記者，如果不是太白目就是蠢到不行，他試圖和我們閒聊，「那麼，你們是從美國哪裡來的啊？」

我看著他，滿眼的怒火，「我們不是從美國來的。我是從義大利來的。」

幸好蓋瑞柏和那名英國記者當時正在和瓦里德、卡利德講話。我用嘴型示意那個記者，不要再提到「美國」或「合眾國」這些字眼了。我真想殺了他。

我心想，不知道我們被附近的軍事基地派機空襲並且命中的機率有多高。

蓋瑞柏和那名英國記者離開了，我們暗暗祈禱他們能在天黑前再回來。

時間一分一秒地流逝著，我們的看守人變得話多了起來。他問我們在伊拉克待了多久，聽到馬修和我已經走遍了這個國家大多數地區，又聽到我在開戰前就已來到伊拉克，而且非常同情當地人，也同樣對美軍的占領很反感，他感到很高興。就在這時，那男人陷入了一陣獨白似的喃喃自語，說著阿里巴巴（這是強盜的俗稱）和暴民之間的根本差異——暴民是為了對抗占領國家的敵人而戰。這還真是個探討哲學理論的最佳時機。他憂心著阿里巴巴會害暴民被汙名

化。我和他分享自己的經驗，我曾在離伽爾馬很近的地方被人持槍搶劫過，那些搶劫我的人和他村子裡的人截然不同。他說這些暴民不是壞人，只不過是因為受到美國人的敵意和暴力所冒犯、羞辱，終至忍無可忍的地步。

「你們難道不會挺身對抗一個半夜闖進你們家、亂摸你們的女人、偷走你們財產的人嗎？你們不會挺身對抗他們嗎？」

他問，「在你們的地盤羞辱你們的人？你們不會挺身對抗他們嗎？」

我們完全同意。

馬修緊張到不行，索性在我旁邊躺下。我不敢相信，他竟然開始打起瞌睡！我想到一個主意，低聲對他說：「我們可以跟他們強調我懷孕了，人不舒服。如果他們以為我們就快要有小孩了，也許就會放了我們，你覺得呢？」他閉著眼睛。

我知道在陌生男人面前躺下，可能會被當成性暗示，或者很失禮，因此我直挺挺地端坐著，一邊嫉妒著馬修可以睡覺。我真的好想蜷起身體睡在他旁邊，然後，在我們巴格達窗外熟悉的鳥鳴聲中醒來。

看守人問我想不想見他的妻子，然後，他帶我經過一間漆黑的房間，進入了廚房，他的妻子正坐在板凳上，看著孩子在屋前嬉戲玩耍。她站起來，見到有個新對象可以講話，一臉欣喜。那男人走開了，留時間給我們女人去熟悉彼此。

這樣的熟識過程我早已經歷過無數次了。儘管，我的阿拉伯語說得一點也不好，但我知道女人不需要多少共通語言就可以相互溝通。

「妳結婚了嗎？」

「對。」我指著另一個房間，馬修正在那裡睡覺。

「小孩？」

我抱著自己的肚子，擺出自己已經懷孕的樣子。我覺得要編造這個謊言，最好的時機就是從這名妻子開始。

她把我從頭看到腳，然後，就像許多很少見過外國人的村婦一樣，決定要好好看看我的衣服，以及我包裹在黑長袍下的身體。她打開我的黑色披巾，看到了緊身牛仔褲以及完全合身的T恤。她微微一笑，輕拍了拍我的大腿，再把雙手移到我的肚子上，笑出聲來。

她的兩個兒子格格笑著衝進了廚房。他們站在我右邊的一面鏡子前，不斷用頭巾把臉包起來，模仿村裡的男人。他們在玩扮家家酒。

這時，天色幾乎全黑了，蓋瑞柏再次出現在房間裡，他氣喘吁吁的，剛剛才從攻擊美軍行動的記錄工作中抽身。他召來那名身材粗壯的屋主，兩人一起從大門走了出去。馬修搖搖欲墜地坐了起來，準備好領死了。

我們所在的房間房門半開著，透過門縫、透過小窗，可以看到我們的看守人正和一名才出現的男子談判著。男子穿了一身黑，身後背著一把卡拉希尼科夫槍。他們顯然是在討論我們的命運，因為意見不同而來來回回地走著。馬修再一次深信我們就要被殺了。

但是，蓋瑞柏卻回到房間，告訴我們可以自由離開了。只是他們要用我們的舒拉亞衛星電

話，打到我們巴格達分社的辦公室，以確認我們的身分果真如我們所言。

我們走出屋外，站在我們的汽車旁，等待未知的結果。車道的門打開了，蓋瑞柏再一次問馬修要了他的舒拉亞以及分社的電話。有一種明顯的緊張氛圍瀰漫在我們的看守人和蓋瑞柏之間。他們似乎為了處置我們的方式，快要吵起來了。

黑衣男子走過來，目光審視著我們。

「我想娶個外國女人。」他說，眼睛直盯著我看，笑時露出一口歪斜的黃黑牙齒。卡利德翻譯著。

「謝謝你，」我把手放在胸前，「但是我已經結婚了。不過我還有三個姊妹……也許下次我再來時，可以把其中一個介紹給你……」

我們的看守人突然決定他已經受夠了蓋瑞柏和這名黑衣男子。他面向我們，指揮著我們回到車上。「所有人都上車！」

他命令我躺在後座地板上，別讓人看見，又命令胖仔卡利德和馬修坐進後座，瓦里德則坐在副駕駛座。他把頭巾包在臉上，坐進駕駛座。我感覺到我們退出了車道，每過一秒，天空就變得愈暗，然後我們緩緩穿越了村子，朝著通往巴格達的主要公路開去。我微微抬起頭，只能看到路邊大約每隔十呎就站著一名拿著槍的暴民。我們的看守人自豪地解釋說，他們正在挖壕溝埋炸藥，以備美軍下次來光顧這個村莊。

我們開到公路上了。他拍了拍瓦里德的肩膀，示意瓦里德接手坐回方向盤前，然後，他跳

下車，跑過街，往回朝著村子跑去。我們的看守人救了我們的命。

我們踏上了回家的路。

我坐起來，看著夕陽餘暉照在暗沉沉的田野上。車子在一種草木皆兵的靜默中行駛著。在到家前，沒有人想開口談我們的命運。我們的手機還沒法通話，但我們卻不敢在路邊停留太久用我們的舒拉亞打衛星電話。馬修和我緊握著手，再也不覺得在瓦里德和卡利德面前流露感情會丟臉了。四十分鐘轉眼即逝，直到我們進入了巴格達城邊界，瓦里德的手機才開始響了起來。我聽見他低喃著經典的阿拉伯示愛用語：ayooni（我的眼）、habibi（甜心）、galbi（我的心肝）。

我只想到了我的父母，希望他們還沒聽到任何消息。

當我們抵達《紐約時報》分社的房子時，我們辦公室主任巴辛，人就在屋外，而門前大概已經聚集了二十名工作人員，只見他突然衝向我們。阿拉伯世界裡嚴格的男女之防頓時崩解了，我們一個接一個地彼此擁抱。天色全黑了，但我卻能看到向來驕傲的巴辛哭得像個孩子似的。他牽動了我的情緒，這幾個鐘頭累積下來的壓力征服了我，淚水開始潰堤。

「妳的父母，紐約辦公室已經都分別通知了。」一位同事說道，「妳應該打電話給他們。」

我直接跑上屋頂天台（這裡是伊拉克少數幾個能撫慰我心靈的地方之一），去尋找星星和

開闊的天空。我的手已經緊張到沒法撥號了，我的喉嚨又乾又啞。我竟然想不起小時候早已背得滾瓜爛熟的電話號碼。我滑著手機搜尋「媽媽」，第一時間就打給她。我進入了她的語音信箱，接著，就在聽到她的錄音聲音時，開始大哭。

接著，我滑到「爸爸」，他沒接電話。今天是星期幾？星期三。他在工作。我打到他的髮廊，我的記憶開始回籠。櫃台小姐刺耳的接聽聲在那一頭響起，我嘴裡卻吐不出半個字來。

「我爸在嗎？」**他們知道我爸是誰吧，對吧？**「菲利浦在嗎？」

「在，在，蜜糖，他在。」她的聲音很急，於是，我曉得她知道了。罪惡感油然而生，我竟然讓父母為我傷心難過。

我爸接起了電話，可是他說不出話。我只能聽到他在另一頭哽咽啜泣，如同我一樣，費力掙扎著想說出一句話。這是我生平第一次引發他情緒如此失控；在他的泣不成聲中，我感覺到了他對我的愛。

「爸？爸爸？」沒事了，我很好。」我哭得很大聲，差點沒法說出話，但我想讓他聽到自己堅強的聲音。

「噢，寶貝。拜託妳回家吧。拜託妳回家吧。」

我抬起頭望向黑沉沉的夜空，嗚咽著說：「好，我很快就會回家了。」

我答應了要回去，但是當報社問我要不要撤離伊拉克，我卻不願意。我知道戰地攝影師的工作常附帶了精神創傷——我們都聽說過早期的戰地特派員會酗酒、嗑藥、自殺，但我想掌控

住自己的反應。我的理智足以駕馭感情，讓我有能力處理他們所說的那些事；我不希望自己對綁架的反應就是臨陣脫逃。馬修和我討論過幾個選項，我們決定多給自己一、兩個禮拜的時間，然後再離開。**我的確是受到了驚嚇震撼，但卻不會對工作卻步，我知道它已經成了我一生的使命。我願意接受恐懼成為我所選擇的道路的必然附屬品。**

不過，我倒是真的立了遺囑。雖然說，我除了照片也沒什麼財產，但伊拉克的綁架事件，是我有生以來，第一次真的認為自己就要死了，我開始正視自己死亡的可能性。綁架事件過後，我回到美國，透過紐約一位彼此都認識的朋友約見了一位律師，表明了要把我的錢都留給母親，而我的作品再次販售的收入則留給我姊姊的孩子的意願。一切他都幫我打點好了，不過，還是要我本人在最終的法律文件上簽名。我還安排了寇比斯公司與我合作的兩位編輯列席，作為見證人。

這天，寇比斯剛收到一批新到貨的防禦護具，是要給攝影師帶去伊拉克穿的。我試穿了一件防彈衣和頭盔。穿戴著我的防護裝備，簽署自己交代身後事的文件，真是再恰當不過了——是個好兆頭吧！我這麼告訴自己。

於是，我身穿著防彈衣，左手捧著頭盔，簽下了自己的第一份遺囑。

馬修和我即使已經一起度過了這許多危機，但我們之間的問題（例如繼伊拉克之後，是否

要繼續合作）卻愈來愈明顯。我曾經在家裡經營過感情關係，也在戰地經營過感情關係，但卻從未嘗試過把這兩個迥異的世界結合在一起。我也沒法理解，在我倆經歷了這麼多事後，他或我，怎麼還能夠回到舊情人身邊。

我們在約旦的四季度假了最後一個週末，有許許多多記者在回歸他們的現實生活以前，都會到這裡來入住豪華套房，在紗織數千的高級床單上翻滾，包裹起他們不能見光的風流韻事。飯店的早午餐室，簡直就是一冊劈腿名人錄。馬修回家了，回到美國；我則獨自去了泰國，為了紓壓，為了在平靜蔚藍的大海裡漫步優游。

每天早晨，在離岸的超級小島蘇美島（Koh Samui）上，索爾（Seoul）都會在我的濱海小屋前的海邊與我碰面。他是我的船夫，身材削瘦，皮膚像皮革似的緊實，雙頰凹陷，穿著色彩鮮豔的紗龍；他會載我到附近的無人島去，那裡有綿延著純淨白沙的長長海灘，四周環繞著清澈寧靜的藍綠色海水。索爾不會說多少英語，所以，我不需要每天跟他對話，這點讓我深感振奮。我正在紓解那些焦慮、緊張、瀕死經驗對我的影響，我感覺到一種被掏空的空虛感。幾個月來，在我血管裡不斷激增的腎上腺素，突然銷聲匿跡了。我就像隻脾氣時好時壞的狗一樣失去了目標，書一本接一本的讀，試圖用其他人的人生經驗取代自己的，填塞進我的腦袋裡。我的心很痛。索爾每天早晨來接我，把我丟在寂靜綿延的海灘，讓我每天在那裡讀書還有游泳，然後，大約下午三點，再來接我回小屋。這項特別服務，我付給他相當於美金五元的酬勞。

有一天早上，就在我來到泰國待了五天，腦袋也混亂了五天之後，當我正在猜想馬修究竟

會回到我身邊，還是回家守著原本那段安逸又宜人的感情時，索爾開口了…

「小姐？」他問。

「什麼事，索爾？」我回答，抬起目光看了他一眼，然後，再度專注於水平線上。

「為什麼沒丈夫？」索爾問。

我轉向索爾，微微一笑。「我很忙，索爾。沒時間留給丈夫。」

一年後，在兩難選擇之間，猶豫不決了好幾個月後，馬修娶了他的初戀情人。他選擇回到熟悉、給他安全感的懷抱，回到與一個他鍾愛的女人共度的生活。現實情況是這樣的，除了充滿激情的愛戀，我能為男人付出的並不多，只有每個月幾天的出差空檔而已。在戰地，浪漫的感情會因日復一日的緊張情勢而膨脹擴張，在伊拉克與某人相處一個月，相當於在正常世界裡的六個月。若非在伊拉克，我們的愛絕無機會萌芽茁壯。

在我徹底遠離伊拉克之前，我曾努力拓展自己的攝影報導範圍。我在伊斯坦堡時，《生活雜誌》（Life）曾來電，提出拍攝美軍傷兵的出差任務。撰稿記者強尼·德威爾（Johnny Dwyer）的父親和祖父，兩人都是軍醫。我們預計要在巴拉德空軍基地的戰地醫院待上五天，那裡有幾百名軍人都是直接從戰場上退下來的，正等待被轉送到位於德國的拉姆施泰因空軍基地（Ramstein Air Base）的美軍醫院。在我的印象裡，美軍從沒發過這種拍攝傷兵的通行證給媒體記

者。戰爭的人員傷亡，一直以來，都被官方小心隱瞞著。

軍方的採訪報導規定，明文要求我們不得拍攝或採訪任何一個未事先報備獲准的人。我必須向我拍攝的每一名軍人索取簽名同意書，如果遇到意識不清者，我可以拍照，但是，除非他恢復意識並簽署同意書，否則影像不得公開刊載。我拍過的每一名軍人，幾乎都簽下了同意書。事實上，他們對於自己捍衛美國的貢獻能被記錄在《生活雜誌》上，莫不深感振奮，還有許多人懇求我為他們拍照呢。准不准拍的決定權來自於高層，我拍過的影像，並不是這些軍人自己。我終於拍到了之前一直不准拍的美軍傷兵。我很確定這一系列的影像，一定可以啟發美國人更了解伊拉克戰爭的實情。他們會看到這些影像，而強烈反對美國出兵伊拉克。這當中有很多他們從來沒有見過的畫面。

這篇報導原本預定在十一月中刊載，但《生活雜誌》卻把它擱置了好幾個禮拜，經過一月間的小布希就職演說，最後又擱置了好幾個月。二〇〇五年二月，我收到《生活雜誌》的影像編輯寄來的電子郵件。她用深感抱歉的口氣解釋說，《生活雜誌》不會刊登這篇在費盧傑戰場上受傷士兵的文章了，因為對美國大眾來說，這些影像太「寫實逼真」了。

我是個自由攝影工作者。對於工作，我一直在專制武斷和不堅持己見（否則會沒有編輯願意再與我共事）之間，小心拿捏著分寸。然而，對於這樣的一篇報導──就我所知，沒有其他的在職攝影師曾獲准拍攝巴格達的傷兵，而且，那些士兵是那麼的渴望他們的故事能被報導出來，但如今沒有人看得到這些影像，這件事簡直讓我崩潰。

在我完成這篇報導的拍攝工作後，大概過了五個月，它們終於被登在《紐約時報雜誌》上了，不過，歷經了在伊拉克的那幾個月，我有些想法已經改變了。**我現在是個願意為了新聞報導而死的攝影記者，只要這些報導內容具有教育啟發的價值。我要讓人們開始思考，放下他們的成見，給他們最完整的照片，記錄有關伊拉克正在發生的一切，好讓他們能夠決定，到底要不要支持美國的行動。**而我冒著生命危險拍攝的照片，最終卻得讓某個坐在紐約舒適辦公室裡的人來過濾審查──為了正常的美國人著想，擅自決定哪些東西會太傷他們的眼睛；擅自剝奪他們的權利，不讓他們看見自己的孩子在哪裡打仗。這種事光想，就讓我怒火狂燒。每次，當我在拍攝像是費盧傑傷兵之類的報導題材時，總是在淚水中收工，情緒瀕臨崩潰。而每次當我回到家時，我都會更強烈地感受到，我必須盡快返回工作崗位上。

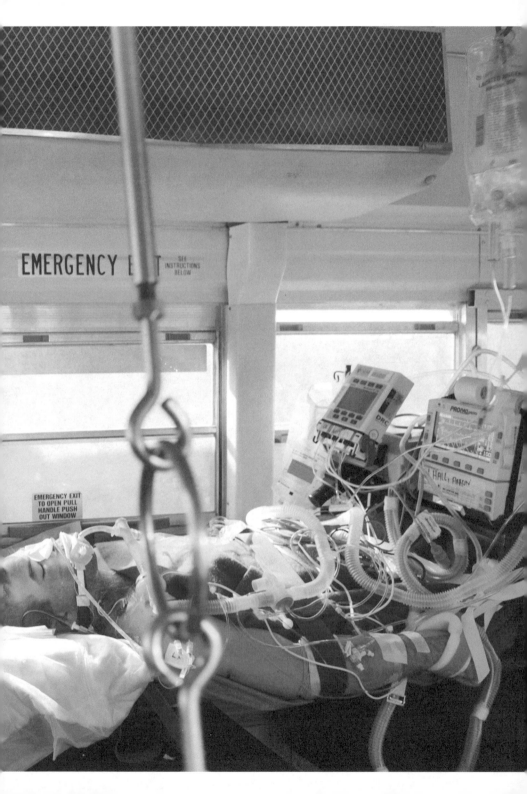

三 部 曲

一種平衡

蘇丹、剛果、伊斯坦堡、阿富汗
巴基斯坦、法國、利比亞

第七章

女性淪為自己家鄉的受害者

即使沒有《生活雜誌》的經驗，三十歲的我，還是會選擇脫離美國的反恐戰爭。二〇〇四年的夏天，當我採訪完政權轉移歸還給伊拉克時，我就知道改變報導方向的時機到了。我必須更進一步的拓展，而非僅侷限於每天接收指令去拍即時新聞。我已經學會如何迅速而有效率地工作，但要透過自我摸索，成為能在伊拉克這種充滿暴力又處處受限的環境中工作的攝影師，實在是太困難了。我想看看自己能做到什麼程度，因此，我得嘗試到不同的地區去。從伊拉克，從毫無長進的戀愛關係中，往前踏出下一步的時候到了。這麼多年來，我頭一次恢復單身，而我已經準備好迎接單身生活了。

我的注意力轉向了非洲。在我的想像中，那是一片可以讓我盡情地與當地的人、故事、光、顏色、熱、氣味、塵土、體垢融為一體，並拍照的大陸。然而，我卻太投入「後九一一時

期」伊拉克與阿富汗的戰爭了，以致於它始終是個遙遠的夢，直到《紐約時報》的特派員索米妮・聖古普塔（Somini Sengupta）寄了封電子郵件給我，提到這個主意：達弗。達弗地區的戰爭始於二○○三年，由黑色人種的非洲人所組成的叛軍，在這一年對蘇丹政府（主要由阿拉伯人組成）發動攻擊，抗議政府在制度上，對他們族人種族歧視並不公不義。蘇丹政府的反擊報復，一點也不仁慈。他們轟炸攻擊達弗境內自己的人民，除了用過時的安托諾夫（Antonovs）蘇聯運輸機攜帶炸彈進行空襲，還派出牧民武裝部隊，即眾所周知的janjaweed，去姦淫、殺害村民，掠奪他們的家園。這是場種族衝突，但同時也是土地與水資源的爭奪戰。除了資源爭奪，戰爭的原因無非種族、宗教，或者國仇。來自佛爾（Fur）、馬沙利特（Masalit）、薩格哈瓦（Zaghawa）等部落的達弗地區人民，組織了兩股主要的叛軍勢力，名為「蘇丹解放軍」（Sudanese Liberation Army，簡稱SLA）和「公義平等運動」（Justice and Equality Movement，簡稱JEM），以對抗阿拉伯人政府的攻擊。到了二○○四年，叛軍勢力已經完全穩固，他們不僅對抗蘇丹政府，還幫助平民逃至鄰國查德（Chad），並在戰略上與那些偷偷越過邊境、潛入蘇丹達弗地區的媒體記者合作，讓記者為他們見證報導滿目瘡痍的鄉村屍橫遍野的慘況。

這是個絕佳的機會，可以讓我展開非洲工作之行，並站在強烈的人道主義立場去報導。我已經固定和《紐約時報》以及《時代雜誌》合作，而且我在伊拉克長時間的節約用度已經存下了一點錢──我所有的開銷都是報社支付的。這是成年以來，我頭一次不用煩惱下一份差事、下一頓飯在哪裡，我負擔得起這趟冒險之行了。

當時，我完全不清楚蘇丹之行對我的重要性。我將連續五年一再回到那裡去，與那個國家的人民建立起深厚的情誼。我在非洲的工作將改變我的職涯，我的一生。

‧‧‧

索米妮和我約在查德的首都恩加美納（Njamena）碰面，再一起飛到阿貝歇（Abéché），這是查德的一個城市，距離蘇丹邊境很近。我們搭乘的法軍飛機由兩名超帥的法國飛行員負責駕駛，他們還邀請我們坐在駕駛艙，透過全景式擋風玻璃，觀賞綿延的沙漠。我從沒見過如此一望無際而杳無人跡的原始大地。駕駛員還為我們展示了一下他們的技術，操縱著飛機左傾和右傾。整個後半段的飛行航程，就在我對著袋子狂吐中畫下了句點。重回單身女郎的身分，升任身經百戰的資深攝影師，還有對帥氣飛官的驚豔，也全在此畫下了句點。

到了阿貝歇，我們夜宿於聯合國賓館，隔日便搭乘四輪驅動車前往遙遠的巴海村（Bahai），那裡如今已湧入了大批穿越達弗邊境的難民。在二〇〇四年年底，難民營裡還沒有什麼基礎設備：聯合國難民署辦公室以及國際救難組織，簡直對突然湧入的數以萬計難民束手無策，難民們大都沒地方可住，也沒食物可吃，只能從非政府組織在沙漠裡設置的緊急水囊取水來用。

當我們抵達巴海時，我這才了解到，對難民而言，這趟旅行有多麼煎熬。放眼望去，直到地平線的盡頭，除了沙子一無所有。我看到臨時帳棚裡擠滿了營養不良的平民，他們眼底盡是

驚惶未定的恐懼。骨瘦如柴的村民幾秒鐘前才到達難民營，被安頓在幾棵樹枝上掛著破布遮陽的細長樹下。他們又餓又渴，連乞討或移動身體的力氣都沒有了。腦海裡類似的畫面立即浮現：詹姆士・奈其威的索馬利亞饑荒照片、湯姆・史托達特（Tom Stoddart）的南蘇丹照片、塞巴斯蒂昂・薩爾加多拍攝的世界各地工人、唐・麥庫林（Don McCullin）的比亞法拉共和國（Biafra）饑荒照片。達弗並不是鬧饑荒，但卻是我第一次看到人們因為沒有食物和長途跋涉而虛弱不堪，以致於連一步路都走不了。（參見 P.220）

我有點不自在地在這座沙漠難民營裡四下走訪，一個豐衣足食的白種女人步履維艱地走過他們的悲慘世界。即使人們了解我是個國際記者，我還是努力設法在不傷他們自尊的情況下拍照。一樣是忠實呈現，但要拿本地的悲慘境遇和伊拉克相提並論，根本是不可能的。伊拉克與達弗是兩個不相同的世界，不過我始終扮演著相同的角色：帶著尊重，輕輕走上前，在不讓受訪對象感到不愉快或者不夠客觀的情況下，盡我所能地深入報導。我總是輕手輕腳地靠近他們，面帶微笑地用上他們傳統的打招呼方式。除了當地方言，蘇丹人也說阿拉伯語，因此，我可以駕輕就熟。「Salaam aleikum，」我會這麼說，然後是「Kef halic? Ana sahafiya。」（你好嗎？我是記者。）「Sura mashi? Mish mushkila?」（可以拍照嗎？沒問題嗎？）

然後，他們會點點頭，或者回我一個微笑。他們從來不會拒絕。

達弗的危機是個進展快速的新聞事件，國際社會已經開始出現「種族滅絕」（genocide）這樣的字眼了。在這個時間點，來拍攝難民的攝影師並不多。當時我已經見識到我們那些威力十

足的伊拉克照片，是如何迫使決策者和美國公民認清了武力入侵的失敗。我希望蘇丹這些令人心碎的照片，特別是刊登在《紐約時報》頭版上的照片，可以驅使聯合國和非政府組織，對此一危機採取更積極的對策。即使蘇丹政府持續否認他們在達弗的罪行，攝影記者卻能為事實真相留下歷史的記錄。

蘇丹政府不核發達弗的入境簽證給媒體記者，因此，記者若要報導當地局勢唯一的辦法就是，從查德非法潛入。蘇丹解放軍幾乎沒有財力支援，他們的後勤資源也很有限，但偶爾媒體記者卻會跟著他們一起穿越邊境。蘇丹解放軍的領袖很有智慧，深諳媒體報導或許有助於他們達成理想目標，因此，他們用盡自己僅剩的每一分資源，協助記者進入達弗。

蘇丹解放軍一如大多數叛軍，都是使用陳舊的卡拉希尼科夫槍。經常是十幾名戰士共乘一輛破舊不堪的卡車。說起我的達弗之行，蘇丹解放軍把我們四名外國記者湊在一起，包括我、索米妮、自由攝影師傑哈德·恩加（Jehad Nga），以及《華盛頓郵報》（Washinton Post）的賈西·奇克溫杜（Jahi Chikwendiu）；他們對媒體團隊之間，為了搶到獨家新聞的相互競爭毫無所覺。這還真是個大雜燴組合。賈西是個很有領袖魅力又有才華的非裔美籍攝影師，他已行旅走遍整個非洲大陸，還稱呼那些叛軍「我的兄弟」，笑起來總是咧開大嘴。傑哈德站起來超過六呎高，體重大概和我相當，很少開口說話。

我們的計畫是開車到達查德邊境，再徒步走上幾哩，穿越查德和蘇丹之間那片人跡罕至的地帶，與叛軍在達弗會合。我們都很清楚，到了達弗就得把自己的所有物品背在身上，所以，我們都把隨身行李減到最少，只留鏡頭、電池、衣物、鞋子，還有幾瓶水——這一點實在不怎麼聰明。我們就這樣啟程，展開了穿越撒哈拉沙漠南端的薩赫爾（Sahel）的五天之旅。

酷熱簡直虐人。儘管我們每個人背負的重量已經很少了，但在沙漠的炎陽下，卻還是顯得太重了。就在太陽下山後，我們遇到了些牧民帶著一隊的駱駝，他們好心地讓我們把水、帳篷，還有其他所有我們能夠放到駝峰上的東西綁在駱駝身上，減輕我們的負擔。我們組成了一支小型的人畜護衛隊，在沙地裡辛苦跋涉。長達三小時的步行旅途中，沒有一個牧民喝過一滴水；我卻喝光了我帶的兩瓶的其中一瓶。我們真該多帶點水的。

薩赫爾的大地上點綴著一些乾旱谷地，這些小峽谷遇到雨季時就會注滿泥水，重新匯聚成小溪。它們宛如動脈般地分布在這片沙漠景觀中。我們忍不住誘惑想從峽谷中汲水喝，但那些水都是褐色的，而且很黏稠，喝了肯定馬上拉肚子。我們走到了第一條超迷你的小河邊上，河水深度及胸，十分混濁。我們的臨時嚮導組成了一條人鍊，把我們的東西一個個傳一個地送到對岸去。我脫掉鞋子，讓腳趾陷入黏土色的爛泥裡，努力涉水前進，同時把護照和相機高舉在頭頂上。

我們一抵達對岸，就與蘇丹解放軍的人會合了，此時只剩幾哩路就進入蘇丹叛軍的勢力範圍了；他們是一群身手靈活、體格健壯的年輕男子，大都戴著淺色的纏頭巾，穿著那種在明尼

蘇達州 Goodwill 二手貨慈善商店可以找到的破舊美式籃球衫和 T 恤。在查德答應要讓我們搭乘的「汽車」，變成了一輛表皮幾乎全都剝落的小卡車，整輛車只剩下車輪和骨架，還承載著十七名叛軍戰士的重量。他們的衣物、睡袋、水壺、鍋子、超大罐的水、汽油、卡拉希尼科夫槍全堆在卡車載貨板上，疊成了一座五呎高的小山丘，而且還全是用緊繃到極限的繩索十字交叉綑綁在一起的。他們示意我們爬上去。我真不知道坐在上面我們可以撐多久——朝著空曠大地破沙前進時，全程都得把自己的寶貴性命懸在這些破爛繩子上。

我用自己在伊拉克學的很不道地的阿拉伯語，和蘇丹叛軍分子交談，索米妮則是用她的法文，但我們多半只能藉由亂七八糟的比手畫腳來溝通。到了晚上，叛軍在哪睡覺我們就跟著一起，只希望能在一棵美麗健壯的非洲大樹下找到個棲息庇護之地——不過在這片我們辛苦跋涉的陸地上，很難看得到樹。索米妮慷慨地讓我一起共享她的帳棚，因為我的皮膚在查德被蟲子噴到某種酸液後，隔天早上，兩隻手臂上全布滿了長形的水泡。賈西帶了一個單人帳篷，就架在我們的帳棚旁邊。可憐的傑哈德只能直挺挺地睡在卡車副駕駛座上，等著成為蚊子的大餐。

到了第二天，我們的水就快不夠喝了，放眼卻還看不到一口井。我們原以為達弗一定有地方可以買到瓶裝水的。我們實在太蠢了。我們途經的村落根本沒什麼像樣的店，空氣又熱又乾，就像是有吹風機正對著我們的臉和喉嚨直吹。索米妮、傑哈德、賈西和我一起共享一個「食物袋」，我們把從查德帶來的食物全放在這裡：乾麵、鮪魚罐頭、蛋白棒、餅乾、鳳梨柳橙口味的含糖綜合飲料。就為了查明達弗到底是發生了種族滅絕還是內戰而已，我相信我們就要

在這片沙漠中央脫水喪命了。

每隔幾哩，卡車就會陷進沙裡，車輪不斷轉動，深掘著無底的沙坑。又或者只是卡車拋錨了，因為車子既老舊又超載了。這時我們就會坐上好幾個鐘頭，等著一、兩個壯丁拿著螺絲起子或一九六五年代的工具什麼的，對著引擎胡亂整治一番，這時，其他人便開心地在沙地上伸展手腳。他們吃的是以共用的碗盛得滿滿的 asida，這是一種以穀類為主的餐餚，看起來就像是一碗簡單的燕麥粥。有的人會趁其他人睡午覺時，跑去獵瞪羚，這可是頓老饕級的午餐。卡車總是會出現神蹟似地重新啟動，不過，我們花了幾乎整整三天的時間，才走完短短二十哩的路程，進入達弗西北部。

每經一處水源地，叛軍戰士們都會停下車，在他們的水瓶裡裝滿摻雜著褐泥的水，可是我們曉得這種水會讓 khawaja（白種人）病得死去活來。我們定額分配著隨身攜帶的所剩無幾的水，真不知道等到無力、嗜睡、頭痛這些脫水症狀來襲時，我們還能怎麼辦。我開始像中邪似地拚命找水。我從來沒有遇到過這樣的狀況──沒有水龍頭，沒有水井，沒有乾淨的溪流，什麼水源都沒有，真的。太陽炙烤著我們的淺色皮膚，液體從身上蒸發的速度快到我們連流汗都來不及。那些叛軍戰士只顧著喝溪裡的泥水，渾然沒注意到我們拚了命地尋找著任何一點點疑似水源的跡象。他們倒是在我們把瓶裡的水壓榨到一滴不剩時，一再地偷拿走我們的空水瓶。

在達弗，塑膠有如黃金，金錢卻毫無價值。

好不容易，就在第三天，我們抵達了希給卡羅（Shigekaro）的叛軍基地，這是個更多沙、

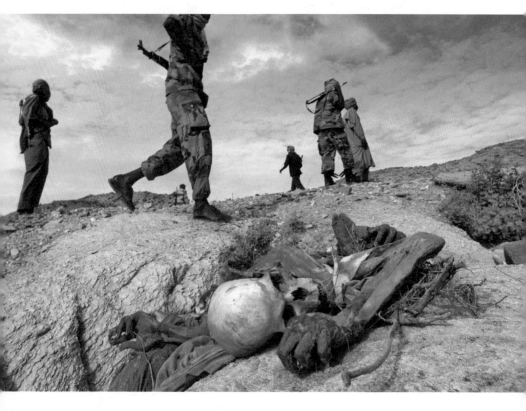

也更空曠的小村子，其間只錯落著幾間茅屋以及一家小店，店裡販賣著綜合口味的飲料、鹽、糖、乾麵，還有些其他的東西。村子邊上有一個乾涸的小峽谷，現在已經變成了天然公廁，周圍還有樹提供了點基本的掩蔽。沒有水。

蘇丹解放軍在希給卡羅有一座小型訓練營，我們就在營外搭帳棚，拍攝晨昏列隊操練的士兵。原本陪同我們的戰士，此刻任務暫歇，重新編隊回到軍中。我走遍整個村子搜尋著水，活像是個吸血鬼在巡獵著鮮血；我甚至可能會撲倒兒童，只要她身上有水。就在這時，我看到了這些字，我從沒想過自己會這麼高興在達弗看到：救助兒童（SAVE THE CHILDREN）。

是一口井！我簡直不敢相信自己的眼睛。我探首在井邊張望井裡是不是真的有水，看來確實是有些鐵鏽色的濁水正汩汩冒出來，而且比泥巴溪水還要乾淨。「救助兒童」這個慈善團體的總部就設在我小小的家鄉，康乃狄克州的西港鎮，如今，竟然拯救我們逃過脫水的命運。

我們花了一下午設計出一套淨水計畫：賈西和傑哈德找到一名村民家裡有水桶，還有一個人家裡有鍋子——事實上，整個村子裡只有一個女人有鍋子；然後我們每天大概花上五個小時，在村民的幫助下取水、煮水，再把水倒入塑膠瓶，但它們常常從我們的藏匿處失蹤，然後又重新出現在叛軍戰士的家當堆裡，緊綑在我們的卡車上。

大多數叛軍分子從未受過小學以上的正規教育，但他們會用短波收音機收聽BBC的節目，並且對每一位關心達弗衝突的國際人物的名字如數家珍，從聯合國到美國政府官員，還有蘇丹國內不太重要的小咖角色。他們迫不及待地想讓我們見識到這場戰爭中的傷亡，包括許多

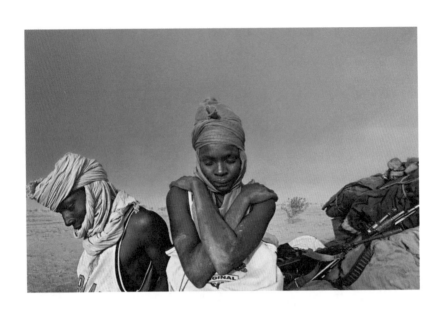

國際媒體都無法取得的一些慘絕人寰的場景：被大火燒毀的村莊，不但無人聞問，還被劫掠一空。其中一個畫面上，有個被燒黑的水壺就那樣直挺挺地立在整個小鎮被燒剩的灰燼當中，我可以想像出當時那種驚惶與恐懼的情景——村民們被janjaweed追趕著逃離家園，許多女性在逃難途中還慘遭強暴。遍地都是骸骨，有的才死去不久，骨頭上還附著腐爛程度不一的緊繃皮膚；有的還穿著衣物，有的則無，但大部分死者的鞋子都已經被人脫下來偷走了。戰爭時，好鞋子永遠是有價值的。

偶爾我們會遇到逃難途中的百姓，正打算逃到查德的難民營覓得安身之地。在酷烈的夏日炎陽下，那真的是一段漫長又艱辛的步行路程，一天裡最熱的時段，人們就蜷縮在那些枝葉並不茂密的樹底下。所有人都怕死了janjaweed。但這些樹所能提供的掩護效果，頂

多只有心理上的而已。

有一天，我們停在一座村莊，我下了卡車去拍照，有個年約三歲的小女孩才看了我一眼，就開始恐懼尖叫，她穿越沙地，朝著地平線跑去。我一頭霧水。

「發生什麼事了？」我問摩哈梅德，她是當時陪同著我們的翻譯員。

她的其他女性親戚都大笑起來，這讓我又吃了一驚。

「她是被相機嚇到了嗎？」我問

「不是的。」摩哈梅德解釋說，「妳的膚色比白種人還深，她以為妳是阿拉伯人。」

我這身棕、美血統的橄欖色皮膚，以前可從未如此不討喜過。我驚恐地看著小女孩不斷地向前跑，心想她肯定是親眼目睹過阿拉伯民兵的殘暴殺戮吧？

接下來的五年裡，我大約每年都會重返達

弗待上一個月，幫《紐約時報》拍，幫《紐約時報雜誌》拍，後來我還獲得了蓋帝圖像公司提供的拍攝贊助金。隨著蘇丹情勢的惡化，蘇丹政府在核發簽證給記者時審核得更嚴格了。但簽證還不是採訪達弗衝突唯一的障礙；申請許可的官僚流程、一堆無用的文件和蓋章、攝影作品的影本，整個困難重重到幾乎難以克服。不過，我對於簽證申請還有這些附加文件，就是很能堅持到底，也很有耐心，於是，我成了極少數能夠在二〇〇四到二〇〇九年間，持續報導達弗衝突的記者之一。

在達弗，我更貼近了解了這場衝突，了解當中各方角色如何登場演出，了解如何在體制內玩弄伎倆好完成自己的工作。在這幾年裡，我拍過難民的困境、焚燒中的村莊、被劫掠一空的家園、強暴受害者。當我拍攝的影像畫面出現在《紐約時報》和《紐約時報雜誌》上時，照片與我同事所寫的漂亮報導文章兩相結合，引發了廣泛的迴響──從讀者到聯合國，到救難人員，到政府決策者。這是少數幾次中的一次，我真實見證了持續不輟的報導以及國際社會對此一報導的回應，兩者之間的緊密關係。

達弗不像伊拉克和阿富汗那樣，戰爭是因外國軍隊入侵而起，在我眼中，它的戰爭是人們在殺害自己的同胞，就在自己的土地上。這場戰爭或許發軔於種族滅絕大屠殺，但其型態終究轉化為國家內戰──每一方都在進行著謀殺、強暴、擄掠，所有的參與者全都有罪。

在這幾年裡，我強迫自己在拍攝重複相似的畫面時，必須發揮出創意。我開始用失焦方式拍難民營，偶爾還會用點抽象手法，以期能夠打動《紐約時報》典型讀者之外、另一種類型的

閱聽大眾——較容易受到視覺藝術觸動的閱聽大眾。戰爭很醜陋，而照片中的主人翁卻很美麗，他們穿著色澤鮮豔的布匹，儘管環境始終艱困，卻帶著燦爛的露齒笑容。蘇丹人是一群很可愛、很友善、很樂觀的人，我想在自己的作品中呈現出這一面。試圖把戰爭的衝突轉換成美麗的影像畫面，似乎很矛盾，但我卻發現自己在達弗的抽象攝影作品，反倒激起了讀者不同的迴響。突然間，我接到了些訂單，向我買沙塵暴之下的叛軍或者身影模糊的難民行走在沙漠中的攝影印刷作品，總共賣了好幾千塊美金。

利用身陷絕境的人們的照片來賺錢，我心裡有過掙扎，但我想到這些年來，為了做攝影師，自己是多麼費心地量入為出，而且我深知自己靠這些照片賺來的錢，都會直接投資在我的作品裡。試著傳達出戰爭中的美，是一種防止讀者的注意力轉移或者因為畫面駭人而直接跳過不看的手法。我要他們的目光流連膠著於此，要他們提出疑問。

在探訪達弗以外的時間，從二○○六年起，我開始頻頻出差到另一個內戰的現場——剛果民主共和國的東部。東部村落數十萬的平民被迫離鄉背景，住進分布於基伍省（Kivu）北部和南部，人滿為患的難民營。政府和叛軍士兵兩造所發動的攻擊，造成了上百萬人死亡，以及無數剛果婦女慘遭性侵。士兵們強暴婦女，是為了標示他們的地盤，摧毀家庭關係（受害者通常會被家庭放逐），藉以恐嚇百姓，建立自己的威權。他們強迫受害者的家人觀看強暴的過程。

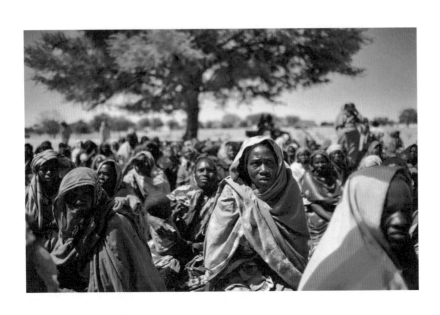

他們集體輪姦婦女，並且通常會用他們的武器撕裂她們的陰道，造成瘻管，抑或把陰道和肛門之間撕裂，使她們的大小便排泄物都滲漏出來。這樣的故事真是令人不忍。身為攝影記者，我深感自己除了記錄下東剛果婦女的故事，能為她們做的實在有限。我希望讓世人了解她們的苦難遭遇，或許多少可以拯救她們的命運。第二年，我又再回到東剛果。

二○○八年，我獲得了哥倫比亞芝加哥學院的艾倫史東碧莉克女性及性別媒體藝術研究所（Ellen Stone Belic Institute for the Study of Women and Gender in the arts and Media）的贊助，提供見證性別暴力及以強暴作為戰爭武器的紀實檔案。「剛果／女性」巡迴展，內容涵蓋多名攝影師的東剛果攝影作品，包括詹姆士・奈其威、羅恩・哈維夫（Ron Haviv）、馬庫斯・布里斯戴爾（Marcus Bleasdale）、我，巡

迴美國、歐洲逾十五個展出地點，同時募集基金幫助東剛果女性進行瘻管治療手術。這是我生平拿到的第一筆贊助金（蓋帝的達弗攝影贊助是幾個月後的事），也是我第一次可以到一個地方去專注拍攝一個主題，而不需要擔心截稿時間以及追蹤報導即時新聞。

我花了兩個星期，在基伍省北部和南部往來跋涉，針對性侵受害婦女進行採訪、攝影，令我驚訝的是竟有那麼多婦女同意公開來談她們的親身經歷。有的人談起感染愛滋病的經過，或者，丈夫一發現她們被人強暴就遺棄她們；有的人說起自己被綁架，淪為性奴隸長達好幾年，被迫懷了強暴者的孩子。我真的很吃驚，這些女性竟能發揮成熟的心智及意志力去愛她們的孩子，無視於他們是在什麼情況下誕生的。

這麼多女性淪為自己家鄉的受害者。她們

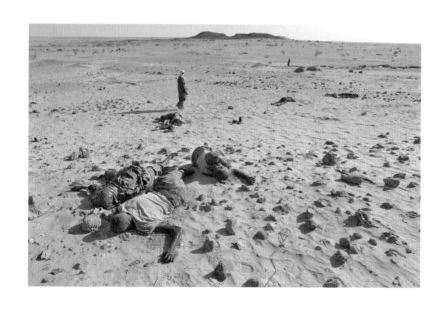

出生時一無所有，等到死亡時也將一無所有；她們苟延殘喘地活了下來，為家庭、為孩子犧牲奉獻。我採訪過許多非洲婦女，她們所承受的艱難處境與心理創傷，遠比多數西方人在報刊上看過的還要多，可她們並沒有放棄。我經常採訪到一半，就當著大家的面哭了起來。親眼目睹施加在女性身上的暴力與恨意，這讓我無法繼續採訪下去。

比比安妮（BIBANE）

她有三個孩子，不過我遇到她的時候只有兩個。有一個剛死了，很可能是死於營養不良。她細訴著自己如何辛苦謀生。有個她熟識的女人付她錢，請她運送樹薯粉穿越森林，就在森林裡她遇上了三個男人。她沒法逃脫。他們挾持了她三天，一再地強暴她。她的丈夫外出返家，聽說她曾被人綁架、強暴，就拋棄了她。然後她發現自己罹患了愛滋病，還懷孕了。如果她明天就要生了（懷孕八個月了，整個人卻瘦得像根竹子），她連糖都沒有。她唯一僅有的就是男人留給她的病。我問她有沒有接受愛滋藥物治療，她打開自己暗紫色的背包，露出裡面的一些藥丸和一顆馬鈴薯——這是她的午餐。她現在是個阻街女郎，她說，而這也正是她哭泣的原因。

弗米拉（VUMILA）

聽到敲門聲時，她正在睡覺。九個說金雅旺達語（Kinyarwanda，盧安達的官方語言）的男

人，踹開大門闖進來，用衣物撕成的布條和繩子綁住她和她的孩子們的手，打算搶劫他們家。她的丈夫不在家。搜刮一空後，他們給弗米拉鬆綁，叫她把自己的衣物用品背在背上，跟著一起進入叢林深處。中間大概有一整個星期都在走路，上山下山、穿越樹林，每當她走到筋疲力盡而跌倒時，他們就踢她。他們抵達了叛軍的第一個哨兵站，男人們（有的穿制服，有的穿運動服）給她鬆綁。至少有九名男人，在一個開放的大房間裡，強暴了她和其他女人，其他的男人則在一旁觀看著。這座軍營的首領，選中弗米拉作他的「老婆」，於是她不分晝夜都被迫待在他的屋子裡。她被不斷、不斷、不斷地強暴了整整八個月。當她非得去上廁所不可時，他們就把她當動物似地用條細繩拴著，跟著她到河邊去。那些試圖逃跑的人都被刺死了，屍體被公然展示在其他俘虜的面前。後來，有一個曾經和她關在一起的男人被送回了村子裡，負責各找三頭牛來交換每一名俘虜的自由。他只能找到各兩頭牛來交換每個俘虜。弗米拉和其他人飽受拳打腳踢和鞭笞，還被剝光了衣服，最後才叫他們滾回去。等到弗米拉的丈夫回到村子裡時，她已經懷了首領的孩子。她的丈夫很生氣她竟懷了盧安達胡圖族（Huto）民兵的孩子，叫她一定得回自己娘家去。如今弗米拉只有一個願望：

「我只想要他們讓我的孩子去上學。我們以前有養家畜，足以支付學費，但現在我們沒錢付學費了，政府說他們〔會〕幫助所有人解決學費問題，免費提供教育，但現在他們把孩子送回家裡，不給他們受教育。孩子們都沒受教育，剛果將會變成一個什麼樣子的國家呢？」

2008年4月12日，剛果東部，基伍省北邊的卡尼亞巴永加村（Kanyabayonga），20歲的卡茵多（Kahindo），和她被強暴生下的兩個孩子坐在家中。卡茵多被6名她聲稱是盧安達士兵的聯攻派民兵（interhamwe），綁架到叢林裡近三年。他們每個人都一再地強暴她。她在森林裡生下第一個孩子，在逃走時又懷了第二個。

比比安妮，20歲，南基伍省。

瑪潘多（MAPENDO）

她因為愛滋病相關的併發症而瀕臨死亡。我聽說她曾被集體輪姦，後來就得病了，但卻沒錢或沒交通工具可以到醫院去。我們抵達時並沒有預先通知，當時她和她的母親、姊妹正坐在他們家茅屋的外面。她在大太陽底下全身打顫，皮膚上布滿疹子。她的皮膚，曾經黑得發亮又漂亮，如今卻褪了色，滿是斑點。她又瘦又虛弱，幾乎沒力氣和我握手了。瑪潘多被五個也是說金雅旺達語的士兵綁架，她從他們身邊逃脫回到家已經過了五個月了。在她被帶走以前，她從沒離開過自己的村子，也不清楚這些男人是從哪裡來的。她只知道他們每個人都強暴過她很多次，而且他們害她染上某種疾病，讓她全身到處都疼痛難耐。她躺回平常用來當床墊的木板上。她累了。

在最後這個個案，我實在不想拿自己的問題去消耗她僅有的體力，但我也不能就這樣走開。我們做了一番簡短的訪問，我只拍了幾張她躺著的照片。最近的醫院需要兩個小時的車程，我的車上載滿了剛果救難人員，還有些一路尾隨以圖幫點忙賺點小費的人。

我告訴這一群與我同行的人說，我要載瑪潘多去醫院，出乎我意料的是，他們竟然反對。他們說自己是救難人員，但卻拒絕幫助一個快死的女人。我告訴他們，要嘛就和瑪潘多以及她的瘻管滲漏排泄物擠在同一個車廂裡；要嘛就去坐在車頂上，反正她就是要跟我們一起走。我幫著

瑪潘多的母親讓她飽受摧殘的身體躺進我們寬敞的ＳＵＶ運動休旅車裡，我們把她送到布卡武（Bukavu），她在那裡獲得許可住進了醫院。

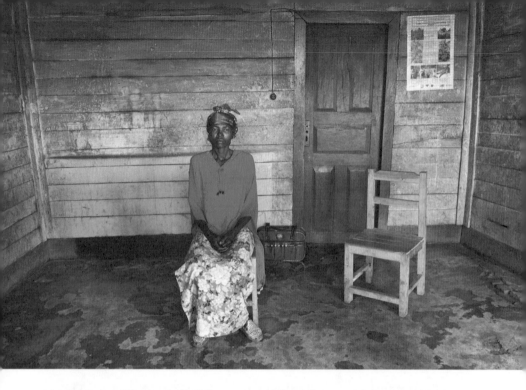

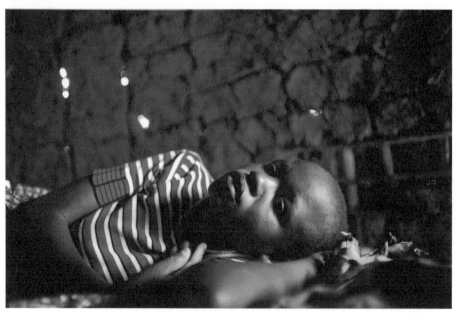

上圖：弗米拉，38歲，卡尼歐拉（Kaniola）。
下圖：瑪潘多，22歲，伯哈爾（Burhale）。

第八章

做妳該做的事，並在完成後回來

　　每次接到新的任務，無論是去剛果、達弗、阿富汗，或任何地方，都讓我更加感受到自己何其有幸，能身為一個獨立自主又受過教育的女人。我三十一歲了，而我深深珍惜著自己擁有選擇愛情、選擇工作的權利。當身處的困境已嚴重到難以忍受時，我擁有去旅行或者轉身走開的特權。然而，地球上大部分的人，卻連個逃生的出口都沒有。

　　許多我所面對的考驗，如今看來都變得不值一哂，只因我已知道世上有人克服了比那更艱險百倍的困境。突然之間，我在康乃狄克州度過的童年，我原本以為是全世界最平淡無奇的童年，如今反倒顯得奢侈無比且充滿機會。我母親總是說我對什麼事都沒耐心──排隊沒耐心，開車沒耐心，做事也沒耐心。也許待在第三世界工作的這些年，賜與了我年輕時沒有的耐心和遠慮洞見──在那裡，每日遭受挫折打擊、延誤耽擱，已經成了生活中不可或缺的一部分。身

為記者，我看到的悲哀無奈和不公不義，可以讓我淪入意志消沉的深淵，抑或是為我的人生打開一扇新的大門。我選擇了後者。

這個世界，我看得愈多，我願意為家人付出的就愈多。出差旅行再加上距離遙遠，意味著我很難在平常的日子見到他們，只有聖誕節假期，我會留作神聖不可侵犯的家族團圓時間。無論發生了什麼事，我知道自己一定會搭上飛機去與我最在乎的家人共度十天假期。這是一年裡，我會拒絕採訪頭條大新聞的唯一時間，例如二〇〇三年的伊朗巴姆（Bam）地震，或者是二〇〇四年的南亞海嘯。我需要這段時間讓自己重新充電。隨著我出差旅行的次數愈多，家在我心中的地位反而變得更加重要，對於維持我的平衡而言，它是不可或缺的。

到了二〇〇五年，我已在伊斯坦堡住了快三年。這是自我成年以來，住過最久的地方，這座城市已經成了我的家。我在新潮的吉漢吉爾社區（Cihangir）租了公寓，頭一次真正買了些家具：一張書桌、一張椅子、一張躺椅，甚至還買了點家用品，像是銀製餐具、咖啡壺、地毯。我不需再為錢煩惱了，我還開了個儲蓄帳戶。除了出差工作以外，我總算有了屬於自己的生活。

我在伊斯坦堡結交的朋友，彼此熟得就像高中或大學同學那樣。貝赫扎德（Behzad），信奉馬克斯主義的伊朗裔教授，任教於紐澤西州拉馬波學院（Ramapo College），現於伊斯坦堡過他的「安息年」（sabbatical）——寫書，和只有他一半歲數的美女約會；安瑟（Ansel）和瑪蒂（Maddy），一對談吐風趣的年輕美國夫妻，已經在伊斯坦堡住了五年；伊凡，NPR的特派

員，我在北伊拉克時就認識他了，只有他可以讓我把在巴格達合作共事的情誼，輕鬆切換為在伊斯坦堡看他只穿內褲彈空氣吉他的交情；卡爾（Karl），《華盛頓郵報》的分社主管，他會在週末時，邀請我們所有人到他那幢濱臨博斯普魯斯海峽（Bosporus）的房子玩個通宵。還有派斯頓（Paxton），他是個美國電影製片人兼作家，來自康乃狄克州，早在十五年前，就為了製作絲路的紀錄片而搬到土耳其來了；傑森（Jason），我週末假期的死黨，他身上隨時都有大把現金（我們懷疑他可能是中情局情報員）。後來，一位名叫蘇西（Suzy）的美國記者，也加入了這個圈子，她來自紐約，我們可以話匣子一開就聊上幾個鐘頭，這倒是提醒了我，原來我這麼想念紐約出身的女性朋友。接著加入的是達莉亞（Dahlia，蘇丹人）和憤怒阿里（Angry Ali，美法混血，但來自巴勒斯坦），兩人都是大學教授，帶著才出生的漂亮女兒搬到土耳其來。在伊斯坦堡，我們都是這樣度週末的：一袋水煙，加上幾瓶酒，大字形躺在我家客廳地板上，或大笑或爭辯或談心事，就這樣度過一整夜。

因此，當駐蘇丹的記者朋友奧菲拉（Opheera）拜託我，要我關照一下路透社（Reuters）土耳其分社的新主管保羅（Paul）時，我也樂得把他帶進我們緊密的朋友圈裡。

保羅從安卡拉（Ankla）搭機來到伊斯坦堡，我們計畫好在雷博伊德瑞亞（Leb-i-Derya）碰面，這是我最喜歡的餐廳，高高矗立於一座陡峭的山丘上，可以透過玻璃牆俯瞰博斯普魯斯海峽。在那之前，我則把全副精神都放在德黑蘭之旅的行前準備上。當時，我正和一個名叫梅赫迪的伊朗演員交往，而且迫不及待地想與他再聚；他是如此英俊，甚至有好幾個早晨，我就這

麼看著他睡覺，懷疑自己怎麼有本事釣到這樣一個養眼美男。我並沒有愛上他，能夠獨占我心頭的，永遠只有工作。不過，我心底某些部分，依舊樂於享受這些只有激情的戀愛關係，儘管，我明知它們不可能長久。

保羅和我是在街上碰頭的，當時我腦海馬上浮現這樣的字眼：歐洲人。他很英俊，就我的審美觀而言，他的長相太體面了，穿著也太有個人品味了，還戴著一只很炫富的手錶。他講話有很強的英國腔（事實上，他母親是瑞典人，父親是英國人）。深褐色的頭髮飄逸地覆蓋在他的額頭上，我還看得出來他的鬍子是用電鬍刀特意修整過的。保羅極度有自信，與自大傲慢只有一線之隔了，不過這頓晚餐吃得很愉快，而且我感覺到，他也一樣，沉迷於工作。

「我有很棒的人脈關係，遍布中東和北非，」他自吹自擂著，「來土耳其以前，我重新恢復了路透社阿爾及利亞（Algeria）分社的運作。因為內戰，還有前路透社駐當地記者喪命的緣故，該分社已經關閉了近十年。阿爾及利亞和整個北非，原本都是由我負責的。在這之前，我待過瑞典和巴拿馬城（Panama City），另外還去過祕魯採訪利馬（Lima）的日本人質危機。」

「你為什麼要常駐在安卡拉？」我問道。大多數外國特派員都選擇常駐在伊斯坦堡這個更大、更美的城市。」

「因為路透社主要部門設在那裡，離政客很近。」他說，「安卡拉是這個國家的首都，我必須在當地拓展我的人脈關係。」

他是個很有求知慾的人，就像大部分記者一樣，但最大的興趣卻是談論他自己。我們兩人

會趁著談話出現空檔的時候，不時檢視一下自己的黑莓機。我給了他一些有關土耳其的建議，還把一群朋友的名單給他去經營人脈，然後第二天早上，我就去德黑蘭了。

等到一個月後，我回到伊斯坦堡時，保羅已經是我們那個圈子的一分子了。大家都愛他。他既會搞笑又聰明，而且還是個滿腔熱血又天分十足的記者。接下來的幾個月，保羅和我（各自都維繫著一段遠距戀情）開始一起共度週末。我們會相約共進晚餐，或者到傑森家去做水牛城炸雞翅，然後相伴到深夜，聊天喝酒到有點超過了。我所有的朋友都忍受過我叨叨絮絮地和他們談論自己與梅赫迪注定沒結果的未來，他們簡直已經對我的愛情生活厭煩透頂了。保羅的加入，分攤了大夥兒扮演愛情顧問的沉重負擔。

二〇〇六年二月，梅赫迪和我、保羅和他女友都分手了。離保羅和我初次共進晚餐，已經過了四個月。基於我一連串有始無終的戀情，再加上有增無減的工作需求，我很確定自己會單身一輩子了。這個念頭，夾帶著挫敗感，時常縈繞在我心頭。

「妳和一個伊朗人交往，妳被他甩了，然而，妳又拿不到簽證回伊朗去贏回他的心。」保羅說的話很有說服力，「我認為妳應該往前看。」

五月時，保羅和我幾乎每晚都會通電話，消化當天發生的大事和新聞、我們各自的私生活。當時保羅已經開始和一個土耳其女人交往了。我則是和每一個從紐約到伊斯坦堡來的男人交往。在那幾個月，我的飛行里程數肯定達到了十萬哩：從二〇〇六年五月到六月，我從伊斯坦堡到北京、芝加哥、佛羅里達、墨西哥城、伊斯坦堡，再到大馬士革（Damascus），什麼東

西都拍，從香港的投資銀行家，到芝加哥的前洋基隊捕手喬·吉拉迪（Joe Girardi），再到墨西哥總統大選。無論我在哪裡，幾乎每晚我的手機都會響起，而電話的另一頭正是保羅。

我開始期待他的來電。當電話在傍晚響起，知道他有細心算過我的時區以及我在工作、睡覺之餘方便通電話的時間，我會感覺到心裡一陣怦然。我從來沒和這樣的人（能夠明白我的工作和私生活是如何難分難解）交往過。

然後，「美女」、「親一個」這樣的字眼，開始出現在我那支曾經只存在著柏拉圖式愛情的黑莓機裡。要嫁給一個能讓妳笑的人，一個妳可以和他長久相處的人。外貌會褪色。激情會消退。

「嫁給妳最好的朋友。」我母親是這麼說，「妳不會想為了一時激情而嫁人的，因為激情會消退。要嫁給一個能讓妳笑的人，一個妳可以和他長久相處的人。外貌會褪色。激情會消退。」

「嫁給妳最好的朋友。」我母親老是這麼說，「妳不會想為了一時激情而嫁人的，因為激情會消退。」開始出現在我那支曾經只存在著柏拉圖式愛情的黑莓機裡，讓我困惑極了。我甚至不確定，自己到底是不是被他吸引了。

不管是我母親，或者是我，愛情運都不太好，不過，偶爾，她確實提供了明智的建議。很顯然，我祖母妮娜曾經建議過的激情路線，在我身上從沒成功過。

有一天，保羅為了工作來到伊斯坦堡，我們如同往常一樣共進晚餐。但我倆之間，有些東西起了變化。沒有傑森當跟屁蟲，我特地盛裝打扮，而保羅還在一家很貴的壽司餐廳訂了位。

當晚他陪我走回家，在門口道別時，我們在路燈下站得比平常更久，眼看著我們就要接吻了。

這時，伊凡恰好路過。他看著我們，停下腳步，雙手交叉在胸前，就站在我們對街的轉角。

「你們兩個不能接吻！」他大喊，「因為如果你們在一起了，琳賽一定會不可避免地跟你分手，那我們就再也不能和保羅做朋友了。琳賽只會跟混蛋交往，你對她來說，太好也太正常了。我們喜歡你，保羅。所以，除非保羅離開，搭上計程車，否則我不會離開這個街角的。」

只要講到男人，我的朋友就只有這麼點信心。這些年來，我總以工作為先，專找不可靠的男人來浪費人生，而這些林林總總影響了他們對我的想法。伊凡在那裡站了十分鐘，直到保羅終於回家為止。

幾個星期後，卡爾在他那幢濱臨博斯普魯斯海峽的房子，開了場週末假期通宵派對。星期六，我們就聚在那裡游泳、烤肉，每隔幾個小時，人在羅馬參加朋友婚禮的保羅，就會發一通簡訊給我。我並沒有回覆所有的簡訊。星期天，他從伊斯坦堡的機場打電話給我，然後直奔卡爾家。

我們全都在廚房做晚餐。當他溜到我的身後時，我正在洗萵苣。他緊貼著我的背，雙手放在我的腰上，靠在我耳邊說：「今晚我帶妳回家。」

一股電流竄過我全身。在做朋友的這幾個月來，即使我們經常喝酒喝到醉醺醺、聊天聊到不睡覺，保羅從來沒有碰觸過我。可現在他把手放在我的臀上、身體緊貼著我，就這樣簡單的動作，竟讓我們之間的互動產生了變化。

「不行的，你別這麼做。」

「可以的，我就要這麼做。妳別跟我爭辯。」

他對於我們彼此速配的自信，消除了我心頭的疑慮。

這一晚，也就是法國足球員席丹（Zidane）用頭槌撞倒了義大利選手馬特拉吉（Materazzi），因而讓義大利拿下了二〇〇六世界盃冠軍的那一晚；保羅和我一起坐進計程車，回到我的公寓。隔天早上，當我們坐在我的小陽臺上喝著咖啡，俯瞰吉漢吉爾社區的綠色清真寺時，我知道我們大概會一起共度餘生了。

我以前從沒交往過讓我想結婚的對象。保羅，就像我一樣，一心一意追求著自己的事業。他時常在和截稿時間奮戰，也能理解我漫長的工作時數。身為一個常駐在阿爾及利亞這類地方的外國特派員，他很清楚採訪報導大新聞（通常是有危險性的）的那種挑戰與誘惑。我從不必向他解釋，為什麼每個月我都會有好幾個星期不在家，或者為什麼我得坐在電腦前熬夜，編輯、整理檔案到三更半夜。每一趟的出差旅行，無論是到達弗、或者剛果、阿富汗，他都只是說：「我愛妳。我就在這裡。做妳該做的事，並在完成後回來。我會在這裡等妳。」

保羅不光是能接受我的工作，他根本是全力積極地支持我，不但興奮地幫我規劃報導內容，著迷於我下一個可能報導的新聞故事，更不吝於表露他深以我的成就為榮。很少有男人會

2007 年 7 月，我和保羅在土耳其海邊。

如此投入參與女友的事業。我真是受寵若驚。

就在我打算帶他回家，和我那些有點瘋狂的家人共度聖誕假期的前幾個月，我要先確保他和男同志還有聒噪的義裔美國人都能處得來。在社交方面，保羅是個溫和親切又不會給人壓力的人，不過，他也多少帶著點高貴的氣質，就是那種很歐式、很有教養、很彬彬有禮的氣質。我對保羅解釋說，每個人都一定會問他一百萬個問題。我開玩笑說，如果他有什麼祕密，得先告訴我，因為我的家人有辦法從任何人口中套出任何情報。他開始有點坐立不安。

「這個嘛，有件事我大概得先告訴你。」身上穿著森林綠色V字領毛衣的他說：「我有個頭銜。我是個伯爵。」

「我是個伯爵。」

「你是個什麼？」

他解釋說，他的曾祖父是奧匈帝國（Austro-Hungarian）一個猶太裔男爵，墨利斯‧馮‧赫希（Maurice von Hirsch）的養子，他是個富有的銀行家，曾因借錢給英王愛德華七世（King Edward VII）而發了財，於是興建了連接土耳其和歐洲的鐵路。赫希也是個慈善家，他把錢捐出來籌劃設置租界地，安置那些住在俄羅斯、東歐飽受迫害的窮困猶太人。保羅的曾祖父既是佛瑞斯特男爵（Baron de Forest），又當上了英國國會議員，他還是邱吉爾（Winston Churchill）的密友，後來又成了列支敦斯登公國（Principality of Liechtenstein）的公民，並獲得該國王子授予伯爵爵位。一九四四年，他設立了一個以保護自然環境為宗旨的慈善基金會，後來由保羅的

父親管理至今。保羅的童年是在蔚藍海岸（French Riviera）的羅屈埃布蘭卡馬爾坦（Roquebrune-Cap-Martin），一座城堡裡度過的，薩伊共和國（Zairean）總統蒙博托‧塞塞‧塞科（Mobutu Sese Seko）的別墅就在他家旁邊。保羅的父親從馬達加斯加空運了一百隻瀕臨絕種的狐猴回家，設立了一座私有動物園，園區一直延伸到海岸邊，裡面全是迷你猴，把當時還很小的保羅給嚇壞了。

我目瞪口呆地看著他。我要怎麼開口對妮娜講──我這位義大利祖母，可是遠從義大利巴里乘船來到愛麗絲島的，辛苦工作了一輩子，好不容易才養活她的家人。妮娜總是對那些衝著金湯匙出生的人很不以為然。保羅會不會也對我的中產階級家庭不以為然呢？我不確定伯爵頭銜在現今社會是否還代表著什麼意義：人們在他面前要行屈膝禮嗎？他穿蘇格蘭裙嗎？他家是住在真正的城堡裡嗎？我還沒想好該如何反應，話已經說出口了。

「不要告訴我的家人。」我說。

我的擔心是多餘的，保羅完美地融入了我的世界。一開始反倒是我要融入他的世界出現了問題。就在我們交往後幾個月，我正計畫返回東查德的達弗難民營，中途會過境巴黎。恰巧保羅也要去巴黎，參加他最好的朋友奧斯卡（Oscar）的三十歲生日派對。我帶了一只後背包，裡面裝了攝影器材和碟形衛星訊號接收器；另一件則是手提行李，以備萬一我們得搭聯合國的飛

機到邊境去──他們都會嚴格限制行李的重量。我打包了一些亞麻質料的緊身上衣、一件牛仔褲和工作褲、頭巾、蚊帳、頭燈、溼巾、抗生素、運動鞋，還有一套運動服，以防恩加美納（查德首都）的旅館裡碰巧有健身房。保羅告訴我這個週末派對不算太正式，因此我只在手提行李裡塞了件時髦上衣。在紐約，參加生日派對通常只需要穿合身牛仔褲、時髦漂亮的上衣、高跟鞋，再戴點銀飾就行。不過我以前也從沒跟瑞典人參加過派對就是。

當我抵達餐廳，見到了保羅、奧斯卡，還有大概四十個他們的朋友，我就知道大事不妙了。他們一個個都像是尊金髮碧眼的完美雕像。女人們身穿質料上等的半正式長禮服，衣褶優雅地覆蓋住她們沒什麼曲線的身材。她們的頭髮都經過專業造型打理，吹整成金色的大波浪捲髮。她們都帶著Chanel、Prada、Gucci、Louis Vuitton的包包。耳垂下懸墜著閃閃發亮的鑽石。男人們炫耀著自己的Gucci帆船鞋、Prada西裝、Audemars Piguet手錶，還有些我不知道的名牌。

而我則穿著Zara上衣、Levi's牛仔褲、Nine West高跟鞋，正在前往達弗的路上。

當保羅把我介紹給這些男女時，他們把我從頭打量到腳，然後就轉身走開了。沒人在乎我是誰、我以什麼為生；沒人在乎我即將去達弗為一場戰爭做紀實報導，好讓他們這樣的人，對斯德哥爾摩或巴黎以外的世界發生了什麼事，有一丁點的概念。我開始覺得自慚形穢，我從來不知道自己竟然會有這樣的感覺。第二天，我立刻衝到Zara，無頭蒼蠅似地搜尋著夠時髦花俏的衣物。

「但妳是個堅強、成功的女人，一個走遍全世界的攝影師。」保羅說，「妳真的在乎這些女

人嗎？」

隔天晚上，還有第二場晚宴，我真的很怕這些一輩子從沒工作過的女人，會對我投以不屑的眼光。我終究是個女人，終究還是在乎自己在他人眼中的樣子；不管我的事業多有成就，那種對外貌的自卑感，是從兒時或青春期就養成的，沒有任何事可以消滅它。不管怎樣，這些人終將出現在保羅的生活中，而我勢必得再跟他們打交道，這讓我不禁懷疑起保羅的選擇：他怎麼有辦法喜歡這些人？我真的想成為他們的一分子嗎？

我之所以如此焦慮，或許只是因為我真的想保有這段戀情。保羅奇特的生活背景，在某些方面恰恰與我的互相呼應。所以，他很能適應我曠日費時的工作，也能夠接受我瘋狂、古怪的生活型態。在我倆熟悉的孤獨世界裡，我們找到了彼此的共通點：對工作的熱愛。他欣賞我對工作的勤奮和幹勁。我們之間的愛是完全沒有條件的，讓我們可以做自己而毫無拘束。這讓我想起我的家人給我的愛。突然之間，站在那場愚蠢的瑞典派對裡的我，領悟到保羅和我所認識的其他男人都不一樣。

那天晚上，我獨自坐在一張桌子前，身旁充斥著眾人的喧鬧聲，這時，頭一次有一個瑞典人主動走向我，開口問他能不能坐下。

「當然可以。」我有點驚訝地說。

「我的名字是卡爾（Carl）。我想妳是這裡唯一一個有工作的人吧？」

我大笑了起來。第二天早上，我全速衝向達弗，那個令我徹底感到自在的地方。

第九章

世界上最危險的地方

二〇〇七年，阿富汗戰爭還在持續，和平的前景一年比一年渺茫。塔利班分子的暴動遍布鄉間，此時，因為伊拉克而分身乏術的美國，輕忽了這個好戰成性的國家，並為此付出代價。

汽車炸彈和自殺攻擊週週上演；北大西洋公約組織（NATO）的聯軍部隊採取報復攻擊，卻在過程中殺害了大量平民。我和這個國家的緣分已經維持了七年，隨著雙方愈來愈多的傷亡損失，我覺得自己需要去記錄報導到底哪裡出了錯。

八月的時候，伊莉莎白·魯賓（我在伊拉克時的老搭檔，我們後來成了密友）和我在尋找跟著美軍部隊隨軍採訪的最佳時機，如此我們將能親身見證戰爭，釐清為什麼美軍擁有如此精良、先進的軍備，卻還是有這麼多的阿富汗平民遇害。我們幾乎每天晚上都在討論，審視每一個選項。

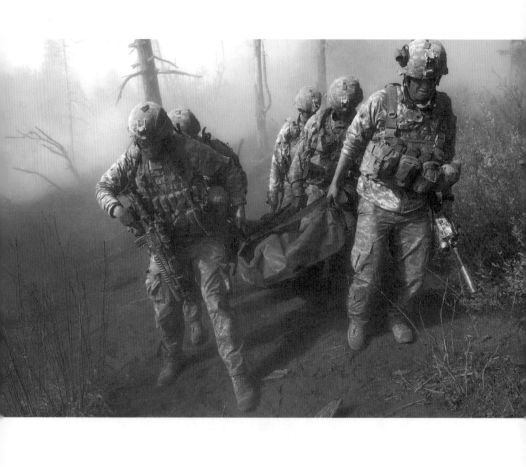

伊莉莎白建議選擇交戰頻繁的卡林哥山谷（Korengal Valley），那裡接近巴基斯坦邊境，是這個國家最危險的地方之一。卡林哥當地居民素以頑強著稱，那個地區被稱為「聖戰搖籃」，因為他們在一九八○年代就是第一批起義對抗蘇聯的革命分子之一。「我想要搞清楚為什麼會有這麼多平民死亡。」她說，「妳知道空襲阿富汗的炸彈，有百分之七十都落在卡林哥嗎？」

我渴望和伊莉莎白一起深入好的新聞題材核心，我對她的作品如數家珍，她的戰地報導出色無比，每每在新聞界造成震撼。直至二○○七年為止，我至少有過十多次隨軍採訪的經驗；我不在意跟著軍隊行動，也隨時做好面臨實戰場面的準備。我們想要找超過一至兩週的隨軍採訪機會，以便真實感受戰爭的節奏，而不是像之前那樣短暫的隨軍採訪。

隨軍採訪的許可申請，在八月中核准了。我先前往北約聯軍和美軍的基地——坎大哈空軍基地（Kandahar Airfield），拍攝軍隊和傷兵運送直升機小隊，等待伊莉莎白到來。我來到坎大哈空軍基地後，伊莉莎白一直定期與我保持聯絡，這時，她還在紐約。

「妳什麼時候會來？」我問，暗自期望我的堅持或許可以催促她早日出發。她已經遲到了，我怕再有任何耽擱會嚴重破壞我精心設計的工作行程。

「我生病了。」她說，「大概要再過一個星期。」

「妳生病了？」

「我生病了。」

「妳生病了？生了什麼病？」

「我得了流感。」她說，「而且我已經懷孕三個月了。」

「什麼？懷孕？妳確定你真要來出差？」

「對，我沒問題的。我只是需要在這兒多待一段時間，我不會有問題的。」

我一直覺得懷孕是件很恐怖的事。在我們這一行，結婚的女人很少，有孩子的更少。只有待在家鄉的那些三大學老同學，那些有「正常」工作的人才會懷孕。小嬰兒是怎麼長大的，我完全沒概念，更不用說懷孕階段孕婦會有什麼感覺，或者她們的身材會變成什麼樣子。

「妳看起來像孕婦嗎？」我問，「妳要怎麼隱瞞這件事？」

就我所知，並沒有規定說懷孕初期的記者不能隨軍採訪，但比較可能的原因是，軍方從沒遇過這種問題。她向我保證現在才懷孕初期，是看不出來的；對於要冒的風險，她可以應付得來；至於身體方面，她覺得自己的狀況很好。我假定軍方不會讓我們的隨軍時間超過一個月，那我們就可以趁著伊莉莎白肚子大起來之前，離開阿富汗了。我向來篤信的人生哲學是，人要為自己做決定；而伊莉莎白打算如何對待自己的生命和孩子，我並不想加以批判。她是我共事過的，最具工作熱忱的記者之一。儘管壓力、不斷出差，以及高風險的工作性質，讓我們幾乎不可能養育孩子，但我知道她年紀不輕了，也許，她是不想錯失這個擁有孩子的機會吧？我發誓絕對守口如瓶。

當伊莉莎白在九月初來到阿富汗與我會合時，她看起來跟以前沒兩樣，於是，我們動身前往位於賈拉拉巴德的基地——媒體記者都是從那裡出發到阿富汗東部的各個軍事基地。我們會晤了公共事務官，由他負責的行動拖車媒體辦公室就設置在帳篷區和餐廳之間。每個人都對我

們投以一抹常見的，男性軍人想隱藏卻又藏不住的表情：呃！女人。

公共事務官顯然並不想讓我們去卡林哥，而且他的說詞很沒說服力——因為軍營臥鋪和衛浴沒有女用的。伊莉莎白告訴他，男人能用的我們就能用。他露出一副半信半疑的表情，不過幾天後我們獲得批准，可以前往卡林哥了。

途中停腳的第一站是布萊辛營（Camp Blessing），它是個很小的基地，就設在景色秀麗絕倫的佩奇河谷地（Pech River Valley），石砌的建築群以不可能的陡峭角度攀附在青翠的山坡上。布萊辛是第一七三空降師的總部所在地。營地裡有建築物可供住宿，不用睡在帳篷裡，這對一個偏遠基地來說，算是非比尋常的豪華；另外還有一間小健身房、男用和女用的衛浴，以及讓我聯想到佛蒙特州渡假會所的食堂，和一個專供迫擊炮小隊朝山谷對面射擊的地區。比較容易到得了的基地都會有一種「鳥」，或者說是直升機，每天從喀布爾或賈拉拉巴德飛來；布萊辛是個偏遠基地，但如果幸運的話，每隔三天就能看到一隻「鳥」。

一抵達阿富汗戰爭的心臟地帶，我們隨即展開了工作。軍中官員允許我們進入戰術行動指揮中心（the TOC, Tactical Operations Command center），裡面有一整片的螢幕牆，可同步提供整個戰區的敵軍活動實況。在無人機紅外線偵察回報螢幕上，指揮官可以根據熱訊號辨識有生命和無生命的物體。戰術行動指揮中心也配備了接收裝置，接收從AC-130武裝直升機（這種攻擊型戰機會飛到戰場的正上方）以及機動性更勝飛機的阿帕契直升機傳回的訊息。機密地圖或貼或釘，幾乎占滿牆上所有可用的空間。一束一束的乙太網路線、筆電充電器、硬碟機、電

話線路，分別訂在桌子上，然後沿著牆壁向上延伸；從地板到天花板布滿了曲折的圓柱狀管線。沿著地圖邊緣貼著白紙列印的電話、分機號碼，以及密碼。還有許多的紙張排列在這個房間後方的牆壁上，上面寫著只有少數人能看得懂的英文起首字母或縮寫。戰術行動指揮中心裡聚集了一群高階軍官，正透過回傳影像觀看他們部隊在戰場上的作戰行動，同一時間，其餘士兵負責接聽來自各偏遠基地的軍情回報電話，另外還有來自聯合終端攻擊管制員（joint terminal attack controllers，或稱之 JTAC）的電話──他們是在陸軍單位裡服役的空軍士兵，因此得以擔任地面部隊與空中飛行戰機之間的聯絡官。當戰況吃緊時，陸軍往往需要飛機支援，把戰區炸得一乾二淨。聯合終端攻擊管制員就是負責打這通電話的人。

這場對抗塔利班的戰爭，我們似乎不可能會輸──敵方擁有的科技產品（或者說電力）少之又少，他們在山裡打游擊戰，用的都是生了鏽的卡拉希尼科夫槍，以及臨時拼湊的迫擊炮代用炮筒。不過他們都是很難對付的武裝分子，對當地的地形瞭如指掌。在二〇〇七年秋季，幾乎隨時都有戰爭在山谷裡的某個地方發生，照亮了戰術行動指揮中心的螢幕，一如聖誕期間，掛滿閃爍燈飾的洛克斐勒中心。

照規定，拍攝螢幕、地圖，或者是含有機密資訊的文件，一直是件很敏感的事，因為這些影像最後很可能落入「敵軍」之手──這個籠統的用詞，軍方通常用來指稱塔利班，以及想把西方人從這個國家趕出去的反聯軍好戰分子。我對軍官們解釋，我有辦法拍攝這個房間但不洩漏螢幕上的內容──藉由變換焦距，或者模糊影像，抑或是避免拍到螢幕全景。我想要捕捉住

房間裡那種強烈的緊張氛圍。我得到拍攝許可，但得讓 G2，也就是軍事情報局，檢查我在戰術行動指揮中心拍攝的照片，以確保我不會把高度敏感的資訊散播出去。這大概是軍方破天荒頭一遭要求檢查照片，針對這次的情況，我同意接受檢查，因為他們許可我拍攝這樣的畫面——閃爍不息又壯觀無比的西方高科技全貌，這是我未曾在出版品上見到過的。

片——穿著運動衫的軍人緊盯著螢幕，接聽著電話，在分秒間就得下決定是否空投五百磅的炸藥。他突然丟了一個問題：「那麼妳的朋友已經懷孕幾個月了？」

我嚇到了。他是怎麼知道的？我們先前通電話都是透過各自的舒拉亞衛星電話，或許他們暗中監聽我們的電話時，伊莉莎白提到了她懷孕的事。

「她沒有懷孕。」我把目光鎖定在自己的電腦螢幕上。我從來都不是個高明的騙子，但卻永遠是個死忠的朋友。伊莉莎白每天都提醒我好幾次，對她的孕事絕不可洩漏半個字，我答應了她。

軍官很快就不再追究這問題了，但我卻還是擔心其他人會發現真相。

我們沒在布萊辛營停留太久。就在飛往卡林哥前哨基地的前夕，我們集中在戰術行動指揮中心看著塔利班分子從屋頂天臺上發射迫擊炮，而美軍一直處於挨打的狀態。指揮官考慮由飛機空投炸彈，並討論五百磅炸彈可能造成的「連帶損失」——平民傷亡。戰況僵持不下。美軍持續挨打中。最後，坐鎮戰術行動指揮中心的營指揮官——比爾・奧斯特倫德中校（Lieutenant

Colonel Bill Ostlund）撥電話給飛機轟炸員，在該區投擲一枚五百磅的炸彈。塔利班的武裝分子就在我們眼前的螢幕上，當場被擊潰。這場戰鬥和我過去曾經報導過的沒有什麼不同，只不過這一次我就在螢幕前看著它上演，奇怪的是這感覺居然比親臨戰場還要危險。我還注意到了一件事：在伊拉克以及阿富汗的其他地區，每回交戰前後都會有一段比較長的平靜空檔。但在卡林哥，炮火卻沒日沒夜，從來不曾斷過。

美軍在卡林哥山谷設立了好幾個小型基地，叫做前線作戰基地（FOBs，forward operation bases），另外還有規模更小的前哨基地（COPs，combat outposts）。它們深入阿富汗某些敵意最深的區域（敵方勢力深固的地盤），叛軍勢力的核心地帶，同時也是這個國家木材貿易的心臟樞紐──木材貿易為叛軍提供資金。卡林哥前哨基地（the Korengal Outpost），或者簡稱 KOP，就位在布萊辛營南方六哩外，建在一條狹窄的山徑旁，沿路到處都是土製炸彈。對那些埋伏在周遭山區，居高臨下的阿富汗武裝分子來說，此處是個容易攻擊的目標。我們選擇搭乘奇諾克（Chinook）──一種移動緩慢的船型直升機──飛過去。比起黑鷹直升機，它的目標更明顯，靈活性也更差。我一直很怕我們會被擊落。

我們一降落到地面，就被直接迎進醫務帳篷。卡林哥前哨基地的指揮官，丹・基爾尼上尉（Captain Dan Kearney）親自迎接我們，不過我們的注意力很快就轉移到帳篷內。只見一些在驚

迫擊炮輪番攻擊卡林哥前哨基地附近的避難所，第 173 空降師戰鬥連的軍人開始進行反擊。

嚇中被帶到這個基地來的阿富汗男孩，臉上和身上都帶著傷。他們的家人告訴軍醫，這些傷口是前一晚被炸彈碎片弄傷的——很可能就是我們在戰術行動指揮中心螢幕上親眼看著它們爆炸的那些炸彈。突然間，我們就直接切入了新聞現場，這正是我們一直想記錄報導的：這場戰爭對平民的影響。

我把大部分時間都用來拍攝一個名叫卡利德（Khalid）的年輕男孩，他兩眼充血，眼神呆滯，血痕和泥巴沾染了他潔白的皮膚。塵土凝聚在他殷紅的嘴角邊，他的眼睛幾乎眨也不眨。軍醫經常要治療受傷的阿富汗人，這也是為了贏得人心的反恐行動之一。然而，當阿富汗人告訴他們是美國人的炸彈害他們受傷的，他們開始變得疑神疑鬼。

那一晚，我們睡在深入地底的地下碉堡的行軍床上，不牢靠的電線連著燈泡，就懸在我們頭頂上。這裡還有跳蚤。伊莉莎白的身體東一塊西一塊到處都是紅腫、紅斑，她的肚子上大快朵頤。（牠們對我半點興趣也沒有。）伊莉莎白去找過軍醫好幾次，想辦法緩解身上的痛苦，每一回，他都給她止痛退燒藥以及驅蚤藥，然而，這些藥當中對孕婦無害、真正能讓她使用的並不多。因身體上的不適，她整晚輾轉難眠。

丹·基爾尼上尉只有二十六歲，長相英俊，身材結實。他有時候是個紳士，其他時候卻是

個暴君：獨裁專制，對部下嚴苛無比。他對我們一直都很親切，也很幫忙，還叫他的部下把行軍床讓給我們，或者多給我們一些毯子，因為時值夏末，天氣已經逐漸轉涼。基爾尼的部下在遵從命令時，連半點情緒波動的表情都沒有。

我懷疑這些軍人根本不把我們當一回事，而且完全搞不清楚，為什麼會有兩個女人自願投入卡林哥山谷的險惡環境。為了不讓他們質疑我們——他們眼中的弱雞——會在戰場上礙手礙腳，我事前做足了準備，無論是生理或心理方面。為了任務，我認真鍛鍊自己，再三確認所有需要的物品都有放入行李，以便盡可能自給自足，盡可能不讓自己顯得害怕。就如執行其他任務時一樣，我想讓自己融入這裡，盡量不引人側目。有些部隊每日都得辛苦進行長達六個鐘頭的巡邏，巡邏時身上還得帶著幾十磅重的彈藥——我敢說他們很多人都懷疑我們是否挺得住，跟得上他們。

從以往的經驗，我知道這些軍人為了尋找「敵人」以及在這個地區樹立軍威，幾乎每天都會巡邏，有時候他們還得做好與敵方交戰的準備。每週都有好幾次，他們會巡邏至可疑敵區，諸如阿里阿巴德（Aliabad）、棟加（Donga）等地的村落，那裡整個聚落的房子都是用薄石板搭建而成，一間接一間從谷底往上層層疊疊攀至山頂。巡邏有時候會持續七個鐘頭，因為地形實在是太陡峭了。

頭幾週，伊莉莎白的行動似乎並未受到懷孕的阻礙——除了每一趟巡邏途中，她都得停下來好幾次去小便。這麼些年，我一直試著讓士兵們忘記我們的性別，我真的不敢每次都請排長

梅特・皮歐薩中尉（Lieutenant Matt Piosa），在充滿敵意的村落裡讓一整排軍隊停下來，等伊莉莎白跑到廢棄的房屋裡或躲在樹後面解放她的膀胱。我倆的體力都很弱，也不習慣一路爬坡的路程，尤其在山上稀薄的空氣之下更甚。我在家幾乎一天可以跑六哩路，卻依然在攀爬斜坡時吃盡苦頭。我根本沒辦法想像，爬坡時還有個孩子在我肚子裡的情況。

有一天，我們前往另一個陸軍前哨基地——提供戰略性火力掩護駐點的維摩托火力基地（Firebase Vimoto）。它是以一位在初次巡邏途中遇害的陸軍士兵的名字命名的。我們一大早出發，在到達基地前，一路走的都是筆直的上坡路；這個基地只比一個炮火射擊位置大一點，再外加一條睡覺用的溝渠，周遭堆疊著沙包。若是要一連待上幾個月，這裡顯然是個很淒慘的駐點。回程時天色漸黑，但我們可不像那些軍人一樣有夜視鏡。就在距離基地還不到五十碼的地方，伊莉莎白發出一聲慘叫，然後，我就聽到她腳下樹叢傳來的斷裂聲。她在山坡上摔了個跟斗。

我簡直要崩潰了。對於懷孕，我的確是一無所知，但我猜想任何對腹部的衝擊都是危險。

「妳還好嗎？有沒有撞傷肚子？」我喘著氣說道，擔心接下來可能會聽到的答案。她幾乎沒法答話。光是能不能活著回家就已經讓我們夠緊張的了。現在伊莉莎白還懷有身孕，這荒唐的事實讓我們不知如何是好。

不過，伊莉莎白總是從容應付一切。她抱怨了幾次防彈衣裡的鐵板讓她的胸腹飽受壓迫，於是，我把自己的輕量陶磁鋼板和她的舊式鋼板交換。接著，我們一如往常繼續巡邏——她的

沈重負擔源自成長中的胎兒，而我則是由於隨身相機和她的那些便宜鋼板。

幾個禮拜後，我休假回家去和保羅相聚。伊莉莎白留在卡林哥前哨基地繼續進行採訪。我不在的時候，她定時寄來當地最新的新聞快訊，內容字字斟酌、小心謹慎，以防走漏任何一丁點戰略資訊，我的心裡一直因為放她獨自一人隨軍採訪，自己卻和男友重聚自在逍遙而感到罪惡不安。有天晚上，伊莉莎白來電說，她剛剛結束通宵巡邏返回基地時身體嚴重脫水，足足注射了兩瓶生理食鹽水才緩過來。我知道自己該回去了。我收拾了一個背包，裡面裝滿了我倆的冬季用品，還多帶了些高蛋白補充棒，以及給伊莉莎白的孕婦牛仔褲。

回到基地後，我們甚至還前往更偏遠的維加斯火力基地（Firebase Vegas），該基地坐落於一處嵌入山壁的突岩上，面對著寬闊壯麗的峽谷，不易防守。維加斯是第一排部隊簡陋的家。基地有一間用夾板圍成的無屋頂教堂，有一些沙包、一張木桌，還有一間室外廁所，裡面有一本快被翻破的《Maxim》雜誌，特意地放在那個充作馬桶的地洞旁邊。就在我們到來的幾個月前，這個排的士官長被人槍擊命中頭部，死在廁所到營房的半途中。每一回去上個廁所，都得冒著生命危險全力衝刺。在維加斯無事可做，只能夠吃袋裝的軍隊餐點MRE（也就是軍中口糧）、閒聊、玩牌、睡覺、巡邏。

有一天，我們和部隊官兵聊起他們的私生活，聊到他們為什麼要從軍入伍，他們在來蠻荒

的卡林哥山谷之前都做什麼。

「這是二〇〇一年九月十一日之後，我第六次出任務到伊拉克、阿富汗一帶。」綽號「山貓」的賴瑞・羅格爾上士（Staff Sergeant larry Rougle）這麼告訴我們。羅格爾是我最欣賞的軍人之一。他有一頭深褐色的頭髮，在維加斯軍營期間愈長愈長。他的胸肌賁起，雕塑出健壯的體格；雙臂從手腕到肩膀全部都是刺青。他不但褐色眼睛上方，說起話來總是帶著凶多吉少的憂心，彷彿在擔憂他的第六次任務會深思熟慮，而且口齒清晰。他曾經參加過南紐澤西的一個幫派。當時他槍擊了一個人，結果被關進少年觀護在劫難逃。他在那裡學會了俄文和閱讀。出獄之後，他加入了陸軍。他有個論及婚嫁的女友。他老是所，把他媽媽掛在嘴邊。

有些人會用筆電玩遊戲、寫信。很多人會看過期雜誌和二手回收書。我隨身帶來的讀物沒多久就都看完了，在 Kindle 電子書問世前的這段日子，我只好開始讀在基地裡找到的一本袖珍版的新約聖經。

每天早上，日復一日，我們都在黎明曙光中展開巡邏。我們會先集合聆聽說話溫和又靦腆得要命的排長布萊德・威恩中尉（Lieutenant Brad Winn）簡報宣達指示。然後我們要打包這天的裝備，包括水、高蛋白補充棒、軍中口糧，以及我們的頭燈，我還得檢查攝影裝備，確定有帶備用電池以及夠多的記憶卡，以防我們因敵軍受困整夜時可以派上用場。

我們會排成單人縱列行走，沿著穿越高大西洋杉樹林的羊腸小徑，從這個不友善的村莊走

向下一個不友善的村莊。排長通常會讓伊莉莎白和我排在一起，夾在兩個大兵中間。當我們順從地沿著狹路跋涉時，我總不斷地去煩擾伊莉莎白，問她水喝得夠不夠。我們要遵從的指令，就是和我們前面的人保持大約二十碼的距離──士兵之間保持距離，可以在遭遇埋伏或者地雷爆炸時降低傷亡人數。如果遇到敵襲，我們得照著「上級指派」的士兵所說的做。通常不外乎是

「趴下！」或者「快跑！」有部分的我暗自期待著遇上一場短暫的槍戰，否則我能拍的軍人照片就只有他們荷槍站崗以及和村民談話的畫面。然而，一旦子彈真的開始呼嘯飛過時，我反倒又一心祈望戰鬥能快點結束。

我們身穿防彈衣、頭盔，背著水和食物，徒步翻山越嶺的這幾個禮拜，伊莉莎白和我都變得更強壯、更果決了。我們的裝備合計有四十磅重（我有攝影器材甚至更重），不過我們還是努力跟上每一趟長達六小時的巡邏行程，走完卡林哥山谷裡這些高難度的山路。我們已經習慣了接二連三的吹哨聲，以及一輪輪瞄準基地射來的迫擊炮爆裂聲──經常偏離目標，不知掉在何方。不用聽見警報聲響起，我們就會搶著躲進煤渣磚砌成的掩護，或者躲在大量砂土填充而成的艾斯科防爆牆（Hesco barriers）後面。來自卡拉希尼科夫槍或者是名為Dushkas的俄製重機槍接連不斷的輪發齊射已成了家常便飯。剛開始一聽到子彈呼嘯而過，我的心跳就跟著急速加快，但如今，我已司空見慣，聽到子彈的反應就好像聽到世界各地都有的黎明雞啼一樣平靜。

一個月過去了，伊莉莎白的肚子愈來愈大，氣溫也開始下降；隨著肚子的尺寸變大，她身上衣服也愈穿愈多，因此胎兒的行蹤也得以隱藏。每回遇到諸如抽筋或是頭痛的狀況，我就拿

出舒拉亞衛星電話打給住在洛杉磯的姊姊麗莎，同時小心不讓任何軍人聽到我們的通話內容。

「麗，伊莉莎白如果抽筋了，那是什麼情況啊？」我問，「她一天走上好幾個鐘頭沒問題嗎？防彈衣的重量會不會對胎兒造成什麼影響？」

我姊姊早已習慣她的小妹經年待在前線，對我和我的同事她似乎也懶得再多說什麼，所以她並沒針對孕婦待在戰地或者隨軍採訪的風險發表長篇大論來回應我。她是個十分務實的兩個孩子的媽，總是不斷向我們保證胎兒的適應力有多強。

「只管告訴她多喝水就對了。」她說，「妳們最最要不得的事，就是讓自己脫水。」

這一年的秋天，卡林哥的戰鬥連已經準備展開「岩崩行動」（Operation Rock Avalanche），這是另一場拔除塔利班資深武裝分子的營級任務。十月中旬，所有事前準備都全力進行中。我們知道崩岩行動會非常危險。美軍希望藉此誘出躲藏的塔利班分子作戰。

這一次又多了兩名記者，攝影師提姆·赫瑟林頓（Tim Hetherington，譯註：英國攝影記者，二○○六年與夥伴共同執導的《當代啟示錄》（Restrepo）曾獲得奧斯卡最佳紀錄片提名的殊榮。不幸於二○一一年採訪利比亞時殞命，享年四十歲。）和巴拉茲·葛迪（Balazs Gardi），他倆也要參與行動。基爾尼會從作戰前線撤退到大後方，和讓我們四個人自行決定這次任務要跟著哪一個連行動。基爾尼上尉和瞭望小組一起行動，而第一排和第二排部隊則是要前進到大前線。他們要進入村莊，挨家挨戶

搜索，如遇敵襲則立即發動攻擊。第一個目標是亞卡奇納村（Yaka China），整個村落多半垂直分布在山坡上。如果我們要跟著他們，就要在半夜裡行軍，帶著我們所有的裝備，實實在在地爬上七十度傾斜坡地上的梯田階梯。當我們在獵捕塔利班，同時也被塔利班獵捕時，還得負責攜帶著自己的食物、水、睡袋、工作器材、衣物——應付我們整整一個禮拜的偵察、紮營——還有跋涉山間所會用到的一切物品。

伊莉莎白建議我們跟著基爾尼上尉和瞭望小組，基爾尼上尉也鼓勵我們這麼做——待在大後方。我想跟著第二排部隊到前線去，但卻不確定我們跟不跟得上行軍。伊莉莎白決定請巴拉茲做個裁斷，同時告訴他，她自己的新聞報導所需，還有她已經懷孕了。他似乎有點措手不及，但他的回答卻很堅定：我們絕對應該跟著基爾尼上尉和瞭望小組，他們會待在作戰部隊的後方，以便監視、指揮作戰行動。我們決定緊跟著基爾尼上尉。

我想到保羅，慶幸他對我要做的事並不知情。雖然我們幾乎每天都會透過衛星電話通話，但隨軍規定禁止我提到任何戰術、攻略資訊，以防叛軍監聽。我們的對話大都是講當天我吃了什麼高蛋白補充棒和口糧，還有伊斯坦堡那邊，他的工作和我們朋友有什麼新鮮事。

十月十九日的傍晚，我們一行人擠上黑鷹直升機，飛往可以俯瞰、監視亞卡奇納的山上。黑鷹在高低不平的山坡上盤我簡直被嚇壞了。這些年來，外國軍隊從未嘗試過進入這個地區。

旋，就在距離亂石嶙峋的地表幾呎高的地方，我們被催促著跳入一片漆黑中。我跳出直升機

時，努力護著相機別撞到地上，落地時則掉在一群東倒西歪的軍人之間。

我們這一票跌得狼狽不堪的人和裝備，在原地停留了片刻，這時黑鷹調頭離開飛入夜色

中，氣旋捲起的雜草和塵埃噴了我們一身。我暗自期望相機沒有在落地時摔壞，更想知道伊莉

莎白和小寶寶是否平安無事。

我完全不清楚我們接下來要做什麼。基爾尼上尉已經借了我們夜視鏡，我努力把自己頭盔

上的夜視鏡重新戴好掛在眼前。不到幾分鐘，基爾尼就從布萊辛的戰術行動指揮中心收到訊

息，說是有一小群武裝分子正朝我們逼近。黑鷹曝露了我們的所在位置。只見基爾尼對聯合終

端攻擊管制員發話，後者於是聯絡空軍派來了一架 AC-130。沒多久，我們便聽到了頭頂上

有飛機盤旋的聲音，還有不遠處轟隆隆的爆炸聲，我們知道叛軍分子已經灰飛煙滅了。

瞭望小組拿出一些宛如才從越南運來的笨重機器，在山的這一頭，瞭望亞卡奇納。我的腎

上腺通常在這種時候會開始暴衝，此刻卻神祕失蹤了。我們待在海拔數千呎高的十月天空氣

裡，陣陣寒氣刺骨。沒有帳篷，沒有圍牆，在我們頭頂上也沒有屋頂，山的這一頭，只有一些

矮灌木和盤根糾結的樹木，以及零星的小片泥土地，讓我們可以在星空下睡覺。我拿出睡袋的

時候，基爾尼正透過空軍聯絡終端攻擊管制員，然後，我就在另一場戰鬥中睡著了，尼康

相機依然忠誠地擋在我的臉前面。

過了不知多久，基爾尼把我叫醒，興奮地說：「艾達里歐！快看看那個閃光！」

我透過夜視鏡，在一片綠色的夜視光中看到一名聯合終端攻擊管制員站立的身影，他用一個類似手電筒的裝置，朝著下方的村莊射出一道巨型雷射光束。一架AC-130在頭頂盤旋。

聯合終端攻擊管制員正以「閃光」照亮目標，協助引導這架戰鬥機鎖定目標。那就像是《星際大戰》裡的光劍，長度有一哩那麼長。耳邊不斷傳來基爾尼、聯合終端攻擊管制員、瞭望小組、塔利班的無線電截聽頻道、以及布萊辛營指揮中心等多方通訊的嗡嗡低鳴。

我拾起相機，把夜視鏡掛在鏡頭前，以水平角度拍攝，拚命地努力不讓自己再睡著。夜視鏡牢掛著，相機緊握在手，而我的神智卻在半夢半醒間遊蕩。翌日清晨，我在薄霧中醒來，他們還待在原地，仍舊在工作著。我忍不住懷疑還有沒有其他人也睡著過。在這個靜謐的時刻，我沐浴在陽光下，試著溫暖自己顫抖的身體，這時塔利班分子仍持續在截聽頻道上相互通話。

「我們已經準備好DShK重機槍了。」一名翻譯員念出塔利班分子的對話，「我們看到他們越過了山谷。」

他們是在講我們——瞭望小組，而且他們有一支點五○口徑的巨型俄製重機槍，已經準備好要朝我們射擊了。我開始左右張望搜尋可以藏身的地方，以防我們的所在位置，被人用可以輕易穿透磚牆的子彈亂槍掃射。這裡除了矮灌木叢，什麼遮蔽物都沒有，甚至連個深度足以供我們躲藏的溝渠都沒有。我們簡直是門戶洞開、毫無遮掩。

天色轉黑時，基爾尼全神貫注緊盯著下方山谷一間有人活動、進進出出的房子。瞭望小組可以用夜視鏡觀察，同時也透過無人偵察機回報偵察資訊。阿帕契和AC-130等攻擊型戰機

就在我們頭頂上盤旋，等待開始攻擊目標的指令。無線電陸陸續續吐出叛軍的談話聲。基爾尼的上級指揮官——戰術行動指揮中心的奧斯特倫德中校，透過無線電指示他展開攻擊。幾分鐘後，天空中響起了火力全開的轟隆聲。

不過，敵軍談話聲和活動仍持續在山谷對面那間屋子裡進行著，那就好像是一群小蜜蜂的巢穴。在黎明前，一架 B-1 轟炸機猛地俯衝下來，朝著亞卡奇納投下了兩顆兩千磅的炸彈。

我仰天躺下，聆聽著戰鬥的粗嘎聲響——炸彈爆炸聲、目標被擊毀的爆裂聲、飛機引擎的轟鳴聲。我對於自己此時的無能為力深感挫折——我無法在漆黑夜晚裡拍攝這一切，於是，我索性決定回頭去睡覺。

破曉時分，負責指揮第二排部隊的皮歐薩中尉，從村子裡透過無線電報告說有平民傷亡。

然而，我卻跟瞭望小組在一起，遠在山谷的另一頭隔岸觀火，無法去拍攝戰爭中的人員傷亡。我到這裡來，是為了見證這一切，結果卻什麼都沒看到。我想像著我的同業提姆和巴拉茲，他們正在拍攝平民的屍首、遭到擊毀的房舍、飽受驚嚇的婦孺，而我卻屁股凍僵地坐在山的另一頭，拍攝著瞭望小組和他們那些草綠色的古早機器。

我懇求基爾尼讓我到山谷對面去。**我們難道不能行軍過去嗎？** 自從幾個星期以來，背著三、四十磅的重量，每天走上好幾個小時的上山下山路程，我的體力已經訓練得夠強了，我敢肯定自己什麼苦都能忍耐——就是不能忍耐錯失了拍照的機會。基爾尼拒絕了我：那裡全是敵軍的地盤，而且還有一座我們無法通行的垂直峭壁。我焦慮得全身顫抖起來。這一天過得很

慢，截聽頻道裡的塔利班對話仍繼續著：他們正在監視我們，他們接近我們的位置了，他們打算從山谷對面用重機槍掃射我們。

才剛當爸爸的基爾尼，對於造成平民的死傷難過不已，同時卻還得努力釐清下一步該做什麼。在他原本的行動計畫中，他會例行性地拜會村中耆老，努力贏得對方信任，說明他們的任務。亞卡奇納是個開放的敵方村落，他的部下從來沒進去過，現在他卻得為了昨晚殺害、傷殘婦孺的事實面對一場苦戰。我沒法想像，他才正值二十六歲的青澀年紀，要怎麼承受做這些決定的重責大任，怎麼對自己部下和阿富汗平民的生命負責。他想到伊莉莎白在阿富汗已經有多年經驗，且充分了解當地文化，於是，轉而徵詢她的意見。伊莉莎白和丹談論過各種方案，然後，建議他們飛到這個昨夜轟炸過的村落，對村中耆老解釋他們發動攻擊的理由。基爾尼上尉和奧斯特倫德中校決定採納伊莉莎白的忠告。計畫是向阿富汗人民解釋他們攻擊的原因，並為所有的傷亡道歉。他們準備努力贏得這一場戰爭中，阿富汗人的民心。

我們的直升機降落在亞卡奇納一戶民宅的糞土屋頂上，宛如龍捲風般捲起村民們的乾草和飼料、農作物。所有的人都聚集在一戶民宅的院子裡，四周全是黏土砌成的牆——有輪廓分明的阿富汗人，有皮歐薩中尉，以及他率領的第二排士兵。我又見到了提姆和巴拉茲，他倆看起來好像才從鬼門關繞了一圈回來，不過，卻對自己的工作成果開心不已。

「昨天怎麼樣？」我問。

「很慘。」巴拉茲是個話不多的人。

提姆解釋說，所有男人的屍體在他們抵達前就已經被移走了，只留下受傷的婦女和孩子還躺在那裡，為的就是要給他們看。

我覺得自己是個失敗者，深感自己的性別處處受限。捕捉戰爭中平民傷亡的畫面，是這次新聞專題最重要的報導主軸，但我卻始終無法以照片呈現。一篇圖文並茂的文章、一份忠於事實的長期紀實報導應該要有卡林哥的一切畫面，從美軍官兵到阿富汗村民都包含在內。在這份真實紀錄中，性命垂危的阿富汗人占有舉足輕重的角色，而我卻沒能親眼看到。我知道，如果我夠強壯，如果我不是個飽受身體限制的女人，還有個懷孕近六個月的搭檔夥伴，我或許會選擇跟著第一排或第二排部隊一起行動，背著我的裝備，和我那些男性同業一起攀爬陡峭的地勢。在和文字記者搭檔的情況下，如果我的隊友是個能夠鼓勵我挑戰自己超越天賦限制的夥伴，我通常會勇往直前。然而，我現在的搭檔是一個身體狀況會讓我擔心的伊莉莎白，雖然，她從來不曾要求我為了她個人的因素向工作妥協，但我覺得自己實在沒有接受挑戰的權利。在隨軍採訪的過程中，我們是一個團隊，就算我無法和提姆、巴拉茲一樣拍到引人矚目的照片，我們兩人也必須一起行動。

提姆和巴拉茲都很謹慎地避免一再重複令人不快的畫面。和絕大多數報導戰爭的男性攝影師不同，他們的思慮周延敏感，沒有半點傲慢魯莽。巴拉茲和我早在阿富汗時就認識了，而提姆和我卻是來到卡林哥才第一次見面。近兩個月的隨軍採訪期間，我們一起經歷幾次的巡邏和基地拍攝，我發現我們彼此最熱衷的話題就是攝影新聞的影響力，要不就是彼此共同的心

願──讓自己作品超越平面攝影境界。身為平面攝影師，我們拍的場景總是一再重覆，如何持續抓住讀者目光，對攝影師而言是一大挑戰。巴拉茲拍攝的影像充滿力量、宛如畫作，大都是黑白照片。提姆則是對拍攝工具和主題探索極富創意，通常他會在戰區實驗使用速度更慢、操作更複雜的中片幅相機，或者把靜態影像與聲音結合，抑或是採用完全不一樣的工具，例如攝影記者，只有在事件發生時才會著手報導，但提姆不同，他能在什麼都還沒發生以前，就捕捉影機。我最近看過他一系列在利比亞拍攝的人像作品，風格簡潔強烈，我真的佩服他那種能從混亂場面中退一步距離看待一切，以及從簡單事物中發掘美感的能力。那些報導即時新聞的攝住最原始、最深入的新聞內容。每一次聊天，我們都會發現彼此竟有那麼多的共通點，尤其我們都私下渴望成為有想法的攝影師，而非被動地盲從跟風。我原本以為提姆不過也是個追逐聳動畫面的戰地攝影師，事實證明我錯了。

當晚我們被空運到阿巴斯賈爾山脊（Abas Ghar rideline），這是另一個寒冷荒涼、松木遍布的山林地帶。我們跋涉上山，尋找基爾尼和瞭望小組可以駐紮的地方。和戰鬥連共同行動的這幾個月，我們都已習慣透過夜視鏡看世界，而且從夜視鏡綠色的模糊視野看東西時，也已能辨識田野、突岩、灌木叢等令人棘手的深淺色差。上山的路彷彿永遠都走不到終點，不過比起初來乍到的那時，我們的身體已經變得更加強壯，步伐也更輕快了。所有的人都累壞了，缺乏休息，壓力又大，在這個節骨眼上，每一個士兵除了自己根本無暇他顧。

伊莉莎白依然保持著良好狀態，在她沒那麼逞強而且願意讓我協助時，我會幫她背一些裝

備。在我們艱難前進的這一路上，沒有人開口說一個字——我們一直假設敵人就埋伏在附近。

寂靜被某個一等兵哭哭啼啼的啜泣聲打破了。他剛來基地時，體能就很差，膚色蒼白，身材矮胖，而那些對卡林哥惡劣環境和嚴格巡邏忍耐已久的同僚，還一直不斷地捉弄、羞辱他。他身上背著的彈藥肯定有上百磅重。他內在有些東西崩潰了。透過夜視鏡模糊的視野，我可以看到他龐大的黑色身影從巡邏隊伍中跌了出來，跪倒在地上。他大哭了起來。

「我再也不行了。我再也走不動了。我放棄了。」

我很同情他，不過在這幽黑夜色裡，我卻暗自鬆了一口氣，慶幸著第一個崩潰的不是**我們**

女生。

一群士兵圍在那名士兵身邊踢他，斥罵他的軟弱。他們把他拉起來站好。我認為他哭這麼大聲讓塔利班分子聽到，危及我們安危，實在是件愚蠢的行為，不過這些士兵開始高聲斥責他，這反而讓我們的安危更受威脅。他繼續啜泣著，說他撐不下去了，其餘士兵則是繼續推著他前進。塔利班分子看到這一幕，肯定會哈哈大笑。

此地的地勢感覺比亞卡奇納來得好走，而且我們所在位置和第二排部隊之間的距離只有輕輕鬆鬆的三十分鐘路程。在一個涼爽又晴朗的日子，基爾尼上尉讓我們跟著巡邏下山去與前線士兵會合，終於能跟著他們一起行動了，我們寬心不少。辛苦了幾天，難得可以放鬆一下，整排的部隊解散隊形，彼此交換吃著 Skittles 彩虹糖和 M&M 巧克力。塔利班分子的聲音從通訊設備中嗡嗡傳出，其中有個綽號「耳語者」的士兵重複用壓低的聲音說著「他已經接近了」以及

「他看見了頭髮」——我們猜想他說的要不就是伊莉莎白，要不就是我。我們知道，塔利班分子發動攻擊只是時間早晚的問題。

士兵們聚集的這個山脊，和一片傾斜度約七十五度角的陡峭山壁平行。這樣的角度讓人幾乎不可能找得到可以尿尿的地方，但我已經憋了一整個早上了。我脫下頭盔，把相機擺在伊莉莎白身邊，手腳並用地爬上山。爬到大概四十呎高處，有一棵巨樹橫倒在一片結實粗壯的松木之間，為我創造了絕佳的如廁所在。我跳過樹幹，但就在解開褲子鈕扣前，我聽到了熟悉的尖銳破空聲響，來自AK-47突擊步槍的連發射擊——那是塔利班分子所選用的武器。

我撲倒在地，躺平身體躲在樹幹後方尋找掩護。相對於沿著山稜行動的部隊，此刻我正處在他們上方的位置，獨自一人待在他們的視線範圍外。我努力想把身體埋進地底更深，以便得到更多的掩護。來自四面八方的子彈呼嘯而過，越過掩護著我的這棵樹。正在遭受伏擊的我，很難分辨出這些子彈來自哪裡，或者我所做的判斷究竟是出於理智還是恐懼。子彈在我頭頂上發出尖銳的聲響，子彈的悲慘聲音穿透了空氣：嗶茲嗯、嗶茲茲茲嗯、嗶茲嗯……我聽得出來，塔利班分子就在我的周圍開槍。

我感覺到一陣恐慌從肚子裡升起，一路直衝胸腔：如果耳語者從山頂上下來，頭一個就會發現了我呢？他會把我抓起來嗎？我只有一個人，而且就我所知，底下沒一個軍人知道我脫隊去尿尿了。我開始念萬福馬利亞，試圖假裝自己是個虔誠的天主教徒，以便求得救贖。我懇求上帝保我平安，許下各種心知自己絕不會遵守的承諾。

會不會這只是我們美軍同袍不小心誤射向我的子彈？假如塔利班分子就在我的身後，他們很容易就可以射中我。我繼續祈禱著。我知道自己得爬下去，回到山脊處，回到伊莉莎白、提姆、巴拉茲、第二排部隊的藏身處。

「皮歐薩中尉！」我尖叫著。隨軍採訪的規定是，記者必須服從指揮官或軍隊指派來盯著我們的人；如果出了什麼天塌下來的大事，不管怎樣，我們都不會變成任何人的責任。

「伊莉莎白！」我對著漫天子彈低聲尖叫。我甚至連自己的聲音都聽不到。我藏身在樹幹後面的空間，但心裡很清楚自己必須鼓起勇氣和其他人取得聯繫。經過了幾分鐘的煎熬折磨，總算在一陣掃射後，出現了短暫的空檔。我跳過樹幹，伏臥在地，像奧運跳水選手那樣把手臂伸直到頭頂，往山下其他人所在的位置滾去。我頭一個碰到的人是譚納・史迪奇中士（Sergeant Tanner Sticher），他正站在另一個士兵旁邊。

「找掩護！」史迪奇高聲大喊，這時，子彈一直不斷從我身邊竄過，「找樹掩護！」

「我需要我的相機！還有我的頭盔……」

我看到了伊莉莎白，她就在底下的樹林裡，蹲伏於幾個士兵身後，一起躲在一些小松樹的後面，而每一棵松樹的樹幹直徑最多只有六到八吋。向來是專業戰士而且對自己家園地勢瞭如指掌的塔利班分子，正從三面包抄伏擊我們。我蜷縮在伊莉莎白身後，忙著四處張望確認自己的方位，又再次忘了拍照。提姆就在我右邊幾呎外，拍攝著現場的景象：他靠在一棵瘦弱的松樹上，穩穩地握著攝影機，簡直就是一幅暴風雨中的寧靜素寫。

這時，無線電傳來一個飽受驚嚇的聲音：「有人倒下！2-4中彈了！」

每個人都有一個代號，而凱文‧萊斯中士（Sergeant Kevin Rice）就是2-4。皮歐薩透過無線電發出鎮定沉著的指令，試圖清楚地掌控狀況。

無線電再一次傳出驚恐的聲音：「山貓中彈了！」

皮歐薩往前邁步移動。伊莉莎白、巴拉茲、提姆、我、醫務兵，還有其餘士兵都跟在後邊，廣闊的樹林和高聳的松木環繞著我們。其他人則繼續向前推進。

面。持續不斷的攻擊火力至此已有緩和之勢。

我們遇到了專業技術兵卡爾‧凡登伯格（Specialist Carl Vandenberge），他被射中了手臂。他的胸部和大腿都是血漬。他半昏半醒地躺在灌木叢間，史迪奇中士站在他身前，把一袋液體倒進他的嘴裡，同時用一個化學速熱袋溫暖他的身體，以免他休克。我停下腳步，坐在他們身邊，以防塔利班分子還在這附近徘徊。史迪奇很快地看了我一眼，然後，繼續看顧著仰躺在灌木叢間的凡登伯格。

「嘿……抱歉，」我說，我壓低聲音，

「你們介不介意我拍照？」

「好啊，沒問題。」史迪奇代表他們兩人回答我。他很冷靜、很專注，彷彿剛剛根本沒有發生戰事。

「你會沒事的。」史迪奇對凡登伯格說，後者手臂上的動脈正大量出血。「跟我聊聊你回家以後要買的車吧。你要買什麼顏色的車？」

「我還能買嗎？」凡登伯格問，「我還能活嗎？」

史迪奇就站在凡登伯格身前，兩腳跨立在他身體兩側，把點滴袋裡的最後幾滴生理食鹽水倒進這個弟兄的嘴裡。

「你的車內部要什麼顏色的？」史迪奇問。

我不知道凡登伯格心裡最後想的，是不是他回到美國後要買的新車內部的顏色。我靜靜地跟他們坐在一起，拍著照片，用此地安全無虞的假象來安慰自己，以免陷入歇斯底里。我不想從這個假象中清醒過來。

等到凡登伯格補充夠了水分，又有體力能夠走路後，這兩人就站了起來，走向救傷直升機降落的地點。我再度往前線的方向走去，走向萊斯中士和羅格爾上士中彈的地方。就在我前進時，我看到了萊斯中士，他被擊中的腹部。他帶著自己的點滴袋，步履蹣跚地走著，有兩名士兵陪著他一同走向救傷直升機的停機處。萊斯以前就曾經中彈過，他看起來受到的驚嚇還沒那兩個陪著他的士兵要來得大。

「嘿，萊斯。」我說，把相機微微舉在胸前靠近他，彷彿在無聲詢問著他的同意。「如果我幫你拍張照片夠不夠酷？好不好？」

「可以。」他一面點頭，一面繼續走向我。

我跟著他們走了一段路，趁著萊斯動作暫停時拍照。

「嘿，」他問，「妳拍的這些照片能寄幾張給我嗎？」

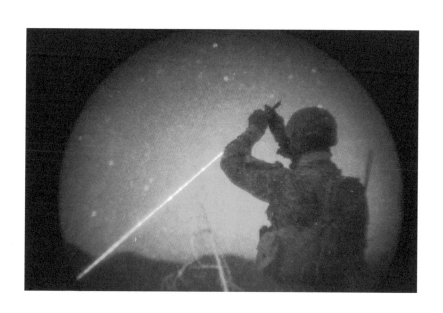

我大笑出聲。「可以啊，萊斯。這些照片我當然可以寄給你。這是我最起碼能做的。你的 e-mail 信箱？」我問道，我早已學到事後再去問這些資料有多困難。就在我們緩慢吃力地朝著前方的凡登伯格移動時，萊斯念出他的帳號給我。

當我們接近救傷直升機的降落地點時，我看見基爾尼上尉從他瞭望的位置，用最快的速度跑下山來，衝向我們。他的槍掛在肩上，淚水從他臉上奔流而下。「萊斯！」基爾尼用雙臂緊緊環抱住他，他們就那樣站在原地對泣，沉浸在遭遇敵襲的措手不及中。

我拍下萊斯和凡登伯格步行越過荒山野嶺的畫面，他們身上染著血，和同僚肩搭著肩。這是我頭一次感覺到自己不僅是報導戰爭的目擊者，更是新聞報導內容的一部分。但我全部的精力已經被腎上腺素給消耗殆盡了，我甚至

連情緒都沒力氣處理了。萊斯和凡登伯格搭上了黑鷹直升機，我看著他們在螺旋槳的抬升下飛入夜空。

過了幾秒鐘，我聽到：「我們得帶回KIA。」

KIA？我在心裡自問。KIA，就是The. Killed. In. Action.（陣亡者）幹！「山貓」羅格爾被擊中了，至今仍下落不明。羅格爾自二〇〇一年九月十一日以來，已經出過六次任務都平安無事；他還曾經對伊莉莎白和我說，等他休假返鄉時，就要向女友求婚了。

偵察小隊的其他成員中士約翰・克里納德（Sergeant John Clinard）以及專業技術兵法蘭克林・艾克羅德（Specialist Franklin Eckrode）出現了，手上提著裝運羅格爾屍體的屍袋。我不敢相信羅格爾——一個小時前還那麼活蹦亂跳的人——已經死了，在回家沿途的第一站，就被裝進黑黑厚厚的塑膠袋裡，一路被帶回他最終休息的地方。克里納德和艾克羅德一邊走來一邊放聲大哭，癱軟的身軀在他們之間晃盪。這群年輕人應該在家鄉的酒吧裡喝著啤酒，揮霍他們二十出頭的青春歲月，而不是提著他們摯友沒有生命的軀體，走在阿富汗的荒蕪山谷裡——這個二十年來，沒有人在乎過的地方。過去有那麼多人企圖攻占阿富汗都沒有成功，我實在不懂我們現在到底在幹什麼？是想要改變已經延續了幾百年的文化？置身在這個世上數一數二的荒涼之地，四周渺無人煙，沒有阿富汗人，也沒有美國人，我實在不懂我們為什麼在這裡，在這個以民主為名的森林裡作戰。為了毫無意義的政策——一些空洞的東西，我們正奉獻著生命。

我舉了舉相機，作勢詢問是否可以拍照。我不敢開口問，但和他們一起相處兩個月的時間

下來，我知道記錄羅格爾的死很重要。他們跪在地上停下來稍作休息，並一致表示同意。最好的朋友，被裝進袋裡用手提著是什麼感受？他們是否和我一樣質疑這場戰爭呢？四個搬運羅格爾屍體的偵察兵都低著頭哭泣。我坐在一旁，一邊流淚一邊拍攝。救傷直升機的低嘯聲由遠而近飛抵現場，前來接走「山貓」。

當羅格爾的屍體飛越阿巴斯賈爾山脊的那一刻，我知道自己必須逃離這裡。我聽到、也相信我們將再次被伏擊，而且難以保證是否還能僥倖存活。每當走近正在翻譯從收音機截聽到的塔利班通訊訊息的工作小組，我的緊張情緒就開始升高。基爾尼和第一七三空降師的指揮官回到布萊辛營地，用兩千磅的炸彈，連番轟炸我們周遭的山谷來報復羅格爾的死。每個人都準備好要大開殺戒，為羅格爾的死和萊斯與凡登伯格的受傷報仇。戰事只會變得更加血腥。

「基爾尼？有什麼辦法可以把我從這裡弄走？」我畏縮了，拜託他也把我帶上；一個嚇壞了的女孩，乞求能從敵方山脊的正中央抽身。在這裡，每一架在上空飛行的黑鷹直升機隨時都有可能被山裡的敵軍擊落。

「我會想想辦法，艾達里歐。」基爾尼說：「不太有飛機願意來這裡。這裡炮火猛烈。」

那天晚上，我一夜沒有闔眼，我的心臟跳個不停，我一整晚睜大眼睛，凝神靜聽這裡是否有任何伏擊的聲響。這期間，伊莉莎白並沒有就此打退堂鼓。她下定決心要留下，直到任務結束，她要目睹整個事件的始末，親眼看到士兵們平安返回卡林哥前哨基地。她不想和我一起搭直升機離開。

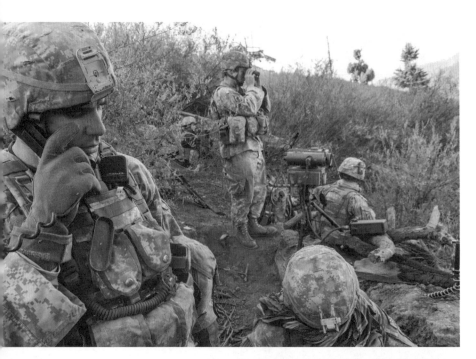

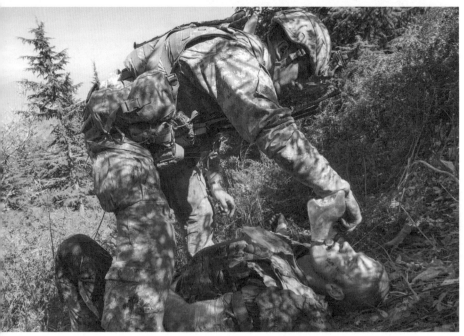

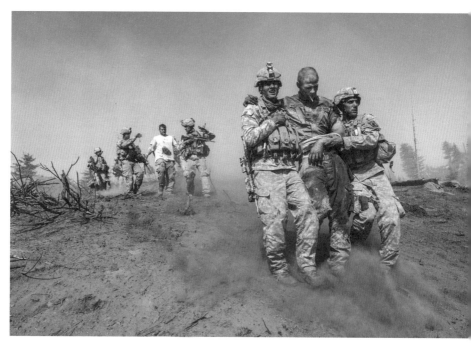

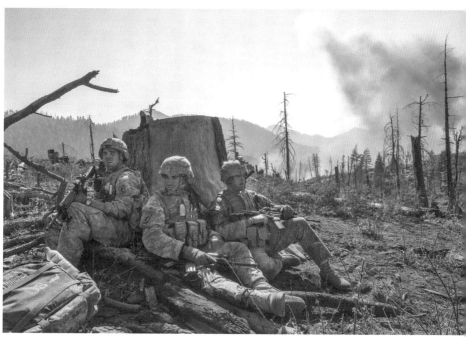

隔頁和上圖：2007年10月18日至23日，卡林哥山谷，岩崩行動。

身為一個戰地攝影師，我沒有裝配武器。為了拍攝照片，我必須盡可能貼近行動，但我也必須保住性命。在伊拉克、阿富汗、黎巴嫩、剛果和達弗期間，我心裡的聲音會告訴我。它會告訴我何時該撤退、保持理智，或是保命。伊莉莎白和我兩人一組一起工作，我們願意承擔一樣的風險，而這種生死與共的關係是戰地工作團隊想要成功的根本要素。不過很顯然地，我是較保守的那個，也許是因為她擁有多年的豐富經驗，也許是因為她比較勇敢。伊莉莎白之所以能夠成為如此了不起的記者，她的無畏，她對整個事件的投入，還有她清醒時刻每分每秒都在動筆記錄的無窮精力，都是其中因素。我受不了再聽到耳語者說，他們將要再次展開襲擊。

羅格爾的遺體和我，隔天終於一路飛越荒山野嶺，航向布萊辛營地。

抵達布萊辛營後，我走進戰術行動指揮中心，感受到戰爭的沈重和哀傷。我有六天不曾脫下牛仔褲，兩個月前，我和伊莉莎白就是從這個指揮中心前往卡林哥，開始我們的旅程。我看到乾淨、整潔的男子們在指揮中心裡操控地圖、螢幕和無人機，當我走進時，他們全都停下手邊的工作看著我。梳理我散亂的長髮，不曾洗臉照鏡子，不曾就著山坡以外的東西睡覺。或許是因為我滿臉的汗泥和淚痕，或許他們有點訝異我和伊莉莎白可以撐過如此激烈的任務。不管是因為什麼，我依稀感覺到經歷這場岩崩行動後，我們終於贏得了他們的尊敬。

我將行李丟在布萊辛營一間配置床鋪的整潔單人房裡，直接走到浴室沖洗。我讓熱水不斷沖著自己一絲不掛的身體好長一段時間，不去理會要節約用水的基本規矩，低頭看著汗泥形成

的黑色溪流徘徊在我的腳邊，然後流進這排水孔。我走回房裡，這裡和阿巴斯賈爾山脊相比，就好像天堂一樣，我開始冗長的磁碟下載程序。我需要幾個小時的前置作業，花幾個小時下載，編輯幾百個圖檔，再比對我的筆記為照片加註。我應該要花幾天的時間來整理從卡林哥山谷帶回的照片，但我只想趁著當晚入睡前，粗略地瀏覽一遍。

我終於在踏上歸途回到賈拉拉巴德，再到巴格拉姆空軍基地（Bagram Airfield），然後再回到喀布爾，在機場裡等候搭乘飛往土耳其的班機。我的身體疲憊不堪，精神極度耗弱，並且為自己能在卡林哥倖存下來興奮不已。**曾經如此接近死亡的邊界，把自己逼至體能和精神的極限，這些體驗讓我對日常生活的美好心存感恩。**在十幾歲的時候，我和自己約定，每天都要逼自己去做一件不想做的事。我相信這麼做，可以讓自己變得更好。這樣的人生觀也延續到工作上：只有努力工作、測試自己的極限、鍛練耐操的體魄，我才能享受人生。

坐上阿里亞納阿富汗航空（Ariana Afghan Airlines）的班機——一家靠不住的國家航空公司，我只有在走頭無路時才會選它，我心裡想著不知伊莉莎白如今身在卡林哥山谷的哪個角落。我坐在緊急出口旁的座位，當我伸直雙腿，慶幸自己不用和別人坐得太近的時候，一位阿富汗航空的男性空服員走過來，把我從自己的世界中喚醒：「女士，妳不能坐在這裡。這裡是緊急出口的位置。」

「所以咧？」

「女性不能坐在緊急出口旁。如果飛行中有任何緊急狀況，一個女人是打不開逃生門的。」

我站了起來，當我移到自己的新座位時，我看見那位空服員領著一位因為骨質疏鬆駝著背，看起來弱不勁風的白鬍子老翁坐到那個緊急出口旁的位置。

・・・

當我回到伊斯坦堡的家中時，保羅的死黨彼得和他的妻子剛好來城裡玩。平常當我結束任務回到家中，我都能夠順利切換生活模式，從在難民營喝電解水的生活，一下子轉換成在自家公寓眺望博斯普魯斯海峽，啜飲著黑皮諾葡萄酒的生活。彼得和他妻子晚餐前來到家裡。我好開心能與保羅生命中的重要人物見面，但令我意外的是，不知如何開口表達。

我的腦袋還停留在阿巴斯賈爾山脊、卡林哥前哨基地、阿里阿巴德和峽谷的村落、維加斯營地、歡笑的羅格爾，還有屍袋裡的羅格爾。

「琳賽是一位很有名的戰地攝影師！」保羅驕傲地大聲說道。聽他這麼形容我，我感到有點畏縮。我都不知道自己何時變成戰地攝影師了。

「別胡說，寶貝。」我打趣著說：「我不有名，而且我也不是戰地攝影師。」

「那妳說說，妳最近一次的任務。」保羅催促著。

「我在卡林哥山谷和第一七三空降師一起，在他們一個指揮基地斷斷續續住了幾個月。」

「真的？危不危險？妳有沒有差點喪命過？」

每當我談起戰爭就常被問到這個問題。每個人都想將我的職涯簡化成那一、兩次我可能喪

命的經歷。

「我想，嗯，有。那是很危急的情況。我們幾乎每天都在槍林彈雨之中，有一次我們出一項大規模的任務，還遇到了塔利班的埋伏。」

突然間，我了解到言語根本不足以描述我們所承受的一切。士兵在阿富汗的任務，阿富汗人想要與世隔絕的希冀，我要怎麼形容這兩者間的抵觸與矛盾？我要怎麼形容自己蜷伏在傾倒的圓木後方，子彈從頭頂掠過時的恐懼；看見羅格爾被裝進袋子裡的悲傷，以及看見二十多歲、高大健壯的美國男孩們，被不曾謀面的敵人伏擊後眼淚潰堤的脆弱？我要怎麼描述當生活在塵土飛揚的地方時——像是所有生活必需品，包括水、食物、睡眠和活著都變得奢侈的維加斯營，我心裡感受到的自由與喜悅？我要怎麼告訴他們，我還在為遭受伏擊的創痛發抖，我依然在懊悔自己離開了伊莉莎白，責備自己是個不夠格的新聞記者？我要怎麼告訴他們留在當地，和阿富汗、伊拉克的軍隊一起，不浮誇、不做作地真實記錄我這一世代的反恐戰爭，對我而言有多麼重要？

「那是很棒的經驗！」我說。「是的，我們住在山坡上，最後還遭遇了伏擊。」

我可以感覺到自己的胸腔在收縮，身體在發熱。在與朋友暢飲的席間壓抑自己的情緒，這是一種全然陌生的感覺。

「不好意思，失陪一下。」我說：「我要去洗手間。」

我走到我們家中後方的那間浴室，關上身後的門，然後眼淚開始潰堤。我拿出口袋裡的手

機，撥了伊莉莎白的號碼。

「伊莉莎白？」我的聲音在顫抖。

「我一直哭不停。」她說。

「我也是。噢！天吶！而且保羅有朋友在。我把自己關在浴室裡哭，我停不下來。」

「妳會沒事的。噢！天吶！而且保羅有朋友在。我把自己關在浴室裡哭，我停不下來。」

一直到我止住了哭泣，我們才掛上電話，最後我終於回到客人面前，喝完杯中的酒，然後外出到博斯普魯斯海峽沿岸的餐廳共進晚餐。

三個月後，我在蘇丹的喀土穆（Khartoum），準備前往達弗，因為《紐約時報雜誌》的攝影編輯凱西‧萊恩（Kathy Ryan）來信告訴我說，伊莉莎白終於提交了她在卡林哥山谷的採訪報導；這篇報導再兩週就要結案了。伊莉莎白已經懷孕九個月了。編輯正在潤飾她的作品；實務顧問（Fact-checker）正在查證相關事實。我為那位被炮彈碎片波及、臉上帶傷的男孩卡利德拍攝的照片有可能會被選做封面。那是一張突兀又震撼的照片，它直接指出戰爭的一體兩面，以及平民百姓們不可避免的傷亡。

在作品要送交出版社的五天前，我接到雜誌攝影副編輯的一通緊急電話，他要我瀏覽我在卡林哥的筆記，找出任何我能提供的，可以用來佐證有關卡利德那篇報導的隻字片語。

紐約那邊質疑卡利德是怎麼受傷的。我為卡利德那張照片下的標題和基爾尼上尉、伊莉莎白與我所認知的事實（卡利德極有可能是在我們飛抵卡林哥山谷的前一晚，被北約的炸彈炸傷的）不符。大約在五個月前，當我在卡林哥前哨基地的地下碉堡下載照片檔時，為了讓訊息更加充實，讓之後的報導有更真實的描述，我不假思索地將一位軍醫的粗略概述鍵入了照片圖檔的資料說明裡：「……治療阿富汗當地居民的第一七三空降師隨行軍醫聲稱，這些平民是被美國的炸彈炸傷的，雖然他們受傷的時間與我們攻擊他們住家附近零星建物的時間點並不一致……」。我感覺得出來那位軍醫後面的補充顯然是為了保護美國軍方，不讓記者輿論批評美軍轟炸導致平民傷亡，但身為一個記者，我必須將他的意見納入。當九月、十月，我在卡林哥整理這些照片檔時，我們已經經歷了幾週炮火猛烈的攻擊，其中包括岩崩行動，而我忘了更新標題說明就將照片送了出去，因此讓主編心生懷疑。雜誌的編輯們向一位與一七三空降師隨行的公共事務軍官進行相關事實的查證，那位軍官不出所料地表示，軍方無法百分百確定卡利德是被北約的炮彈所傷。於是，雜誌正在猶豫是否要刊登卡利德的照片。

在卡林哥的幾個月來，卡利德的照片是其中少數幾張，我親眼目睹北約炮彈誤傷平民的實證。毫無疑問地，這種無辜的傷亡隨時都有可能發生，但基於安全或時間考量，我們無法靠近村落或那些遇難的平民。我錯失了那天在山坡上俯瞰亞卡奇納的機會，我保證照片中卡利德的天真和沾血的臉龐對我們的報導而言──不管從審美的角度或是記事的角度來看，都是十分重要的。

然而，在挨過了卡林哥的那段日子以後，我們的證詞好像都無關緊要了。伊莉莎白和我在戰術行動指揮中心的螢幕上看著戰況的發展，目睹叛軍朝地面部隊發射迫擊炮，看著美軍向民房聚集的地方投擲五百磅的炸彈，而且隔天早上，當那男孩和他家人來卡林哥軍事基地求醫時，我們也都在場。當天早晨，人在醫護帳篷和基地的我們幾個都相信卡利德是在前一晚的轟炸中受傷的。基爾尼上尉甚至代表我們向那位主編說明，這件事來回爭論了好幾天。然而，因為我不完整的照片說明，那位主編相信美國軍方的公共事務官員（他們主要負責將美國軍方的照片發布給更廣大的社會大眾）更勝於我們。

更糟糕的是，當我們開始以文件證明卡林哥山谷的相關報導後，直到報導即將結案的最後兩週，伊莉莎白這篇報導的主軸整個轉向，從一開始平民在戰爭中無辜遭受波及，轉變成為岩崩行動，變成基爾尼上尉的人物傳記。在那位主編的眼裡，用來展現平民傷亡的卡利德照片已經不再切題。而且，因為他認定這張照片太具爭議，沒有確鑿的證據證明那男孩的受傷原因，所以他決定將這張照片從報導中刪除。之後，他還宣布不在網路上播放伴隨這篇報導的一系列照片集錦。在一篇雜誌報導中，當圖片占用的版面被壓縮時，在網路上播放照片集錦算是一種安慰和補償；圖片不適合印刷出版，但至少可以在網路上讓大眾看見。我絕望不已。我花了近兩個月的時間，在全世界最危險的重山峻嶺間遊走，當作品要問世時，我的報導卻被質疑。我一些最具震撼力的照片被移除，而且主編還反常地決定他不要播放線上照片集錦。就我看來，他似乎對我們的報導感到厭煩。也許是因為伊利莎白耗費了太多時間，也許是因為《浮華世界》

（Vanity Fair）雜誌最近已經刊登了幾頁有關卡林哥山谷的專題報導，又也許只是因為當他被軍方公關部門炮轟質疑時，我們挑戰了他主編的判斷。

伊莉莎白幫我抗辯：她試著說服主編至少讓我的照片集錦和她的報導一起問世。直到快要臨盆了，她還在幫我寫信給他，為我們的報導爭取。

照片編輯部門是站在我這邊的，但最後的決定權還是在主編手上。我傷心地坐在喀土穆阿克羅波勒飯店（Acropole Hotel）的陰暗房間內，準備面對另一場戰爭，內心挫敗不已。凱西──對方的攝影編輯，同時也是業界舉足輕重的女性，後來變成了我的良師益友。直到二〇〇八年，我大概和她一起合作了五個封面專題和幾個較小的報導，我們彼此之間已經發展出深厚的專業信賴。有些攝影和編輯是緊密相連的，因為他們彼此共存共榮。攝影師依賴編輯贊助、出版他們的作品；編輯靠著這些作品創造振撼人心的書面報導。我們的成功要依賴彼此。

我很少遇到有人審查並質疑我作品的可信度，但當遇到時，我靠攝影編輯幫我抗辯。在取得凱西的同意並由伊莉莎白校訂之後，我寫了下面的信給主編──可能在很多人的眼裡看來，這麼做，實在逾越了我一位自由攝影師的身分。

身為一個記者，我們冒著被子彈射中和被伏擊的生命危險，在六千英尺高的山上行走，日復一日，為的就是從戰場上帶給您沒加工過的事實。我們這麼做，只是因為相信《紐約時報雜誌》會為我們取得的這些資料做後盾，會為它們的出版奮鬥。而不是在最後一刻把圖片拿掉，

就因為美軍的公關人員說，他們不確定在可疑的民宅聚落裡是否有無辜受到波及的遇難者。丹（基爾尼上尉）一直都表示，那男孩可能是在附近受到炮彈碎片波及而受傷的。而軍方的公關人員之所以不希望《紐約時報雜誌》刊登受傷男孩的照片，是因為男孩的傷很有可能是他們造成的。軍方透過書信公然地企圖挽救名聲，而我向你展現事實，讓你能將它們公諸於世。我是如此地震驚和沮喪，為何軍方的話竟比我更有分量。當我方投擲炸彈時，我們人在戰術行動指揮中心，當阿富汗老人隔天早上帶著男孩來到醫護帳篷告訴大家，他當時在宅院裡時，我們也在場。很簡單，這是戰爭。戰爭是把雙面刃。

不論如何，我貼近戰場，以個人的角度拍到了這些士兵和平民的照片，最起碼，請不要怕得罪人。我冒著生命危險深入戰區兩個月，而你竟不想冒險做進一步的查證，這是我聽過最令人反感的消息。我代表《紐約時報》。我們有責任出版我們手上的資料，而不是畏畏縮縮地質疑自己，擔心害怕軍方的審查。

……我們虧欠阿富汗人民、虧欠那些士兵、虧欠和我們一起努力的每個人，並且承諾要揭發事實。我們的讀者有權利看到在那裡發生的一切。

雜誌最後在網路上，發布了我所拍攝的小型照片集錦。但卡利德的照片還是不曾見光。

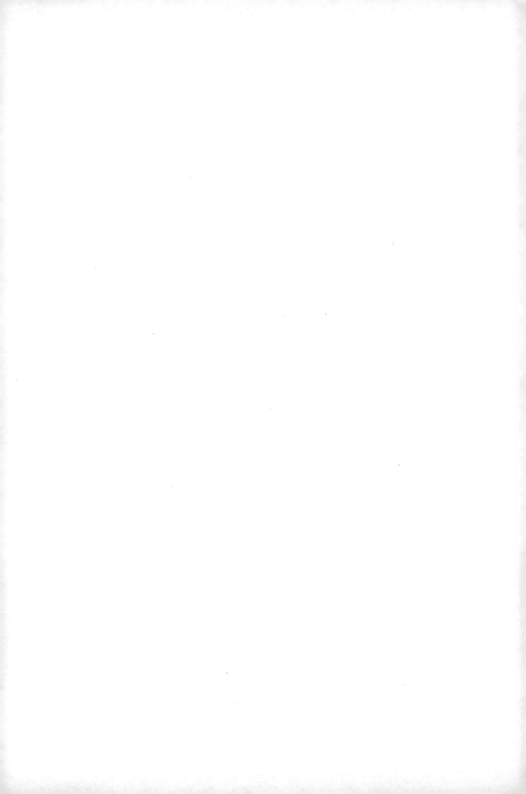

第十章

司機斷氣

小船掠過藍綠色的水面，朝著我們位在巴哈馬，隱藏在與海相連的棕櫚樹叢裡的小屋前進。那天是二○○七年的最後一天，從我飛離卡林哥山谷算起，已經過了兩個月，保羅帶我外出渡假，享受我難得悠閒的一週。我們以環保漆料粉刷的房間裡有片落地窗，窗戶打開就是私人的小型按摩浴池。渡假村提供了我們專用的高爾夫小車，車前裝有一個雅緻的草籃，方便我們載運一些海灘用具。天氣又陰又冷，但我們不在乎。我們整天沿著岸邊奔跑，要不就是賴在床上。晚上我們吃著高熱量的食物：浸滿奶油的龍蝦，一瓶瓶的白酒，法式烤布蕾或是巧克力蛋糕。

從卡林哥山谷到天堂般的巴哈馬，兩者間的生活落差，實在很難調適得過來，不過，我後來已經學會接受這種奇怪的衝突。我將工作上遭遇的創痛和悲傷關閉起來，這樣才能好好享受

與保羅一起的歡樂時光。足跡能夠遍及世界各地是國外特派員最棒的一項福利。我永遠忘不了自己親眼所見的，而且我也常常談起我所遭遇的，但我不會讓它們占據我的私人生活。在一些深陷戰爭陰霾的特派員身上，常常會看到一些經典的老掉牙情節：他們擺脫不了親眼所見的黑暗面，因此，用藥物或性愛甚至是其他戰爭來麻痺自己，因為他們無法面對正常的生活，也無法從職場抽離開來，他們已經被自己從事的職業毀掉了。我不想成為那樣的人。

新年前夕的早晨，保羅在房裡踱步。

我問他怎麼了？是不是有事想對我說？是不是像其他人一樣出軌了？沒關係，我習慣了，我解釋著，但我必須清楚自己的處境。保羅笑了。他開始拚命地把野餐用具搬上車，一種奇怪又不祥的預感籠罩著我。我躺在被子上，要他到床上來陪我小睡一下。

「我們去海邊走走。」

「什麼？現在？不能待會再去嗎？」海邊冷颼颼的天氣實在讓人捨不得下床。

「不，我們現在就去。」

我們到了海邊後，保羅匆匆將車上的東西卸下，然後開始沿著岸邊走。

「我們留在這裡就好了啦。」我說：「我們幹嘛要走那麼遠？」

「我們繼續走就對了。」

我開始焦慮。保羅從來不曾怯懦過。他在工作時有點神經質，但休假時是很放鬆的。現在他連休假都變得神經質了。

我們一路前進走到一個沒什麼特別的定點。他停下來把毯子鋪好。我一下子沒了胃口，用手撐著下巴。保羅坐了下來。然後，他突然跪下，停頓了一下，要我站起來。

他的手上已經拿著鑲著銀邊的卡地亞小紅盒，然後大喊：「妳願意嫁給我嗎？」

他是我第一個想過要共度一生的男子，但我不相信他會想娶我這個永遠被前男友說是失職女友的女人。一直以來，我不斷告訴自己將來會和相機一起老死在這個世界的某個遙遠角落。

「我？你確定你要娶我？我老是不在家。」我們兩個人開始哭了起來：「你不需要娶我，你知道的。」

「寶貝，我愛妳。」他說：「我想和妳過一輩子。」

我們的婚禮訂在二〇〇九年七月四日。

基本上，我訂婚後的生活和工作並沒有什麼改變。我之前採訪的國家依然飽受暴力和非人道的折磨。入行十年，現今三十四歲的我，想要和二十四歲時一樣採訪大量的新聞。唯一的不同是，我已經不再需要去搶工作，或是為了糊口而工作，寬裕的生活培養了我對攝影的熱情。我還定期為《國家地理雜誌》（National Geographic）拍攝，這對攝影師而言，是一種榮耀。我的抱負似乎和我的歲數一起成長。通常最雄心壯志、最出名的任務都是最危險的任務。二〇〇八年和二〇〇九年，我大部分的時間都待在巴基斯坦和阿富汗，那裡的反恐戰爭依然激烈。

保羅對我想要採訪的新聞保持著無私和客觀的態度。他和我一樣相信我內在的聲音。當我告訴他，任務潛在的危險時，他總是冷靜地回應，問一些關鍵的問題，並且選擇性地詢問我新聞記者的專業判斷。那個夏天，當我受邀採訪在巴基斯坦日益興盛的塔利班組織時，他一如往常般沈著地回答：「妳計畫怎麼做呢？要和塔利班分子訪談嗎？」

保羅自己知道這個問題的答案。我的老友德克斯特・菲爾金斯正為《紐約時報雜誌》報導這則新聞，為了忠於事實，我們必須與這世上數一數二的回教本教義派團體面對面訪談，而這個團體已經多次恐嚇要俘虜西方人，並將其斬首。德克斯弄到了會見一位塔利班領導人的安全通行證，但那部落裡有眾多的塔利班團體。一個團體同意保證我們安全，並不表示我們不會落入其他想取我們性命的人手中。

不過，就像和伊莉莎白一起工作時一樣，我相信德克斯。在我們這行的圈子裡，很多人都認為他是個不知死活的外國特派員，為了採訪可以不計一切。但我認為，這些批評大多源自於妒忌：因為他是位了不起的記者。他總是穿著同樣的白色布克兄弟（Brooks Brothers）扣領襯衫，卡其色長褲以及帆船鞋，這讓他看起來──尤其是在伊拉克或阿富汗──像極了美國中情局的探員。他似乎並不以為意。在伊拉克數不清的日子裡，我們一起工作，晚上一起聊天，我發現他是個很講義氣的朋友。我尊敬並且欽佩他的專業。我也知道他採訪的每一則報導，都有可能被選為雜誌的封面故事，要不就是報紙的頭條，而且，他比較有機會能影響美國的政策。

就我而言，這往往是促使我採訪新聞的動力。

我用自己的論點說服了自己，也說服了保羅。

自從二〇〇一年美國準備轟炸阿富汗，當時二十七歲的我匆匆完成任務離開格林飯店後，我就不曾再到過白沙瓦了。這次德克斯和我入住比較豪華的五洲明珠飯店。透過一位在巴基斯坦工作多年的攝影師網友，我聯絡了最棒的瑞札（Raza）──年約五十歲，頂著旁分的灰色辮子頭，臉上帶著風霜和笑容，他是我在工作中遇到過的最機靈的司機。瑞札把我扮成他的太太，帶我偷偷溜進史瓦特山谷（Swat Valley）拍攝繼塔利班關閉學校之後，才剛成立的祕密女子學校；他逼迫領導人讓我──一個女性的異教徒──拍攝在白沙瓦清真寺的祈禱儀式；他還帶我偷偷進入槍械市場，在我們害怕被鎖定為攻擊目標、落荒而逃之前，開了幾槍試膽。

德克斯和我要見的塔利班領導人名為哈濟‧南德（Haji Namdar）。在我們與他會面的前一天，我們的翻譯哈利姆（Haleem）為那位領導帶了句話給我們：「你不能帶女人隨行。」克達斯和我堅持我們不要分開行動。長鬍子的哈利姆苦惱不已。他自己本身是支持塔利班的，而且他從不正眼看我，因為我是個女人。他整天傷透了腦筋，最後他終於想到了解決的辦法。「我知道了！琳賽可以當德克斯特的妻子！然後我們可以說德克斯特先生不想自己離開白沙瓦，將妻子單獨留在飯店裡。」我老是在假扮別人的妻子。

中午過後，我們在傾盆暴雨中抵達哈濟‧南德的屋子。我試著透過遮在臉上的白色薄紗希

札布四處偷瞄。我們在宅院的高牆內，每個東西都是棕色的。哈利姆和德克斯跳下車向領導人打招呼。我被告知先留在車上，等候對方同意可以讓女人進去。

幾分鐘後，哈利姆回來告訴我，我也可以進去了。屋子裡瀰漫著濃烈的腳臭味，而且到處都有大鬍子的武裝男子懶洋洋地倚牆而立，姿勢不一。他們的AK-47與他們的義肢靠著牆排排站，或是被擺在它們主人的身邊。我盡量小心走路，不被自己的長袍絆倒。德克斯用很德克斯式的風格，開始這場訪談。

「哈濟‧南德。」他愉快地說道。我很訝異他竟然沒加任何稱謂。「感謝你今天的接待。在我們開始之前，我要介紹我的妻子，琳賽。」我很高興他沒有浪費時間，因為很明顯地，我是這屋裡無法忽略卻被故意忽視的異類。「另外，我妻子有帶相機，」他接著說：「她可以照相嗎？」

這似乎是個荒謬的建議。

哈濟‧南德同意了。一直以來，我發現一些激進分子的大頭目通常都不隱晦和陌生女子見面，因為我們不是他們的女人。西方女記者不需要受制於他們傳統的男女之防，而且我猜他們老早就放棄去試著了解我們西方人的世界了。我從袋子拿出裝配24-70mm/f2.8鏡頭的笨重Nikon D3，盡量讓自己看起來不那麼專業。

一開始，我先拍幾張哈濟‧南德接受德克斯訪問時的照片。我不確定其他塔利班分子願不願意被拍照，不過，我想既然他們的領導都同意了，他們應該也會同意。幾分鐘後，我開始將

我的鏡頭轉向屋裡的四周。我的首要原則是，一旦可以拍攝的時候，就盡可能拍得愈多愈好，因為我不知道什麼時候會被喊卡。當我的鏡頭指向屋裡的男子時，有些人舉起了他們的臉，有些人毫不畏縮。還有一些人覺得很驕傲，因為是全世界最重要的美國新聞媒體在拍攝他們。也許他們是不識字的戰士，但大部分的叛軍都清楚《紐約時報》對美國政府的影響力。

我的臉皮變得愈來愈厚，又從袋子裡拿出另一個鏡頭，鏡頭從我手中掉落。這八年來，我一直試著躲在各種礙手礙腳的偽裝和掩飾下拍照，我受夠了，我在希札布位於眼睛的地方開一條小縫。我需要工作。

希札布擋住了我的視線，因為希札布擋住了我的相。

在訪談開始十分鐘後，有人端茶上來，這使得哈濟．南德的周遭有點混亂。我依然專心照我的相。有幾個男人竊竊私語，接著，哈利姆也加入他們無聲的對話。最後終於有人開口了。

我擔心他們已經受夠了女人在場，打算要求我回車上等。

「夫人，」哈利姆說：「領導的人擔心妳無法帶著面紗喝茶。他們想讓妳喝妳的茶。」他們還在竊竊私語，要不是臉上罩著面紗，我一定很難掩飾住臉上的笑。只有在穆斯林的世界，才會如此重視待客之道，他們無法忍受有人一口茶也沒喝。

哈利姆又有了一個聰明的點子：「我想到了！妳可以站在角落背對著我們，然後，對著牆壁把面紗掀起來喝茶。」

於是，在一個滿是反美、仇美的凶狠戰士的屋子裡，我站在角落面壁喝茶。喝完之後，妳可以再把面紗放下來。」

後，我們的雜誌報導〈塔利班分子〉（*Talibanistan*）成為了贏得普立茲獎（The Pulitzer Prize）的

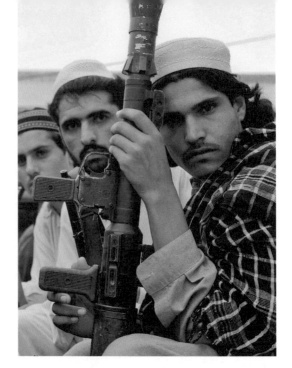

2008 年 7 月，《紐約時報雜誌》的塔利班系列照片。

系列報導之一。我恭喜德克斯；想不到幾小時後，恭喜我的電子郵件如雪片般飛來。顯然又有兩位攝影師（我自己和我的昔日好友泰勒·希克斯）在得獎的優勝名單內，這在普立茲獎是很罕見的事。多年來，我唯一的夢想就是為《紐約時報》工作，而今我為他們完成的作品，竟成為獲得新聞界最高榮譽獎項的作品之一，我備感光榮，激動不已。

舉行婚禮的七週前，德克斯和我，在伊斯蘭馬巴德不期而遇。巴基斯坦政府辦了一場與塔利班內戰的公開展覽，而我倆飛過去採訪幾千名巴基斯坦人被迫離開史瓦特河谷，遷往西北邊境第二大城馬爾丹（Mardan）郊區難民營的情況。

一個週五清晨的五點半，瑞札出現在我飯店的房門口。他身邊意外地多了一個人，他是我那天早上要待在伊斯蘭馬巴德撰寫報導，我很樂意有泰魯做伴。我們開車前往馬爾丹。馬爾丹難民營主要是收容逃離史瓦特河谷家園的巴基斯坦人民，由於巴基斯坦政府不斷與境內的塔利班分子交戰，如今難民營的規模正日益擴大。泰魯和我一個早上忙著拍攝難民營裡的情況，瑞札穿梭在我們之間，為我們拍攝的畫面大略地說明、翻譯。

這個早上的工作效率很好。我們身處事件的核心──這個我深刻關切的地區，距離我上次拍攝巴基斯坦的塔利班分子還不到一年，而且我們工作的地方安全無虞。原本和煦的晨光最後

變得愈來愈不適合拍攝，於是我們打包設備回伊斯蘭馬巴德整理拍好的照片。原訂的計畫是我們在下午回到飯店與德克斯特會合。

大約下午一點左右，泰魯、瑞札和我停在高速公路邊加個油，順便喝點茶、吃些小麵包和堅果充饑，好一路開回伊斯蘭馬巴德。瑞札把車子的油箱裝滿，然後，把加油的收據和他住房的收據一起交給我。前一晚我堅持他住在伊斯蘭馬巴德，而不是距離兩小時車程的白沙瓦，這樣他才能充分休息，好應付隔天的行程。回到車上後，我繼續出任務時的一貫姿勢：平躺在後座為日常勞累的工作補眠。我發簡訊給德克斯特和保羅，告訴他們今天早上很順利，接著，把相機包塞進前方靠背仰的前座下方小角落，然後開始打盹。

熟睡間，我突然感覺有人用力將我的身體往左側拉。我以為自己在作夢。我的肌肉緊張起來，有人在大聲尖叫，我等著接下來的撞擊聲，在夢境裡，我好像是個觀眾似的。然而接下來的是真真實實的猛烈撞擊，整個世界變得比我的夢境更黑，接著，一股柔和的溫度傳遍全身。

打從小時候，我就常常做一個惡夢，夢中我死在一條陌生的道路上。但我總是能即時醒過來。這一次我失去了知覺，沒有醒來。我不記得在我開始意識到我周遭的一切——混亂、瘋狂、喧噪——之前，自己昏迷了多久。我看不清。我的反應不夠協調，我虛弱地無法移動。這是我長大後，第一次要人幫忙才能移動，這種任人擺布的感覺好陌生。

有一小段片刻，我睜開眼睛望向一輛小卡車和一位蓄著小鬍子的男士。小鬍子對我大叫，我依然平躺著。

之後，我人在一間好像早期路邊邊診所的房間裡，躺在一塊混凝土模板上。我不曉得發生了什麼事，不知道自己身在哪個國家。我環顧著房間裡的陌生人，他們大多都留著大鬍子。我不能動；我受傷了。我的背部灼熱，我的骨頭痛得要命，劇痛一波一波傳至我的肩膀。

一位戴著頭巾的護士站在我的身旁，走到我的左邊，手裡拿著一支注滿液體的大針筒。我問她針筒乾不乾淨。她看著我，好像我精神錯亂似的。我在哪裡？難民營的畫面閃過眼前。房間裡又來幾位戴著鬍子的男。我納悶為什麼自己沒戴頭巾。我舉起唯一還能移動的右手臂，摸摸頭頂上平常都會罩著的希札布。我的頭髮露在外面，我知道自己應該要把頭遮起來才對。

我聽到右側有個男子發出一陣陣規律又極其痛苦的呻吟。我望過去，是瑞札。噢，瑞札。

我思索著。我的巴基斯坦司機，在我的右邊。瑞札，在痛苦呻吟。我覺好像是再自然不過的事：瑞札和我躺在兩塊相鄰的混凝土模板上，這裡和我花費幾年時間在世界各地拍攝的診所一模一樣。如今，瑞札和我成了傷患。

噢，瑞札在呻吟。我想著。**這是好事。因為這表示他還活著**。我還是不清楚發生了什麼事，但我隱約知道，瑞札呻吟是件好事。那位在我身邊、戴著頭巾、手拿針筒的護士還沒幫我打針，我全身疼痛。我這天早上做了什麼？我在作夢嗎？

泰魯出現了，在我躺著的木板旁邊。他的臉看起來好像剛打完一場拳擊賽，不過，他還能用自己的兩隻腳站立。我不知道泰魯遠從紐約來我腳邊要幹嘛。護士將針插入我的身體。她都還沒回答我，針筒到底乾不乾淨。有沒有人在乎我是不是會得愛滋病呀？我痛得受不了。難民

營。馬爾丹。我們整個早上都在馬爾丹。那是在啟程回來的路上。好多人擠在房間裡，他們圍著我和瑞札站著，看著我們，圍著桌子看東西。難民。我想起來了。紐約時報。我們和瑞札在難民營拍攝照片。車子打滑，撞擊。那是真的。泰魯解釋著：「我們在巴基斯坦。我們和瑞札在難民營拍照片，然後，我們出了場嚴重的車禍。」一位醫生開始用繃帶將我的手臂固定在我的身側。我的骨頭斷了。我的背在燒。我的巴基斯坦服裝莎爾瓦卡米茲，融在我背部因車禍磨擦、已經沒了表皮的肉上。我的手沒了皮，還混著膿血。我的腳踝扭傷腫脹，還傷到了肋骨。我的頭巾咧？

泰魯和我被移到救護車上，可是瑞札沒有跟來。醫務人員卡利得（Khalid）坐在我的腳邊傾身向我，一遍又一遍地唸著他自己的名字。他要求我覆誦他的名字，以免我昏過去。「卡利得，我的名字是卡利得。唸我的名字。」他一直不停地說，可喜的是，我依稀知道他在幫我保持清醒。「卡利得。跟著我唸：卡利得。」我平躺著，手臂被固定在身側，剛被施打嗎啡，這時，我突然想到我的相機包不在身邊。

「卡利得，我們的車在哪裡？」我說：「我的相機包在哪裡？車子離這裡很遠嗎？我們當時正在回伊斯蘭馬巴德的路上。」

「不，」卡利德回答：「車子就在附近。」

我的視線範圍就只有救護車內部，但我猜車子正在開往伊斯蘭馬巴德的公速公路上。

「卡利德，」我照他的吩咐重覆他的名字，「我們可不可以到車子那邊停一下，去拿我的相

機包？我需要我的相機，還有我的手機。」我沒有把握能得到他的的應允。

他轉向身後的司機，用烏都語說了一些話，然後，回頭對我說：「好，我們可以到車子那邊停一下。」

我感覺救護車繞了一下路，然後，終於停了下來。我很好奇我們被撞爛的車體殘骸是什麼樣子，可是為了固定摔斷的骨頭，我的兩隻手被綁在身體兩側，我無法施力起身去看外面。救護車的後門猛地在我身後打開，一名巴基斯坦警察走進來告訴我們，我們的車，所以，車上的物品才沒被偷走。為了證明沒有從包包裡偷走任何東西，多虧有他苦苦守著我們的在床、全身包著輕薄紗布的我，然後，拿出我的小錢包。

「看，」警察得意洋洋地說道，同一時間，我則是努力地不讓眼睛閉上。「妳的錢都在這兒！」他快速地翻了翻我的旅行用皮夾，展示他有條不紊地將不同幣別的紙鈔按國家別一一排序分類。

「謝謝你。那些錢你可以留著。」我說。「我的相機包呢？我的相機包在哪？我要我的相機包和手機。」

他立刻拿出我的黑色唐奇相機包，它完好如初。同一時間，有人（若不是卡利得就是救護車司機）察覺我們該趕快回歸本來的任務，儘快送我們去醫院，於是我身後的門關上了，守衛我們物品的警察消失了，我們繼續往伊斯蘭馬巴德前進。

我拜託卡利得幫忙撈出包包裡的橘色手機。他把手機交給我，然而，當手機握在手中時，

我又不知道該打給誰。我一邊的腦袋要我打電話給保羅，但另一邊的腦袋卻疑惑誰是保羅。我的腦袋混沌不清。保羅。未婚夫。打電話。保羅。我滑動手機的通訊錄，找到「保羅寶貝」，並寫了一封短訊給他：寶貝，我出了嚴重的車禍，不過我沒事。請打電話給我的父母，告訴他們我沒事。」接著，我打電話給在美國有線電視新聞網（CNN）工作，當時人在巴基斯坦的朋友伊凡。伊凡接了電話，迷迷糊糊中，我記得請他聯絡我的朋友凱西・加儂──凱西從她幫我弄到第一張塔利班簽證到現在，都一直住在巴基斯坦，告訴她，我們正在返回伊斯蘭馬巴德的路上，問她，我們該去哪家醫院。在我僅存的印象裡，我依稀記得凱西對這個城市很熟。當她，我還活著？」羅倫是我最年長的姐姐，在危急時刻，我總是第一個想到她。從小，她就是我的護衛，面對緊要關頭，她總是沈著以對，她全身上下充滿著母性的特質。我一定隱約覺得儂，問她伊斯蘭馬巴德裡最好的醫院是哪間，然後，可否再麻煩打電話給我的姐姐羅倫，告訴羅倫是最適合傳話的人──比我的母親更適合，她會妥善處理我車禍的消息，並且不加渲染地告知我其他的家人。接著，我打電話給德克斯，向他解釋我們出了車禍，要他去醫院找我們。

然後，我就又昏過去了。

再次醒來時，我已躺在擔架上，被人推著行經醫院走廊，看著天花板的燈光，以及匆匆從身旁跑過的半身人。醫務人員用烏都語交談著，當聽到「……司機斷氣……」，我知道他們在講瑞札。我的心碎了。

「瑞札在哪裡？」我哀求著──沒人回我。「我的司機瑞札在哪？」

一片沈默。

他們將我推進希法國際醫院（Shifa International Hospital）的急診室，一群熟悉的臉龐迎接我們的到來：伊凡、德克斯、《華盛頓郵報》的潘蜜拉‧康斯特伯（Pamela Constable），還有凱西‧加儂。我無法移動，而且，因為打了嗎啡還在神遊太空。伊凡帶了一位美國有線電視新聞網的安全顧問──同時也是位軍醫，幫我快速地檢查一輪，確認我沒有傷到腦子。他用手電筒照我眼睛，要我的視線跟著光源走。他比希法醫院的醫生還早了一步。

我看到德克斯十萬火急地拿著夾有文件的夾紙板，在急診室裡跑來跑去，為我和泰魯辦理入院登記。

「德克斯，瑞札呢？」我問道。他一定會對我據實以告。

「他死了，夥伴。瑞札死了。」

那些字令我痛徹心扉──**司機斷氣**，我開始大哭。

我覺得瑞札的死是我的錯。我們沒有深入敵境或是開夜車。我們沒有被塔利班或叛軍追趕，或是熬夜不睡。在我的職涯中，很少能像這次一樣在真正安全的環境下執行任務──我和司機睡眠充足，我們吃飽喝足也補充了咖啡因，並行駛在一條平坦的道路上。但我還是很自責。

幾個小時之候，瑞札的兒子來醫院領取他的物品，並且來到我和泰魯接受治療的臨時病房來看我們，一看到他，我開始失控大哭。「對不起。真的很對不起。」瑞札是他太太和他八個

小孩的經濟支柱。

凱西當晚離開前來我房裡。她站在我的床邊叮嚀德克斯特：「絕對不能留她單獨一人在醫院裡。要監視醫院給她的每樣東西。他們夜裡隨時都會來做檢查，一定要有人陪在她身邊。」

接著，她表示已經請她在伊斯蘭馬巴德的私人醫生——一位負責為外國外交人員、援助人員以及新聞工作者看病的可靠醫生，每天過來一趟查看我的狀況。

保羅花了三天的時間努力取得巴基斯坦的簽證。一般而言，一個記者要拿到簽證可能要花上幾週的時間。更糟糕的是，這場車禍發生在週五的下午。他不知怎麼說服了大使讓領事館在週末工作，幫他辦理簽證。在保羅抵達的這段期間，德克斯特和伊凡輪流守著我。巴基斯坦的醫務人員對他們的存在困惑不已——在巴基斯坦，女人的病房裡通常不會有除了丈夫或家人的其他人，於是，我告訴大家，德克斯特和伊凡是我的兄弟。

問題還不只這些。第一個晚上，一群男性護理人員在凌晨一點左右到我床邊來，準備帶我去做核磁共振攝影（MRI）和電腦斷層掃描（CT）。他們抓著床單的邊緣代替擔架，用床單把我從病床舉起來，把我脆弱的鎖骨擠在一起，還磨擦到我背部掉了層皮的開放性傷口。當他們把我從床單移到擔架上時，我因為這血腥的謀殺行為痛苦尖叫，德克斯對他們大吼小心一點。他們推著我從大廳到電梯，然後下到地下室的一間房裡，裡面有一座像隧道一樣的可怕機器，我被放在機器入口處的桌上。我的意識在半夢半醒間游移，等待著詭祕的掃描開始進行。什麼都沒發生。好像過了幾個小時那麼久，還是沒有半點進展。我轉頭詢問德克斯怎麼了。他

轉向那些男性醫護人員問道：「小夥子，為什麼要等這麼久？」

站在我身旁的男子們尷尬地歪著頭說：「夫人身上有金屬物。」

德克斯被弄糊塗了。他轉向我說：「小妮子，妳身上有金屬物？」

我的胸罩還穿在身上。打從我被送來醫院就一直沒人敢脫我衣服。我赭色的莎爾瓦卡米茲還貼在我背部的開放性傷口上，我的胸罩還穿在身上。

「德克斯，我還穿著胸罩。」

「那，把它脫下來呀。」

「我脫不下來。我手臂沒法動。你脫。」

「我不能脫妳胸罩啦。保羅會殺了我。」

那些巴基斯坦護士整個傻眼了。

「德克斯。你都五十了。又不是沒看過女人胸部。把我胸罩脫了。」

可憐的護士又都不知如何是好了。

「我穿的是簡易的前扣型胸罩。」我向德克斯解釋著。

他點點頭，然後，我又暈過去了。

在希法醫院的掃描結果顯示，我沒有內出血也沒有傷到頭部。我的鎖骨粉碎性骨折，我的

背部、臂部和手部被磨掉了表皮，兩個腳踝扭傷，肋骨也可能挫傷了。我覺得自己好像被丟進洗衣機攪拌過一樣。每三個小時，護士就來我房間直接將嗎啡注入我的靜脈血管。每次一打完嗎啡，我就覺得自己泡進溫暖的洗澡水裡，然後，穿過房間輕飄飄地浮在半空，沒有重量，沒有疼痛。

在難得清醒的片刻，我開始看我的電子郵件，並請德克斯將我的電腦帶來，以便能檢視一下在難民營拍攝的照片。我要在病床上將照片整理成一個主題檔案，將它們刊登在報紙上，如此，才不枉我經歷這可怕的一天。又或者在經歷一整天冗長、疲累的突發新聞採訪後，我已經習慣當下整理檔案──在費盧傑時，我曾經在炮火連天的情況下，躲在悍馬軍車裡整理檔案。在照片變成舊聞之前，把它們整理出來，是我下意識的本能。

週一早上，保羅手裡拿著夾紙板在我藥效發作的迷濛之間，出現在我病房裡。我記得有看到他，以及他憂心忡忡又鬆了口氣的表情，我知道一切都會沒事的。我還知道，當那些護士終於看到我的正牌未婚夫代替我那兩個令人質疑的「兄弟們」陪伴在側時，心裡肯定輕鬆多了。

在我出院前一天，土耳其的大使帶著一群專業醫生來到我的床前，並且在伊斯蘭馬巴德的土耳其大使館內，提供一處住所，讓我和保羅出院後居住。護士們好奇地看著我病房裡人員進進出出的盛況。大使前腳剛走，另一批訪客後腳就到：哈利姆，去年陪我採訪〈塔利班分子〉的那位同情塔利班的翻譯員，還有他的堂兄。在兩位虔誠的伊斯蘭教徒前，我的頭髮沒遮，而且身上穿的是露出皮膚的醫院長袍，我一時窘迫不已。兩位訪客都留著一臉的大鬍子，穿著長

及腳踝的寬鬆無領長衫。哈利姆帶了一袋精心挑選的橘子，保羅請他和他的堂兄坐。

我謝謝他們來看我。「你好嗎？哈利姆。」我問。

「嗯，還不錯啦，」他說：「雖然我堂兄的家昨天剛被無人機炸掉了……」

巴基斯坦的生活仍舊持續著。

幾天後，保羅和我飛回伊斯坦堡，二〇〇九年五月十九日，我的肩膀植入了鈦金屬片。我對手術後面臨的苦難毫無準備。我只想再回復健康，六週後可以走在婚禮的紅毯上。

每天夜裡我在驚叫中醒來，為肩膀和胸部傳來的刺痛哭泣。這是我有生以來第一次受傷：我無法自己照顧自己，這時我才發現，長久以來我竟然把自己的獨立自主看得這麼理所當然。

沒了左肩和左臂的協助，連最簡單的動作我都無法完成。我無法自己洗澡，我不能自己穿胸罩，我自己沒有辦法穿好衣服。在婚禮即將到來的前幾週，保羅每天早上上班前，都要扶著我走去浴室，幫我洗澡，幫我擦乾，幫我穿內衣，幫我扣胸罩，幫我穿衣服，幫我準備好他上班不在家的時候我要用到的所有東西。我知道他眼前這個如此脆弱的我，讓他情緒低落，使他精疲力竭。他要照顧我，又要管理忙亂的新聞辦事處，還要準備我們的婚禮——而且，全部都他一手包辦。我從來不曾如此完全依賴一個人，我自責自己什麼忙也幫不上。保羅照料我、幫助我恢復健康的堅定意志，讓我自嘆弗如。

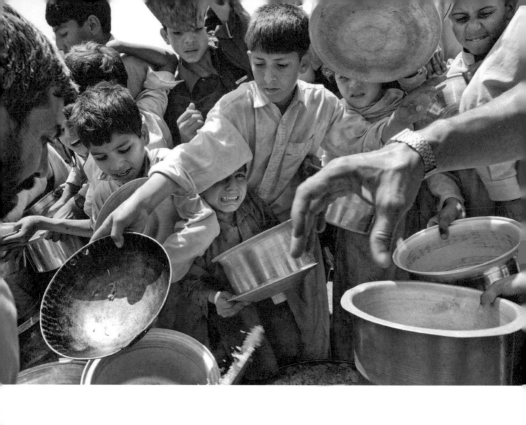

只有一次，他讓自己的痛苦表現出來。當時他坐在我們客廳的書桌前看著筆電螢幕，突然間，他開始哭了起來。他收到《紐約時報》執行主編比爾·凱勒（Bill Keller）的信，信中表示他為我的平安感到寬慰。凱勒簡短的文字觸動了保羅內心的某個東西。我不忍看。

五月底到六月初，我每天都躺在床上，直到保羅下班回家，這期間我要不就睡覺，要不就是從窗戶眺望貨物在博斯普魯斯海峽上來來往往。我的精神還是有些渙散，還不能幫他籌備我們的婚禮，也不能看書或看電影。我試著打開電腦工作，但難忍的疼痛讓我坐不起來。我不能工作或是出任務，我無法賺錢。這是有史以來，第一次我無法靠著堅持、忍耐──或是我自己──去做任何事。

幾週後，我的情況好轉，已經可以和伊斯坦堡的朋友傑森和蘇西一起午餐。傑森看起來憂心忡忡：「妳什麼時候才要停止這些戰地採訪的工作？」他終於忍不住地說：「為什麼不懷孕呢？」

這是個合情合理，但很私人又讓人焦慮的問題。我不想在自己身體、情緒都很脆弱的時刻和朋友在餐桌上討論這個問題。他的建議──我的工作太過危險，懷孕可以代替攝影填補我心裡的位置──動搖了我內心深處與工作、與人生的連繫，以及我對兩者間的權衡，尤其是在婚禮即將到來的這一刻。巴基斯坦的車禍只是另一個相較之下，算是平安逃過一劫的例子，每一次當我僥倖存活下來時，我知道自己不會永遠這麼好運。保羅與我的父母和姐姐們一樣，從來不曾要我放棄工作；他不曾要求我放慢生活的腳步或是躲避危險。他知道不該要我改變，或要

我放棄自己的信念。不過每次受傷，總會引發一些「我自己還沒準備面對的私人話題」，況且這一次的事件很明顯是個機率問題：它就是一個車禍意外！車禍是到處都會發生的！我已經和保羅溝通過一切，包括我最新的想望以及我的動向。

可是每當朋友質疑我辛辛苦苦、拚命堅持的志向時，我還是會憤憤不平。自我從二十幾歲邁入三十歲後，朋友的建議就從「不要再往戰區去了」變成「不要再往戰區去了，**快懷個孩子吧！**」這更令人火大。二十多歲時，我的回答很簡單：「我又沒有另一半。我希望能更加投入現在的工作。」不過自從保羅和我訂婚後，他已經多次和我談到，他對家的渴望。我知道自己終究想要個家，但我好不容易站上職涯的巔峰，為全世界最頂尖的幾家出版社拍攝所有我夢想拍攝的照片。想不到我最後要做的事，竟是中斷如日中天的事業去生孩子，這是我這輩子不曾預想過的。我和自己那些三十多歲的女人不同，我壓根就沒意識到自己的生理時間正在一分一秒流逝，事實上，我經常懷疑自己這輩子都不會有孩子。

話說回來，我也不可能一懷孕就回阿富汗。可是如果我請假一個月，我可能很快會被他人取代，說起來，現在有兩百多個自由攝影師爭著想要接下我的工作。如果我休假六個月準備懷孕，我想我一定會被我的編輯們除名的。我身在一個男性主導的業界。我無法想像一個結了婚或有小孩的女性攝影師是怎樣的。如果傑森認為我對這些毫不在意，那他真是大錯特錯。

‧‧‧

我們的婚禮在保羅父親位於法國西南部的家舉行：那是一個周圍有大片玉米田起伏環繞的石造城堡，就在一條蜿蜒的鄉間小路旁，路的兩側種滿了英桐（English plane tree），形成一條綠色的隧道，陽光從樹葉的間隙間點點灑落在地上。每當我們沿著這條路開車一路從石屋前往最近的城市──古老的萊克圖爾（Lectoure）時，我就會想起在詹姆斯・索特（James Salter）的《運動與消遣》（A Sport and a Pastime）中一開頭讀到的段落，雖然書中提到的生活是在都市裡。

九月，光輝燦爛的歲月似乎永無止盡。在八月時，近乎空城的城市如今又變得熱鬧起來，到處充滿了人潮。餐廳又重新開張了，商店也是。從郊外、海邊旅遊返家的人們全都擠在車上。車站擁擠不堪，到處都是小孩、小狗和家庭。手邊提著用行李帶綁緊的老舊行李，我也在人群中。好像走在隧道一樣。終於我在玻璃採光罩下的碼頭街道上探出了頭。

正式舉行婚禮的當天，我們兩人以嚴重的宿醉開場──禍首是前一晚的粉紅香檳派對。保羅和我已經計畫好要遵照新郎新娘婚禮當天不能見面的傳統，但我們兩個喝得酩酊大醉，直到早上十一點，我們預計抵達教堂的前一刻才醒來。當保羅說出：「我，保羅・賓德恩（Paul de Bendern）願意娶妳，麗莎為我的妻子。」時，那位老神父幾乎被他嚇得心臟病發。麗莎是我姐姐。

與此同時，我們一家開開心心地重聚了。父親和布魯斯兩個人還在一起，保羅和我最喜歡

和他們一起消磨時光。他們和我母親重修舊好
了；；我們有時候甚至會一起出遊。這證明了我
母親溫柔賢良、寬宏大量的本性，以及我父親
和布魯斯為我們一家團聚所做的努力。在我的
婚禮晚宴上，我母親站在椅子上，手搭著布魯
斯，說她有多興奮自己的女兒嫁進了皇家──

「不過我原本以為會將你們全都培養成貨真價
實的皇后！」說話的同時，她用力地推了推盛
裝打扮的布魯斯。這場熱鬧的晚宴充滿了歡
笑。看著母親和布魯斯這兩個昔日摯友一起站
在椅子上肩並著肩，當著父親的面一起向大家
敬酒，沒有什麼比這個更令我開心的了。我張
開雙臂抱住母親的腿，滿臉讚賞地盯著她看。

那一天，我環顧著在場所有的賓客──從
祕魯、紐約、香港和加州遠道而來，聚在一起
的親友，再回頭看向在我身旁、牽著我的保
羅。這麼多年來我辛苦工作，在愛情的路上跌

跌撞撞，在費盧傑被綁架，在卡林哥山谷遭遇
伏擊，在巴基斯坦出了車禍，如今，我還能和
我的家人好友置身於法國層疊起伏的山巒間，
為人生歡笑、暢飲、慶祝，我真的由衷感激。

婚禮過後，我終於可以回去工作了。這
時，我的攝影職涯正處於過渡階段，我試著減
少每日的新聞採訪，幾乎將全副精神都放在更
耗時的雜誌專欄和主題專案上。九月中旬，那
是婚禮結束的三個月後，我坐在書桌前心煩意
亂地和《國家地理雜誌》的一位編輯講電話。
為《國家地理雜誌》拍攝採訪通常得耗費相當
長的時間，這讓我有時不禁懷疑自己的作品是
否真有那麼重要。在我開始一項專題到它出版
問世，中間要經歷八個月之久。為《紐約時
報》拍攝了那麼多年，我早已習慣立即享受採

訪的成就感——在幾天內，最多幾週內，就看到它出版問世。我必須說服自己，我拍的那些照片不管是拍了之後很久才出版或是拍了之後隔天就出版，都一樣合宜。

那位編輯和我討論剛開始著手的一個專題。

「不要把這個專題拍得像《紐約時報》的報導一樣，」他以一副施恩的姿態給我建議：「為這個專題多費些時間，去融入它。妳要花妳該花的時間去探索。」

他是對的：這麼多年，我都是在時間有限的情況下採訪拍攝，我必須重新訓練自己用時間和耐心拍照。我了解他這麼說的出發點為何，但他的話聽起來就是讓人不快，因為這讓我覺得，他不相信我身為攝影師的眼光。

掛斷電話的幾分鐘後，電話又再次響起。號碼顯示這通電話是來自芝加哥地區。我猜又是信用卡公司的防詐騙部門打來的，我已經接過他們上百萬通的電話，這些電話都是打來通知我信用卡已被鎖卡，因為他們發現異常的海外消費。

我怒氣沖沖地接起電話。

一個男子的聲音：「請問是琳賽·艾達里歐嗎？」

「我是。」

「我是羅伯特·格魯奇（Robert Gallucci），麥克阿瑟基金會（MacArthur Foundation）的主席。」

「你好。」

「這是我剛接任基金會後必須撥打的第一通電話，我就開門見山地說了：很高興通知妳，妳已經獲選成為麥克阿瑟獎（MacArthur Fellowship，俗稱「天才獎」）的得主。」

我沈默不語。每年我都會搜尋「麥克阿瑟天才獎」當年度的得獎公告，來自各行各業的得獎人都會接到一通有名的「意外電話」，被告知無條件獲得五十萬美金的獎項。

「喂？妳在聽嗎？妳知道什麼是麥克阿瑟獎嗎？」

「我大概知道。」我答道，想聽他再說一次。

「在接下來的五年內，我們會無條件提供妳總共五十萬美金的獎額，這五年之中，我們每一季都會付給妳兩萬五千美元。這些錢並非為了獎勵妳過去做過的事，而是為了幫助妳未來在工作領域上更上層樓。」

「你確定你有找對人嗎？」

「妳的名字是琳賽・艾達里歐，妳出生於一九七三年十一月十三日，出生地是康乃狄克州的諾沃克，對嗎？」

「沒錯。是我。」我覺得自己激動得快要不能呼吸了。

格魯奇先生簡單說明，接下來的幾週將如何進行公告的事宜，並表示我的名字和詳細的聯絡資料已經轉交給授獎計畫的主辦人，同時也再次地恭喜我。然後，他問我對阿富汗的現況有何想法。我當時整個人不知所措，只說了幾句毫無說服力的話，感覺「言不及意」，我不知道他會不會想把獎金收回去，心想：「她根本不是什麼天才嘛。」

電話掛斷後，我放下藍莓機，盯著它瞧。我敢肯定這個「羅伯特·格魯奇」一定是伊凡開的無聊玩笑。我查看來電顯示號碼，將它鍵入電腦，用google搜尋：麥克阿瑟基金會。是真的！

在我們溫馨喜悅、陽光照耀的公寓裡，我坐在長椅上喜極而泣。接下來的五年，我不用再為錢傷腦筋了。多年來，我四海為家，到處飄泊，努力讓世人看見世上的不公不義，親眼見證戰爭、死亡、饑餓——我為工作的奉獻獲得了麥克阿瑟獎的肯定。我付出的歲月、犧牲和奉獻都值得我得到這個獎。

我答應格魯奇先生只告訴我丈夫一個人。我走去塔克西姆廣場（Taksim Square）的捷運站，知道在這裡一定可以等到從通勤群眾裡走出來的保羅。我在地鐵站的出口徘徊將近一個鐘頭才等到他。當看見我時，他心裡納悶是什麼事竟能讓我到地鐵站來等他，這是我們認識後有始以來的第一次。

他先開口：「妳懷孕了嗎？」

這可能不是保羅想要的好消息，但他樂壞了。我的成就等於是他的成就。保羅了解一位要求速度的即時新聞記者最大的極限是什麼，他總是鼓勵我進行長時間的專題報導，他認為這樣，我才能在藝術的層面上更自由地發揮，也才更有機會深入採訪的主題。大型的獨立專案通常也可以辦展，除了報紙和媒體之外，這是另一種讓世界看見的方法。只有麥克阿瑟獎可以讓我達到這一步，不用再去煩惱下一個任務在哪裡。同時，我也決定繼續為《紐約時報》、

《時代雜誌》以及《國家地理雜誌》工作，因為我相信這些出版社，而且它們擁有廣大的讀者。我清楚如果我的作品沒人看到就不具意義。所以，即使麥克阿瑟獎改變了我職涯的方向，一切還是沒有改變。

兩個月後，我們結束在君士坦丁堡的恩愛生活。保羅和我搬到新德里，他接任路透社印度新辦事處的主任。我從沒發現經過這七年的時間，自己有多麼離不開伊斯坦堡的生活──有伊凡當我的鄰居、同事，以及最好的朋友；和蘇西、馬蒂和安瑟一起享用上頭點綴炙燒哈羅米起司（halloumi cheese）的地中海沙拉；和我父親與布魯斯，駕著帆船在愛情海上漂流，度過夏日時光。

我是個已婚的女人，我不再以採訪的戰爭，或是與哪位特派員一起工作為考量來決定自己要在哪裡住，還有住多久。自我成年以來，這還是第一次。這些決定現在有大部分得取決於，保羅在大公司的內勤職務以及路透社的需要。

我感到很沮喪。九年前我也曾住過印度，對於它的喧囂和混雜我也能接受，但現在我已經三十多歲了，也不一樣了。在一個像伊斯坦堡這般自在又居家的城市，一些簡單的小事感覺都很享受：我可以從這一區步行到另一區，不用依賴計程車或司機；我可以外出和朋友約在時尚的街區喝咖啡；從那裡搭機回美國看我家人也不用超過六個小時。住過伊斯坦堡後，德里就像

個孤島一樣。好的健身房只有五星級飯店裡才有。我不能靠著雙腳到處去；出門都需要車。一年之中，我幾乎有三百天都在艱困的地方工作，回到家裡，我迫切地渴望簡單與自在。我對舒適的小小要求是我擁有健全心靈的關鍵要素。

保羅變得比平常更忙了。每次出差回家後的兩至三週空檔，我們總是如膠似漆，我和他都覺得距離可以讓我們的愛情常保新鮮。不過剛開始的幾個月，他對嚴苛的新任工作必須格外專注，所以，我也就樂得不斷旅行。我並沒有把得到麥克阿瑟獎當成是讓自己放慢腳步的機會，相反地，我把它視為更加努力的動力。從二○○九年年底到二○一一年初，我的旅行次數比以前更頻繁——從深入阿富汗到撒哈拉以南的非洲（Sub-Saharan Africa）禁區。每次回到家，保羅就會唸叨：我們不知道要多久才能懷孕，而我已經三十七歲了，快要沒有多少時間了。我害怕失去獨來獨往的自由，所以不願意承認他可能是對的。

我不僅不承認，還總是用同樣的理由狡辯：我擁有義大利南部人的健康基因，我的每一個姐姐都是想要懷孕就能立刻懷孕，而且懷孕期間都是健健康康的。我們艾達里歐的女人生來就有繁衍後代的能力。在爭辯的同時，我深深了解了自己的情況和姐姐們根本不一樣。我最後談判出一個協議：我的避孕藥就吃到二○一一年的一月為止，之後我們就讓生理狀態和情慾來決定何時懷孕。我那時並不想要有孩子，但我知道孩子對保羅而言，有多重要。而且我真的有些擔心自己快沒時間了。

一月來了又過了。我依照約定不再吃避孕藥，但是已經排好的一連串任務讓我幾乎沒有時

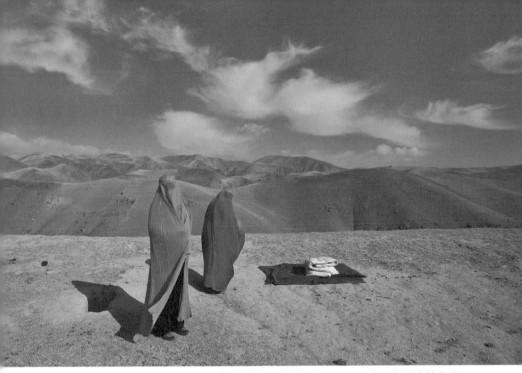

上圖：2009年11月，阿富汗婦女諾兒・妮莎（Noor Nisa），在巴達赫尚省（Badakhshan Province）的山腰上準備分娩。

下圖：2010年，在阿富汗南部戰死的美國陸戰隊隊員。

上圖：2010年，死於分娩的獅子山共和國婦女。
下圖：2010年，伊拉克人在巴格達觀賞３Ｄ電影。

間待在家懷孕：在不到兩個月的時間內，我搭機從蘇丹南部飛往伊拉克，再到阿富汗，然後巴林（Bahrain）。一月下旬，我人在伊拉克為《國家地理雜誌》拍攝，這時我《紐約時報》的編輯大衛從巴格達打電話給我，問我想不想去埃及，因為那裡似乎有場革命正在醞釀中。我想去得要命，但《國家地理雜誌》的工作不能半途而癈。在我完成伊拉克的任務後，《紐約時報》已經有派人去埃及了，於是大衛派我去阿富汗。可是，我愈看新聞報導就愈清楚阿拉伯之春（Arab Spring）的歷史意義有多重要──暴動從埃及、突尼西亞、巴林一路延燒，現在似乎也漫延到了利比亞。長年與我一起在伊拉克和阿富汗的同事，都已經在報導、拍攝解放廣場（Tahrir Square）的消息了，而我卻還在喀布爾喝著茶，看著盜版的《型男飛行日誌》（Up in the Air）DVD。

我再也受不了了。於是，我搭機前往利比亞。

四　部　曲

生與死

利比亞、紐約、印度、倫敦

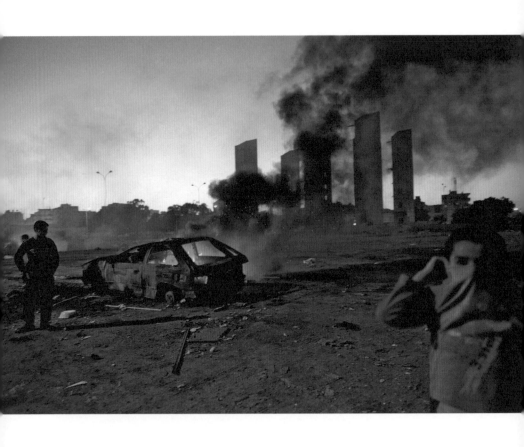

2011年2月28日，利比亞東部城市班加西的住宅區，孩子在燃燒的汽車旁玩耍，革命的情勢正逐漸升高。

第十一章

妳今晚會死

利比亞，二〇一一年三月

利比亞的暴動進入第三個禮拜，我被綁架了。這場革命很快就演變成一場戰爭。當時，我和我的同事泰勒・希克斯、安東尼・沙迪特、史蒂芬・法瑞爾正在採訪一場由利比亞人民發起的反政府革命，而當權者格達費視我們這批記者為眼中釘。跟隨著穆罕默德（二十二歲，文靜的工程系大學生，我們請他當我們的司機），我們不小心闖入了政府軍的檢查哨。如今我們落在格達費軍隊的手中，我們的手腳被綁住，眼睛被矇了起來。

我還能見到自己的父母嗎？我還能見到保羅嗎？我怎麼能對他們這麼殘忍？我有希望拿回我的相機嗎？我怎麼會讓自己落到這個地步？

某人把我丟在車子的後座。我的嘴因為害怕像棉絮一樣乾，我的手因為綑綁的布條而發麻，而我的手錶則深深地咬進我的肉裡。一名士兵打開門，鑽進車子坐在我的旁邊。他盯著我看了幾秒，我感覺得到他的目光非常嚴厲，卻沒有勇氣抬起頭來跟他正眼相看。剛開始，我以為他來是要拿水給我喝，卻見他掄起拳頭，往我的側臉揍了下去，我的眼淚瞬間泛了出來。我哭不是因為痛，而是因為害怕和不受尊重：不知接下來會發生什麼事。我意識到一名成年的阿拉伯男子竟然可以這麼無恥，對一個被五花大綁、毫無反抗能力的女人揮舞拳頭。我已經在回教世界工作了十一年之久，一直受到熱情、友善的對待。人們會竭盡所能地保護我，讓我免於受到傷害。他們會做飯給我吃，清出家裡的一塊地方供我遮風避雨。現在我很害怕這個男人會對我怎樣。生平第一次，我害怕自己會被強暴。

幸好史蒂芬也被丟了進來，我算是比較放心了。士兵們圍著車子，看著我們又笑又跳，彷彿我們是關在籠子裡的猴子。他們嘰嘰喳喳地說著阿拉伯話，這時我真慶幸自己聽不懂阿拉伯話。外頭我看到泰勒和安東尼被丟進離我們二十呎遠的另一台車裡面。泰勒和我唸同一所高中。在我十三歲以前，我們並不認識彼此。看著他勇敢、平靜、一如往常的表現，我感覺舒服多了。

我完全失去了時間感，不知現在幾點。鼓起勇氣，我看向我們自己的車子，原先由穆罕默德駕駛的那輛。金色轎車的一扇門——或許兩扇門——被打開了，一名士兵正把我們的行李拿出來丟在人行道上。地上，靠近駕駛座門的旁邊，躺著一名年輕人，臉朝下，動也不動，身穿

條紋衫，一隻手伸得直直的。顯然他已經死了。我認出那便是穆罕默德，罪惡感襲捲而來。不管最後他是怎麼死的——是在兩軍駁火時被炮彈擊中的，還是被格達費的人射殺的，都是我們害死了他，只因我們堅持要追這條新聞。淚水奪眶而出，我拚命忍住想要把它壓回去，而就在此時，一名士兵把手機放到我的耳朵旁邊。

「說英語。」他說。

「Salaam aleikum。（祝你平安）」我結巴地說道。

電話那頭傳來女子的聲音，她用英語向我說道：「You are a dog. You are a donkey. Long live Muammar。（你是狗，你是驢子。格達費萬歲。）」

我一頭霧水。

「跟我太太講話。」士兵命令我。

「Salaam aleikum。」我又說了一遍。

她愣了一下，或許她不懂為何一個異教徒要用傳統的回教問候語跟她打招呼。「You are a dog. You are a donkey.」

「我是記者，」我說。「《紐約時報》。Ana sahafiya，我是一名記者。」

士兵從我的耳邊把手機搶走，對著它笑，溫柔、開心地跟他太太聊天，吹噓自己今天的英勇表現。

我們被綁著、毫無反抗能力地坐在車子裡好幾個小時，期間一直有炮彈在我們頭上炸開，

砰砰、咻咻之聲不絕於耳。天色漸漸黑了。傍晚時分，叛軍的攻擊更加猛烈，子彈掃過我們車子附近的每吋土地。泰勒成功掙脫綁住他手腕的電線，而一名有同情心的士兵則解開我的。我倆矮著身子離開汽車下到地面，躲在車門後面尋找掩護。史蒂芬和安東尼馬上跟了上來，就這樣，我們四人像沙丁魚一樣的擠在一起。

「那是坦克車向對方開火的聲音。」一連串刺耳的爆破聲之後，泰勒解釋道。「而那是機關槍還擊的聲音。」只要聽到反擊回來的砰砰聲，我們都會不自覺地往後躲，以確保我們不會被炮彈碎片或流彈掃到。士兵將我們團團圍住，我們乞求能否讓我們趴在地上。其中有人突然善心大發，丟了幾張原本舖在卡車後面的薄墊子給我們。他們命令我們躺在底下，就在大馬路中間。蓋著條髒毯子，我們緊緊蜷縮在一起。

很難去判斷誰才是真正的老大。唯一得到的訊息是，我們將被押送到「教授」那裡。一些士兵後來在話語中提到了他，稱呼他為「穆塔辛教授」（Dr. Murassim）——格達費的兒子，比格達費還要殘暴。格達費的每個兒子都有自己的民兵，他們自己養活自己，有自己的規矩和運作模式。

凌晨四點，他們把我們叫醒。我們可以聽到附近兵士講話的聲音。安東尼有一半的黎巴嫩人血統，他是我們之中唯一一個會講阿拉伯話的。他閉上眼睛，仔細聽他們在說什麼。「叛軍正步步逼近，」他說，「那些士兵說，要把我們移送到比較安全的地方。」

「這是個好兆頭。」我說。

幾名士兵靠近我們，輪流把我們的眼睛矇起來，把我們的手綁在背後。一名高大魁梧的士兵像拎枕頭似地把我整個人扛起，丟到裝甲運兵車（一台活像大金龜的車）的後面。我盡可能地保持安靜，盡可能地讓自己不要被注意。就在這時一名士兵爬進車子裡，硬是擠了進來，把他的胸膛緊貼著我的背。這舉動太詭異了，不久，我聽到史蒂芬的聲音：「都到齊了嗎？」

我們一一回答：「是的」。

車子動了起來，幾秒鐘之後，那名用身體貼著我後背的士兵的一隻手開始在我身上游走。我祈禱不要讓他發現我藏在暗袋裡的護照，同時拚命扭動並苦苦哀求。「求求你，別這樣。求求你。我已經有老公了。」他用他又鹹又濕的手摀住我的嘴，警告我不得出聲，並繼續對我毛手毛腳。我的嘴清楚地嚐到他皮膚的鹹味和泥巴，期間他不斷地掐捏我的胸部和屁股，笨拙地隔著牛仔褲探觸我的下體。

我很清楚所謂的裝甲運兵車是一種運送士兵的普通軍車，上面載的全是男人。我不知道得忍受這種折磨多久，才會等到有人來解救我。這時，我聽到某位同伴的哀嚎聲，一開始我以為是安東尼，後來才知道是史蒂芬——一把刺刀戳進他的屁股，幾乎刺穿他的褲子。看來我們無一倖免，同時受到慘無人道的對待。

「求求你。你是穆斯林，而我已經有丈夫了。求求你。」他無視於我的哀求，繼續把手放在我的胸部長達三十分鐘之久或更久。車子持續往前開，直到另一名士兵突然把我拉進他的懷裡，像盾牌一樣圍住我。他試圖保護我，讓我免於受到其他人的侵犯。手指有鹹味的傢伙不甘

示弱地把我拉了回去，好心的士兵又把我拉了回來。事實證明，這世上還是有好人的。

車子終於慢了下來，停在馬路旁邊。門被打開，我被粗魯地推了出去。在手被綁著、眼睛被矇著的情況下，我們被架上了狹窄的 Land Cruiser（Toyota 出產的越野休旅車），全擠在後座。

車子裡，安東尼大聲嚎了起來。

「我的肩膀！」他大叫，聲音聽起來非常痛苦，「我的手被綁得太緊了，我的肩膀快廢了。」

我嵌著鈦金屬薄片（用來接續我在車禍中斷掉的鎖骨）的肩膀，也非常地痛。安東尼和史蒂芬開始用不靈光的阿拉伯語對一名士兵講話，求他把我們的手綁在前面，而不是後面。那名士兵一幫我們把身上的繩索解開，痛苦頓時減輕了。坐在後座的我竟然感到前所未有的平靜，此時我的手被綁在了前面，身體跟我的同伴緊緊挨在一起。我們會一起熬過去的希望，讓我足以度過那天晚上。

隔著眼罩，我閉上我的眼睛，並盡量放慢呼吸，試圖把注意力從害怕、口渴、想尿尿這些事情上轉移開來。突然間，我發現有一隻手放在我的臉上，像愛人般地輕輕撫摸我。慢慢地，他的手滑過我的臉頰，我的下巴，我的眼窩。我試圖把臉埋在膝蓋間。他抬起它，溫柔地，繼續他的碰觸。他摸著我的頭髮，用低沉、平穩的聲音一再重複著一句話。我拚命地低著頭，不去理會他的碰觸、他的話語。我聽不懂他在說什麼。

「他說什麼？安東尼？」

安東尼頓了一下才回答。「他說妳今晚會死。」

我早就麻木了。從我們被捕的那一刻起，我就知道自己隨時都有可能會死，而現在活著的每一分每一秒都像是上天的恩賜。我把注意力放在當下，放在想辦法活下去，放在如何才能不被情緒打倒。

泰勒突然說：「我需要一些新鮮空氣。安東尼，你幫我問他們，可否讓我出去透透氣？」

泰勒的要求讓我很訝異。在先前的幾個小時，他一直是忍功一流，連一句抱怨的話都沒有，而他現在竟然開口說要出去透透氣。我後來才知道，薩勒（Saleh）——那位一邊撫摸我的臉頰一邊告訴我，妳今晚會死的軍官，不斷地對泰勒說：他將砍下他漂亮的腦袋。那些話讓泰勒噁心想吐。

總之，最後我們都在 Land Cruiser 的後座坐著睡著了。當我們醒來時，營區已經熄燈，全身僵硬、痠痛的我們是被士兵的拍門聲給吵醒的。我們被丟進小貨車的後車斗。手腳被綁著、眼睛被矇著，像個肉粽般地躺在小貨車硬梆梆的金屬地板上。頂著毒辣的太陽，車子沿著地中海的海岸往西開了兩百五十英里。我在心中描繪我們的處境：我們就像是中世紀被拉出去遊街的戰利品，過了一個崗哨又一個崗哨。我太累了，已經沒有力氣去害怕、去猜想接下來會發生什麼事。什麼都不知道比任何事都還要可怕。泰勒是我們的眼睛：他可以隔著眼罩看到外面的情

況，再偷偷趁沒人注意時，講述給我們聽。安東尼是我們的耳朵：他負責翻譯那些咒罵聲，比方說：「Dirty dogs！」（在伊斯蘭世界那是罵人的髒話。）不過，大多數時間我都像嬰兒般蜷曲起身體，避免自己被外面的人看到，我把頭靠在車輪凸起來的地方，用被綁住的手遮住自己的臉。每當車子跳動一下，我的鎖骨和肩膀就痛得發麻，不過我想只要我藏得夠深、夠隱密，應該就不會有人注意到我。

每到一處崗哨，我們就有一個人被打。我聽到砰砰的重擊聲和壓抑的啜泣聲，我想像有一把AK-47或拳頭什麼的正朝我同伴的後腦杓敲去。在某個崗哨，我感覺一名士兵繞過卡車偷偷走到我身邊，冷不防地使出全身的力氣，用拳頭朝我的臉頰揮去。我痛到傷心哭泣，這時，泰勒會試圖把他被綁住的手伸向我，握住我的，這個動作讓我得以撐過接下來的幾天。

「沒事了，」他說。「我在這裡。妳會好起來的，會好起來的。」

「我好想回家。」我哭著喊道，淚水奔湧而出，弄濕了我的眼罩。我唯一感到安心的是，至少到目前為止，我們都還在一起。

當我們抵達蘇爾特（Sirte）時，已經是下午了。蘇爾特，格達費的家鄉，正好介於班加西和的黎波里之間。我們的眼睛一直被綁著。他們領著我們下樓梯，前往某個感覺、聞、聽起來都像是監獄的地方。負責帶我的那個男人讓我背靠著牆站，接著他命令我把手舉高並又開雙腿。我認出那是我在電視的警匪片上常看到的動作。我們再一次被搜身。就像前面那幾個利比亞男人一樣，他的手逗留在我胸部的時間比其他地方久。我有一個裝生理食鹽水的小瓶子，是

清潔隱形眼鏡用的。之前我成功說服其他的士兵讓我留著它，因為它是個人隨身藥品，可這次，這名士兵二話不說地沒收了它。他還把我戴在手上的塑膠錶給拔走了。然後，他最後又吃了我一次豆腐，才把我送進了牢房。

「都到齊了嗎？」史蒂芬問。

「是的。」我們齊聲回答。

終於，他們解開我們的手銬和眼罩。不僅如此，他們還送來了柳橙汁和沒夾餡的白麵包捲給我們當晚餐。我們的牢房大約十二呎長十呎寬。左上角有一個小推窗，地上擺了四張髒兮兮的泡棉墊子、一盒椰棗、一大瓶水附上幾個塑膠杯，門邊的角落還有一個用來尿尿的瓶子。我太沮喪根本就吃不下，而因為害怕要上廁所，即使很渴也不敢喝水。我的頭因為咖啡因上癮而劇烈疼痛，而我的眼睛則因為隱形眼鏡太乾而開始發炎。我是個大近視，視力只有負五・五，少了隱形眼鏡，我根本跟瞎了沒有兩樣。至於我的眼鏡，連同我們的裝備一起被偷了。我在想，如果我每天都哭個幾次，也許可以保持隱形眼鏡的濕潤。

男士們輪流到角落的瓶子解放，這時的我，多麼渴望有個漏斗或小雞雞什麼的。我們無事可做，除了睡覺、說話和等待。他們把安東尼帶去訊問了好幾次，我們無法判斷蘇爾特監獄的這些人，是否已經聽說我們來自的黎波里，或是他們根本就不知道我們是《紐約時報》的記者來著。

「你們覺得有人發現我們不見了嗎？」我問。

安東尼、史蒂芬、泰勒的答案都是肯定的。「《紐約時報》是個大機器，」史蒂芬說，「他們會想辦法找到我們的。」

「真的嗎？」我語帶質疑。我無法想像，在兵荒馬亂的前線會有人發現我們不見了。我全副心力都放在如何活下去上頭，根本沒有想到營救我們的機制或許已經展開了。

「四個《紐約時報》的記者失蹤了，可是件大事。」泰勒插嘴道。

「這是最後一次，」史蒂芬斬釘截鐵地說：「我再也不碰戰爭了。我不幹了。我不能這樣對蕊茵（Reem，他老婆）。兩年內，這已經是第二次了。」

「是呀……」安東尼囁嚅地說，眼睛看向牢房的地板。「可憐的娜塔（Nada）。我無法想像她受到怎樣的煎熬。」

我們還有機會跟我們的另一半說我們有多愛他（她）嗎？戰爭採訪工作讓我們所愛的人活在巨大的恐懼中，這點我們清楚。這已經是第二次，我讓保羅忍受這種痛苦了。安東尼和史蒂芬的家裡還有小孩等著他們回去。然而，即使當下我們覺得很愧疚、很害怕，我們之中仍然只有史蒂芬敢大聲宣布說，他再也不要採訪戰爭了。

「如果他們送我們回的黎波里，我們可能會被內政部的人給喀嚓。」安東尼說，他提到某個以殘忍聞名的機構。「或是被關進某間單獨隔離的牢房，跟阿卜杜勒·阿哈德（Ghaith Abdul Ahad）作伴。」阿卜杜勒·阿哈德，伊拉克的記者兼攝影師，替《衛報》（Guardian）工作，聽說他被格達費的人給抓了。他已經失蹤好幾天了，我們都認為情況很不樂觀。

「但我們還是得去的黎波里。」安東尼說，「因為如果我們不去的話，我們不可能被釋放。

我們只有去了，才有可能活命——過程會很艱辛，但這是唯一的路。」

「如果我活下來，我要讓自己什麼都不做地胖上九個月。」我馬上喊道。我想要是我們能活著離開利比亞，我就要實現保羅婚後一直對我提出的要求：一個孩子。這幾年來，我一直掙扎著要不要生孩子，可現在的我，竟然渴望能和保羅共組一個完整的家庭。我有信心自己可以克服一切，可以熬過精神和肉體的折磨而活下來，如果有人能告訴我，我們終將會被釋放的話。

某天夜裡，鑰匙開門的匡噹聲把我吵醒；我繼續假裝睡覺。一名年輕人打開我們的牢門，確定我們四個都睡著後，突然伸手抓住我的腳踝。他開始用力把我拖向門邊。

「不！」我尖叫，拚命地扭動掙扎，往後方的安東尼靠去——他就睡在我的旁邊。那個男的繼續抓著我的腳，想把我拖出去，而我則不顧一切地縮起身體，把背抵著安東尼，尋求保護。最後他放棄了、離開了。

最後，我閉上眼睛。緩慢地呼吸，讓自己沉浸在牢籠的寧靜裡。史蒂芬、泰勒、安東尼都睡著了。我在腦海裡，把那些曾經坐過牢的人都想了一遍：我的伊拉克翻譯員莎拉（Sarah），她在二○○八年被美國軍方關了起來，她待了兩年的時間，並冒著生命的危險替他們翻譯；馬力艾爾・巴哈里（Maziar Bahari），一名任職於《新聞周刊》（the Newsweek）的同業，他曾被關進伊朗的單獨牢房，藉著哼唱李歐納・柯恩（Leonard Cohen）的歌以保持頭腦的清醒。至於

我，則在腦海裡不斷地唱著愛黛兒（Adele）的「做白日夢的人」（Daydreamer），一遍又一遍。因為我們被抓的那天早上，當我在擦指甲油的時候，聽的就是這首歌。我知道很多人的遭遇比我還要慘，可他們都活下來了，這個事實讓我得以面對自己的恐懼，儘管，接下來有可能得忍受更多的皮肉之苦──被綁、被打、被凌虐，我都不怕了。我的思緒飄回保羅和我的家人，他們根本不知道我在哪裡。

一整個晚上，我們都聽到隔壁牢房的哀嚎聲。

早晨，熟悉的開門聲把我們吵醒。我們聽到他們說的黎波里，看來，我們的命運已經被決定了。

士兵們把我們帶出牢房，再次矇上我們的眼睛，綁住我們的手腳，不過，這次他們用來綁我們的東西換成了塑膠拉鍊，它深深咬近我們手腕的肉裡。我請求他們幫我綁鬆一點，可他們卻把它綁得更緊。這種塑膠束帶我曾看過美軍用在許多伊拉克人和阿富汗人身上。我感覺自己的手正逐漸失去知覺，而當我忍不住哭出聲來時，那名士兵卻只是把我的塑膠手銬絞得更緊，藉此來懲罰我的脆弱。我們被載往機場，坐上某台軍用的直升機。我之所以知道是軍用直升機，是因為它的引擎很大聲，還有坐位是靠牆擺放的。

「都到齊了嗎？」最先回答史蒂芬的是一記打在臉上的槍托。

「是的。」

他們讓我們分開坐，互相隔個幾呎，然後用一堆布條、繩索把我們的手腕、腳踝固定住，

跟罩住機艙的護網綁在一起。我們像牲口一樣被拴著。再一次，我聽到其中一名同伴被搗的聲音，然後是痛苦的悶哼聲。突然間，我覺得好沮喪、好絕望。不斷有拳頭和槍托招呼到泰勒、安東尼還有史蒂芬身上。而那些隔著我的牛仔褲，對我上下其手的鹹豬手帶給我的傷害，並不亞於肉體的虐待。我的手腳被綁在機身最後面的護網上，我的眼睛被矇住，我根本不敢想像接下來會發生什麼事。我開始無法控制地痛哭出聲。我羞愧地把頭壓得低低的，想說這樣就不會有人看到我的臉，不會因為我的軟弱、發出聲音而痛打我或是把我綁得更緊。

我一直哭一直哭，直到有人走到我的身邊，跟我說：「對不起，對不起。」下一秒，他解開我的眼罩、我的手銬，讓我的手和腳不再被釘在飛機的牆上。我太害怕了，根本不敢東張西望，只能繼續低頭哭泣。他們是惡魔，最壞的惡魔。他們知道如何精神虐待一個人，使他發瘋。

當我終於抬起頭時，我發現有兩名身穿軍裝的中年男子坐在我的對面。他們一臉同情地看著我。他們的眼裡有著善意。安東尼、史蒂芬和泰勒繼續被釘在牆上，眼睛矇著，他們的頭癱軟無力地垂到膝蓋上。他們睡著了嗎？我再度感到內疚，只因我是個女人就受到比較好的待遇。飛機開始下降了，我的眼睛又被矇了起來。

飛機降落得十分驚險。我們被人抬了出來，史蒂芬和我被丟進同一台警車裡。拿著自動機關槍的人監視著我們。透過眼罩底下的縫隙，我可以瞥見他們的槍口。他們是殺人不眨眼的流氓。格達費舉世聞名的「巷巷」（Zenga Zenga）演說透過某人的手機被播放出來。（當革命情勢

最緊張的時候，格達費曾發表一篇演講，他激動地宣誓要「沿門逐戶、大街小巷、寸土不留」地剷除反對他的人。）在那篇演講的吶喊助威之下，他們更肆無忌憚地對我們施暴。隔著我的牛仔褲，一群男人把他們的手放在我的兩腿之間，用力搓揉我的下體。他們的行為比之前的那些都還要粗暴。當我請求他們住手時，他們還哄堂大笑。我祈禱不要讓他們發現我的第二本護照，它緊貼著我的內衣藏放在褲子的暗袋裡，是唯一能證明我身分的東西。

外頭我聽到他們正用槍撬我的同伴──砰砰響的聲音十分嚇人。某人發出一聲模糊的哀嚎聲，然後是呻吟聲。透過那呻吟聲，我勉強分辨出是哪個同伴被打。不是史蒂芬，因為他跟我坐在同一台車裡，此時正被逼著高喊：「愛爾蘭垮台！」那人根本就搞不清楚狀況，愛爾蘭並非利比亞的敵對國好嗎？又是一陣砰碰亂響，這次，我認出那是泰勒的聲音。之前他被打一直很安靜，所以，我知道這次的情況很嚴重。他被人打趴在飛機的跑道上。我聽不到安東尼的聲音。

終於，他們的閱兵典禮結束了，我們再度被送回 Land Cruiser 裡面。

「都到齊了嗎？」

「是的。」「是的。」「是的。」

泰勒的聲音聽起來很空洞。

坐在 Land Cruiser 裡面的二十分鐘，有個男人一直用很清楚的英文跟我們解釋，我們不會再被打，而且現在我們歸利比亞政府管轄。安東尼後來告訴我們，在這篇聲明發表之前，兩派人

馬——內政部和外交部曾在路邊，針對誰有權「擁有」我們而產生爭執（用阿拉伯語）。一開始，我們被丟進警車的時候，本來是被判給內政部的。可後來不知怎麼的，外交部贏了。我不在乎誰取得我們的監護權。我已經放棄掙扎，打算就這麼聽天由命，徹底被擊垮的我，連害怕的力氣都沒有了。過程中，我一直處於恍神的狀態。

車子停了下來，講英語的那個男人扶我走下車。我的眼睛仍被矇著，所以，當他的手放在我的肩膀，試圖帶我往前走時，我很自然地往後縮。

「拜託不要再碰我了！無論如何，請不要再碰我！」

「聽我說，」英語很流利的男子說：「妳現在受到利比亞政府的保護。妳不會再被打、被虐待。也不會有人碰妳。」

我沒有說話。再一次，我感覺淚水湧了上來。

...

我們被帶往鋪著乾淨、柔軟、米黃色地毯的房間。從蘇爾特到的黎波里的這一路上，我們受盡了各種折磨，然而，當我們的眼罩被拿下來時，又是另一種懲罰的開始：我們必須正視彼此的慘況。我先看向泰勒，我堅忍不拔的朋友，我是那麼地崇拜他。此刻他正躲在一旁哭泣。

我想那是欣慰的眼淚，慶幸我們不但沒被整死，還得到緩刑的機會——有個會說英語的男人拿飲料給我們喝，並保證不會再毆打我們。又也許泰勒只是累了。看著平常沉著冷靜、不動如山

的他這樣，我的心都碎了，所以我也哭了。我繼續看向安東尼，他的眼神一片呆滯。而史蒂芬則像尊石像。

一名不知道姓名的利比亞人向我們宣稱他代表外交部；他向我們保證，我們不會再受到毆打或綑綁。只有在接受審訊的時候，我們的眼睛會暫時被矇起來。他們已經找好附近的賓館，打算把我們安置在那裡。那名翻譯員的臉上始終掛著微笑，從我們可以看到他的那一刻起，便是如此。只見他傾身靠近我，刻意壓低聲音問說：

「妳還好吧？他們有碰妳嗎？」

我很驚訝他問得那麼直白。「是的，他們有碰我。你們利比亞的每個士兵都碰我。」

「所以，妳被強暴了？」他繼續追問道。

「沒有，我沒有被強暴。我被碰、被打、被虐待，但沒有人脫我的衣服。」

「噢，太好了。」他老兄頓時鬆了口氣。那反應嚇到了我。這個落差未免也太大了吧？剛剛我才被虐待個半死，現在竟然有人關心我好不好？也許他心中並沒有國籍之分，又也許他只是害怕會引起國際糾紛什麼的。在我看來，強暴似乎是他的底線——至於被打、被侵犯、被精神虐待和恐嚇都沒關係，只有強暴不行。

他們的長官問我們身上是否帶有護照或個人物品，趁這個時候，我把護照交了出去並得到保證——在我們被釋放之前，一定會還給我。接著，他們送我們前往我們的臨時居所，並警告我們，如果我們試圖打開門或窗戶逃走的話，將馬上被射殺。

那間公寓有兩個房間，其中一間有三張床的給男士們睡，另外一間有兩張床的則我一人獨享。我們一起共用一大間、宿舍型的公共浴室，裡面有隔間還有淋浴設備。我們還有一間廚房，足夠容納我們四個和一名頗為年輕、有人緣的帥哥廚師。

利比亞人讓我們坐在這間VIP監獄的客廳裡，倒茶給我們喝，提供衣服、盥洗用品和食物給我們選。格達費的宣導短片不斷地在電視上播放，聽起來就像是收音機沒調好頻道的噪音。不過，那台電視機的出現吸引住我全部的目光，因為透過它，我們可以知道外面發生了什麼事。我們沒有人敢多問，因為一長串購物清單意味著我們可能得待上好一陣子。當我勾選完我要買的東西時，那名笑容可掬的翻譯員在我身旁耳語著說：「妳需要任何女性的用品嗎？當我面對任何外力傷害時，它會自動關閉每個月的儀式。我覺得很妙，利比亞人先是綑綁、毆打、精神虐待我們整整三天後，再問我需不需要買衛生棉給我用。

他們的長官坐在我們對面，開始說些不著邊際的客套話。安東尼抓起電視遙控器，把頻道從親格達費的宣導短片轉到CNN。短短幾秒鐘的時間，我看到我們的臉出現在螢幕上，配著以下的旁白：「利比亞政府至今仍無法掌握四名紐時記者的行蹤……不過，他們向《紐約時報》的執行主編比爾·凱勒保證，他們將提供必要的協助……」我又開始哭了。

坐在我對面的大人物急忙要我別再哭了。

「你沒有小孩嗎？」我問。「你怎麼可以這樣對待我們的父母？我們的家人？他們以為我

們死掉了。為什麼你們就是不能讓我們打通電話，報個平安？」

下次，只要我們有人進入視聽室，就會發現連接機上盒的電線已經事先被拔掉了。

幾小時後，我們的外交部翻譯官領著一組人，替我們搬來十二大袋的日用品，和一個嶄新的衣櫃。那景象實在是太嚇人了！這一袋袋的日用品是否意味著我們將在這裡待上好幾個月？我算了一下，一共有六罐的雀巢咖啡，數不盡的餅乾、洋芋片、可頌和風乾的義式小吐司。我們每個人的手裡都被塞了一袋，裡面裝滿了我們列出來的東西。男士們得到閃亮、酷炫的愛迪達運動衣。至於我呢，則分到一件特大號、土黃色的絲絨料子運動套裝，前面繡了微笑的泰迪熊，旁邊印上醒目的草體字：「THE MAGIC GIRL!」（神奇女孩！）袋子裡還有三套胸前印著「SHAKE IT UP!」（搖一搖！）的內衣，以及牙刷、洗髮精、潤絲精和梳子。

大約凌晨兩點左右，走廊那邊傳來了聲響，有人來敲我的門。

「醒醒！你們可以打電話了。」

我愣了一下。我的黑莓機不見了，我不知道保羅的電話號碼幾號。我不想把唯一的機會浪費在打給我媽上頭，因為她習慣把手機放在包包裡，電話可能響半天都沒有人接；而我爸則是根本不接電話。我們四個聚在男士的房間裡，先互相確認好要打給誰。我不知道保羅的電話，所以被分配到打電話給《紐約時報》的國外部，讓大家知道我們目前沒事。泰勒、安東尼和史

蒂芬都知道國外部的電話幾號，他們叫我先把號碼背起來。

我們被矇上眼睛，一個接著一個地被帶往電視根本不會響的視聽室。我被推進某張椅子裡，旁邊有個人，我想他應該是來監聽我們的。我撥打臨時背好的國外部電話。

電話通了，我說：「嗨，我是琳賽・艾達里歐，從利比亞打來。可以幫我轉接蘇珊・奇拉

（Susan Chira）嗎？」

蘇珊馬上就來接電話了：「琳——賽——！」

聽到熟悉的聲音，我整個人都放鬆了。我告訴蘇珊，我們人在利比亞政府的手中。她告訴我，他們正想辦法營救我們出去。坐我旁邊的人叫我講快一點。我請蘇珊打電話給我的丈夫，告訴他我沒事，我非常愛他。她答應了。然後，談話就結束了。泰勒打給他爸。史蒂芬跟安東尼則打給他們的老婆。要是我也能跟保羅說上話就好了。

第二天一直到晚上，都沒有人來煩我們。我們圍坐在餐桌前，把大部分時間拿來討論、陳述戰爭的一切，溫習我們曾經經歷過的，以防哪一天我們要把它寫出來時，突然忘記了。泰勒講到他在車臣坐過牢，還在南蘇丹被槍指著。史蒂芬細數兩年前，他在阿富汗塔利班綁架時的非人遭遇，那次事件最後還賠上了《紐約時報》的阿富汗裔記者穆納迪（Sultan Munadi）和一名英國突襲隊員。這已經是史蒂芬第三次被抓了。距離泰勒第二次被槍指著腦袋還不到三個月，而安東尼上次才在約旦河西岸（West Bank）中彈過，這次又差點死掉。史蒂芬再次重申，一路從蘇爾特來他所說的：「我沒有辦法再幹這一行了。我受夠了。」

安東尼、泰勒還有我都沒有答腔。事實上，這幾年我們所受的罪、所冒的險，並沒有變得比較可怕，只是更加頻繁了。我們的工作，特別是記者這個行業，本身就是個很大的目標，是大家鐘愛的綁架對象。接受這項事實，是一種自然防禦機制，以避免我們不斷地質疑自己、反問自己。也許我們三個都不願意承認自己有多變態──明明人已經被綁來關在這利比亞的豪華監獄裡了，心裡卻還在盤算著要繼續完成報導。偶爾我們會談到自己的家人，並私底下偷偷想著要多久才能跟他們見面。

終於，我們碰觸到那個議題：三天前的三月十五日，我們被捕的那天，發生了什麼事？對於它是怎麼發生的，我們每個人的記憶都不太一樣。在處理傷痛時，我們的大腦會選擇性地去記憶。我們自問是否可以躲過被俘的命運？是否我們耽擱得太久？還有，穆罕默德是否還活著？穆罕默德，我們的司機，在我們真正撤離前，他整整哀求了三十分鐘。史蒂芬和我都覺得那具倒臥在人行道上，靠近駕駛座車門的屍體是他。我想，對於穆罕默德的死，我們每個人都有責任。就像當時許多利比亞人一樣，穆罕默德靠著充當西方記者的司機賺取外快，同時，這也是他支持革命的方式。暴動期間，大多數他這個年紀的青年不是挺身投入行伍，就是幫助記者去挖掘真相。然而，為了追一條新聞而賠上他的命，值得嗎？基本上，這是個很難回答的問題。當然，我們沒有人有資格說，是的，一條新聞確實值得一條命，或是值得我們帶給別人的痛苦。那太荒謬了。但是我希望我們可以讓我們的家人、司機、翻譯事先明白，愛我們或是跟我們一起工作，需要承擔多大的風險。

直到夜深了，我們才回到床上休息。某天早上，為了逗男士們開心，我穿上嶄新的「Magic Girl」運動套裝，一邊演唱奧莉薇雅‧紐頓強（Olivia Newton-John）的「Physical」，一邊舉起雙手大做開合跳。史蒂芬還問我幹嘛學小甜甜布蘭妮（Britney Spears）呢。我們讀他們留給我們的書──《理查三世》（Richard III）、《凱薩大帝》（Julius Ceasar）、《奧賽羅》（Othello），泰勒還建議說，如果真的閒得發慌，我們還可以來演戲。

二十四小時過去了。我再度想起他們買給我們的大包小包日用品。我們會在這裡待上好幾個星期、甚至好幾個月嗎？身為俘虜，我們跟外界唯一的聯繫就是，每天三餐端熱騰騰飯菜給我們吃的人，甚至好幾個月嗎？身為俘虜，以及來自政府某個黑機關的特務分子。他們會在半夜過來，先矇上我們的眼睛後，再讓我們打電話。我們試圖從他們的臉上找到任何的蛛絲馬跡，以判斷我們的未來會怎麼樣。當我們的牢頭對我們特別粗魯時，我們猜想也許高層已經做好決定，我們不再是有價值的人質，可能再過不久，我們就會被送進黑牢裡給毒打一頓。

隔天，其中一名獄卒來帶我們。我們全部被矇上了眼睛，坐上了車。車外人們對著我們大聲咒罵，我的獄卒告訴我，如果不想受傷的話，最好把頭低下。

五分鐘之久，前往我們以為的的黎波里市中心。車子大概行駛了有十分鐘之久，前往我們以為的的黎波里市中心。

我們來到外交部位在的黎波里市郊的辦公大樓，《紐約時報》的同事大衛‧柯克派崔克

（David Kirkpatrick）已經在那裡等著我們。這反差也太大了——我們像囚犯似的被人從車裡押解出來，狼狽不堪，擔驚受怕，可同一時間，大衛卻在寬敞明亮的會議室裡等著我們。他剛從他的五星級飯店裡出來，手上握著可以跟外界聯繫的手機。憑什麼我們會被俘，而他卻可以大搖大擺地在的黎波里活動？會議開始了。大家紛紛對程序表示意見：要怎樣把我們弄出去，要怎樣幫護照被沒收的人變出一本護照。大衛向我們解釋，土耳其大使館的角色是代表美國大使館跟利比亞談判。接著，他打電話到華盛頓給國務院的某人，請他幫我們處理護照的事。當輪到我報上個人資料時，電話那頭傳來開朗的美國女孩的聲音。她說她名叫耶薾（Yael），並向我保證，他們會想辦法讓我們回家。我哭了，只因為好久沒有聽到美國同胞的聲音。頓時，我心中充滿了希望。

我們並沒有馬上被釋放。不過，最後我們被送往另一個地方——的黎波里的市中心。在地上排滿一堆三腳架的房間裡，利比亞和土耳其的外交官全到齊了。這次，我很確定我們會被釋放。我們被請到自己的位子坐下。我身上穿著自己用手洗乾淨的綠色 Zara 長版罩衫和 Levi's 牛仔褲——我被綁的那天就是這麼穿的。我們焦急地等待煩人的儀式開始，這時，一名土耳其官員把他的手機遞給我，要我到外面聽電話。也不知他是怎樣聯絡上保羅的，總之，這是我自遇難以來，第一次聽到保羅的聲音，我整個人崩潰了。

「寶貝？」我一邊哭一邊講。「我很抱歉。」

「我愛妳，寶貝。」保羅的聲音堅定、深情且令人安心。「我們很快就能見面了。妳的護照

還在嗎？」我們又互訴衷情了幾句，接著，便把電話掛了。

當我回到房間時，正式的人質移交儀式正要開始。一名利比亞外交官發給我們每人一只信封，裡面裝有三千塊美金，作為彌補我們被捕期間所遭受的金錢損失。我很老實地謝絕了我的那份，坦言我的現金並沒有被偷（可價值三萬五千塊美金的攝影器材和裝備卻因此泡湯了）。

然後，土耳其和利比亞雙方簽署了文件，正式把我們的監護權移交給土耳其人。我相信利比亞人事後一定會後悔的。

終於，我們呼吸到清新的三月空氣了。這是第一次我們人在外面卻沒有被矇上眼睛。我已經六天沒有看到天空了。當我們走向等候在那裡，將載著我們朝自由邁進的外交部座車時，我忍不住抬頭看向飄著朵朵白雲的湛藍天空，深深地吸了口氣。車子把我們載到了土耳其大使館。

這是土耳其人第二次解救了我，我將一輩子感念他們的恩德。

利比亞和土耳其官方派了一支車隊護送我們到突尼西亞邊境，到了那裡之後再由《紐約時報》聘請的私人保鑣接手。我打電話給我爸、我媽還有布魯斯，告訴他們，我很平安，還有我很抱歉讓他們擔驚受怕了。我爸的反應很簡單：「我們愛妳。這不是妳的錯，妳只是在做妳的工作。」

這種時候實在不知該說什麼。大家的情緒都很激動，而我並不想在電話裡講太多。說話只會暴露出我的脆弱，而我傾向於把它藏好，直到哪天我們真的被釋放了，確定是獨處的時候才暢所欲言。我不喜歡借用土耳其大使的電話，因為我猜全利比亞有半數的情報分子都在旁邊偷

從左開始依序是：史蒂芬・法瑞爾、泰勒・希克斯、黎凡特・沙因卡雅（Levent Sahinkaya，土耳其駐利比亞大使）、琳賽・艾達里歐和安東尼・沙迪特。在被釋放送往突尼西亞前，眾人合影於的黎波里的土耳其大使館。

聽。不過，我深刻體會到我父母的無私。不管他們因為我選擇的職業承受了多少痛苦，他們始終支持著我。是他們給了我源源不絕的內在力量。

兩名前英國特種部隊（有著巨大胸肌和灰白頭髮）的軍官，負責擔任我們此行的保鑣。他們的任務是把我們從黃沙滾滾的利比亞邊境，安全護送到突尼西亞的度假勝地傑爾巴島（Djerba）上的雷迪森飯店（Radisson Blu hotel），然後我們再搭飛機前往突尼斯（Tunis），最後離開突尼西亞。從我們被釋放後經歷了許多程序，即使只是訂一張機票和前往飛機場，似乎都是不簡單的任務。

在我們入住傑爾巴的飯店前，我們先到一間西方的超市去採買這幾天會用到的日用品。那間巨大的雜貨店──North African Kmart，根本就是一處心靈的綠洲。能夠真實擁有什麼的感覺真好，我盡情地挑選自己喜歡的牙刷、洗髮精、化妝水、身體乳液，還有一件中東風的廉價蕾絲睡衣。我知道保羅會幫我把一整箱的私人用品帶到突尼斯，可我就是想揮霍自由去買一些東西，隨便什麼東西都好。

在頗為奢華的雷迪森飯店裡，《紐約時報》聘請的保全人員找來了醫生幫我們驗傷。我超尷尬的，整整七天的身體虐待──臉頰被痛毆，還被綁手綁腳的，竟然沒有留下任何明顯的外傷在我身上，只有手腕被束帶纏繞的地方有些紅腫。缺乏物證，我想我很難證明自己

受了多少罪。

終於我們抵達突尼斯。我走過行李提領處並通過安全門，發現保羅和妮琪（Nicki，泰勒的女朋友）已經等在那裡了。我撲向保羅的懷抱。長達七天的時間，我不知道自己是否能再抱住他。那種安心和放鬆，是筆墨難以形容的。還記得在巴基斯坦的那天早上，當時車禍住院的我剛從麻醉中醒來，就看到保羅拿著夾紙板走進我的房間。我知道他將一輩子照顧我、呵護我。

我一一看向我的同事兼一個禮拜的獄友：安東尼、泰勒還有史蒂芬。經歷過這些後，我們的人生將更開闊。我抱著保羅，心底忽然響起史蒂芬的聲音：**都到齊了嗎？**

是的。

是的。

是的。

第十二章

他是我永遠懷念的好兄弟

在我逃離利比亞之後，保羅和我轉往印度的果亞（Goa）度個小假。

保羅的印度朋友向他推薦的靈修中心已經客滿，不過，幸好中心的主人大方提供他私人位在溪邊度假區的住宅給我們使用。到那裡時，我們已經累壞了。原本以為會開心、熱鬧地慶祝一個幾天的，可事實上，大多數時間我們都在休息。我倆誰都沒有哭，也沒有瘋狂地做愛。我們只是抱著彼此，溫柔地輕吻，睡覺、散步、游泳、吃飯、小酌，然後再睡覺。

那幾天的時間足夠讓保羅和我在返回紐約之前，把自己的狀態整理好。經過這麼多年的離鄉背井和長途跋涉，在一起的這五天，其效果不亞於休息了五個禮拜。我和我的同伴必須前往《紐約時報》聽取簡報並召開記者會。在我們被俘期間，我們並不知道自己的被綁引來了軒然大波，而現在許多新聞節目和脫口秀都邀請我們去現身說法。而我們的第一站就是《紐約時

報》。

走進《紐約時報》漂亮的辦公大樓，我很慚愧這次自己給編輯惹了這麼大的麻煩。我知道他們肯定花了無數的心力和時間去營救我們，而我已經做好心理準備要遭受責備的白眼。被綁架好幾次的記者，在我們這行並不需要這樣的英雄。勇敢並不等於魯莽，有勇無謀是大忌。

我去找蜜雪兒・麥克納利（Michele McNally），《紐約時報》的攝影總監，我跟她共事已經快要十年了，而她的工作就是決定要不要派記者去採訪這次的戰爭或是革命。那是我們報社壓力最大的工作之一，在她眼裡，我們每個人就像她的小孩。她一看到我，馬上把我整個人抱住。攝影部的所有同仁還有從國外部過來的幾個人把我們圍在中間，幫我們拍照、鼓掌，還有人激動地哭了。大家熱烈地歡迎我們。我感覺自己就像個白癡，竟然惹得這麼多人擔心。

而當我覺得自己已經平復下來時，來自朋友或家人的一句玩笑話，或是正常的情緒反應，都會讓我驚懼不已。我們四個把《今日秀》（Today show）的短暫露面改成了在CNN和安德森・庫柏（Anderson Copper）進行長達一個小時（像是心理諮商）的訪談。我們任勞任怨地一再接受採訪，只因為我們覺得身為一個記者，如果還拒絕同業的話，未免也太矯情了。我們多次提到我們年輕的司機穆罕默德，一致表現出我們對他的死的愧疚和哀傷。我不諱言身體曾經受到侵犯，但並沒有被強暴。對我而言，把被俘期間所經歷的一切，公開、直接地講出來，非常重要。我們曾是利比亞人的俎中肉，但我們活了下來。我感到自己非常幸運。我曾經訪問過這世上許許多多的災民，他們從來不覺得自己是受害者，而是倖存者。我從他們身上學到了很多。

人們不斷問我們相同的問題，而我的回答一律是：是的，下次若有戰爭，我還是會去採訪。在利比亞，最痛苦的事是想到家人所受的煎熬，但這一直是幹我們這一行的宿命——我讓所愛的人擔心，而我又擔心他們的擔心。新聞業是一門自私的行業。但我始終相信它存在的價值，並希望我的家人也如此相信著。

一個月後，我和三名紐約 Aperture 出版社的編輯見了面。他們對我的經歷很感興趣，考慮把它變成一本硬皮精裝本的畫冊。我們洽談合作的可能性。對我而言，那是夢寐以求的事，只是覺得自己還沒準備好。正當我們快速翻閱我在達弗、伊拉克和卡林哥山谷拍攝的照片時，我的黑莓機突然閃起了紅色訊號。我做了一件開會時不曾做過的事：查看我的手機。

第一封信是丹・基爾尼少校轉發給我的，他曾帶領整個連的兄弟、提姆・海瑟林頓、巴拉茲・葛迪、伊利沙白・魯賓還有我，從二〇〇七年的卡林哥山谷平安歸來。信的標題寫道：

提姆・海瑟林頓在利比亞遇難。

我的心臟突然停止跳動。我相信是我眼花了，連忙看向信的內容。

提姆在利比亞遇難。請為他禱告，祝他一路好走。我知道我們全連的弟兄都會挺身而出，提供一切必要的協助。

他是我永遠懷念的好兄弟。

MAJ基爾尼

這怎麼可能？提姆在卡林哥山谷（全世界公認最危險的地方）待了一年多都沒事，卻在利比亞遇難了？我不敢相信這是真的。一如往常，我得在心裡大聲地說服自己。淚水滑落我的臉頰。

「提姆・海瑟林頓剛在利比亞遇難了。」

眾人全都倒抽了一口氣。

回到收信匣，我把螢幕往上捲，想找找看有沒有進一步的訊息，結果另一封信跳出來，標題是：

克里斯・洪卓斯在利比亞遇難。

這不是真的。突然間，所有、曾經我試圖遺忘在利比亞的恐懼不安，抑鬱和憂傷，一下子全湧了上來，如潮水將我淹沒。在鴉雀無聲的會議室裡，我徹底崩潰。那三名Aperture的編輯

很識趣地先離開了，並告訴我愛在裡面待多久就待多久。

這次的經歷跟以往的都不一樣，我不是沒有失去朋友或同事過：二〇〇五年，瑪拉・魯茲卡在巴格達因汽車炸彈喪生；二〇〇七年，索利得・哈立德（Solid Khalid）在返回《紐約時報》巴格達分社的途中被射殺；二〇一〇年十月，紐時的攝影師、我的良師益友若奧・席爾瓦在阿富汗因誤踩地雷而失去他的雙腿，並受到非常嚴重的內傷。巴基斯坦車禍的那次，在我們被人用混泥土模板做成的臨時擔架給抬進路邊診所前，瑞札就已經斷氣了；當然還有穆罕默德，我們年輕的司機，死於利比亞。可即使我們在阿富汗、伊拉克、賴比瑞亞、達弗、剛果、黎巴嫩、以色列，甚至阿拉伯之春見識到這麼多傷亡，我都一直以為，它不太會發生在外國記者身上──直到今天，這樣的認知被推翻了。

提姆和克里斯就一般人的標準而言，我們算不上很親密的朋友，可我們的人生又有哪項是符合一般人標準的？我們的友誼萌生在身處寂寞險境的徹夜長談，建立於返回現實世界後的舉杯痛飲。他們的死深深打擊了我，就像是壓垮駱駝的最後一根稻草。第一次，我覺得自己再也負荷不了多年來累積的傷痛。也許是因為從利比亞回來後，我終於了解，生命有多無常，死亡有多霸道。剛剛看到的那些信很有可能是為我、為泰勒、為安東尼或史蒂芬而發的。一大堆沒有經驗的年輕攝影師趕赴利比亞採訪拍照，可為什麼是提姆還有克里斯這兩位老手命喪於米斯拉塔（Misurata）的迫擊炮轟擊中？這沒有道理。難道我們能不能活下來取決於統計學的機率？是不是我們採訪戰爭的資歷愈久，能夠忍受的風險愈高，遇到的倒楣事就會愈多？

我們的生命是一場賭注。我癱軟無力地坐在 Aperture 的會議室裡。我必須打起精神，想辦法走回家去，可我做不到。我發了封簡訊給保羅，請他來 Aperture 接我。我自己一個人沒辦法回家。

二〇一一年四月二十日的那個禮拜，是算總帳的日子。數以百計的攝影師、記者、編輯史無前例地齊聚一堂，他們從世界各地飛來，同表哀悼之意。然而，在我有勇氣面對排山倒海的悲傷前，我需要力量。我先搭火車前往華盛頓 DC，再坐計程車到華特里陸軍醫學中心（Walter Reade Army Medical Center），去見我的好朋友、攝影師若奧·席爾瓦。他在那裡療養，那家醫院收容了很多在戰爭中受傷的士兵。從他因誤踩地雷失去雙腿，在醫院接受一連串外科手術以來，我都還沒有時間去看他。然而，此刻我迫切需要他內在的強大力量。即使他身負重傷，即使他最好的朋友兼同事自我了斷了生命，而另外一個就在他旁邊被殺，席爾瓦仍堅持要繼續採訪戰爭。他對我們畢生奉獻的志業懷著堅定不移的信念，而他的豁達和智慧（儘管他已經因為戰爭失去了二分之一的身體），絕不亞於我所認識的任何一位攝影師。我需要跟他在一起，才有辦法面對現實。坐在他的身邊，在那特別的地方，我倆一起見證了戰爭的破壞力有多強。我需要他告訴我，如何才能繼續走下去。

當天下午，我搭乘火車返回紐約，跟伊莉莎白還有許多我曾經共事的夥伴相約見面。每天晚上，我們都有一票人聚在一起，聊自己印象中的提姆還有克里斯，通常我們會以緊緊相擁做結，把壓抑在內心深處的哀傷宣洩出來。算算我們都已經從事戰地記者工作超過十年了。我們和編輯之間建立起緊密的連結，他們就像是我們的養父母，不是我們圈子的人是無法理解的。而這十年來與我共事的同伴──在阿富汗，我們曾一起分享香噴噴的燉羊肉以及放入甜葡萄乾、細蘿蔔絲的大鍋飯，當然，在被叛軍攻陷的城市，也許就是條餿掉的麵包了。這已經變成我生命的一部分，他們是我的家人，也是在如此絕望、脆弱的時刻，唯一能帶給我安慰的人。

那個星期的某一天，我們幾個好朋友約在紐約的下東城（Lower East Side）共進晚餐，成員有：攝影師莎曼珊‧阿普爾頓（Samantha Appleton）；《新聞週刊》（Newsweek）的攝影編輯瑪莉詠‧杜蘭德（Marion Durand），同時她也是馬格蘭攝影通訊社的（Magnum）攝影師克里斯‧安德森（Chris Anderson）的妻子。安德森自從他們的兒子出生後，就不再採訪戰爭了。此外，還有傑出的攝影編輯傑米‧威爾福特（Jamie Wellford）‧泰勒和他的女朋友妮琪，以及我。莎曼珊、瑪莉詠和我先到，我們先點了一瓶酒。泰勒、妮琪還有傑米後來才出現，一臉的憔悴和浮腫。看來沒有人能夠停止哭泣。

看到泰勒的樣子，我嚇了一跳。我在他臉上看到正在崩壞的自己。這次的噩耗徹底擊垮了他，即使在利比亞時，他都不曾這樣。克里斯是泰勒認識最久的哥兒們之一，是他帶領泰勒進

入新聞攝影的世界。當時他倆剛從大學畢業，住在俄亥俄州，替《特洛伊每日新聞》（*Troy Daily News*）工作。兩人在工作上發揮了互補的效用，從採訪伊拉克、阿富汗、黎巴嫩或利比亞的過程中，他們一起贏得了無數獎項，蛻變為成熟的男人。我們坐著看著彼此，痛痛快快地大哭一場。把情緒表現出來，從來不是我們的專業，但這次我們再也無法故作堅強。

兩天後，我們前往布魯克林的卡羅爾花園（Carroll Gardens）去參加克里斯的葬禮，原本他今年夏天打算在那裡舉行婚禮的。他沒有牽著他美麗的克里斯汀娜（Christina）走紅毯，而是被人裝在棺材裡，緩緩地抬了進來，後面跟著他的媽媽還有無緣的新娘。巴哈、貝多芬還有馬勒的樂曲在宏偉的教堂裡迴盪著。光是想到我們其中一人躺在木盒子裡，就這麼結束了一生，就讓人難過得受不了。是福不是禍，是禍躲不過。朋友、同事、親戚……沒有人知道，為什麼洪卓斯明明躲得好好的，卻突然衝到馬路邊？

當牧師在唸悼文的時候，我站在麥可·羅賓森·查維斯（Michael Robinson Chavez）的旁邊，他是我在伊拉克認識的攝影師，多年來一直是我的好朋友；還有大衛·古騰菲爾德（David Guttenfelder），另一名攝影師兼好友。我們全都悲痛不已。

那個禮拜，保羅一直在紐約陪我。他路透社的老闆允許他請假，照顧、安撫剛從利比亞歷劫歸來的我。而我終於體悟到，是時候停止回顧這十年來發生的悲劇和死亡了，我該做的是做愛，不顧一切地做愛。

第十三章

我建議妳最好別出遠門

　　幾個禮拜後，在新德里，一條藍色細線出現在玻璃小方框裡——把原本的負號變成了一個正號。那麼快就有了？自從我停止吃避孕藥，天天跟保羅膩在一起，也才一個多月而已。我把日子往回數，估算這胚胎應該是提姆和克里斯在利比亞遇難的那週形成的——那個禮拜，我讓自己徹底鬆懈下來。我一邊詛咒自己頑強的義大利基因，一邊爬回床上，把收關我們未來的塑膠棒放在保羅的枕頭邊。這個時候我真恨他。自從我們結婚以來，他就一直暗示我、暗示我，希望我趕快懷孕，幫他生個小孩。他甚至在接受ＣＮＮ主播阿里・費許（Ali Velshi）的現場訪問時，當著眾人的面宣示他的企圖和決心。在我們被俘的第三天，他跟費許說，《紐約時報》認為我們應該是被格達費的軍隊給挾持了，不過沒有人知道我們是生還是死。費許問他，如果我倆還有機會見面的話，他有什麼話要對我說。保羅回答：我想對我太太說，妳必須回來，因

為，妳知道的，我們還沒有小孩。保羅知道在現場直播節目上宣告他要讓我懷孕的舉動，會讓我覺得很尷尬，不過，當時他已經管不了那麼許多。反正，他想要擁有一個完整家庭的渴望早已不是什麼祕密。他甚至買通我從小到大的好姐妹塔拉（Tara），破解我的排卵日，然後，把那幾天註記在他手機的行事曆裡。他一向很能自我解嘲地做這些事情，同時，他也不吝對我的工作表示支持。但他知道他必須在後面推我一把。

當保羅終於睡醒，我拿驗孕棒給他看，然後我們又試了一根，確定真的懷孕了。「這下你如願了？」我說。「我沒想到它來得這麼快。我的人生要完蛋了。」

保羅知道他最好不要答腔。他默默地喝完咖啡、穿好衣服，走到住家附近的可汗超市（Khan Market），買了一本《懷孕知識百科》（What to Expect When You're Expecting）回來。接著，他把這本講懷孕的百科全書送給了我。我瞄了它一眼，被封面上那位咧著嘴笑、挺著個西瓜肚的女士給嚇壞了。我還沒準備好要放棄自己的人生、自己的身體、自己的出國計畫。我瞪著那位笑容燦爛的大肚婆。不會吧？難道這就是我九個月後的樣子？這麼大？她看起來非常快樂。難道她都不會擔心她的工作什麼的？這樣我要如何繼續攝影？我想到我的同事──大多數是男人。他們會怎麼想？**做老婆的在哪裡都還不知道呢，然後兩個月不到，她的肚子就中獎了。當然，這個家庭。當時他老婆人在利比亞被綁架，做老公的公開在電視上講，他想要儘快建立一**是我一生中必然會發生的事。我試著去想自己身為母親後的樣子：一邊努力扮演賢妻良母，一邊從事攝影工作。就我所看到的，從來沒有單身的女性戰地攝影師能保有一份穩定的感情。是

有記者暫時離開職場去生小孩，像伊莉莎白，她可以一邊帶小孩，一邊寫作；可攝影師不一樣。麥克阿瑟基金會會怎麼說？他們提供我非常優渥的獎金，打算栽培我成為國際性的攝影記者，而現在我懷孕了。

幾天之後，我坐在新德里的阿波羅醫院（Indraparstha Apollo Hospital）的婦產科的候診室裡。一樓大廳擠滿了來印度從事醫療觀光的阿富汗人，男的留著灰色大鬍子，頭戴希扎布的婦女跟在他的後面。在現代化的醫療院所裡，他們的打扮顯得十分突兀。生平第一次，我沒辦法跟一群阿富汗鬍子還有頭巾坐在一起，因為這是我頭一次以孕婦的身分來醫院就診。粉紅牆壁上貼滿顏色粉嫩的蘑菇、花朵、毛毛蟲、瓢蟲當裝飾，上頭安裝著一台平面電視，用來播放寶萊塢的歌舞片。大聲尖叫的印度和阿富汗小孩在候診室裡跑來跑去。他們的父母親鎮定地坐在一旁，有的臉上還掛著驕傲的微笑，根本沒有出面制止的意思。此時，我正在等待索哈妮·維爾馬（Dr. Sohani Verma）醫生的護士叫我的名字。當她叫我把拳頭捏緊準備驗血時，我多麼希望是那兩根驗孕棒搞錯了。終於護士叫我進去診間。醫生是一名嚴肅、保守，穿著紗麗的印度婦人。她看了看我的資料，自我介紹說：

「我是維爾馬醫生。」

「一切看起來都很正常。」她以冰冷的語氣宣布道。

「我真的懷孕了嗎？」我問。

「是的，妳懷孕了。」

「喔。」

「妳還有其他的問題嗎？」她問。

我有盡責地讀了幾章《懷孕知識百科》，也上網去查過了什麼該做、什麼不該做：不可以吃什麼，何時會開始孕吐之類的。「我還可以繼續上健身房嗎？」我問，私底下卻打定主意就算她說不行，我還是會去。

「是的，輕度的運動。不要讓妳身體的體溫飆太高，不要流太多汗。盡量保持心跳的穩定。」我放心了，我不用改變長期以來的某種習慣。

「我下禮拜要去塞內加爾。」

她不贊同地看著我。「我建議妳最好不要出遠門。飛機有輻射，對這個階段的胎兒不好，會傷到他。」

這些話像利劍刺向我的心臟。要我不出遠門？辦不到。「真的嗎？」我鐵齒地問。「我怎麼從來沒聽說過。那大概要多久才能避開坐飛機的危險期？」我確信那不過是印度人的迷信。

「剛懷孕的頭三個月最危險。而且在妳懷孕期間，我都不建議妳從事任何的長途飛行，六個小時是極限，頂多就六小時。」我試圖隱藏自己的驚訝。沒人跟我說不能旅行呀。

「還有，塞內加爾正在流行瘧疾。妳確定妳還要去塞內加爾嗎？」

我開始陷入恐慌。「是的。」我想都不想的回答，這是我的直覺反應。「我不能現在取消。」當我說出這些話時，我了解到，對不是我們這一行的人來說，對只把跑新聞當作工作的

人來說，我聽起來就像是個瘋子，竟然願意冒著失去寶寶的風險，只為完成《紐約時報》為期十天的任務。

「妳可能會流產，如果妳在塞內加爾得到瘧疾的話。而且我建議妳懷孕期間最好不要服用任何的抗瘧藥。」

她每說一句，我就覺得自己的一小部分死掉了。我的人生被在我子宮裡生長的、保羅和我的愛的結晶給接管了。這叫我怎跟外頭的那些孕婦一樣，眉飛色舞、歡天喜地地談論自己終於有了？

「我可以用殺蟲劑。」我愈說愈小聲，因為我突然想到，殺蟲劑對腹中的胎兒也是有害的。

「妳可以用香茅油。」維爾馬醫生說。

懷著挫敗的心情，我離開了醫院。

五月中，忍受著懷孕前三個月的倦怠和孕吐，我前往塞內加爾。我既要擔心感染瘧疾，又要擔心飛機的輻射，同時還要擔心自己的體力能否應付惡劣環境中的工作。俗話說：性格決定命運，我想我這輩子是很難改變了。我經常想起伊莉莎白，想起她挺著穿上防彈衣的大肚子，在卡林哥山谷辛苦地捱過懷孕的四到六個月。我突然明白過來，為什麼她有孕在身仍強迫自己繼續工作。因為，就某種程度來說，我們的工作就等於我們的人生。它代表我這個人，我存在的意義，對我們來說，它不光是餬口的工具，而我必須緊緊地抓住它，直到我抓不住為止。

除了戰區特派記者的工作不接，我的作息完全像平常一樣。我用寬鬆的T恤、工作褲，偶

爾必須戴上（對我來說，卻是求之不得）的希扎布來遮掩我迅速隆起的小腹。我說服我自己，只要我不跟任何人講，我就不用改變我原本的生活方式，不用做出任何的妥協。我堅持不讓我的編輯、同事知道我懷孕了，除非哪一天，我真的藏不住了──我擔心他們會因為我的懷孕而否定我的工作能力。我好不容易才爬到這個位子，有源源不絕的稿子可以接，我必須確定我不會因為我隆起的肚子被人從名單上刷下來。

我從塞內加爾到沙烏地阿拉伯，再到阿富汗。然後，在懷孕的第四個月，我和保羅把這個好消息告訴我的家人，在我們去羅德島（Rhode Island）度假的時候。他們都不敢相信，在我拖了那麼久，忙得連洗衣服的時間都沒有的情況下，保羅竟然成功說服我懷上寶寶。在第四個半月的時候，無國界醫生組織派我去拍攝他們為非洲之角（Horn of Africa）和肯亞──範圍從圖爾卡納區（Turkana）到位於達達阿布（Dadaab）的索馬利亞難民營──飽受乾旱之苦的災民所提供的醫療外展服務。任務出到一半，當我在偏僻的非洲村落工作時，我的褲子已經扣不起來了。初期的害喜和容易倦怠已經不見了，我又恢復了平時的戰鬥力。我的食量也很正常，雖然，我盡量避免吃壞肚子──這在鳥不生蛋的非洲意味著只能吃麵包、米飯、香蕉，還有我自己帶去的高蛋白補充棒。

當我完成為期兩個星期的任務時，我發現自己對旱災的報導根本是隔靴搔癢。所有我在肯亞達達阿布拍攝到的難民全是從索馬利亞逃出來的，我必須前往索馬利亞才能拍到真正的畫面。是什麼迫使他們離鄉背井？這對我的報導而言，是非常重要的一塊。在我跟無國界醫生的

合約結束後，這篇報導也將透過我的經紀公司，在其他地方公開發表。如果我對旱災的報導只完成一半——放棄前往索馬利亞，停止挖掘問題的核心，我會覺得自己是個不負責任、失職的記者。對我而言，正因為鮮少有記者前往索馬利亞，我才覺得自己更要去。不過，這意味著我要挺著五個月的身孕前往號稱綁架之都的摩加迪休（Mogadishu），而事隔上次我在利比亞轟轟烈烈地被綁架還不到六個月。

索馬利亞就各方面來說，都是個落後的國家：無政府狀態、暴力猖獗、民不聊生，它的領土被伊斯蘭基本教義民兵組織「青年黨」（Shabba）所霸占，這些激進分子不但荼毒人民，還四處策劃綁架活動，要求償付高額贖金，能夠阻止他們進入摩加迪休的，就只有聯合國的非洲聯盟維和部隊（African Union peacekeepers）。索馬利亞是世上少數幾個我不敢去的地方之一。我腦海裡不斷重複出現一九九三年，美軍士兵屍體在摩加迪休大街上被拖行的畫面。我知道這次如果我在索馬利亞又發生什麼事的話，我肯定會被所有編輯封殺，從此再也洗刷不掉瘋狂、不負責任攝影師的惡名。然而，就新聞的敏感度來說，索馬利亞都是我非去不可的地方，我不想在有了小孩之後，才放棄自己的專業判斷。

我開始發電子郵件給幾個最近才去過索馬利亞的同事：泰勒，他是《紐約時報》第一批派去採訪的人，做出了擲地有聲的報導；約翰·摩爾，蓋蒂圖像的攝影師，當初我和泰勒去利比亞時，就是他帶路的。他們倆一直跟摩加迪休當地的有力人士穆罕默德（Mohammed）保持聯絡。用一天一千美元的代價，穆罕默德可以安排我住進他經營的家庭旅館，而當我想走出旅館

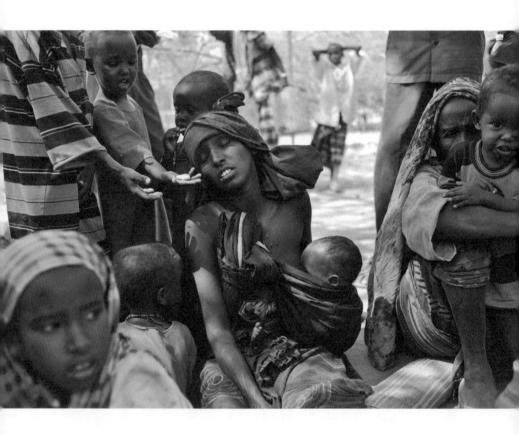

索馬利亞小孩試圖拿餅乾給一位又飢又渴的婦人吃。為了逃避家鄉索馬利亞的連年乾旱,這名婦人長途跋涉,於今早剛抵達收容所。2011年8月20日,肯亞的達達阿布,世上最大的難民營,收容近40萬人次的難民。營區裡人滿為患,每個人能分配到的資源——水、衛生設備、食物和空間,都相當有限,這其中有部分原因是因為,他們把自己少得可憐的配給分給新加入的難民。

的時候，他會派一名翻譯、一名司機、一支由四到八人組成的武裝民兵兵隊伍貼身保護我的安全。泰勒和約翰都對穆罕默德讚譽有加，他們說他心思縝密、任勞任怨，務求讓他的旅館固若金湯，子彈打都打不進去。他們說的我都已經曉得：摩加迪休危機四伏，它外表看起來比較可怕，全身而退的機會是一半一半。

撇開人身安全不談，泰勒和約翰還交代一件事教我挺擔心的，他們對旅館的伙食超不適應的，上吐下瀉得很厲害，建議我**一定要帶西普樂**（Cipro）。那是我們出門在外的必備良藥，對付一堆細菌綽綽有餘。不過，我不能吃西普樂，它對胎兒有害。而我還沒告訴我的同事，我懷孕了。

我有兩、三天的時間得做好防菌措施，因為我將前往擠滿逃荒災民的醫院採訪。在那裡，每天都有一些孩子因為腹瀉、脫水、營養不良引起的併發症而死掉。還有，我得去如雨後春筍般在摩加迪休不斷冒出的難民營，裡面收容了從各地湧入的難民。我告訴我自己、安慰我自己，只有幾天不會發生什麼事的。更何況我只吃香蕉、麵包還有高蛋白補充棒。在訂飛機票之前，我還有兩件事情要做。我得打電話給保羅，確定他能夠接受我的決定（雖然我已經打定主意一定要去了）。生平第一次，我覺得自己必須有他的許可才能去冒險，因為當我在冒險的時候，我也讓我們的寶寶置身險境。

保羅和我詳細地討論可能的風險，他要求我盡量減少待在摩加迪休的天數，照片一拍好就離開。接著，我完成肯亞無國界醫生組織交付的任務，並取得傑米（我在《新聞週刊》的編

輯）的私人贊助，答應幫我出版我在索馬利亞拍的照片。在雜誌預算愈來愈少的情況下，這也是沒辦法的事。

當我抵達肯亞的時候，有件很奇怪的事發生了：肚子裡的胎兒──這幾個星期以來，根據寶寶中心的 app（the BabyCenter app），我都以為它只不過是個酪梨核大小的胚胎──竟然開始踢我。當我進入索馬利亞，這個為死亡所籠罩的國度時，他已經在我肚子裡長成個小小人了。他的活動力非常強，突然之間，我變得隨時都可感覺到他的存在。

我一到索馬利亞，就馬上去穆罕默德的旅館找他。他看著用黑色長袍和頭巾把自己包得密不透風的我，笑道：「妳看起來就像索馬利亞人！我們不用替妳擔心了！」穆罕默德主動把我從容易被綁架的高危險群中剔除。

我馬上投入工作，從當地最大的醫院──貝納迪爾醫院（Banadir Hospital）開始。在非洲，白人的出現代表志工、醫生、提供及時醫療或食物的救助者。我走進醫院大廳，立刻便被眼前的景象給震懾住。病房裡、走道上，擠滿了瘦骨如柴、臉頰凹陷的索馬利亞婦女和孩童。他們無精打采地躺著或坐著，只要能讓他們找到一小塊歇息的空地。他們用充滿希望的眼神看著我的白色皮膚。他們以為我是醫生，只要能讓他們找到一小塊歇息的空地。很可惜我是個攝影師。索馬利亞的醫療資源非常短缺。醫院裡只有幾名醫生、比醫生多一點的護士，還有少數幾種藥。大部分人打完點滴後就被丟著自生自滅，看是要自己好，還是體力衰竭而死。他們好幾個人擠一張床，或是直接躺在地板上。我從來沒見過有哪個國家那麼慘，卻得到國際救援組織那麼少關

注的。只因索馬利亞對外國志工而言，太危險了，迫使他們的人民只能靠自己。而它愈是危

險，我愈是覺得自己做出了正確的新聞判斷。這趟來摩加迪休，真是來對了。

我繼續往樓上走，看有什麼可拍的。以前我很排斥拍攝人們正在受苦的慘狀，但這次，我

希望我的照片可以幫助他們得到更多的關注，最好還有食物和醫療協助。我手腳俐落地工作

著，嚴格奉行穆罕默德的指示：每個地方都不要待太久，就可以降低被綁架的風險。這十幾年

來，我從工作中學會的就是風險評估，我相信自己具備這樣的能力，即使我現在懷孕了。我們

在利比亞被綁的那次，確實對我造成很大的傷害，到現在我仍在跟內心鮮明、深層的恐懼對

抗，每次我都得忍住想要跳上索馬利亞的第一班飛機逃跑回家的衝動。然而，我堅持自己的初

衷、自己的自由，堅持自己自成年以來一直在做的事，我相信這一切，連同之前的痛苦，都會

隨著寶寶的出生而煙消雲散。

我進到左邊廊外有著一整排窗戶的第三個房間。名叫露卡悠（Rukayo）的婦人正和她的姐

姐路（Lu）替露卡悠的兒子禱告。阿巴斯・尼薛（Abbas Nishe），一歲半，因嚴重營養不良引

起的併發症，正與死神搏鬥中。那肋骨根根分明的胸腔隨著他每次的奮力呼吸而上下起伏著，

他的眼睛向上翻，好不容易才定焦在他母親的身上。我在兩名女士的身邊蹲了下來，告訴她

們，我是名記者，並詢問是否可以幫她們拍照。她們答應了。兩名女士用手撫過阿巴斯小小的

身軀，慢慢來到他的嘴唇。每次他的眼睛向上翻時，她們都以為他死了。令我震驚的是，她們

開始用手把他的嘴合起來，這意味著她們已經放棄，不抱任何希望。一次又一次，她們動手把

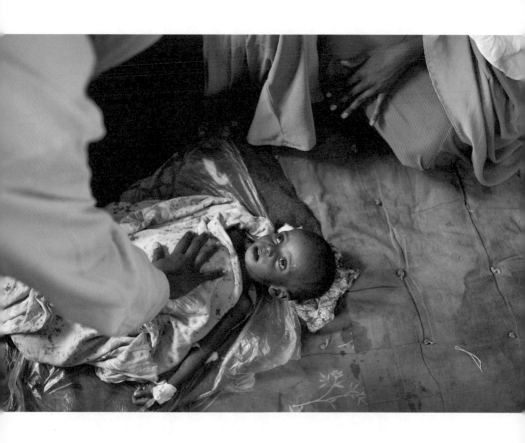

2011年8月25日，索馬利亞、摩加迪休的貝納迪爾醫院，一名索馬利亞醫生正在為一歲半、患有嚴重營養不良的孩童阿巴斯・尼薛測量心跳。這家醫院，連病房外的走道上都躺滿了人。

他的眼睛和嘴巴合起來。當我在拍攝這樣的畫面時，我的寶寶正在我的子宮裡不斷地踢腳、扭動。我清楚感覺到另一個生命。生與死的對比竟然可以如此諷刺，如此不公平！身為攝影師以來，我第一次有了這麼深的體悟。

差不多五到六個月的時候，我的肚子很明顯地鼓了起來。醫生跟我說他是個男孩。回到紐約執行另一個任務時，我開始把這個消息告訴特定的幾個人。凱西・萊恩，我在《紐約時報雜誌》一起工作十年的好夥伴，是第一個知道的人。她馬上提議要幫我辦一個準媽媽派對（baby shower）。有必要這麼大張旗鼓嗎？她一副不容我拒絕的樣子。我是很感激凱西這麼大方要幫我在她家裡辦派對，可我還沒告訴其他人說我懷孕了呢。

「凱西，」我問：「也許我可以藉由派對的邀請函，告訴大家我懷孕了？」我問。「還是我在邀請他們來參加派對之前，就要先口頭告知？」

那天晚上，我把這件事告訴了我在《紐約時報》的編輯蜜雪兒還有大衛。第二天早上，我的手機響了。是大衛打來的。我暗自祈禱他最好仍在宿醉中，不記得我昨天晚上究竟跟他講了什麼。

「早安。」大衛說，語氣有點嚴肅。

「早。有什麼事嗎？」我問。

「聽好，我要妳明白，這些話我昨晚沒說，是因為昨天事情太多了，而且我們全都出去喝酒了。不過，現在我要鄭重地恭喜妳懷孕了。我要妳知道，我衷心地為妳還有保羅高興。」

「嗯，謝謝。」我說，「抱歉，這麼晚才告訴你……，我還沒準備好要讓大家知道。」

「聽好，我就不拐彎抹角了。我一直派工作給妳，直到有一天，妳告訴我，妳要去生了，不拍照了。而等妳把寶寶生下來後，準備好要返回職場了，我會繼續派工作給妳。我太替妳高興了。一切都會很完美，不用替妳的飯碗擔心。沒事的。我私人會派工作給妳，看妳要多少都沒有問題。我真是太替你們兩個開心了。」

他的反應讓我嚇了一跳。我原以為一等他們知道我懷孕後，就會馬上把我冷凍起來。老實說，我有點受寵若驚。也許，這個產業的生態已經有了些許的改變？又也許，我終於證明自己的能力、得到他們的肯定？

從我懷孕以來，我就一直擔心我的編輯會把我列為拒絕往來戶，不再派工作給我，因為那些「任務」對一個「媽媽」來說，實在是太困難也太危險了。有些事我想要自己作主；身為一個女人、一個專業的攝影師，我不願意放棄任何屬於我的機會。新聞攝影也好，新聞採訪也罷，同樣得面對非常激烈的競爭。我知道到頭來，我有沒有得到麥克阿瑟獎金，有沒有加入《紐約時報》的普利茲團隊，有沒有得到一堆有的沒有的獎項，已經不再重要。反正，我就是個自由攝影師，工作沒有保障，沒有固定的薪水，也沒有穩定的稿源，有的只是這幾年來自己建立的口碑。這幾年來，我一直用一句話鞭策著自己：「文如其人。你的報導是什麼樣子，你就是什麼

樣子。」我看過太多活生生、血淋淋的例子了。我想也只有母親的身分，能讓我從不斷追求事業巔峰的梯子上退下來吧。

兩個星期後，大衛派我去加薩（Gaza）採訪以色列和巴勒斯坦激進組織哈瑪斯（Hamas）之間的換囚協議。以色列宣稱，他們願意用一千零二十七名巴勒斯坦囚犯交換一名以色列士兵。陸軍上士吉拉德‧沙利特（Gilad Shalit），二十五歲，二○○六年，在一次巴勒斯坦對以色列展開的越界突襲中被俘。這看起來像是宗超簡單的任務，即使孕婦也做得來。而這次我又被分到跟史蒂芬一組，自從我們從利比亞回來在紐約召開記者會後，我就沒再見到他。

進入加薩最安全、最輕鬆的方式就是繞道以色列。我先飛到台拉維夫（Tel Aviv），接著，坐車前往位在耶路撒冷的政府新聞處，取得採訪證。接著，再花兩小時的車程前往艾瑞茲崗哨（Erex Crossing）。這是一個高科技、位在加薩和以色列之間，具備機場轉運站功能的重要關口、門戶。紐約時報在耶路撒冷（Jerusalem）的辦事處頗上軌道：後台很硬，有精明的行政主管和特派員，他們可以馬上告訴你要聯絡哪個處室才能採訪到哪條新聞。在我前往以色列之前，我先打電話給什洛莫（Shlomo）──以色列的新聞官員，負責處理艾瑞茲對媒體的事務，他向我保證，我的通關將會很順利。

我平安順利地通過移民署的檢查。艾瑞茲崗哨的規模很大，可以容納數千名每天往返於以

色列工作的巴勒斯坦人，這樣的情況會一直持續到某天兩邊突然開戰為止，屆時加薩將變成一座完全的孤島：只有極少數的加薩人被允許從艾瑞茲離開，至於以色列人則完全不准進入。往返邊界的就只有記者、國際志工，和觸目可及的經濟蕭條。

我在加薩待了快兩個星期，拍囚犯的家屬和他們蹲了好幾年的苦牢，我還拍了一身恐怖黑衫、頭戴巴拉克拉法帽（balaclavas）的哈瑪斯分子展示手中武器的照片。終於換囚的日子到了。當一車車載滿囚犯的巴士快速通過埃及的邊界進入加薩時，焦急等候的家屬，不分男女老少，立刻一擁而上。囚犯走出巴士，戰戰兢兢地踏出重獲自由的第一步。眼前的景象似乎把他們嚇壞了，現場滿滿的都是人，一時間我竟然忘了自己懷著身孕，在人群中鑽來鑽去，想說要找個有利的位置，拍下眾人歡欣鼓舞、激動落淚的一刻。就在這時，我周圍的人開始往前推擠，他們的身體不斷地碰撞到我，這讓我想起自己是個脆弱的孕婦。可我整個人連同肚子深深地卡在人群裡，動彈不得。怎麼辦？要是有人撞到我的肚子怎麼辦？要是我在囚犯被釋放的當口剛好流產了怎麼辦？我感到無比的恐慌。

在回教世界，女人和小孩通常都受到很好的保護——至於懷孕的婦女，則應該像神一樣被供奉著。話說回來了，在加薩也沒有懷孕的婦女會主動跑到人群裡湊熱鬧。現在才來後悔自己的愚蠢已經太晚了。這時我靈機一動：我先是高舉雙手，大喊一聲：「寶寶！」接著用兩隻手的食指往下指著自己圓滾滾的肚子。「寶寶！」我又喊了一次，用手指著肚子。

瞬間，我周遭的男人全都愣了一下，我身邊的那位先是看向我的臉，再看向我的肚子，只

見他本能地張開雙手，小心翼翼地護衛著我。就像紅海一分為二，人群自動往兩旁散開。就這樣，我有了自發性的保鑣看顧未出生的兒子，得以順利拍攝到精彩的畫面。

在我返回艾瑞茲崗哨準備打道回府時，我撥了通電話給什莫洛，說出一直以來的困擾：我已經懷孕二十七週了，很擔心艾瑞茲崗哨的全身X光檢查會傷害到腹中的寶寶。什莫洛向我保證，他會交代那邊的士兵盡量給我方便。為了防止自殺炸彈的攻擊，從加薩進入以色列的通關檢查是世上最嚴格的。沿著邊界的海關切割成好幾個方塊，每個小方塊都設有防彈玻璃以及數道由以色列這邊控制開關的電子感應門。有一個傳統的檢查行李運輸帶，則由巴勒斯坦這邊負責。以色列士兵站在四周全用防彈玻璃圍住的露天看台上，居高臨下地監看所有從加薩進入以色列的人。他們一邊在上面看，一邊用對講機跟你講話。你看得到他們，他們也看得到你，你大可扯開嗓門、高聲喊叫看有沒有人會理你，但基本上，他們不會跟你有任何的正面接觸。每個要過去的人得先通過金屬探測器、防彈閘門，然後，才是先進的全身X光機。只有等紅燈轉成綠燈時，你才算完成檢查，可以去行李輸送帶那邊提領行李，並到安全管制區的另一頭接受移民署的身分查驗。有位美聯社駐耶路撒冷的美國攝影師事先警告我說：旁邊有個小房間是用來留置安檢過的可疑分子用的，裡面的地板是架高的金屬格柵，以防萬一有人引爆身上炸彈的話，屍塊和爆炸的衝擊會落在格柵下面，而非往外炸開。就這樣，當我來到安檢迷宮的入口，按下第一台對講機的按鈕時，心裡已經大致有個底了。

「嗨，我們是《紐約時報》的記者。今天早上我有打電話給什莫洛，告訴他說我已經懷孕

二十七週了，想說可否請你們通融，讓我用人工檢查的方式通關？我怕X光機的輻射會傷害到寶寶。」

諷刺挖苦的聲音從一旁的對講機傳來：「喔，妳可以選擇全身脫光光、只剩內衣褲讓我們做光身檢查，或是妳要直接通過X光機。」

我轉身向史蒂芬求救，他娶的是信基督教的巴勒斯坦人，也曾在耶路撒冷住過好幾年。

「史蒂芬，怎麼辦？我擔心X光機的輻射。」

「呃，我覺得如果妳拒絕通過X光機的話，他們會把妳留在這裡一整天。妳就走這麼一次吧？應該不會傷害到寶寶的。」

我再度按下對講機的按鈕，抬頭看向上頭嘰哩呱啦的以色列士兵，向他們表示我選擇通過X光機。

其實我還是很擔心輻射的作用。我聽到一聲很大的金屬喀噠聲，門開了，出現一台長得像時空膠囊的機器。我往前站，對準地上貼的、用來指引行進方向的腳印踩了上去，並把手往四十五度角的方向伸出，高舉過頭。這個動作我已經在這個國家做過好幾次了，只是當時我沒懷孕。我等待機器掃描過我的身體，同時屏住呼吸。機器停了下來，燈號由紅轉綠，芝麻終於開門，我進到另一個密閉的小房間。第二個小房間的燈號也由紅轉綠，可就在我開始往前移動時，燈號又回到了紅色。我困惑地停下腳步。這時那個傲慢的聲音透過對講機飆了出來：「可以請妳再回到X光機那邊嗎？有一點問題。」

「什麼？」我問，感覺血壓逐漸升高。「你要我再過一次X光機？」

「是的。退回去。」

我退回X光機那邊，將手高舉過頭。當X光機掃瞄過我的身體時，我刻意屏住呼吸，保持身體不動。燈號由紅轉綠，我往前進入下一關，等這邊的燈號也由紅轉綠。奇怪的是，我明明已經通過兩次全身掃瞄了，燈號依舊呈現紅色。一定是哪裡搞錯了。我抬頭望向上面的透明包廂，現在有好幾名士兵一起看著我困在小小的玻璃囚室裡。他們嘻皮笑臉地討論是否要繼續掃描我和我的肚子。

「哎呀。」又是那傲慢的聲音。「妳動了。可以請妳再回去X光機那邊嗎？」

你這是在耍我嗎？我心想，必須極力克制才不致失去自己的理智。「我沒動。這機器我之前也曾走過。我很肯定我沒動。」

「退回X光機。」

「這樣來回個三次，會害我的寶寶早產的。」我提醒他。

「退回去。」他說。其他的士兵繼續在一旁嬉鬧。

在做完三次的全身掃描後，他們終於放我通過第二道門。不過，他們沒有叫我直接往出口和行李輸送帶的方向走，而是讓我來到右邊一個又黑又暗的小房間——地板是架高金屬格柵的自殺炸彈客專用室。啪！一道光忽然打在我身上，一名女性的以色列士兵坐在厚實的防彈玻璃後面，傾身向我說道：「脫下妳的褲子。」

「什麼？」

「脫下妳的褲子，把妳的襯衫撩起來。我必須查看妳的身體。」

「你們的Ｘ光機壞了嗎？我剛剛明明已經檢查過三次了。」

「請脫下妳的衣服。」

我脫下長褲，撩起襯衫，露出我圓滾滾、宛如皮球的大肚子，還有那天我不知為何穿上的紅色蕾絲內褲。

「上頭那些透明包廂裡的男士會看到這一切嗎？」我問。

「不，他們不會。」

我在想，當那名婦女看到我挺著個大肚子的裸體時，不知是否會對他們的行為感到羞愧？

「好了，妳可以把衣服穿上了。」

等我終於有空冷靜下來的時候，我感到困惑、驚慌且憤怒……如果以色列士兵可以這樣對我這樣，那他們會怎麼對待一個貧窮的巴勒斯坦孕婦？更別說是個沒懷孕的巴勒斯坦女人或是巴勒斯坦男人了，這想法嚇到了我。

我離開艾維茲後，正式寫了封投訴書到耶路撒冷的國際新聞處，同時，我也透過《紐約時報》在耶路撒冷的分社把信轉給了以色列政府。一個多月之後，以色列國防部針對艾維茲所引發的爭議發表了一份聲明，而軍方更史無前例地以公文的形式公開向我致歉。

就像在索馬利亞一樣，我一邊感覺腹中寶寶的胎動，一邊看著其他的孩童在受苦，這讓我驚覺：這世上還有很多人生活在令人不解、憤怒的水深火熱中。這幾年我看得太多了。然而，我必須承認，我的懷孕和多愁善感的母性讓我懂得用更人道的角度去看世界，也學會了什麼叫做真正的同理心。

第十四章

魯卡斯

二○一一年的十二月二十八日，歷經十一小時的奮戰，我的兒子魯卡斯（Lukas Simon de Bendern）平平安安地在倫敦聖母醫院（St. Mary's Hospital in London）出生了。保羅接了份新工作，三個星期前，我們剛搬到這裡。

初為人母的那幾個星期，我幾乎都在昏睡、餵奶，想辦法讓新、舊生活無縫接軌中度過。過去的那段日子似乎已經離我好遠好遠。從我有記憶以來，我不曾有整整三個月的時間沒打包過一件行李，沒訂過一張機票、一間飯店，沒有因為完成不了任務、跑不到獨家，或誰殺了誰，誰又因為地球上某個偏遠角落爆發的麻疹或霍亂死掉而感到焦慮。我的生活簡單而乏味。我拚命地睡，直到被魯卡斯的哭聲吵醒。我起床餵奶、泡咖啡、看爛透了的電視節目，然後又餵奶。我看了一大堆的電視影集，在我懷孕的最後一個月和餵奶的時候，估計比我這輩子看的

都還要多。我得不時停下手邊的工作去換尿布，我小心翼翼地，深怕一個不小心就弄傷剛出生的寶寶。在我把小孩生下來之前，我對嬰兒一無所知。我不知道他們需要什麼，要怎樣判斷他們生病了？要怎樣幫他們穿衣服？怎樣把他們柔軟的頭顱套進連身衣裡？還有怎樣讓他們適應倫敦冬天濕冷的空氣？

如今，我跟地球上大部分的女人一樣，過著一成不變的日子。但我甘之如飴，因為很可能一下子我就失去機會了。這個小孩是我和保羅共同製造的，他帶給我們的喜悅和愛，遠超過世上的任何東西。我們可以窩在沙發上好幾個小時，就看著魯卡斯，不敢相信他原本只是小小的卵子和精子。我們感覺自己好像是地球上最先被創造出來的那兩個人。為什麼這麼自然的事可以帶來這麼大的滿足和快樂。我突然明白，何以那些阿富汗女人會用同情的眼光看著我，當我以那些珍惜初為人母的那幾個月，因為我這輩子承認自己沒有小孩的時候。我心裡很清楚，自己必須珍惜初為人母的那幾個月，因為我這輩子可能也只有這個時候可以全心全意地愛著魯卡斯，照顧他這個無助、脆弱的小人了。

初為人母的喜悅，在二〇一二年二月初的某天晚上被打斷了。凌晨四點，我裹著溫暖的毯子正在給魯卡斯餵奶，這時我聽到樓下客廳包包裡的手機在響。那是我在紐約的電話，只有信用卡公司和有急事找我的人才會在半夜打國際漫遊給我。我請保羅把手機拿給我。一大堆未接來電以及熟悉的郵件標題出現在黑莓機的螢幕上。

很抱歉，是個噩耗。

2011年12月28日，魯卡斯‧賽門‧賓德恩。

安東尼，我多年的好朋友，那天稍早因為氣喘病發作，命喪於敘利亞。泰勒，他的老搭檔，護送他的遺體穿過土耳其邊界，等安東尼的老婆娜塔、還有兩歲的兒子馬利克（Malik）來跟他會合。算算時間，離我們上次從利比亞歷劫歸來還不滿一年。太令人生氣了。難道他在利比亞受的教訓還不夠嗎？他幹嘛那麼快又跑去敘利亞？其實我懂，如果我沒有懷孕的話，我大概也會在那裡。要安東尼乖乖地待在家裡面，比要他死還困難，你根本拗不過他想要去敘利亞的決心。他的死就像一面鏡子，讓我看清楚因為我的固執對其他人造成的傷害。還有，他怎麼會在戰火最猛烈的地方死於氣喘發作呢？這太荒謬了。是誰編得爛劇本呀？老天為什麼要這樣安排？這些問題我永遠找不到答案──只有一個。我知道他為什麼不放棄導阿拉伯之春，我知道他為什麼要回去採訪戰爭，就像我知道有一天，我也會回去一樣。埋在我們靈魂深處的信仰，驅使他不得不往前。

我替他的家人感到心痛，然而，我也跟他一樣，無法放棄一直以來熱愛的工作。生產完的三個月後，我又開始東奔西跑了。我的第一份工作是《紐約時報雜誌》派給我的，到阿拉巴馬州（Alabama）拍攝沉迷於安非他命的母親。離開魯卡斯讓我萬分不捨，長這麼大，我從來沒有那麼難過。我一路哭著到機場，上了飛機還是哭，一直哭到隔天早上我把記憶卡插進相機，把收納鏡頭的袋子綁在腰間，出發前往阿拉巴馬的鄉下，去拜訪住在破舊農舍裡的堤米・金布羅（Timmy Kimbrough）和他的三個小孩為止。我拿起相機開始拍照，讓自己完全投入在工作中。

對我而言，拋下魯卡斯和保羅從來不是一件容易的事。我掙扎，像許多全職的爸媽那樣，

試圖在家庭和事業間找到一個完美的平衡點。妙的是，這兩者永遠互相拉鋸、彼消我長，於是，等我出差完回到家時，往往得面對這樣的情況：魯卡斯奔向保姆的懷抱，而不是我的；或是當我從印度或烏干達大費周章地從旅館打電話回家時，聽到他喊的人永遠是「爹、地」。生產完的第一年，我從密西西比拍到了茅利塔尼亞，從辛巴威拍到了獅子山再到印度。只要有時間，我一定在家陪魯卡斯，帶他去上親子班和音樂教室，游走於兩個完全不同的世界。我告訴自己，我會和戰爭保持距離，並調整我的工作型態以適應當媽媽的生活。當加薩在二○一二年的十一月爆發流血衝突時，我聽到心底那個熟悉的聲音不斷地在催促我，要我趕快飛到現場去報導遭殃的百姓。然而，我人在倫敦。我去到建身房左右張望，確定全諾丁丘（Notting Hill）只有我一個人寧可待在加薩，也不願在 Cafe 202 啜飲著咖啡，抱著貴賓狗發呆。

因為我家裡的新成員，我變得更快樂也更完整了，但我還是堅持回到職場，繼續報導我認為很重要的新聞。不過，不像剛開始工作的時候，我不會再為了證明自己是個稱職的攝影師，而以身犯險。我終於可以很輕鬆地對獨家人說不……生了寶寶之後，我變得更懂得取捨，我會衡量每篇報導的重要性，再決定是否要離開家人幾天。在應付截稿日和編輯需求的同時，我也會盡量擠出時間陪魯卡斯，給他最好的陪伴。我之所以沒有顧此失彼，是因為我有信任我的編輯，願意支持我扮演好媽媽這個角色，還有，我的夥伴保羅，他是個負責任的老爸，更是最挺我的戰友。

現在當我要去冒險時，我的顧慮變多了。每天晚上，在我把魯卡斯送上床後，我都會想自

己是否可以平安順利地看著他長大，看著他這個完美的靈魂從一個漂亮的小嬰兒，長成一個娃娃、一個男孩、一個青少年，甚至是個男人。我經常問自己，為什麼我要讓我們一家三口、一整個家族陷入這樣的不確定性中？不過，我希望魯卡斯有天可以理解，我對新聞工作的使命感，就像他老爸骨子裡理解的那樣。在生下魯卡斯之前，我壓根不知道世上有這麼痛苦、強烈的愛，可以讓我不惜一切代價只為了確定某人安好。我這個人一向天不怕、地不怕，但自從有了這個小傢伙後，我變得沒有那麼豁達了：我時時刻刻都在為他擔心，擔心他會遇到什麼不好的事。當我想到他的未來時，我希望他過得充實、快樂且多彩多姿，就像我一樣。我的希望同時也是天下大多數母親的希望，是它迫使她們勇敢地向不可逆的命運宣戰。當上母親之後，我學會用不同的角度去理解我所拍攝的對象。

身為一個戰地記者和一個母親，我已經習慣兩種截然不同的生活。當然，從漂亮、充滿小孩的倫敦公園跑到滿目瘡痍的戰區工作，不是一件很愉快的事，但這是我的選擇。我選擇親眼目睹戰爭——去見識人性最醜陋的一面，卻也記住最美好的。

後記

重返伊拉克

二○一二年快結束的時候，敘利亞的戰爭愈演愈烈。對我們這些記者來說，它的危險性不亞於二○一一年的利比亞。如果報社真的打算送通訊記者過去，除了必須取得某叛軍領袖的背書和協助外，更要有心理準備只能待一小段時間。我想要去採訪戰爭的死傷情形（在遠離前線的情況下），我向《紐約時報》毛遂自薦，自願到營區去探訪流離失所的難民。我輾轉從黎巴嫩、約旦還有土耳其過去，當我穿越土耳其邊界，進入烽火連天的敘利亞時，我想起了魯卡斯，想到會不會因為我對他的愛，讓我適應危險環境的能力退化了。

在一名同事、一名保鑣、一名司機，以及一名翻譯的陪同下，我坐車經過敘利亞和土耳其邊界的阿勒坡（Aleppo）北部的純樸農村，我的相機收好放在我腳邊的袋子裡，我的頭髮俐落地隱藏在頭巾底下。偷得浮生半日閒的我，望著車窗外快速後退、隨時都有可能被死亡撕毀的

田園風光：農夫在田裡辛勤地耕作，年輕人排隊在理髮廳的外頭等候理髮。我們來到被叛軍控制的提拉爾揚（Tilalyan）小鎮，得到鎮民代表的熱情接待，他們很高興有外國記者來採訪他們的困境。我拍了男孩為了搶購做麵包的麵粉耗上一整天的畫面，也拍了老師在克難的教室裡一邊躲空襲一邊上課。我們造訪了當地的小醫院，裡面擠滿了在戰爭中受傷的敘利亞人，以及得不到醫治、病情突然惡化的慢性病病人。醫生不見了，他們大都跑到前線從軍去了。這種事並不新鮮也不稀奇，但對當上母親的我來說，它有了全新的意義。每個畫面都會讓我想到，要是魯卡斯也遇到同樣的情形怎麼辦？我試圖去體會這些母親的心情，怎麼突然間，她們就沒有辦法保證孩子的安全和溫飽了？

敘利亞難民的報導最終將我帶回到伊拉克北部的艾比爾，十年前，為了採訪美國和伊拉克之間的戰爭，我在那裡度過了在這個國家的第一個夜晚。不用驅車橫越伊朗和伊拉克邊境險峻崎嶇、冰雪覆頂的高山，這次我直接坐飛機來到了艾比爾漂亮的現代化機場，出示我的護照給留著長長波浪捲髮、塗著紅色蔻丹的庫德族正妹檢查。

「妳以前曾來過這裡嗎？」她問，看著我護照上蓋得滿滿的各國出入境章。

「是的。」我笑著回答。「不過，這裡改變了好多，我是十年前、二○○三年來的。」

「歡迎。」她說，「妳有兩個禮拜的簽證。」伊拉克的庫德斯坦區，是中東少數幾個歡迎美國人的地方。

離開機場，熟悉的熱浪迎面撲來，這裡空氣乾燥，高溫動輒達一百度（約攝氏三十八度）

以上，我四下張望，搜尋提姆——這次跟我搭檔的《紐約時報》特派員的身影。他在那裡，頭戴洋基隊的棒球帽，身後站著瓦里德——二○○四年，陪我在費盧傑一起被綁的司機。瓦里德看上去老了許多，染過的灰頭髮和鬍子因為褪色變得紅不紅、紫不紫的，他的身形依舊壯碩，卻沒了昔日的挺拔。他張開雙臂摟著我，大聲笑道：

「Habibi！（親愛的！）」「很高興再見到你。」

我用力抱住瓦里德，感恩多年以後，還可以見到熟悉的老面孔和好朋友。我心想，伊拉克內部的教派衝突，肯定對他、還有他的家族造成很大的傷害。他歷經了多少生離死別？失去了多少親朋好友？一邊吃著家鄉的烤肉串，瓦里德一邊向我細數當年一起共事的報社員工都跑到哪裡去了：巴辛，人在加拿大；扎伊納布（Zaineb），也在加拿大；阿里，人在密西根州；傑夫，人在紐約。無止境的戰爭摧毀了伊拉克社會，迫使他的子民紛紛遠渡重洋，向外發展。

當我們驅車前往敘利亞邊境時，我的思緒回到了二○○三年，回到了那個一心一意只想去旅行，去世界各地拍攝人類生活和苦難的年輕女孩。當年的我，妄想用相機記錄下真實的一切，我不計後果地往最危險的地方跑，還很阿Q地以為，只要我的動機夠單純，工作時夠專注，我就會沒事。現在的我還是一樣努力，但隨著每失去一位朋友，每走過一次鬼門關，我就變得更加小心，也更懂得珍惜生命。

位在艾比爾西北方約六小時車程遠的沙赫拉崗哨（Sahela border crossing），四千名敘利亞的庫德族人正繞過沙漠峽谷，徒步走在銜接兩國的黃土路上。無視於反地雷組織（the Mine Action Group）立下的「此地曾經埋有地雷！」的警告標語，我爬上布滿石礫的土丘，試圖找個好位置以看清楚邊界的情形。我把相機拿到眼前，透過長鏡頭，注視著遠方由數千名難民組成的彩色隊伍。

那場面震撼了我！這是一場不一樣的戰爭，一場另類的、由恐懼和死亡挑起的人類大遷徙。伊拉克的庫德族人再也不用因為海珊而大舉逃亡了，現在反過來換他們收容為躲避內戰而離鄉背井的敘利亞人。我的照片裡，有把所有家當背在身上逃難的一家人；也有步履蹣跚走在路上、揮汗如雨的老人；更有手裡抱著孩子的年輕男人和女人。我在想，帶著魯卡斯逃亡不知是什麼滋味。當他們快要接近由伊拉克庫德族駐守的第一個檢查站時，我跑下瞭望的山丘，走到馬路上，走入人群中。我把行進中的他們全拍了進去，偶爾他們的身體會碰觸到我的，而每隔幾分鐘，我就會把相機拿下來，對著不斷從我旁邊經過的難民大喊：「Salaam!（你好！）」

很多人對我報以微笑，稱呼我「Sahafiya」（記者）。是的，我是名記者。如是我為，這就是我的生活，我的工作。

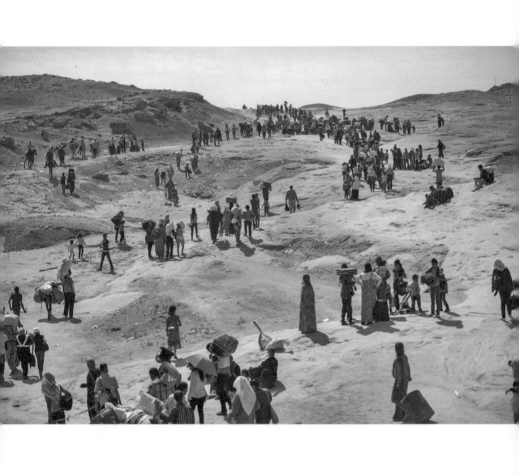

致謝

這近二十年來，我在幾大洲之間奔波遊走，沒有眾人的幫助，書裡描寫的一切種種都不可能成真。我要感謝讓我降生在這世上的父母，他們總是熱情地鼓勵我要順應自己的心意和夢想；我要感謝這一路照顧我的編輯、攝影師和新聞記者，我永遠感激你們。我要感謝這世上無數的男女和小孩，你們勇敢地將自己私底下的一面攤在我和我的照相機面前。我真心希望你們的慷慨、韌性和坦率可以激勵世人，讓大家更加堅忍果敢，就像它們教我的那樣。

我無法一一列出我要感謝的人名，以下只是其中的一部分：

貝貝托・馬修斯（Bebeto Matthews），謝謝你教我光線的判讀、耐心的藝術以及攝影的意境。瓊・羅森（Joan Rosen），謝謝你那天在紐約的美國聯合通訊社看到了我的決心。雷吉・路易斯（Reggie Lewis），謝謝你在我九〇年代待在紐約的那段時間裡，每天叫我起床、派我任務。另外我還要謝謝芭芭拉（Barbara Woike）、亞倫・傑克遜（Aaron Jackson）、塞西莉亞・博罕

（Cecilia Bohan）、貝絲・弗林（Beth Flynn）、潔西・德威特（Jessie Dewitt）、吉姆・埃斯特林（Jim Estrin）、派翠克・韋提（Patrick Witty），以及保羅・莫克利（Paul Moakley）。

《紐約時報》是全世界最大的新聞機構之一，它的報導和照片都是最頂尖的，而我有幸成為它的獨立攝影師，身為這個專業團隊的成員長達十三年的時光，得感謝以下這些人：比爾・凱勒，謝謝你鼓起勇氣致電給我父母三次，告訴他們，我可能熬不過生死關頭。現在我已為人母，我實在無法想像要打這幾通電話是多麼地困難。我能夠採訪這些我認為是需要採訪的戰區，全都是因為有你對派任人員的堅定承諾──不論是報社職員或獨立記者。我要謝謝副總編輯蜜雪兒・麥克納利，在我身處戰區期間，妳是熱血又執著的編輯和代理孕母──妳總是不厭其煩地為我拍攝的一些模糊難辨、甚至是不容易印刷出版的照片抗爭。大衛・佛斯特，我永遠感謝你對好照片的熱忱和支持，也謝謝你堅持讓它們刊登在報紙上。

大衛・麥克勞（David McCraw）、威廉・施密特（William Schmidt）、比爾・凱勒、蘇珊・奇拉（Susan Chira）、蜜雪兒・麥克納利・C.J.齊佛斯（C. J. Chivers）、大衛・佛斯特，以及其他許多人，謝謝你們為我還有泰勒・希克斯・安東尼・沙迪特・史蒂芬・法瑞爾努力奔走，終於讓利比亞釋放我們；我不知該如何表達我的感激。

凱西・萊恩（Kathy Ryan），謝謝妳相信我的眼光，謝謝妳引領我進入雜誌攝影以及專欄作家的世界。妳總是年復一年地鼓勵我拍攝更好的作品，跳脫思考的框架，用不同的方式組織故事。妳是最親愛的朋友，優秀又有遠見的編輯。

基拉・波拉克（Kira Pollack）、瑪麗安・高登（Mary Ann Golon）、傑米・威爾福特（Jamie Wellford）、愛麗斯・高柏（Alice Gabriner），我對我們的友誼和專業團隊視如珍寶。我有幸在職涯的初期就與你們一同工作，一起發表重要的新聞事件，建立長久的友誼，並一起分享無數的歡笑。

感謝《國家地理雜誌》，你們讓我有機會和全世界最好的攝影雜誌共事，並且一直督促我用照片訴說長篇故事。莎拉・林恩（Sarah leen）、肯・蓋格（Ken Geiger）、伊莉莎白・克里斯特（Elizabeth Krist），還有庫特・穆爾齊（Kurt Mulcher）以及大衛・格里芬（David Griffin），你們是初次帶我進入雜誌的人。我要特別感謝國家地理學會的大家：安德魯・普達（Andrew Pudvah）、凱瑟琳・波特・湯普森（Katherine Potter Thompson）、鮑伯・阿塔迪（Bob Attardi）、凱瑟琳・基恩（Kathryn Keene）、詹・伯曼（Jen Berman），以及梅麗莎（Melissa Courier），是你們讓我加入這個以演講和展覽聞名的機構。

我要感謝以下的機構和人員，謝謝你們慷慨資助長期計畫並展示我的作品：諾貝爾和平中心（Nobel Peace Center）、開放社會基金會（Open Society Foundation）、蓋帝編輯攝影基金、艾倫史東碧莉克女性及性別媒體藝術研究所、年度新聞攝影節（Visa pourl'Image）、外國記者俱樂部（Overseas Press Club）、聯合國人口基金（United Nations Population Fund）、國會圖書館（The Library of Congress）以及藝術專案機構（Art Works Projects）。我要特別感謝艾當・蘇利文（Aidan Sullivan）、萊斯利・湯馬斯（Leslie Thomas）、尚─弗朗索瓦・勒羅伊（Jean-Francois Leroy）、索妮雅・弗萊（Sonia Fry）、克莉絲汀・迪索（Christian Delsol），以及簡・薩克斯（Jane Saks）。

我一生最大的榮耀之一就是，獲得麥克阿瑟天才獎。我真心感謝「麥克阿瑟基金會」肯定我的作品並且給予鼓勵，讓我在獲獎期間有能力繼續關注我認為有價值的故事。沒有你們的支持，這本書無法問世。

感謝詹姆斯・索特（James Salter），謝謝你的好文采，也謝謝你讓我引用《運動與消遣》的片段。

多諾萬・洛勃森（Donovan Robotham），我感謝我倆長久的友誼和伙伴關係。你讓我的財務井井有條，即使是在無財可理的情況下！

我要感謝全世界最棒的兩家旅行社：土耳其畢多旅行社（Bedel Tourism）的 Elif Oguz 以及新德里薩達娜旅遊（Sadhana Travels）的阿蘇（Ashu），謝謝你們為不知在哪裡的目的地隨時待命，幫助我在需要的時刻到達我要去的地方。

我要感謝在世界各地勇敢從事重要工作並在當地支援我的各家機構：無國界醫生、聯合國人口基金、聯合國難民署，以及國際救助兒童會。

我要感謝美國陸軍、海軍、空軍以及海軍陸戰隊裡身著戎裝的將士們，你們在惡劣的環境中值勤還要照顧我的生命，在我們回家無望時陪伴著我，讓我感受家人的溫暖。比爾・奧斯特倫德中校、丹・基爾尼少校，以及第一七三空運戰鬥連的兄弟們，謝謝你們的款待與膽識，並且相信我們所做的一切。你們讓我們在毫無限制的情況下，見證在卡林哥山谷的前線生活，讓我們在阿富汗目擊並記錄戰爭的野蠻。賴瑞・羅格爾上士，願你安息。感謝傑森・布瑞札爾少

校和美國陸戰隊，謝謝你們保衛阿富汗以及阿富汗人民，並謝謝你們讓我一起搭車前往瑙查德。

我要大力感謝巾幗不讓鬚眉的強悍娘子軍：陸戰隊上尉的愛米麗．J．耐斯隆德（Emily J.Naslund）、陸軍二級准尉的潔西．羅素（Jesse Russell）、海軍護士隊上尉的愛咪（Amy Zaycek）、海軍中校的魯帕（Rupa J. Dainer），以及朱莉雅．華生（Julia Watson）士官長，在女子還不被允許上前線的時候，你們已經在戰場的第一線廝殺了。

感謝勇敢無畏、犧牲奉獻的口譯員和司機們，我的任一篇報導或任一張照片都少不了你們的幫忙。在阿富汗有傑米拉（Jamila）和賽達．愛馬米（Saida Emami），阿里夫（Arif Afzalzada）、阿卜杜勒．瓦希德．瓦法（Abdul Waheed Wafa）以及澤巴．阿勒曼（Zeba alem）。在印度有傑德普．迪奧阿利亞（Jaideep Deopharia）、埃布拉．巴布查亞（Abhra Bhattacharya），普拉迪亞．西爾多（Pradnya Shidore）以及凡妮塔．泰基（Vinita Tatke）。在伊拉克有莎拉．阿爾菲里（Sarah Aldhfiri）和薩米．阿爾．海拉利（Sami al Hilali）。還有《紐約時報》伊拉克的工作人員，他們是阿布．馬理克（Abu Malik）、華薩爾．傑夫（Warzar Jaff）、扎伊納布．奧貝德（Zainab Obeid）、卡伊斯．米札爾（Qais Mizher）、希沙姆．艾哈麥德（Husham Ahmed）、瓦利．阿爾．哈迪西（Waleed al Hadidthi）、哈里德．侯賽因（Khalid Hussein）、阿布．努里（Ayub Noori）以及埃里溫．阿德汗（Yerevan Adham），以及黎巴嫩的候賽因（Hussein Alameh）和威爾德．庫爾迪（Waled Kurdi），獅子山的哈瓦．庫克（Hawa Cawker），以及蘇丹的瓦利德．阿拉法特．阿里（Waleed Arafat Ali）。

謝布內姆・阿爾蘇（Sebnem Arsu），萊娜・薩伊迪（Leena Saidi）、拉妮耶・哈德里（Ranya Khadri）和莎拉・阿爾菲里（Sarah Aldhfri），妳們是我在當地的姐妹，我簡直崇拜妳們。妳們讓每一個在土耳其、沙烏地阿拉伯、黎巴嫩、約旦和伊拉克進行的任務，變得好玩又有趣，而且讓我感覺像在家一樣自在。

感謝我耐心聰慧、正直又有原則的攝影記者好友泰勒・希克斯，感謝你在利比亞鼓勵我、陪我度過那些黑暗的日子。那些小小的舉動幫助我度過了難關。史蒂芬・法瑞爾和安東尼・沙迪特，感謝你們的沈着穩定、心無旁騖和苦中作樂，感謝你們在利比亞長時間的堅持與專注，讓我們不再發瘋似地胡思亂想可能面臨的死亡。

感謝我所有的同事，你們是我在當地的最佳團隊，經過這幾年的相處，你們更成為了我的家人：伊凡・華森（Ivan Watson）、莎曼珊・阿普爾頓（Samantha Appleton）、墨賽斯・薩曼（Moises Saman）、泰勒・希克斯、若奧・席爾瓦（João Silva）、麥可・羅賓森・查維斯（Michael Robinson Chavez）、麥可・哥德法布（Michael Goldfarb）、史賓賽・普拉特（Spencer Platt）、約翰・摩爾（John Moore）、佛朗哥・帕蓋蒂（Franco Pageti）、麥可・坎伯（Michael Kamber）、奎爾・勞倫斯（Quil Lawrence）、布萊恩・丹頓（Bryan Denton）、妮可・索貝奇（Nichole Sobecki）、寶拉・布朗斯坦（Paula Bronstein）、凱特・布魯克斯（Kate Brooks）、妮可・索貝奇、史蒂芬妮・辛克萊（Stephanie Sinclair）、露絲・佛瑞姆森（Ruth Fremson）、阿納斯塔西婭・泰勒・林德（Anastasia Taylor-Lind）、卡爾・賈斯特（Carl Juste）、奧菲莉拉・麥可唐（Opheera McDoom）、紐

你們在本書中分享你們拍攝的照片。

我要感謝第七圖片社（VII Photo Agency）的攝影師們，能夠與你們共事、成為你們的一員，真是上天的恩典。你們幫助我在攝影和藝術方面更為精進。

我有幸與這麼多出色的特派員一同共事。其中有些人在我追尋金色晨光期間，每天都生活在早晨五點就必須起床的水深火熱中：莉迪雅・寶格林（Lydia Polgreen）、德克斯特・菲爾金斯（Dexter Filkins）、提姆・韋納（Tim Weiner）、阿利薩・魯賓（alissa Rubin）、羅德・諾爾德（Rod Nordhand）、卡洛塔・安・巴納德（Ann Barnard）、吉姆・雅德利（Jim Yardley）、伊莉莎白・巴米勒（Elisabeth Bumiller）、莎賓娜・塔書妮絲（Sabrina Tavernise）、安東尼・沙迪特（Anthony Shadid）、科克・辛普爾（Kirk Semple）、理查德・歐帕（Richard Oppel）、巴比・沃思（Bobby Worth）、賈巴爾・法希姆（Kareem Fahim）、喬・克萊恩（Joe Klein）、雅利安・貝克（Aryn Baker）、安東尼・洛伊德（Anthony Loyd）、莎拉・科比特（Sara Corbett）、安德烈・艾略特（Andrea Elliott）、喬恩・李・安德森（Jon Lee Anderson）和馬力昂・勞埃德（Marion Lloyd）。

我要感謝德克斯特・菲爾金斯以及伊凡・華森，我由衷感謝那場車禍發生後，你在巴基斯

莎・塔瓦柯蘭（Newsha Tavalolian），以及湯馬斯・埃德布林克（Thomas Erdbrink）。還有莫尼克・賈奎斯（Monique Jaques），我要感謝你一直為我打理生活和整理照片。我還要特別感謝布萊恩・丹頓（Bryan Denton）、麥可・哥德法布、庫沙特・巴伊汗（Kursat Bayhan）、李昌思（Chang W. Lee）、布魯斯・恰普曼（Bruce Chapman）和蘭登・努德曼（Landon Nordeman），謝謝

坦給我的陪伴與照顧。你是我不敢奢求的好兄弟，是我忠誠的好友。

我要感謝凱西‧加儂，感謝妳這麼多年來慷慨地提供妳在阿富汗的知識與人脈，以及熱情的款待。十四年前，妳幫我取得第一張阿富汗簽證，讓我可以進入塔利班政權下的阿富汗，就是這張簽證開啟了我職涯和人生旅程的大門。

我要感謝伊莉莎白‧魯賓，謝謝妳在這些壓抑、不公的地區，勇敢又風趣地和我一同犯罪。妳追求真相的努力不懈以及妳的熱情、幽默、風趣實屬模範。

我要感謝露絲（Ruth）和拉瑞‧謝爾曼（Larry Sherman），多年前你們邀我前往印度，改變了我人生的路。感謝芭芭拉‧圖瓦佐利（Barbara Tuozzoli），在我啟蒙時期是你帶我進入暗房。感謝羅克珊（Roxanne）、約瑟夫（Joseph）還有法比亞那（Fabiana），這麼多年，你們一直帶給我歡笑和愛，你們是我永遠的家人。

我還要感謝我永遠的好友塔拉‧薩伯考夫（Tara Subkoff）、霍迪‧蓋曼（Jordi Getman）、加布里爾‧泰貝（Gabrielle Trebat）、德莎‧費拉德爾菲亞（Desa Philadelphia）、麗娃‧菲舍爾（Riva Fischel）、卡蒂婭‧阿爾梅達（Katia Almeida）、辛蓋爾‧菲戈（Sigalle Feig）、阿麗莎‧諾頓（alyssa Norton）、克里歐‧慕南（Cleo Murnane）、麗莎‧德羅伊（Lisa Deroy）、維內塔‧普米（Vineta Plume）、安琪拉‧萊卡斯（Angela Lekkas），以及坎迪絲‧費特（Candace Feit）。

感謝伊斯坦堡的工作伙伴，我在君士坦丁堡的家人：瑪德琳‧羅伯特（Madeleine Roberts）、安塞爾‧馬林斯（Ansel Mullins）、伊凡‧華森‧傑森‧桑切斯（Jason Sanchez）、貝爾

扎德（Behzad Yaghmaian）、蘇西・漢森（Suzy Hansen）、帕斯頓・溫特（Paxton Winters），以及卡爾・維克（Karl Vick）。

安東尼・沙迪特、瑪麗・柯爾文（Marie Colvin）、提姆・海瑟林頓、克里斯・洪卓斯・哈理德・哈桑（Khalid Hassan）、瑪拉・魯齊卡（Marla Ruzicka）、拉扎・可汗（Raza Khan）、穆罕默德（Mohammed Shalgouf）以及安雅・尼德林豪斯（Anja Niedringhaus），願你們安息。

感謝阿曼達・烏爾班（Amanda Urban），謝謝妳一直熱心地說服我寫這本書。妳幫我將模糊的想法變成實際的成品。謝謝妳信任我，並牽著我的手一路走過來。

感謝安・高杜夫（Ann Godoff），你發起的這項計畫令我畢生感念。謝謝你用你的觀點激勵我寫這本書，謝謝你在初期整理我的想法，並且幫我將龐大的手稿具體化，成為條理清楚的文字。感謝克萊兒・瓦卡羅（Claire Vaccaro）和蘇菲亞・愛格・古伯曼（Sofia Ergas Groopman）的協助，以及容忍我最後一秒鐘的修改，感謝亞彌・安格拉達（Yamil Anglada）和莎拉・休斯頓（Sarah Huston）保證這本書一定出版，感謝吉蓮・巴利吉（Gillian Brassil）一絲不苟地查證事實，感謝達倫・哈加爾（Darren Haggar）為本書設計封面，感謝馬特・博伊德（Matt Boyd）、布列塔妮（Brittany Boughter）、凱特・格里格斯（Kate Griggs）以及凱蒂・吉奈提（Candy Gianetti）對此書所付出的辛勞。

蘇西・漢森，我一定要在此表達對妳的感謝。妳是我的摯友、我的智囊，也是最好的編輯、作家和伙伴。妳的提問督促我寫作，妳讓我重新回味深藏在內心的種種經驗。妳慈悲、智

慧、富觀察力，我由衷感激妳的參與，並為此感到榮幸。

感謝保羅最棒的家人：西蒙‧德‧賓德恩（Simon de Bendern）、艾塞爾‧德‧賓德恩（Ethel de Bendern）、愛瑪（Emma）還有尼珥‧西蒙斯（Neil Simmons）——在此我只列出部分人名，謝謝你們為我張開雙臂，並且成為我原生家庭除外的最酷、最愛的家庭。感謝我家的女家長，我的外婆諾妮（Nonnie）和祖母妮娜（Nina）——一個一百零一歲，一個九十七歲，她們依然用她們的活力、智慧和堅韌每天激勵著我。感謝我的姐姐們羅倫、麗莎和蕾絲麗，不論我人在何方，你們都是我最好的朋友、我的楷模。我的姐夫們克里斯，喬和傑——能搞定艾達里歐家女兒的男子並不多，感謝你們的加入，成為我們家族的新成員。感謝我的母親卡麥兒‧艾達里歐，妳的愛心、寬大和克服困難的堅強，總是令我讚嘆不已，希望有天我能有您的四分之一。感謝我的父親菲利浦‧艾達里歐和布魯斯‧恰普曼，你們一直不斷地教導我如何誠實地面對自己，如何經營長久的愛情。我的家人給我力量，讓我克服生命中所有的逆境。

感謝保羅，我的摯愛，我從沒想過自己有天可以找到這麼完美的伴侶，你就這麼契合地走進了我混沌的生活。你讓我理直氣壯，你鼓勵我擁抱自己對這份工作的熱情，而不是叫我做縮頭烏龜。你的愛與支持正直無私，我感恩我們一起分享的每一天。你讓我變得更好。

我還要感謝魯卡斯，我美麗的天使，你每天都為我帶來無比的歡樂和愛。你是最好的禮物，我父母給我的生活和機會，但願我們也能同樣地給你。

【Eureka 2072】

鏡頭背後的勇者
用生命與勇氣走過的戰地紀實之路

It's What I Do: A Photographer's Life of Love and War

作　　　者❖琳賽‧艾達里歐（Lynsey Addario）
譯　　　者❖婁美蓮
封 面 設 計❖井十二設計研究室
內 頁 排 版❖張彩梅
總 　編 　輯❖郭寶秀
主　　　編❖魏珮丞
行 銷 業 務❖李品宜、力宏勳

發 　行 　人❖凃玉雲
出　　　版❖馬可孛羅文化
　　　　　　104台北市中山區民生東路二段141號5樓
　　　　　　電話：02-25007696
發　　　行❖英屬蓋曼群島商家庭傳媒股份有限公司城邦分公司
　　　　　　104台北市中山區民生東路二段141號2樓
　　　　　　客服服務專線：（886）2-25007718；25007719
　　　　　　24小時傳真專線：（886）2-25001990；25001991
　　　　　　服務時間：週一至週五9:00～12:00；13:00～17:00
　　　　　　劃撥帳號：19863813　戶名：書虫股份有限公司
　　　　　　讀者服務信箱：service@readingclub.com.tw
香港發行所❖城邦（香港）出版集團有限公司
　　　　　　香港灣仔駱克道193號東超商業中心1樓
　　　　　　電話：（852）25086231　傳真：（852）25789337
　　　　　　E-mail：hkcite@biznetvigator.com
馬新發行所❖城邦（馬新）出版集團 Cite (M) Sdn Bhd
　　　　　　41, Jalan Radin Anum, Bandar Baru Sri Petaling,
　　　　　　57000 Kuala Lumpur, Malaysia.
　　　　　　電話：(603) 90578822　傳真：(603) 90576622
　　　　　　E-mail：cite@cite.com.my
製 版 印 刷❖前進彩藝有限公司
初 版 一 刷❖2015年11月
初 版 五 刷❖2017年11月
定　　　價❖460元

IT'S WHAT I DO: A Photographer's Life of Love and War
by Lynsey Addario
Copyright © 2015 by Lukas, Inc.
Complex Characters copyright © 2015
by Marco Polo Press, a division of Cité Publishing Ltd.
Published by arrangement with ICM Partners
through Bardon-Chinese Media Agency, Taiwan
ALL RIGHTS RESERVED

ISBN：978-986-5722-73-9

城邦讀書花園
www.cite.com.tw

國家圖書館出版品預行編目資料

鏡頭背後的勇者／琳賽‧艾達里歐（Lynsey Addario）
著；婁美蓮譯. -- 初版. -- 臺北市：馬可孛羅文化
出版：家庭傳媒城邦分公司發行, 2015.11
416面；14.8×21公分. --（Eureka；2072）
譯自：It's what I do: a photographer's life of love and war
ISBN 978-986-5722-73-9（平裝）

1.艾達里歐（Addario, Lynsey）　2.攝影師　3.傳記

959.52　　　　　　　　　　　104021888